현대미학 특강

현대미학 특강

초판 발행 2018. 2. 5
초판 3쇄 2022. 9. 16

지은이 이주영
펴낸이 지미정
편집 문혜영
디자인 한윤아
마케팅 권순민, 박장희

펴낸곳 미술문화 | **주소** 경기도 고양시 일산동구 중앙로 1275번길 38-10, 1504호
전화 02. 335. 2964 | **팩스** 031. 901. 2965 | **홈페이지** www.misulmun.co.kr
등록번호 제 2012-000142호 | **등록일** 1994. 3. 30
인쇄 동화인쇄

이 도서의 국립중앙도서관 출판시도서목록(CIP)은 서지정보유통지원시스템
홈페이지(http://seoji.nl.go.kr)와 국가자료공동목록시스템(http://nl.go.kr/kolisnet)
에서 이용하실 수 있습니다.(CIP제어번호: CIP2018002228)

ISBN 979-11-85954-36-3 (94600)
값 18,000원

현대미학

이주영
지음

Friedrich Wilhelm Nietzsche
Martin Heidegger
Henri-Louis Bergson
Wilhelm Dilthey
Georg Simmel
Maurice Merleau-Ponty
Benedetto Croce
Robin George Collingwood
Sigmund Freud
Jacques-Marie-Émile Lacan
Charles Sanders Peirce
Charles W. Morris
Umberto Eco

Georg Lukács
Walter Benjamin
Theodor Adorno

Michel Foucault
Jean-François Lyotard
Jacques Derrida
Gilles Deleuze
Jean Baudrillard

특강

MISUL MUNHWA

아름다운 것이 무엇인가 하는 것은 모든 사람의 공통된 관심사다. 미美에 대한 탐구의 역사는 철학사와 다양한 예술이론의 역사와 함께한다. 이들 연구를 기반으로 고대에서 근대, 그리고 현대에 이르는 미학의 흐름이 이어져 오고 있다. 본 저자는 아름다움에 대한 이러한 탐구의 여정을 이미 『미학 특강(2011)』에서 다룬 바 있다. 그러나 그 책은 미적 현상을 고대와 근대를 중심으로 다루었기 때문에 오늘날의 미적 현상을 총체적으로 보기에 미흡했다. 그 미흡한 부분이 바로 현대미학이다. 현대미학의 영역은 그간의 학문적 영역의 다양화와 복잡화에 따라서 학문적 토대와 흐름도 여러 갈래로 세분화되어 파악하기가 쉽지 않았다. 따라서 이 책은 근대 이후 미학의 중심 흐름을 파악하고 각 연구방향의 특징을 탐구하는 것을 목표로 한다. 무엇보다도 한국에서 서양현대미학의 수용과 예술해석에 많은 영향을 준 미학자들의 이론을 해당 강좌를 통해 소개 및 정리하고자 한다. 이 책을 효율적으로 사용하는 데 도움이 되도록 책의 구성을 간단히 소개한다.

이 책은 전체가 3부로 이루어져 있다. 1부는 현대미학의 주요 흐름인 존재론, 생철학, 현상학, 표현론, 정신분석학 등의 방향과 기호학적 미학을 다룬다. 이 강좌들을 통하여 현대미학에서 인간과 삶을 대하는 관점에 어떤 변화가 일어났으며, 예술해석에 어떤 새로운 학문적 방법이 적용되었는지를 고찰한다.

2부는 예술과 사회의 관계를 중요시한 독일어권 미학을 다룬다. 독일어권 미학은 예술이 사회를 반영한다고 보고 예술작품 속에서 사회적 삶의 의미를 탐구하는 데 초점을 둔다. 대표적인 학자들이 루카치, 벤야민, 아도르노 등이다. 이들의 미학에서 중요하게 등장하는 개념이 미메시스다. 모방으로 번역되는 이 그리스어는 원래 재현과 표현의 의미를 모두 함축하고 있으며, 미학의 핵심개념으로서 예술이 실재를 담아낸다는 의미로 쓰여 왔다. 예술을 현실의 반영으로 본 루카치의 미학, 언어의 미메시스적 성격에 주목한 벤야민의 초기 언어 철학, 예술이 미메시스적인 태도를 통해 사회적 상태와 동화된다고 본 아도르노의 예술론은 미메시스를 각자의 철학적 관점에서 재해석한 현대의 미메시스론이 된다.

3부는 오늘날의 미학에서 전통적 재현관이 어떻게 해체되고 있는가를 구조주의 이후의 프랑스 미학을 통해 살펴본다. 구조주의적 사유는 현대예술론에 큰 영향을 미친다. 예술이 실재의 모방이라는 단순한 도식에서 벗어나게 해 준 것이다. 구조주의적 관점에서 의미와 가치는 구조 속에서 교환되고 소통되는 다른 기호들과의 관계를 통해 결정된다. 이에 반해 후기구조주의는 구조의 정합성을 비판하고 구조의 역사성과 상대성을 강조한다. 후기구조주의 철학자들은 모든 철학적 언술행위에 개입된 이데올로기성, 허구성, 폭력성을 비판한다. 그리고 보편성과 동일성 대신 개별성과 차이를 부각시킨다. 이들은 예술논의에서 원본으로부터 독립한 예술적 실재를 옹호하면서 전통적 재현론을 해체한다. 그들에 의하면 예술은 재현이 아니라 새로운 실재를 만들어내는 것이다. 그러기에 예술은 과정과 생성 중에 있는 것을 보여주며 그 의미는 규정되기 어렵다. 후기구조주의 철학자들은 예술의 세계는 '가상'으로서 고유한 실재를 이루고 있다고 본다. 이들은 '상사', '시뮬라크르', '형상', '생성' 등의 개념을 통해서 예술적 세계의 고유성을 참되게 드러내려고 시도한다.

현대 미학의 전반적인 경향을 보면, 감성적 존재자로서의 인간을 위한 예술의 역할이 한층 더 중요해지고 있음을 볼 수 있다. 근대 이후의 철학자들의 믿음도 이와 궤를 같이한다. 예술은 의미를 찾기 어려운 삶에서 의미를 가져다주는 위안과 구원의 수단이고, 예술이 추구하는 길은 개별적 존재로서의 인간이 자신의 고유성과 개성을 보존하면서도 보편성을 찾을 수 있는 길이란 것이다. 이런 관점은 많은 현대 미학자들의 예술론에서 각자의 고유 방식으로 다채롭게 표명된다. 오늘날의 미학은 감성의 자율성을 부각하면서 오히려 철학의 한계를 보완해주고 있다. 이러한 미학을 기반으로 하는 예술론은 어떤 개념이나 본질, 모범, 규범에 얽매이지 않는 의미의 자유로운 해석 가능성과 예술의 유희적 역할을 더욱 강조한다.

이 책은 필자가 십수 년간 대학에서 현대미학을 강의했던 강의록을 토대로 내용을 보완하여 만들었다. 현대미학의 내용이 워낙 광범위하고 갈래가 복잡하여 집필에 어려움을 겪었지만, 『미학 특강』을 낸 이후 현대미학을 쓰겠다고 약속했던 오랜 숙제를 이제야 해낸 느낌이다. 미흡한 점이 한두 가지가 아닐 것인데, 독자들의 질책을 바라며, 차후 보완해 나가도록 할 것이다. 도판과 요약내용이 많은 원고를 다듬어 한 권의 책으로 깔끔하게 만들어 준 미술문화사에 고마운 마음을 전한다.

이 책이 현대미학의 핵심 내용을 이해하고 정리하기를 원하는 독자들에게 도움이 된다면 더없이 좋겠다.

2018년 1월
이주영

1부

현대미학의
몇 가지 주요 흐름

존재론
니체와 하이데거

프리드리히 니체

• 실존적·존재론적 미학

현대의 미학적 사유에 니체만큼 영향을 미친 철학자도 드물다. 그로부터 형이상학과 체계적인 철학에 대한 본격적인 비판이 시작되었기 때문이다. 니체의 미학은 인간의 존재 문제를 실존적 관점에서 깊이 있게 숙고하기 때문에 미학사의 흐름에서 키에르케고르와 함께 존재론적 미학으로 분류된다. 그의 이론은 두 가지로 특징된다. 첫째는 헤겔이 완성한 관념론 체계에 대한 반발이고, 둘째는 그의 철학적 글쓰기가 논리적인 표현이 아닌 시적 표현 수법을 보여준다는 것이다. 근대사회와 근대인간을 예리하게 분석하는 그의 철학은 현대의 존재론, 특히 실존주의와 깊은 관계를 갖는다. 이런 그의 미학은 20세기의 전반기뿐만 아니라, '포스트모던'이라고 불리는 현재에도 지속되어 오늘날의 이론가들에게 많은 영향을 미치고 있다.

니체 철학의 특징은 두 가지 관점으로 정리된다. 첫째는 근대철학이 추구해왔던 관념론 체계를 비판했다는 점이고 둘째는 인간의 존재 문제를 실존적 관점에서 숙고했다는 점이다.

Friedrich Nietzsche
(1844-1900)

형이상학과 체계적인 철학에 대한 본격적인 비판을 시도한 니체의 철학은 현대의 미학적 사유에 큰 영향을 미쳤다. 그는 예술이 인간에게 긍정적인 힘과 생명력을 불러일으키는 중요한 수단이라고 보았다.

• 예술과 현실의 관계

니체는 예술을 자연과 현실의 단순한 모방이 아니라 그것에 결핍되어 있는 것을 보완해 주는 매개체로 본다. 그는 예술을 인간에게 긍정적인 힘과 생명력을 불러일으키는 중요한 수단이라고 간주한다. 실제 현실은 예술과 비교할 때 거칠고 부조리하게 나타난다. 그러나 인간은 예술의 힘에 의해 자신을 잊어버리고 생경한 현실로부터 벗어나게 된다. 즉 현실을 미적 현상으로 파악함으로써 극복할 수 있게 된다. 따라서 예술은 가혹한 존재의 진리로부터 인간을 도피시키는 도피처가 되기도 하다. 예술이 지닌 이러한 특성 때문에 니체는 예술가를 다음과 같이 비난한다. 예술가는 실재에 대결하는 용기와 결단을 갖지 못하고, 항상 예술이라는 울타리의 보호를 필요로 하는 겁쟁이라는 것이다. 그러나 이러한 부정적 평가는 예술 전체에 대한 것이 아닌 19세기 낭만주의 예술에 대한 평가라고 보아야 한다. 왜냐하면 니체는 낭만주의적 예술이 삶을 부정하고 무절제한 정열에 의해 염세주의를 불어넣는 퇴폐적인 예술이라고 보았기 때문이다. 이와 비견하여 그는 고전적 예술을 삶의 풍요로움과 성숙에서 생겨나는 위대한 예술이라고 본다. 이런 맥락에서 볼 때, 니체의 미학은 윤리적인 요소를 포함하고 있다.

• 아폴론형과 디오니소스형

니체는 유명한 미학적 저작 『비극의 탄생』(1872)에서 예술창작의 원천과 충동의 본질을 밝히고자 한다. 이 작업을 위하여 그는 그리스 예술을 탐구하면서 예술창작을 위한 근본 충동을 두 가지 유형으로 구분한다. '아폴론형der apollinische Typus'과 '디오니소스형der dionysische Typus'이 그것인데, 이 두 충동은 서로 투쟁하고 화해하면서 예술의 발전을 이룬다. 예술 장르의 특성에 비추어 보면,

예술의 두 유형	아폴론형	디오니소스형
주로 나타나는 예술 장르	조형예술(회화, 조각), 서사시	무용, 음악, 서정시
표현하는 세계	관조적인 가상의 세계, 밝고 영원함	도취와 환희의 세계, 혼돈과 어두움
예술적 특징	명확하고 편안함	생명력의 약동과 광기, 자아를 망각

표 1 아폴론형과 디오니소스형
니체는 예술을 아폴론형과 디오니소스형의 두 유형으로 구분한다. 각각의 특징은 표 1과 같다.

아폴론형은 조형예술에, 디오니소스형은 음악에 특징적이다. 아폴론형의 예술은 아름다운 환영의 세계를 보여주며, 그 세계 속에서 작가 개개인의 개성이 명확하고 편안하게 나타난다. 반면 디오니소스형의 예술은 자연의 생명력으로 충만하게 고무되어 자아를 망각한 환희의 세계를 드러내는데 여기서 인간과 인간, 또 자연과 인간은 하나가 된다. 한마디로 아폴론형은 관조적인 가상의 세계를, 그리고 디오니소스형은 망아와 도취의 세계를 나타낸다. 예술 창작의 관점에서 우리는 이것을 '아폴론적인 것'과 '디오니소스적인 것'이라고 부른다.

그런데 실제 창작에서 아폴론적인 것과 디오니소스적인 것이 뚜렷이 구분되는 것은 아니다. 예술가는 생명의 힘과 환희의 갈망에 의해 디오니소스적 광기로 이끌린다. 그 세계는 어수선한 혼돈이 지배한다. 다른 한편 예술가는 그러한 혼돈과 암흑으로부터 벗어나 정돈된 밝은 세계로 나아가려는 욕구를 지닌다. 예술은 디오니소스적인 것에서 벗어나 밝고 영원한 아폴론적 경지와 합일된다. 이와 같이 니체는 자신이 파악한 예술의 근본 유형에 따라 그리스 비극의 양식적 발전을 설명했다. 그는 무용·음악·서정시를 디오니소스적 예술로, 회화·조각·서사시를 아폴론적 예술로서 구분한다.

• 비극의 탄생

　니체는 예술창작의 깊은 원천과 충동의 본질을 밝히기 위해 그리스 비극의 기원을 탐구한다. 그 결과 비극은 인간 본성의 깊숙한 곳에 있는 두 개의 강렬한 충동, 즉 아폴론적인 것과 디오니소스적인 충동의 결합에서 비롯됨이 밝혀진다. 아폴론적 정신은 평온하며 관조적이고, 질서와 척도를 사랑하는데 이런 정신은 형식미, 비례, 조화를 중시하는 예술에서 표현된다. 디오니소스적 정신은 거칠고 도취된 상태를 좋아하며 삶의 모든 흥분과 고통을 기꺼이 받아들인다. 디오니소스적 인간은 삶의 모든 황홀경을 음미하는 과정에서 실존의 공포나 부조리와 대면하는데 이때 예술을 통한 삶의 생명력이 인간을 구한다는 것이다. 이것은 디오니소스적 황홀경의 구현이 음악에서 아폴론적 질서와 한도에 종속되는 것을 의미한다. 이때 삶의 생명력은 비로소 예술적 형식으로 만들어지는데, 그리스 최초의 비극 형태인 풍자적인 '주신酒神 찬가'의 합창은 대표적인 사례다.

　'주신 찬가'의 예에서 보듯이 비극을 탄생시키는 것은 디오니소스적 충동과 아폴론적 충동을 결합하는 음악이다. 음악 정신은 디오니소스의 고통과 죽음을 기념하는 비극의 가장 오랜 형식이다. 그리스 비극에서 디오니소스는 프로메테우스나 오이디푸스, 오레스테스 등으로 나타나면서 보편적인 비극적 영웅이 된다. 이런 관점을 니체는 다음과 같이 기술한다. 비극은 "현상계를 고통받는 영웅의 형상으로 제시하며, 우리가 그것을 바라보고 극복하게 한다. 실존과 세계는 오로지 미적 현상으로서만 정당화된다." 이런 의미에서 비극적 신화에서는 추醜와 부조화마저도 예술적 놀이 속에서 의미를 갖게 된다.

• 예술의 힘: 생명력과 삶의 긍정

예술은 '의지Wille'가 스스로 자신과 유희하는 가운데 영원히 충만된 즐거움을 누리게 하는 수단이다. 이러한 생각은 그의 후기 저서『힘에의 의지』에 잘 드러난다. 여기에서 니체는 예술의 근원뿐만 아니라 예술의 효과에 대해 사색을 하고 있다. 디오니소스적 도취는 강렬한 힘과 넘쳐흐르는 생명력의 감정으로 나타나는데, 이러한 생명력은 한편으로는 대상을 충만하고 완전하게 반영하고자 하는 예술가의 내적 욕구와 관련된다. 여기서 미적 상태는 우리가 사물들을 변형시키고, 더 충만하게 만들고, 그것들에 대해 황홀경을 느껴서, 결국 그것들이 우리 자신의 삶의 충만성과 사랑을 우리에게 되반영하는 디오니소스적 상태들 중 하나를 나타낸다.

니체는 우리가 살고 있는 세계가 무의미하고 부조리하다고 보았는데, 예술은 그 속에서 우리가 무너지지 않도록 해주는 힘이 있다. 현실 극복, 즉 살기 위해 인간은 허구를 필요로 하는데, 예술은 실제 세계가 아닌 허구를 창조함으로써 이런 역할을 한다. 여기서 '허구'란 속인다는 의미에서의 '기만欺瞞'이 아니라 현실을 변형시켜 새롭게 만들어낸다는 뜻이다. 예술가는 넘쳐흐르는 생명력으로 세계를 자기 자신의 거울로 만들며, 그것에 의미와 아름다움을 부여한다. 그렇게 함으로써 예술가는 세계를 살만한 곳으로 만든다. 이 때문에 니체는 "나는 여태까지 등장하였던 어떤 철학자보다 예술가를 훨씬 더 좋아한다"라고 말한 것이다.

모든 위대한 예술의 효과는 감상자에게 생명의 기운을 불어넣어 주는데, 이런 의미에서 니체는 모든 예술작품이 '강장제'라고 주장한다. "그것은 활력을 증진시키고, 욕망에 불을 붙여주고, 도취의 온갖 미묘한 회상을 자극한다." 이렇게 예술은 삶을 긍정적으로 만든다.

마르틴 하이데거

Martin Heidegger
(1889-1976)

현상학적인 방법으로 존재의 진리를 탐구한 하이데거는 예술작품의 세계가 존재의 참된 의미를 열어보인다고 주장했다.

하이데거는 헤겔 철학의 영향을 받았지만 그의 관념론 철학으로부터 벗어난다. 칸트가 인간 존재를 선험적 주체로 본 반면에 하이데거는 일상의 삶을 살아가는 인간, 즉 '세인世人'에 대한 분석에 정열을 기울인다. 그는 존재의 진리를 탐구하면서 현존재의 존재방식을 '세계 내 존재'로 제시한다. 낭만적 반反자본주의의 성향을 지녔던 그는 오늘날 인간 존재가 과연 본질적인 삶을 살 수 있는가에 우려를 나타낸다. 기술문명이 지배하는 세계에서 살아가는 자인 존재자 전체는 고유한 가치를 상실하기 쉬우며 의미상실과 니힐리즘에 지배되기 쉽다는 것이다. 그러나 이러한 부정적 현실과는 반대로 진리는 예술을 통해 드러나게 된다고 생각한다.

하이데거는 예술에 대한 기존의 형이상학적 · 관념적인 의미부여를 모두 배제하고 겉으로 드러나는 예술작품의 존재적 특성을 살피면서 예술의 근본적인 문제를 고찰한다. 이 점에서 그의 예술철학은 현상학적으로 특징된다.

· 예술작품이란 무엇인가?

하이데거의 미학은 「예술작품의 근원」[1]에서 가장 집중적으로 드러난다. 이 글에서 그는 예술작품의 존재방식을 논하며 예술의 본질을 탐구한다. 어떤 것의 존재방식과 본질을 밝히는 데 그것이 어디로부터 유래하였는가를 탐구하는 것은 효과적이기 때문이다. 예술작품은 예술가의 근원으로, 어떤 사물적 성격을 갖는다. 예컨대 건축 작품에는 돌의 요소가 존재하며, 목조각 작품에는 나무의 요소가 존재하고, 유화 그림에는 기름, 안료, 캔버스의 요소가 존재한다. 더 나아가 문학 작품에는 언어의 울림이 존재하고, 음

악 작품에는 음향이 존재한다. 하이데거는 이러한 모든 것을 사물적 성격으로 규정한다. 예술작품의 사물적 측면이 다른 사물과 구별되는 특성은 그것이 예술가에 의해 '제작된 사물'이란 점이다. 그러나 그것은 단순한 사물이 아니라 다른 어떤 것과 결합되어 있다. 즉 작품은 '다른 어떤 것'에 대해 말하면서 이를 공개적으로 알려주고 '개시'한다. 그러한 의미에서 작품은 상징Symbol이며 비유Allegorie다. 이렇게 예술작품은 사물적 측면을 가지면서도 다른 어떤 것에 대해 알려주는 상징적 존재인 것이다.

· 사물과 작품

하이데거는 예술작품의 존재적 특성을 논하기 위해 가장 근본적인 문제부터 사색하고 질문한다. 작품을 사물Ding이라고 한다면 사물이란 과연 무엇인가? 길가의 돌도 하나의 사물이며, 밭에 있는 흙덩이도 하나의 사물이다. 단지도 사물이고, 길가의 샘도 그렇다. 그렇다면 단지 속의 우유와 샘 속의 물은 어떻게 불러야 할까? 만일 하늘의 구름과 들판의 엉겅퀴, 가을바람에 흩날리는 나뭇잎과 숲 위를 맴도는 매를 사물이라고 불러도 좋다면, 우유와 물도 사물이다. 이러한 것은 모두 감각할 수 있는 사물, 스스로 현상하는 사물이다. 그러나 방금 앞에서 열거한 것과는 달리 감각되지 않는 사물도 있다. 사람들은 감각적으로 드러나지 않는 사물도 사물로 불러왔다. 그 예가 칸트인데, 그는 스스로는 현상하지 않는 사물을 '사물 자체Ding an sich'로 명명한다. 이 모두가 합쳐져서 전체 세계를 이루는데, 심지어 신神 자체도 그러한 사물인 것이다. 이와 같이 하이데거는 현상하는 사물만이 아니라 '사물 자체'처럼 현상하지 않고 존재하는 일체의 모든 것들을 철학 용어로 '사물'이라고 명명한다. '사물'이란 말은 단적으로 무無가 아닌 것, 즉 존재

일체의 존재하는 모든 것이 사물이다. 그런 맥락에서 예술작품도 사물이다.

하는 모든 것을 함축한다. 이런 의미에서, 예술작품 또한 존재하는 어떤 것인 한, 일종의 '사물'이라고 할 수 있다.

사물이란 우리가 감관을 통해 인지할 수 있는 대상이며 그 일차적 특성은 우선 감각적인 것이다. 우리는 감관을 통해 들어온 사물의 다양한 속성을 통합하여 그 사물에 대한 개념을 만들어내는데, 사물의 무거움, 단단함, 색채, 소리 등이 그 사례다. 사물을 무엇이라고 규정하는 형태(형상, 모르페)도 이러한 물질적 요소를 토대로 갖추어진다. 이런 의미에서 사물은 형상화된 질료다. 길가의 화강암 덩어리도 자연 그대로의 모습이라고 해도 어떤 특정한 형상 가운데 존재하는 질료적인 것이다. 따라서 형상이란 질료가 공간적으로 분배되고 배치되어 어떤 특정한 윤곽과 덩어리의 모습을 보이는 것을 나타낸다.

예술작품도 사물인 한에서 형상화된 질료다. 즉 물질적 재료로서 질료는 예술적 조형 작업이 이루어지는 토대이자 영역이다. 그러나 예술작품은 화강암 덩어리처럼 자연적 존재가 아니라 어떤 목적을 가지고 인간이 만들어낸 것이다. 도구도 이런 방식으로 만들어지며 인간의 손에 의해 산출된 것이라는 점에서 예술작품과 유사성을 갖는다. 그렇다면 예술작품은 도구와 어떻게 다를까?

도구의 예로 단지를 들어보자. 단지는 무엇을 담기 위한 것으로 형상과 질료가 합쳐진 것이다. 도끼나 신발도 마찬가지다. 이러한 사물들은 어떤 용도를 갖지만 예술작품은 어딘가에 쓰이기 위한 용도나 목적을 갖지 않는 경우가 많다. 그래서 예술작품은 자연적인 사물이나, 목적 없이 존재하는 단순한 사물과 유사한 특성을 띠기도 한다. 그러나 우리는 예술작품을 단순한 사물로 간주하지 않는다. 사물적 성격을 갖고 있는 예술작품은 도구나 자연적 사물과 유사한 듯하지만 차이가 있다. 이러한 예술작품의 미묘한 특성을

사물은 물질, 즉 질료가 형상을 갖춘 것이다. 예술작품도 마찬가지로 형상화된 질료다.

밝히기 위해 하이데거는 '도구'의 도구적 성격을 사색한다.

• 예술작품의 세계와 존재의 의미

하이데거는 철학적 이론에 의존하지 않으면서 도구가 무엇인지를 소박하게 기술한다. 그는 일상적 도구의 한 예로, 농부의 신발 한 켤레를 선택하고, 이러한 신발이 도구로서 어떤 용도를 가지고 있는가를 시각적 예시를 들어 설명한다. 이를 위해 반 고흐의 신발 그림 한 장을 선택한다. 고흐는 신발을 주제로 여러 장의 유화 소품을 그린 적이 있는데, 하이데거가 택한 것은 그중의 하나로, 끈이 달린 한 켤레의 낡은 구두를 그린 작품이다.[1-1]

하이데거는 우선 신발이라는 도구가 무엇인가를 알려면 도구의 쓰임새를 살펴보아야 한다고 말한다. 그는 이 신발이 농촌 아낙네가 신었던 신발이라고 가정한다. 농촌 아낙네는 신발을 신고 밭일을 하는데, 그러한 상태가 너무도 자연스러워서 신발의 존재 자체를 잊고 있다. 일을 하면서 자기가 신고 있는 신발을 생각하거나 그것에 시선을 파는 일이 없고 그것을 느끼는 일이 전혀 없을 때, 신발은 신발로서 가장 참답게 존재한다. 바로 그때만이 도구로서 신발이 가장 참다운 것이다.

반 고흐의 그림은 배경이 불분명하여 이 신발이 누구의 것인지, 또 어디에 있는지 알 수 없다. 신발의 주변에는 단지 명확하지 않은 공간이 있을 뿐이다. 거기에는 이 구두의 용도를 암시하는 밭의 흙이나 길바닥의 흙조차 묻어 있지 않다. 농부의 것으로 추정되는 한 켤레의 신발만 있을 뿐, 아무것도 없다. 이처럼 반 고흐의 그림은 신발이라는 도구적 용도를 지닌 사물을 소재로 한다. 이 작품의 물질적 소재인 캔버스와 유화 물감, 그림 틀 등도 그 자체로 사물적 성격을 띤다.

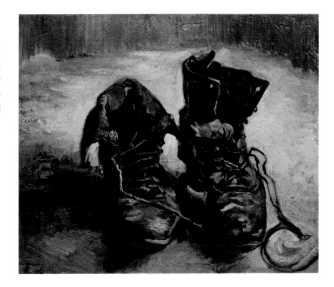

1-1 빈센트 반 고흐, 〈끈이 달린 구두〉, 1886
하이데거에 의하면 고흐가 그린 이 그림에서 중요한 것은 사물의 재현이 아니라 다른 어떤 것에 대해 말하는 상징적 의미다. 그는 이 구두 그림이 한 농촌 아낙네의 삶의 존재적 의미를 환기한다고 보았다.

그런데 신발을 그린 이 작품이 단순한 사물이나 도구와 구별되는 지점은 무엇인가? 하이데거는 예술작품이 단순한 사물적 성격을 넘어선다는 것을 설명하기 위하여 '그러나 그럼에도 불구하고 …'라는 표현을 덧붙인다. 이어 그는 작품이 자신에게 불러일으킨 정서적 내용을 서술한다. 이는 하이데거의 주관적 상상력에 기반한 것인데, 농촌과 전원의 감성을 시적으로 전달하고 있다.

너무 오래 신어서 가죽이 늘어나 버린 신발이라는 이 도구의 안쪽 어두운 틈새로부터 밭일을 나선 고단한 발걸음이 엿보인다. 신발이라는 이 도구의 수수하고도 질긴 무게 속에는 거친 바람이 부는 드넓게 펼쳐진 평탄한 밭고랑 사이로 천천히 걸어가는 강인함이 배어 있고, 신발 가죽 위에는 기름진 땅의 습기와 풍요로움이 깃들어 있으며, 신발 바닥으로는 저물어 가는 들길의 고독함이 밀려온다. 신발이라는 이 도구 가운데에는 대지의 말 없는 부름이 외쳐오는 듯하고, 잘 익은 곡식을 조용히 선사하는 대지의 베풀음이

느껴지기도 하며, 또 겨울 들녘의 쓸쓸한 휴경지에 감도는 해명할
수 없는 대지의 거절이 느껴지기도 한다. 더 나아가 이 도구에서
는, 빵을 확보하기 위한 불평 없는 근심과, 고난을 이겨낸 후에 오
는 말 없는 기쁨과, 출산이 임박해서 겪어야 했던 (산모의) 아픔과
죽음의 위협 앞에서 떨리는 전율이 느껴진다. 이 도구는 대지에
속해 있으며, 농촌 아낙네의 세계 속에 포근히 감싸인 채 존재한
다. 이렇듯 포근히 감싸인 채 귀속함으로써 그 결과 도구 자체는
자기 안에 (고요히) 머무르게 된다.[2]

이와 같이 신발이라는 도구는 이 그림을 통해 자신의 존재를 발
견하게 한다. 그러나 어떤 방식으로 발견되었는가? 그것은 실제로
눈앞에 놓여 있는 신발이라는 도구를 서술하고 설명하는 가운데
발견된 것이 아니며, 여기저기서 실제로 사용되는 도구의 사용 방
식을 관찰하면서 발견된 것도 아니다. 오히려 그것은 우리가 단지
고흐의 그림 앞에 가까이 다가섬으로써 발견된다. 이 그림은 우리
에게 무엇인가를 말하고 있고, 우리가 작품에 가까이 다가갈 때,
우리는 일상적으로 있던 곳과는 전혀 다른 곳에 존재하게 된다. 즉
작품은 '다른 어떤 것을 말하고 있는' 상징물의 역할을 한다.

하이데거는 반 고흐의 신발 그림을 통해 도구로서의 신발이 진
실로 무엇인지를 알게 되었다고 한다. 이 그림은 도구, 즉 한 켤레
의 신발이 무엇으로 존재하는지를 밝혀주고 있다는 것이다. 무심
히 반복되는 일상의 삶에 묻힌 존재가 어느 순간 자신의 존재적 의
미를 환히 드러내는 것을 하이데거는 '비은폐성'이라고 부른다.
그는 이 그림에서 신발이라는 존재자가 자신의 존재의 비은폐성
가운데에 나타난 것으로 본다. 그리스인들은 이러한 존재자의 '비
은폐성'을 알레테이아, 즉 진리라고 불렀다.

작품은 다른 세계를 열어주면서
존재의 의미를 드러낸다.

・예술작품과 진리

위에서 고찰한 바와 같이 작품이 '존재자가 무엇이며 어떻게 존재하는지'의 의미를 밝힌다면, 작품 속에서 '진리가 발생'한다고 볼 수 있다. 작품은 존재의 진리를 보여준다. 하이데거는 이를 다음과 같이 표현한다. "예술작품 속에서는 존재자의 진리가 작품 속으로 스스로를 정립하고(담아놓고) 있다." 여기서 '정립한다'(담아놓다)는 말은 서 있게 함, 들어서게 함을 뜻한다. 이것은 어떤 존재자가 작품 속에서 자신의 존재의 빛 가운데로 들어선 것을 의미한다. 그렇다고 한다면, 예술의 본질은 '존재자의 진리가 작품-속으로-스스로를-정립하고-있음'으로 나타낼 수 있을 것이다.

예술과 세계의 건립

그런데 예술이란 '진리가 작품-속에서-스스로를 드러내는 것'이라는 명제는 '예술은 현실적인 것을 모방하여 묘사하는 것'이라는 미학의 오랜 전통을 되풀이하는 것으로 보일 수 있다. 즉 반 고흐의 신발 그림은 현실적인 것(실제로 현존하는 신발)을 모델로 하여 이를 재현함으로써 하나의 모방적 이미지를 만들어낸 것으로 보일 수도 있다. 이런 오해를 불식하기 위하여 하이데거는 다른 예술작품을 예로 든다. 그는 일부러 조형예술 중 재현적 요소가 가장 적은 건축물을 선택하는데, 그 예가 그리스 신전 건축이다. 신전은 물질적인 소재로 이루어져 있으며 그 용도는 신을 모시기 위한 의식을 거행하는 것이다. 이런 의미에서 신전은 단순한 사물이 아니라 다른 어떤 세계를 열어 보여주는 건축 작품이다. 신전의 예를 통해 하이데거는 예술이 단순한 재현이 아니라 '세계'를 건립하는 작품임을 설명하고 있다.

신전은 민족의 세계를 건립한다. 고대 그리스인들에게 신전의

의미는 공동체적 삶의 중심이었다. 그렇기 때문에 신전은 어느 한 시대 민족의 세계를 건립한다. 따라서 시대적 환경이 바뀌면 민족의 세계는 원래의 의미를 상실한다. 예를 들어 보자. 신전에 부속되어 있던 고대의 조각은 오늘날 대개 박물관으로 옮겨져 있다. 고대 조각의 보존 상태가 좋아서 그것이 주는 감동이 아무리 크다 하더라도, 박물관으로 옮긴다는 것은 그것이 원래 속해 있던 세계에서 벗어나게 만드는 것이다.[1-2] 그럼으로써 원래의 세계는 물러나고 파괴되어 다시는 복구될 수 없다. 즉 박물관에 옮겨진 작품들은 존재하던 본래의 것이 더 이상 아니다.

원래 그리스인들에게 신전은 민족의 삶을 열어주던 장소이며 동시에 아무것도 모사하고 있지 않는 예술작품이다.[1-3] 험난한 바위 계곡 한가운데 우뚝 서 있는 이 건축 작품은 열린 주랑을 통해 성스러운 신전의 경내로 들어가게 한다. 이런 신전을 통해 신은 신전 속에 현존Anwesen하고, 신전은 그 자체로 성스러운 영역이 되며 다른 영역과 경계가 지어진다. 그러면서 신전은 자기 주변에 인간들이 살아가야 할 삶의 행로와 헤아릴 수 없을 만큼 다양한 삶의 연관들을 모아들이고 연결하여 통일시킨다. 이러한 삶의 행로와 연관들 속에서 인간 존재의 탄생과 죽음, 불행과 축복, 승리와 굴욕, 흥망과 성쇠가 숙명적인 모습으로 다가온다. 이런 연관들로 얽혀 있는 넓은 터전은 신전이 중심이 된 역사적 민족의 세계가 된다. 이러한 세계 속에서만이 그리스 민족은 자신의 사명을 완수하는 진정한 모습을 보여줄 수 있다.

건축 작품은 이렇게 민족의 세계를 열어주지만, 그 세계는 관망될 수 있는 어떤 대상이 결코 아니다. 왜냐하면 그 안에서 탄생과

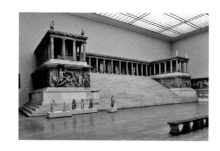

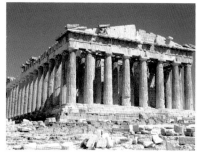

1-2 베를린 페르가몬 미술관 속으로 옮겨진 〈페르가몬의 대제단〉, 기원전 180년경
고대의 신전과 조각이 원래 있던 장소로부터 떠나 박물관으로 옮겨진다는 것은 그것들이 원래 속해 있던 세계에서 벗어나게 만드는 것이다.

1-3 〈파르테논 신전〉, 기원전 448-432
고대 그리스인들에게 신전의 의미는 오늘날과는 달리 공동체적 삶의 중심이었다. 신전은 민족의 세계를 건립한다.

죽음, 축복과 저주의 궤도 속에서 인간이 운명과 씨름하고 있으며 바로 이런 세계 속에 인간이 속해 있기 때문이다. 하이데거의 이러한 통찰은 인간이 세계와 관조적으로 대면하는 존재가 아니라 세계 내에서 생동하는 존재라는 점을 밝히고 있다.

작품은 존재의 의미를 품고 세계를 열어 그 의미를 드러내 보인다.

이와 같이 작품은 하나의 세계를 만든다. 작품은 세계의 장을 열어 놓으며, 세계의 건립은 작품 존재에 속한다. 이러한 견지에서 생각하면, 세계란 작품 속에서 건립된 물질적 세계를 의미하는 것인지 혼동될 수 있다. 이를 해명하기 위하여 하이데거는 예술작품의 세계를 물리적으로는 언제나 비대상적인 세계로 본다. 작품이 자신을 세우게 되는 그곳을 하이데거는 '대지Erde'라고 부른다. 작품이 존재의 의미를 품지만, 그것을 감추고 있을 때는 대지이며, 열어서 드러내 보일 때에는 세계가 된다. 작품은 하나의 세계를 만들어냄으로써, 대지를 열린 세계의 장으로 불러들인다. 이처럼 대지는 작품을 통해서 비로소 하나의 본질적 대지로서 존재한다.

대지는 나타나면서 동시에 감싸주는 것이다. 그 사이에서 세계와 대지의 대립이 어떤 하나의 투쟁처럼 나타난다. 작품은 하나의 세계를 만들고 대지를 열린 세계의 장으로 불러 세움으로써 이런 투쟁을 일으킨다. 즉 작품 속에 '존재'를 불러와 세계 속에서 환히 비춤으로써 존재의 의미가 밝혀지게 된다. 그 속에서 일상적 존재와 본질적 존재는 의미를 숨기거나 이를 드러내기 위한 투쟁의 긴장 관계가 생긴다. 작품은 이러한 투쟁을 억누르고 변변치 않게 조정하는 것이 아니라, 고유한 투쟁 자체를 작품의 본질로 간주한다. 세계를 만들고 대지를 드러내는 이러한 투쟁의 격돌 속에 작품은 존립한다. 이와 같이 진리가 드러나는가 감춰지는가의 근원적 투쟁 관계 속에서 대지는 세계를 드러내고, 세계는 스스로 대지 위에 지반을 놓는 것이다.

작품과 진리

　예술작품 속에서 진리는 어떻게 나타나는가? 앞서 살펴본 바와 같이 세계를 만들고 대지를 드러내는 작품에서는 투쟁의 격돌이 일어나고 있다. 이러한 투쟁 속에서 존재자 전체의 비은폐가 가능하게 된다. 하이데거는 이러한 비은폐성, 즉 존재자 전체의 의미가 밝혀지는 것을 진리라고 부른다.

　그리스 신전을 예로 들면, 신전이 있는 바로 그 열린 장에서 진리가 나타난다. 그러나 이것은 여기서 어떤 것이 올바로 묘사되고 재현되고 있다는 사실을 의미하는 것이 아니라, 존재자 전체를 비은폐성 안으로 데려옴으로써 그것을 환히 드러낸다는 뜻이다. 마찬가지로 반 고흐의 그림에서도 진리가 나타난다. 이것은 눈앞에 있는 어떤 것, 즉 낡은 구두 한 켤레가 올바르게 묘사되고 있다는 사실을 뜻하는 것이 아니다. 그 신발을 신었을지 모르는 인간의 삶이 총체적으로 환기되는 것이 중요한 것이다. 그것은 바로 신발이라는 도구의 도구적 존재가 개방되는 경우를 뜻한다. 이러한 개방됨 속에서 존재자 전체의 의미가 드러나며, 존재자의 비은폐성이 바로 작품의 진리가 된다. 작품이란 이와 같이 존재를 개방하고 보호해 주는 세계와 대지가 서로 맞대항하는 장소다.

　이상의 논의를 통해서 하이데거가 이야기하는 작품의 진리는 묘사 대상이 되는 존재자와 일치되는 '재현으로서의 진리'를 의미하는 것이 아님이 밝혀졌다. 작품은 존재자를 '비은폐성'으로 이끌어내어, 그것이 어떤 존재인지를 보여주어야 한다. 이렇게 나타난 새로운 존재론적 진리관은 19세기까지 서구 예술론의 주된 흐름이었던 재현론(모방론)을 대체한다. 따라서 작품 속에 정립되는 진리는 재현의 진리가 아니라 세계를 열어 보이는 '현시presence'적인 것으로 파악된다.

> 작품 속의 진리란 존재자의 의미가 밝혀지는 것이다.

더 읽을 책

다케우치 도시오竹內敏雄, 안영길 외 옮김, 『미학 예술학 사전』, 미진사, 1989

마르틴 하이데거, 신상희 옮김, 『숲길』, 나남, 2008

마르틴 하이데거, 오병남·민형원 옮김, 『예술작품의 근원』, 경문당, 1986

먼로 C. 비어즐리, 이성훈·안원현 옮김, 『미학사』, 이론과 실천, 1987

폰 헤르만, 이기상 옮김, 『하이데거의 예술철학』, 문예출판사, 1997

프리드리히 니체, 『비극의 탄생: 이 사람을 보라』, 홍신문화사, 1996

프리드리히 니체, 이진우 옮김, 『비극적 사유의 탄생』, 문예출판사, 1997

Norbert Schneider, *Geschichte der Ästhetik von der Aufklärung bis zur Postmoderne*, Philipp Reclam jun. Stuttgart, 1996

제1강 주

1) 「예술작품의 근원」은 1935–37년 사이에 구상되었다.

2) 마르틴 하이데거, 신상희 옮김, 『숲길』, 나남, 2008, pp.42-43

생철학
베르그송, 딜타이, 짐멜

· **20세기 프랑스 철학의 전통**

19세기 독일어권 사상가들은 20세기 철학이 전개되는 데 큰 영향을 미친다. 헤겔, 마르크스, 니체의 영향이 컸고, 철학자는 아니지만 프로이트의 정신분석학도 빼놓을 수 없다. 한편 프랑스에서는 생철학과 현상학의 흐름이 두드러지게 나타난다.

프랑스 근대철학은 데카르트 이래 이성을 중시하는 합리주의 철학의 전통을 이어왔다. 데카르트는 주관성의 강조를 통해 인간 내면을 더욱 섬세하게 고찰한다. 프랑스 철학에서는 과학보다는 문학이나 예술적 특징이 강조되는데, 그 결과 19세기 프랑스 철학은 반실증적이고 비과학적인 양상을 보여주며 전개된다. 멘 드 비랑 같은 철학자는 지식의 기초를 지성이나 인식에서가 아니라 인간의 육체를 움직이려는 의지에서 찾았는데, 이는 인간을 지식 획득을 위한 사유의 주체로서가 아니라 행동의 주체로서 파악하려는 시도다. 이런 사유의 밑바탕에는 주체에 필연적으로 육체가 관여한다는 생각이 깔려 있다. 이 시기에 베르그송이 등장하는데, 그는 합리성에 토대를 둔 인간 이해를 비판하고 인간을 이해하려면 시간과 생성의 중요성에 더 관심을 가져야 한다고 주장한다.[1]

앙리 베르그송

Henri Bergson(1859-1941)
베르그송은 미적인 것을 파악하는 본질적 수단이 '직관'이며 예술은 직관의 힘으로 생생한 실재를 파악할 수 있게 해준다고 보았다.

· 생철학과 현상학의 흐름과 베르그송의 철학

베르그송은 생철학에서 현상학으로 나아가는 현대철학의 흐름을 주도했던 철학자다. 베르그송에서 후설, 하이데거에 이르는 철학적 경향은 철학적 탐구의 관심을 객관에서 주관으로 이동한다. 철학은 더 이상 세계를 객체로서 다루지 않고 살아 있는 주체로서 다룬다. 철학적 인식에서도 개념적 인식보다는 개념화하기 어려운 주관의 생생한 체험을 중시한다. 베르그송의 철학은 이와 같은 인식 방법으로서 직관을 중시하고, 생명의 흐름으로서 지속을 강조한다.

이 같은 철학의 주된 흐름은 현상학으로 연결되어서 창조적 직관을 중요시한다. 현상학을 선도했던 인물은 독일의 후설인데 그는 어떤 철학적 선입관도 없이 순수한 직관을 통해 사물의 본질을 인식하려고 한다. 이를 통해 개인적 의식과 사물의 본질을 일치시키려고 노력했던 것이다. 베르그송의 철학 또한 현상학이 개척했던 철학적 방법을 공유한다. 그는 철학의 임무가 세계와 인간 의식의 신비를 밝히는 것으로 보고, 인간의 의식을 단순한 물질의 상호작용이 아니라, 자발적이고 창조적인 생명력을 가진 것으로 간주한다. 예술의 영역에서 예술가의 직관은 바로 이러한 창조적 생명력을 보여주는 예가 되는데, 여기서 직관은 세계를 받아들이는 수단의 역할을 하는 것이다.

· 정신의 창조적 활동으로서 직관의 미학

베르그송이 미학적 저술을 본격적으로 쓴 것은 아니지만 그의 철학은 20세기 프랑스 미학자들에게 큰 영향을 미쳤다. 그렇기 때

문에 베르그송의 이름은 현대미학의 전개 과정에서 항상 중요하게 언급되어 왔다. 미적인 것은 그의 형이상학 속에 함축되고 통합되어 연결되어 있다. 비록 체계적이지는 않지만, 그의 형이상학적 사상을 통해서 그의 미적 개념을 살펴볼 수 있다.

그의 철학 저술 중에서 미학과 관련이 깊은 저서는 『의식의 직접적 소여에 관한 시론』(1889)이다. 이 책에서 그는 '순수 지속'을 핵심으로 하는 직관과 창조력을 중시하면서 철학자와 예술가만이 최고의 정신력으로서의 창조력을 발휘할 수 있음을 강조한다. 우리는 아름다움을 지각하는 상태 속에서 제시되는 이념을 깨닫고, 표현되는 감정에 공감하게 된다.

미적인 것을 파악하는 본질적 수단은 직관이다. 직관은 대상의 가장 중요한 특질을 통찰하게 한다. 예술은 대상에 대해 우리가 상식적으로 알고 있는 것보다 더 뛰어난 대상의 특질과 사물 간의 미묘한 차이점을 찾게 한다. 베르그송의 미학적 관심은 순수 지각에 있는데, 이는 예술이 우리의 지각을 확장하는 역할을 한다. 이 지각의 통로는 초월성으로 향하는 것이 아니라 내면을 향해 있다는 점에서 초월적 관념론과 차이가 있다. 이런 지각이 순수하게 이루어지려면 일상적 관심으로부터 떠난 무관심적 관조가 필요하다.

베르그송의 미학적 관심은 직관에 있다. 직관은 일종의 정신의 관조 활동이면서 운동이고, 이 운동 과정을 통해 정신은 사물의 양적인 차원으로부터 벗어나 질적인 것을 추구하게 된다. 예술가는 사사롭게 대상에 얽매이지 않는 무관심적인 관조자인데 이를 통해 대상의 질을 직관적으로 파악한다. 이런 입장에서 예술가의 모든 활동은 제작 행위보다는 관조 행위를 강조한다. 그런데 제작하지 않고 관조만 하는 예술가가 진정으로 예술가일 수 있는가? 제작 활동이 없으면 사실상 예술작품은 존재할 수 없을 것이다. 따라

직관은 정신의 활동이자 운동이다. 직관을 통해 사물의 질적 차원이 드러난다.

서 베르그송 미학은 관조에 더 중점을 둠으로써 제작 활동을 소홀히 할 소지가 있다. 이런 점 때문에 베르그송의 미학이 창작의 측면을 소극적으로 대했다고 보는 시각도 있다.[2] 그러나 관조와 순수 지각을 핵심으로 하는 베르그송 미학은 현대 신비주의 미학의 전개에 적지 않은 영향을 끼쳤다.

· 예술과 실재

미적인 것을 다룬 베르그송의 저서로는 『웃음: 희극적인 것의 의미에 관한 연구』(1900)가 있다. 이 글에서 그는 '골계滑稽'[3], 즉 '희극적인 것'에 대한 독자적인 견해를 서술하고 있다. 그는 무엇이 우리를 웃게 만드는가에 관심을 가진다. 이에 대한 탐구를 통하여 그는 희극적인 것이 본질적으로 '삶의 표면을 덮고 있는 기계적인 어떤 것'으로 이루어져 있음을 섬세한 논증을 통하여 밝혀낸다. 베르그송은 이 책의 마지막 장에서 이것을 예술 일반으로 확장하여 언급한다. 여기에서 그는 예술과 대비되는 우리의 일상적 경험 방식을 주목하고, 사물들 자체보다는 그것들에 첨부된 '호칭들'을 기반으로, 사물들을 개별적인 개체로 다루지 않고 집단의 일원으로서 접근한다. 그리고 그는 '사물들 및 우리 자신과 직접적으로 교섭하는' 예술적 경험과 이 일상의 경험을 대조한다. 예술적 경험을 통해 일상의 삶과 유리된 영혼은 자연과의 완벽한 조화 속에서 움직이며 자연이 가끔씩 우리에게 베풀어주는 예술작품을 창작해낸다. 이렇듯 예술은 그것이 회화나 조각이든, 시나 음악이든 간에 우리를 생생한 실재 자체와 대면하게 해준다. 이것은 예술의 진정한 목적이 실재를 가려버리는 일체의 것을 우리로부터 털어내는 데 그 목적이 있음을 시사한다. 이런 예술적 목적을 달성하기 위해서는 대상을 도구적이거나 실용적으로 대하는 태도, 사회

적이고 인습적으로 파악하는 태도에서 벗어나야 한다.

베르그송은 『형이상학 입문』(1903)에서 앞서 고찰한 예술적 인식의 본성을 계속해서 탐구한다. 여기에서 그는 '일종의 지적 공감'이라는 자신의 직관 이론을 도입한다. 이 지적 공감으로 우리는 어떤 대상이 고유하게 가지는 것과 합일하기 위하여 그 대상 속으로 들어가게 된다. 개념적 분석은 상징 없이 가능하지만 직관에는 상징이 요구된다는 점에서 이러한 직관적 방법은 개념적 분석의 방법과 대조된다.

이어 베르그송은 자신의 역작인 『창조적 진화』(1907)에서 직관을 인간이 가진 능력으로서 확대하고 심화한다. 이 책에서 그는 '실재'를 본질적으로 끊임없는 변화의 과정으로 기술하고 그 특징을 '지속durée'과 '생의 비약élan vital'이라 부른다. 인간의 지성은 생존적 진화 과정을 통해 발달해 왔으며, 실재를 조작하기 위한 언어와 상징을 만들었다. 인간은 그 과정에서 필요에 따라 '공간적'으로 생각하는 방식과 기하학을 발달시켰다. 베르그송은 이러한 수단이 유용하기는 하지만 생명의 과정을 궁극적으로 파악하기에는 적절치 않다고 본다. 왜냐하면 공간적인 차원을 양적으로 파악하는 방식은 영혼과 그 변화, 개별적인 것과 보편적인 것의 관계를 파악하기 어렵게 만들기 때문이다. 그러나 직관을 기반으로 하는 방식은 '무관심적이고 자의식적이며, 대상을 숙고하고 그것을 무한히 확장시킬 수 있는 본능'으로 볼 수 있기 때문에 실재의 핵심 속으로 들어가 철학적 진리를 발견할 수 있게 하는 것이다.

직관을 통한 이러한 인식의 가능성을 '증명'하는 것이 바로 인간 속에 있는 '미적 능력'이다. 예컨대 화가가 어떤 대상을 묘사하기 위한 선을 그을 때, 그는 그 대상 속에 자신을 가져다 놓고, 자신과 모델 사이에 가로놓인 장벽을 직관의 노력으로 깨뜨린다. 이로

직관은 대상에 대한 지적 공감이다.

예술은 직관의 힘으로 생생한 실재를 파악하게 한다.

써 화가는 대상 속에 있는 생명의 움직임 그 자체를 직관할 수 있게 된다. 이렇게 예술은 추론적인 범주와 분석적인 지성으로는 다가갈 수 없는 실재를 우리가 체험하게 한다.[4]

이렇게 베르그송의 미학은 직관을 섬세한 예술적 통찰력으로서 중시하고 있음을 알 수 있다. 이런 특성상 그의 미학에서는 물질적인 결과물로 완성되는 작품론을 적극적으로 유도하기가 어려웠다. 하지만 미술 현상이 매체의 구분 없이 다양하게 확산된 오늘날 베르그송의 미학이 적용될 여지는 더 풍부해졌다. 베르그송의 이론을 통해서 전통적으로 구분되어 왔던 '실천적 행위Praxis'와 '제작 활동'의 통합이 가능하게 된 것이다. 그러므로 물질적 대상으로 예술이 존재하지 않아도 예술은 성립될 수 있다. 이러한 예술관에 의해서 예술활동은 자연의 내적 구조나 작동 원리의 구현으로 볼 수 있게 되고 그 결과 기존의 재현론을 넘어 예술을 새롭게 보는 시각의 전환이 가능해진다. 기존의 예술관이 대상으로서의 예술작품에 중점을 두었다면 베르그송의 예술이론을 기반으로 퍼포먼스나 행위 예술 등 실천으로서의 예술이 철학적으로 깊이 있게 파악될 수 있는 토대가 마련된 것이다. 그 뿐만 아니라 베르그송의 유기체적 생명관은 생명체 간의 윤리적 공존을 위해 오늘날 중시되는 환경미학에도 적용이 가능하다. 더 나아가서 주체와 대상 간의 상호 작용을 중시하는 그의 미학은 작품을 만드는 과정에 참여하는 관객과 작품과의 매우 능동적이고 창조적인 상호 작용을 이루는 오늘날의 예술 현상을 설명하는 틀을 제공한다.

빌헬름 딜타이

19세기 후반 독일 철학에서도 생철학Lebensphilosophie의 경향이 나타나기 시작한다. 독일의 딜타이와 짐멜 등은 전체적이며 구체적인 생生 자체에 대한 철학적 사고를 진전시켜 나가려고 한다. 이와 같은 경향은 근본적으로 미학과 밀접하게 연관되며, 실제로 딜타이와 짐멜은 그들의 연구에서 이런 문제를 언급하고 있다.

Wilhelm Dilthey (1833-1911)

독일의 생철학을 대표하는 철학자. 정신과학의 방법론을 탐구한 그의 철학은 인간을 이해하는 데 직접적인 삶의 체험을 중요시한다.

· 독일 생철학의 흐름

독일의 철학자 딜타이는 직접적인 체험을 통해 삶을 이해하려고 했던 생철학의 선구자다. 특히 정신과학의 중요성을 강조한 그에 의하면, 정신과학은 인간과 관련된 세계를 연구하는 학문으로 자연과학과 대비된다. 딜타이는 역사학을 토대로 정신과학의 방법적 토대를 확고히 하여 인간을 더욱 섬세하게 탐구하는데, 그 기초는 삶의 체험으로부터 나오는 표현과 이해다. 따라서 그는 생생한 체험을 위해 비합리적이고 역동적인 직관을 중요시한다.

· 예술과 삶의 이해

예술은 딜타이에게 '인생을 이해하는 기관'으로서 높은 가치를 지닌다. 이러한 그의 예술관은 『시인의 상상력』(1887)에 잘 나타나 있다. 이 책은 시학의 중심 과제를 상상력에 두고, 창작력의 핵심을 이루는 상상력을 심리학적으로 분석하고 기술하며 시학을 탐구한다. 이 책에서는 시적 창작의 역사적인 배경을 중시하여 심리학적 연구와 문예사적 고찰을 결합하는 시도가 모색된다. 시형식의 기법적인 측면에 치중하거나 시의 본질을 관념적으로 다룬 기존의 시학과는 달리 딜타이는 시의 규칙과 미의 법칙을 인간의 본

성에서 도출할 수 있다고 본다.

미는 감정과 형상, 의미와 현상과의 통일이며, 근원적으로 삶 그 자체에 내재해 있다. 그러므로 예술적 창작이나 향수도 삶에서 유래된다. 창작과 향수는 인간들 간의 공통된 삶의 체험을 기반으로 하지만 창작은 향수보다 더 강력하다. 딜타이는 시적 창작을 시인 자신이 체험한 삶의 에너지를 기초로 상상력을 통해서 삶의 내용을 변형하고 결합하여 형식으로 만들어내는 과정으로 본다. 이 시적 상상력이 현실에서 우리를 자유롭게 만드는데, 이런 초탈은 꿈이나 광기에 의해서도 이루어질 수 있지만, 건전하고 강력한 정신의 모든 에너지가 작용한다는 점에서 꿈의 무의식이나 광기와는 완전히 다른 것이다. 이처럼 시는 상상력의 산물이지만 일상적 삶의 경험을 초월하면서 삶에 있어서 본질적인 것, 삶의 체험을 대표할 수 있는 것을 표현하기 때문에 보편성과 필연성을 갖게 된다.

딜타이는 『근대미학사』(1892)에서 예술작품의 본질을 창작의 측면에서 논한다. 그에 의하면 예술은 자연의 단순한 모상模像도 아니고 즐거움을 주는 수단도 아니다. 예술에는 작가가 만들어내는 통일적인 행위와 내적 양식이 독특한 생명 효과를 갖고 존재한다. 따라서 삶을 체험하고 표현하고 또 이해하는 불가결한 수단이란 점에서 예술은 삶에서 고유한 역할을 수행한다고 볼 수 있다.

예술은 삶을 표현하고 이해하는 수단이다.

게오르그 짐멜

짐멜은 칸트 철학과 생철학을 접목하여 철학적 사유를 발전시킨다. 그는 『괴테』(1913), 『렘브란트』(1916), 논문집 『예술철학』(1922), 『유고집』(1923) 등에서 예술에 대한 에세이들을 쓰면서 예술의 본질에 대한 통찰을 보여준다. 그에 의하면 예술과 현실은 완전히 다른 영역에 속한다. 예술은 현실을 소재로 이용하더라도, 일단 그 소재가 예술로 수용되면 다시 현실로 환원되지 않는다. 이런 의미에서 예술작품은 그 자체로 완전하게 된 자족적인 개체다. 이렇게 예술작품이 고유하고 자율적인 세계를 이루게 되는 법칙을 짐멜은 '개성적 법칙'이라고 한다.

Georg Simmel(1858-1918)
독일의 철학자이며 사회학자로서 생철학의 대표자이다. 그의 철학은 예술 및 문화일반을 광범위하게 탐구하고 있다.

• 삶과 형식

짐멜의 예술관은 삶과 형식의 관계를 통해서 집약적으로 파악된다. 그에 의하면 삶은 끊임없이 움직이며 변화하는 어떤 과정이며 예술이란 이 '삶'의 내용이 '형식'으로 만들어진 것이다. 형식은 이 유동적인 삶의 과정으로부터 분리되어 영속적으로 굳어진 것으로, 삶에서 나왔으나 삶과는 독립된 존재를 이룬다. 그 뿐만 아니라 특정 개별적 존재가 영위하는 삶도 하나의 형식을 이루며, 이들이 모여 현실의 실천적 세계를 구성하고 있는 것이다. 따라서 형식은 내용이 단순히 합쳐진 것이 아니라 내용이 통일되고 구성된 것으로 보아야 한다.

짐멜은 삶을 두 유형으로 구분한다. 하나는 '개별적이며 경험적이고 역사적 변화에 예속된 삶'이며, 다른 하나는 '개별적인 삶을 포함하는 초역사적인 전체 삶'이다. 그는 전자의 삶을 '경험 현실'로 규정하고 후자인 삶을 '가치'로 설정하는데, 가치는 보편타당

삶의 내용이 형식으로 만들어진 것이 예술이다.

한 규범으로 일종의 초월적인 영역에 속한다. 경험 세계와 초월적 세계를 이와 같이 대비시키는 짐멜의 철학은 칸트의 이원적 세계관의 영향을 반영한다. 그렇지만 칸트가 이 두 세계를 연결하는 매개를 구하려고 했듯이, 짐멜도 가치와 현실, 즉 개별적인 것과 보편적인 것을 매개하는 연결자를 추구한다. 짐멜은 영혼이 바로 그 역할을 한다고 본다. 영혼은 '초개인적인 것'에 의해 '총체화하는 능력'을 갖고 있어 개별적인 삶에서 보편적인 삶을 파악할 수 있게 한다. 근대미학의 전개 과정에서 마음의 주관적 능력이 중요해졌는데, 짐멜이 강조한 '영혼'도 이러한 측면에서 이해될 수 있다.

'형식'은 예술과 관련된 글에서 뿐만이 아니라 짐멜의 저서 전체에서 중요하게 부각된다.[5] 많은 종류의 형식이 있으나 가장 중요한 것들이 예술, 종교, 철학, 지식, 가치 등이다. 짐멜은 문화의 영역을 구성하는 이들 형식을 '세계 형식'으로 명명한다. 이를 통해서 그는 인간의 개별적 삶과 문화의 대상들이 어떤 관계를 맺고 있는가를 궁극적으로 탐구하여 인간 삶의 본질을 밝히고자 했다. 예술의 영역에서 형식은 작품을 의미하는데, 삶은 형식을 산출함으로써 삶을 뛰어넘게 된다. 예술과 삶의 이러한 관계에서 예술이 갖는 중요한 의의는 바로 삶에 의미를 준다는 것이다.

· 예술형식과 삶의 총체성

짐멜은 예술에 대한 몇 편의 에세이를 썼는데, 여기서 역사를 이루는 개개인의 개별적 삶이 예술형식을 통해 초역사적인 전체 삶에 비추어 의미를 부여받는다는 견해를 피력한다. 『렘브란트』(1916)에서는 탁월한 예술형식을 만들어낸 렘브란트의 작품 세계를 분석하고 있다. 짐멜은 렘브란트의 예술형식을 통해 나타난 각 계기들은 인간 삶의 총체성을 표현하는 것으로 간주한다.

렘브란트의 인간 표현은 우리로 하여금 때때로 삶의 어떤 총체성을 간취하게 하는데, 개념적으로, 그리고 체험된 것으로서의 이러한 총체성은 과거와 현재가 연속해 있는 데서 형성된다.[6]

예술가가 개별적인 삶을 소재로 나타내는 총체적인 삶의 표현은 영혼의 초개인적 능력에 의한 것이다. 그러나 이러한 초개인성은 어떤 개별적인 것 속에서만 표현될 수 있다. 짐멜은 삶의 총체성을 파악하기 위한 어떤 선험적인 태도가 있으리라고 생각하지 않는다. 그래서 그는 선험적이고 초역사적인 토대로부터 떠나 모든 형식을 역사적으로 해석하면서 형식을 만들어내는 정신적 활동을 경험적인 것으로 간주한다. 짐멜은 예술형식을 각 시대 문화 속에서 역사적으로 고찰하면서 신적 세계 구상이나 궁극 목적의 이념을 전제하지 않는다. 그가 지향하는 전체성은 내부로의 전향과 그 전향으로부터 이루어지는 인식 형태와 표현 형태로 도달될 수 있는 것이다. 이를 통해 독일 생철학의 방향이 관념론의 이원적 토대로부터 벗어나 경험적이고 일원론적 세계관으로 전향하고 있음을 알 수 있다.

세계는 단편들이 모인 총체고 철학이 추구하는 바는, 부분을 통하여 전체를 정립하는 것이다. 이렇게 부분과 전체의 관계에 대한 물음은 최종적으로 세계가 존재하게 되는 근거를 묻는 철학적 태도로 구체화된다. 총체성을 지향하는 '영혼의 동경'은 세계 근거에 대한 동경으로 나타나는데, 이는 관념론 철학이 밝히려고 했던 철학의 목표와 유사하다. 예술형식을 통해서 개별적인 삶에서 전체 삶을 파악하는 것은 하나의 초개인적이며 윤리적인 것이 요청된다. 이처럼 짐멜의 전체 저작에는 미학적이며 윤리적 이념이 함께 자리 잡고 있다.

더 읽을 책

게오르그 짐멜, 김덕영 옮김, 『렘브란트』, 도서출판 길, 2016

먼로 C. 비어즐리, 이성훈·안원현 옮김, 『미학사』, 이론과 실천, 1988

빌헬름 딜타이, 이한우 옮김, 『체험·표현·이해』, 책세상, 2005

앙리 베르그송, 이희영 옮김, 『웃음/창조적 진화/도덕과 종교의 두 원천』, 동서문화사, 2008

앙리 베르그송, 이광래 옮김, 『자유와 운동: 형이상학 입문』, 문예출판사, 1993

앙리 베르그송, 황수영 옮김, 『창조적 진화』, 아카넷, 2005

에릭 매슈스, 김종갑 옮김, 『20세기 프랑스 철학』, 동문선, 1996

Georg Simmel, *Philosophie des Geldes*, Frankfurt/M., 1989

Raymond Bayer, *Histoire de l'esthétique*, Armand Colin, Paris, 1961

Silvie Rücker, "Totalität als ethisches und ästhitisches Problem", in *Text+Kritik, Heft 39/40*, Georg Lukács, München, 1973

제2강 주

1) 에릭 매슈스, 김종갑 옮김, 『20세기 프랑스 철학』, 동문선, 1996

2) Raymond Bayer, *Histoire de l'esthétique*, Armand Colin, Paris, 1961

3) '골계'는 말이 매끄럽고 익살스러워 웃음을 자아내는 일을 말한다. 미적 범주에서는 주로 희극미를 지칭하는 개념으로 쓰여 왔다.

4) 먼로 C. 비어즐리, 이성훈·안원현 옮김, 『미학사』, 이론과 실천, 1988

5) 짐멜은 1900년 현대문화에 대한 사회학적인 비판서 『돈의 철학』을 발표했다. 이러한 사회학적 저서에서도 그는 형식의 범주를 사회 분석의 핵심으로 이끌어 올렸다. 실증적이기보다는 형이상학적인 서술 방식을 통해 짐멜은 현대문화가 진정한 문화의 발전에 적대적인 성격을 지녔음을 주장했다. 그 이유는 현대의 정신이 '영혼'에 적합한 '형식'을 상실하였다는 것이다. Georg Simmel, *Philosophie des Geldes*, Frankfurt/M., 1989 참조

6) Georg Simmel, Rembrandtstudien, Silvie Rücker, "Totalität als ethisches und ästhitisches Problem", in *Text+Kritik, Heft 39/40*, Georg Lukács, München, 1973, S.56

현상학
메를로퐁티

· 현상학이란 무엇인가?

19세기 후반 이후의 철학은 실증적이며 경험과학적인 경향이
크게 부각되고 있었다. 그러나 이러한 철학이 지닌 일면성에 대한
비판이 제기되면서 새로운 철학적 방향을 추구하는 기운이 다각
적으로 일어난다. 미학에 대한 현상학적 방법은 바로 이러한 시대
의 흐름에 부흥한 것이다.

'현상학現象學'은 관찰자의 관조를 통하여 나타나는 사물들과
그 세계를 묘사하고 기술하는 철학적 방법론이다. 이 방법론은 어
떠한 철학적 전제나 선입관 없이 세계 또는 사물을 있는 그대로 받
아들이고 이해하려는 태도를 갖는다. 따라서 현상학적 방법론은
철학적 가설을 세우지 않고 현상적으로 존재하는 '그 자체'만을
탐구한다. 그 결과 이러한 철학적 사유는 20세기 철학계의 신흥 세
력으로 등장하게 된다.

Maurice Merleau-Ponty
(1908-61)

프랑스 현상학파의 대표자인 메를
로퐁티는 인간을 세계에 결부시키
는 신체의 역할을 중요시했고 이를
예술론에 적용했다.

현상학적 지각과 지향성

현상학은 '현상'을 연구하면서 모든 개념적 구성물에서 자유롭
게 사물의 구조나 본질을 직접적 · 직관적으로 이해하려는 철학적

방법론이다. 현상학은 '사상 그 자체'를 추구하는 것을 목적으로 하는데 그 출발점은 '지향적 의식'을 가진 주체가 된다. 지향적 의식은 '무엇에 대한 의식'으로서 있는 그대로를 올바로 나타나게끔 하는 토대다. 현상학적인 탐구는 어떤 것을 파악하기 위해 개념이나 추상적 정의에 의존하지 않는다. 대상을 탐구하는 이런 방식은 예술이 추구하는 방식과 일치한다. 그런 까닭에 많은 현상학자들이 예술에 대한 글을 쓰면서 그들의 견해를 가장 성공적으로 표현할 수 있었던 것이다. 메를로퐁티가 세잔론을 쓰면서 현상학적 지각이 어떻게 일어나는가를 설명한 것은 그에 대한 좋은 예가 된다.

후설 현상학의 주요 개념: '지향성', '환원', '본질 직관'

현상학의 제창자인 후설은 '지향성Intentionalität'을 의식의 기본 구조로 제시한다. 여기서 의식은 고립적으로 존재하는 것이 아니라 근본적으로 '무엇에 대한 의식'으로 파악된다. 이러한 의식에서는 현상학적 환원의 방법이 중요한데, 현상학적 환원이란 사물에 대한 우리의 자연적 태도를 바꾸어, 개개의 대상 속에서 단순히 주어진 바를 초월하여 사물의 본질을 직관하는 것이다. 후설에 의한 현상학의 기초 이론은 '사태 자체로Zu den Sachen selbst'라는 모토 아래 철학의 여러 분과와 제 과학의 기초 확립에 광범위하게 응용된다. 미학과 예술론도 이것을 수용하여 현상학적 미학이론을 정립한 것이다.

현상학적 미학의 특성

동시대의 다른 주요 철학적 경향과 비교해볼 때, 현상학적 미학이 지닌 장점은 다음과 같다. 신칸트학파의 미학은 개념 구성의 정밀함을 바탕으로 미와 예술의 본질을 기술하는 데는 뛰어났지만, 개별적인 사례를 파악하는 데는 생동감을 결여하고 있다. 생철학적 미학은 예술의 구체적인 이해에 뛰어났음에도 불구하고, 미적

인 것의 보편성을 체계적으로 설명하기에는 한계가 있었다. 이와 같이 어느 쪽이나 모두 일장일단이 있다. 이에 비해서 현상학은 양자의 장점을 겸비하여 개별적인 체험의 생생함과 본질이라는 보편성을 모두 파악하고자 한다. 즉 현상학은 어디까지나 체험에 입각하지만 궁극적으로는 의식 내용의 본질을 직관적으로 파악하고자 하는 것이다. 이러한 점에서 현상학은 미적인 것의 본질을 직관하려고 하는 철학적 미학과 친화적이다. 이처럼 미학은 현상학적 방법을 적용함으로써 심리주의적 경향을 극복하고, 선험적 현상학의 입장에 접근하면서 현상학적 존재론의 분야로 진출하게 된다. 미학에 적용된 현상학적 방법이 일관된 완전한 이론 체계를 갖추고 있다고 말하기는 어렵다. 미적인 것을 파악하는 데 현상학 그 자체의 사상 내용이 상당히 복잡하게 뒤섞여 있기 때문이다. 그래서 다양한 현상학적 미학이론은 정도의 차이는 있지만 후설의 이론으로부터 벗어나거나, 이를 변용하는 방식을 택한 것이다.

• 모리스 메를로퐁티의 현상학과 미학

메를로퐁티는 프랑스 현상학파의 대표자다. 그는 인식의 성립 토대로서 '생세계生世界, Lebenswelt'를 강조했던 후설의 후기 사상에 영향을 받았다. 메를로퐁티의 현상학적 관심은 인간을 세계에 결부시키는 신체의 역할을 중시하는 데서 출발한다. 그는 자신의 철학적 주저인『지각의 현상학』(1945)에서 전개된 신체론을 만년의 저술인『눈과 마음』(1964)에서 예술에 적용한다. 여기서 그는 특히 세잔의 작품 세계에 주목한다.

그의 이론에 의하면 시각 작용과 가시적 세계는 신체의 운동을 매개로 불가분하게 얽혀 있는데, 이렇게 서로를 통제하는 교섭 관계로부터 회화의 여러 문제가 해명된다. 즉 사물은 화가의 신체적

인간은 신체를 매개로 세계와 결부되어 있다.

기능 속에서 일체화된다. 일상적 시각도 몸짓과 똑같이 근원적인 표현 작용이지만, 회화는 이 같은 시각의 기능을 더욱 증진한다. 화가의 눈은 독자적인 관찰력으로 보통 사람들이 못 보고 지나치는 것을 보게 한다. 더 나아가 화가는 그가 본 것을 사물이 스스로 내면에서부터 자신을 묘사한 것처럼 화폭에 이미지로 투사한다. 거기에서 묘사하는 주체와 묘사되는 대상을 판별하기 어려울 만큼 신체의 기능과 직관되는 사물이 일체가 되어 표현되는 것이다.

메를로퐁티는 『지각의 현상학』 서문에서 현상학은 '본질essence에 대한 연구'[1]라고 정의한다. 그에 의하면 현상학은 사유의 한 방식이나 양식으로 이해되고 또 실천될 수 있다. 현상학은 시간과 공간, 그리고 우리가 '살고' 있는 이 세계에 대한 해석 방식이다. 그 방식은 과학자나 역사학자, 사회학자들과는 달리 심리학적, 또는 사회적 발생 원인이나 인과론적인 설명을 고려하지 않고, 있는 그대로의 우리의 경험을 직접적으로 기술한다. 그 점에서 메를로퐁티는 현상학의 근본적 문제의식을 공유한다고 볼 수 있다.

현상학은 경험을 있는 그대로 직접 기술한다.

현상학은 기술記述할 뿐 설명하거나 분석하지 않는다. '기술하는 것이 문제이며, 설명하거나 분석하는 것은 문제가 아니다'라는 주장이 의미하는 것은, 우선 일체의 과학적 설명을 부정하고 일차적인 세계 경험에로 돌아가고자 하는 것이다. 세계는 모든 분석에 선행하여 이미 거기에 있는 것이다. 그러므로 세계는 있는 그대로 기술되어야 한다. 이를 위해서는 일차적으로 '지각perception'이 절대적 우선권을 가져야 한다. 지각에 주어지는 것은 일체의 사유나 체험이 이루어지는 자연적 환경이다. 그 세계는 인간을 둘러싸고 있으며 인간은 그 속에 몸담고 살아간다. 그러므로 인간은 세계와 대면하는 것이 아니라 언제나 '세계 내 존재'로서 자신을 파악하게 된다.

대상을 지각하면서 갖는 우리의 의식은 엄밀히 말해 대상을 아는 것이 아니라 대상에 대한 우리의 의식을 아는 것이다. 그러므로 사물의 진정한 의미는 바로 우리 자신 속에서 발견되는 것이다. 현상학이 주는 가장 중요한 성과는 주관주의와 객관주의를 세계에 대한 현상학적 개념을 통하여 통일했다는 점이다. 따라서 대상의 '본질'이나 '의미'는 어떤 초월적 영역에 별도로 떨어져 있는 것이 아니다. 현상학적 세계에서 자아는 순수한 존재로 고립되어 있지 않고 나 자신의 경험 통로와 타인의 경험 통로들이 서로 교차하여 상호 맞물려 드러나는 느낌인 것이다. 여기서 중요한 것은 일어나고 있는 '과정'이며 사건을 발생시키는 '행위'다. 따라서 현상학적 세계는 원래부터 존재하는 어떤 존재를 명백하게 만드는 세계가 아니다. 오히려 존재가 세워지면서 만들어지는 '세계'다. 그러한 점에서 철학은 선재先在해 있는 진리를 반영하는 것이 아니라 예술처럼 진리를 존재하게 만드는 역할을 한다.

· '몸'의 철학

메를로퐁티는 몸이 인간 존재의 근원이라고 생각한다. 감각을 통해 느끼고, 생각하는 활동이 일어나는 장소가 몸이기 때문이다. 몸은 스스로를 의식하건 하지 않건 간에 그 자체로 존재한다. 그리고 몸은 이미 주변의 온갖 사물들과 얽혀 있으면서 사물과 직접적으로 소통한다. 이런 까닭에 메를로퐁티는 감각과 사물이 일치하는 상태를 존재의 근원으로 본 것이다. 그러나 이때 감각은 결코 의식에 나타난 감각이 아니라 몸 전체로 퍼져 몸 자체로 변용되는 감각이다. 바로 그러한 감각과 사물이 일치하는 상태를 메를로퐁티는 '살la chair'이라고 불렀다. 따라서 '살'은 존재의 근본이며 우주의 근원적인 상태인 것이다.

의식은 몸 전체로 퍼진 감각이다.

'살'은 감각과 사물이 일치하는 상태다.

화가가 어떤 대상을 그린다는 것은 단지 눈에 비친 시각상을 재현하는 행위가 아니다. 대상과 화가는 몸을 연결해주는 '살'을 통해 서로 맞닿아 있다. 화가는 전신으로 전해 오는 살의 떨림을 자신의 눈으로 보고 느끼기 때문에 화가의 눈은 '관능적'이다. 따라서 화가의 눈은 무엇보다 사물들이 서로 주고받는 감각적인 떨림을 민감하게 파악하면서 화가 자신의 몸 전체가 사물들의 감각적인 떨림과 함께 떨리면서 사물들을 느끼도록 최대한 노력해야 한다. 메를로퐁티의 이러한 관점은 몸을 통하여 세계 내 모든 것들이 서로 연결되고 소통하고 있음을 깨닫게 해준다. 그리고 나아가서 사유와 감각, 정신과 육체, 주관과 객관을 대립적으로 파악했던 전통철학의 관점을 벗어나게 해 주었다.

• 현상학적 회화론

메를로퐁티의 회화론인 『눈과 마음』[2]은 화가의 행위가 무엇을 의미하는지를 밝히고 있다. 인간의 신체는 눈을 통해 보는 역할을 하지만 동시에 보이기도 한다. 신체는 모든 사물을 바라볼 수 있는 동시에 자기 자신을 바라볼 수 있다. 즉 신체는 자신이 무엇인가를 보고 있음을 보고 또 무엇인가를 만지고 있음을 느낀다. 이처럼 신체는 가시적이면서 동시에 자신을 감각적으로 느끼고 있다.

이런 신체는 사유와 같이 투명하지 않다. 왜냐하면 사유는 대상을 동화시키고 구성하여 사고로 변형함으로써 대상은 단지 사유화된 대상이 되기 때문이다. 이에 비해 신체는 대상과 혼란하게 뒤섞이게 된다. 보는 사람은 그가 보고 있는 것 속에 속하게 되고, 느낌의 행위가 느껴진 것 속에 내재된다. 그러므로 신체는 사물 속에 갇혀진 자아로 볼 수 있지만, 공간과 시간 속에서 모든 것에 연결되어 있는 것이다.

따라서 화가의 세계는 가시적인 세계이므로 눈을 통해 세계를 받아들인다. 화가가 보는 것은 자신에게 연결되어 있는 모든 것이 스스로에게 밀려들어오는 신체적 느낌, 일종의 충격인 것이다. 눈은 세계의 충격에 의해 움직이며, 그 다음에 민첩한 손의 활동을 통해 그 세계를 가시적인 것으로 회복시킨다.

화가의 세계는 눈을 통해 받아들인 가시적인 세계다.

세계는 빈틈이 없는 질량이고 색깔들의 유기체이고, 이것들을 통하여 원근법의 멀어짐, 주위, 직선, 곡선들이 힘의 선들처럼 자리잡고 있으며, 공간들의 틀은 진동하면서 구성되어 있다. '데생과 색깔들은 이미 구분되지 않고, 사람들이 그림을 그림에 따라서, 데생이 이루어진다. 색깔이 조화를 더할수록, 데생은 더 정확해진다. 색깔이 풍부함에 이를 때에, 형태도 충만함에 이르게 된다.[3]

화가가 그림을 그린다는 것은 어떤 수수께끼 같은 임무를 수행하고 있는 것이다. 화가는 자기 앞에 현전하는 대상들을 자기 내부로 들어오게 만들고, 마음이 눈을 통해 밖으로 나가 대상들 속을 이리저리 돌아다니게 한다.

산을 소재로 하는 그림에서 화가가 나타내려는 것은 무엇인가? 바로 우리 눈앞에서 산이 스스로 산이 되게 하는, 가시적인 방식들을 속속들이 밝혀내는 일이다. 색, 빛과 조명, 음영과 반사 등 화가가 탐구하는 것들은 모두 실재적인 대상이 아니다. 그것은 오직 시각적인 존재만을 띠고 있으며, 모든 사람들이 볼 수 있는 것도 아니다. 우리에게 참된 가시적인 세계를 보여주기 위해서 화가는 대상을 응시하고, 대상이 우리에게 어떻게 수용되는지를 탐구한다.

화가는 대상을 자기 안에 들어오게 하고 또 대상 속으로 들어간다.

회화의 탐구는 이처럼 사물들이 우리의 신체 속에서 비밀스럽고 열정적으로 발생하는 것을 보이게 하는 것이다. 그래서 회화적

회화는 보이지 않는 것을 보이게 한다.

탐구는 이미 알고 있는 사람이 모르는 사람에게 던지는 질문, 즉 학교 선생님이 하는 질문이 아니다. 화가의 질문은 모르는 사람으로부터 생기는 것이고, 사물에 의해 우리 안에서 솟아나는 행위가 어떻게 이루어지는지에 대한 것이다.

나와 세계의 관계에서 세계란 내 앞에 놓여 있는 것이 아니라 나를 둘러싸고 있는 모든 것이다. 화가가 대면하는 대상도 이와 같다. 메를로퐁티는 한 화가의 체험을 다음과 같이 기술한다.

> 숲 속에서 숲을 바라다보고 있는 것은 내가 아니었다는 사실을 여러 번 느끼곤 했다. 어느 날 나는 나무들이 나를 바라다보며 나에게 말을 걸어오는 것을 느꼈다. (…) 나는 거기 서 있었고 듣고 있었다. (…) 나는 화가란 우주에 의해 침투되어 있는 사람임에 틀림없다고 생각한다. (…) 아마도 나는 탈출하기 위해서 그림을 그리고 있는지도 모를 일이다.[4]

화가 자신이 지각한 것을 옮기는 과정은 '계속되는 탄생'으로 볼 수 있다. 메를로퐁티는 세잔의 예를 들면서, 세잔이 그에게 침투했던 세계의 비전을 다시 솟아나게 만들고자 했다고 생각한다.

> 세잔이 그리고자 했던 '세계의 순간', 이미 오래 전에 지나가 버린 그 어느 순간은 그의 그림에 의해 지금도 여전히 우리를 향해 던져지고 있다. 그의 〈생 빅투아르 산〉[3-1]은 그 세계의 한쪽 끝으로부터 다른 끝에 이르기까지 엑스 위의 단단한 바위의 방식과는 다르지만 그에 못지 않게 힘찬 방식으로 만들어졌고 또다시 만들어지고 있다. 본질과 존재, 상상적인 것과 실재적인 것, 가시적인 것과 비가시적인 것 등, 회화는 우리의 이 모든 범주들을 육화된 본

세계는 나를 둘러싸고 있고 나는 세계 속에 존재한다.

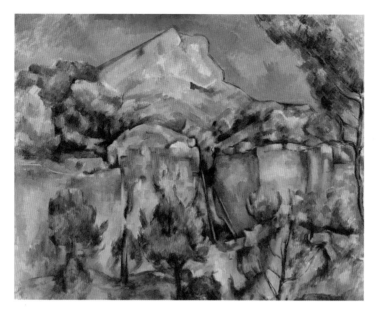

3-1 폴 세잔, 〈생 빅투아르 산〉,
1898년경
세잔은 산이 우리 앞에 나타나는 가
시적인 방식들을 속속들이 밝혀내
고자 했다.

질, 효과적인 유사성, 말 없는 의미들로 구성된 몽상적 우주를 펼
치는 가운데 혼합시켜 놓고 있다.[5]

그림은 어떤 의미를 표현하는 것이 아니다. 그림 주위에는 무수
히 많은 의미들이 부유하고 또 그림 속으로 침투하지만, 그 어떤
명확한 의미로도 환원되지 않는다.

작품은 어떤 명확한 의미로도 환
원되지 않는다.

그림이 의미를 표현한다기보다 의미가 그림에 배어든다. (…) 의
미는 그림 속으로 빨려 들어가고 그림에 살면서 거기서 떠나지 않
는다. 그리고 그림에 의하여 의미가 표시되기보다 오히려 의미는
그림 주위에 아지랑이처럼 아롱거리고 있다.[6]

- 메를로퐁티의 세잔론

　메를로퐁티는 세잔의 회화적 의도와 작품 세계를 분석하면서 그의 현상학이 목표로 하는 바를 간접적으로 드러냈다.

　세잔은 인상파 화가 피사로의 영향을 받았다. 초기에 낭만적 경향의 작업을 하던 세잔이 회화란 상상이나 꿈의 표현이 아니라 현상에 대한 정확한 연구, 즉 화실에서만의 작업이 아니라 자연을 직접 대면하는 작업이라고 생각한 것은 특히 피사로의 덕택이었다. 그 결과 세잔의 회화는 외광外光의 영향으로 화면이 밝아지고, 다채로운 색채가 등장한다. 또한 세잔은 대상을 표현함에 있어서 윤곽보다 색채에 우선권을 주면서 윤곽선을 없앴다. 이런 그의 회화적 의도는 자연을 이상적인 모델로 삼고 있는 인상주의 미학을 포기하지 않고 대상의 리얼리티를 드러내는 것이다.

　세잔이 화가로서 제일 먼저 당면했던 일은 모든 과학으로부터 이제까지 배운 지식을 잊는 것이었다. 그 대표적인 예가 세계를 원근법적인 시각으로 파악하면서 평면에 깊이감을 주는 방식이다. 다음으로 그는 회화적 테크닉에 대한 모든 선입관을 배제하고 스스로 드러나는 하나의 유기체로서의 풍경의 구조를 다시 포착하는 것이었다. 그러기 위해서는 우리가 포착한 모든 부분적인 광경들은 서로 접합되어야 하며, 우리 눈이 여기저기 산만하게 바라본 것을 다시 통일되게 만들어야 한다. 이것은 흐르고 있는 세계의 매 순간을 실제 나타나는 바와 같이 풍부한 리얼리티로서 그려야만 하는 것이다. 이는 매우 어려운 작업이지만 때로 성공하는 경우, 그림은 풍요성과 밀도, 구조와 균형이 차츰 갖추어지다가 어떤 때에 뜻하지 않게 완성되기도 했다. 이때 세잔은 '나는 모티브를 가졌다'고 말하곤 했다.

인상주의는 순간적인 대상의 인상을 생생하게 포착하지만 그 순간은 항상 변화하며 지속하는 것이 아니다. 대상의 리얼리티란 대상 속에 불변적으로 내재하며 영속하는 어떤 본질을 드러내는 것이다. 양자를 모두 추구했던 세잔의 회화적 시도는 역설적인 데가 있었다. 왜냐하면 그는 오직 자연에 대한 직접적인 인상만을 가지고 작업했는데, 그 방식은 형태나 색채의 뚜렷한 윤곽선도 없고 회화적인 구성법이나 원근법, 데생의 정확함도 무시하는 것이었다. 전통적인 회화적 재현에서 중시되던 이 모든 방식을 활용하지 않고 세잔은 대상의 생생한 리얼리티를 붙잡고자 했기 때문이다. 세잔의 만년의 작업을 지켜보았던 에밀 베르나르는 이를 세잔의 자살 행위라 불렀다. 리얼리티에 이르는 방법을 포기한 채 리얼리티를 추구하는 것, 이것이 세잔이 회화적 작업을 하면서 점점 어려움을 겪었던 이유이다.

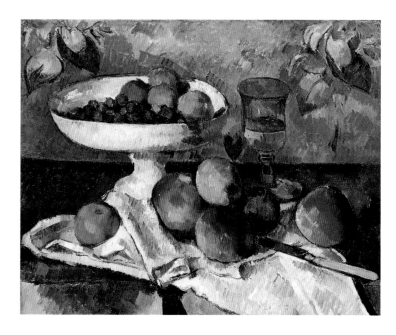

3-2 폴 세잔, 〈정물〉, 1879-82
세잔은 회화적인 구성법이나 원근법, 데생의 정확함을 무시하고 대상의 생생한 리얼리티를 붙잡고자 했다.

3-3 폴 세잔, 〈세잔 부인의 초상〉, 1883-87
이 초상화는 원근법적으로 볼 때 공간 구성이 불명확하고 형태의 단순화와 변형이 두드러진다.

이러한 회화적 탐구 과정에서 세잔의 그림에는 형태 왜곡이 두드러지게 나타난다.[3-2] 그의 정물화에서 보이듯이 화면의 균형을 위해 과일 그릇은 왼쪽으로 늘여져 있고 형태 사이의 관계가 잘 드러나 보이도록 탁자는 앞으로 기울게 묘사되어 있다. 자기 부인의 초상화에서는 그녀의 몸 한쪽에 있는 벽지의 접경은 다른 한쪽에 있는 벽지의 접경과 일직선을 이루지 않는다. 따라서 전 표면은 뒤틀려 보인다.[3-3] 세잔 그림의 구성은 전체적으로 보면 원근법적으로 왜곡된 형태이지만 사물은 더 이상 과학적인 방식으로 보이지 않고, 실제의 시각 속에서 일어나고 있는 것처럼 보인다. 이것은 사물이 우리 눈앞에 막 나타나 스스로 조직되어 가는 인상을 생생하게 전해 준다.[3-4] 이러한 작업은 나와 대상이 세계 속에서 맞닿아 있으며 서로 소통하고 있는 현상을 보여주는 것이다. "풍경은 내 속에서 자기 자신을 사유하고 있는 것이며, 그리고 내 자신은 풍경의 의식이다"라는 세잔의 말은 이러한 현상을 대변한다.

이 관점에 따르면 미술은 모방이 아니며, 본능이나 고상한 취미에 따라 만들어진 그 무엇이 아니다. 그것은 발생하고 움직이고 지속되는 세계에 대한 표현 행위의 연속적 과정이다. 따라서 화가의 임무는 이 세계가 어떻게 우리에게 접촉되고 있는가를 보여주는 일이다. 이를 세잔은 리얼리티의 실현, 즉 '구현réalisation'이라고 부른다. 이는 전통적인 '재현représentation' 방식에서 벗어나려고 했던 많은 현대미술가들이 추구했던 방향이며, 그래서 이 행로를

개척했던 세잔은 현대미술의 아버지로 불리는 것이다. 화가란 대부분의 사람들이 세계 속에 묻혀 살면서도 보지 못하는 광경을 포착하여 가장 '인간적인' 사람에게 그것을 보여주는 사람이다. 이러한 세잔의 회화적 의도는 메를로퐁티의 현상학적 방법이 추구하는 바와 일치한다. 단지 다른 점은 화가는 그림을 통해, 철학자는 언어를 통해 이를 기술하는 것뿐이다.

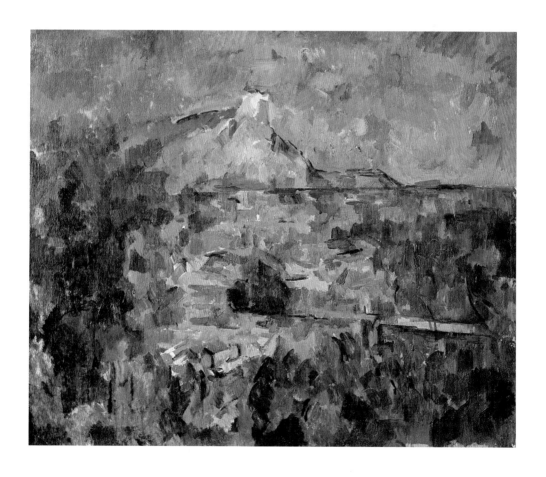

더 읽을 책

김형효, 『메를로-뽕띠와 애매성의 철학』, 철학과 현실사, 1996

모리스 메를로퐁티, 류의근 옮김, 『지각의 현상학』, 문학과 지성사, 2002

모리스 메를로퐁티, 오병남 옮김, 『현상학과 예술』, 서광사, 1989

에밀 베르나르, 박종탁 옮김, 『세잔느의 회상』, 열화당, 1995

Eugene Kaelin, *An Invitation to Phenomenology*, Chicago: Quadrangle Books,
 1965

Margret Boehm-Hunold, *Paul Cézanne: Leben und Texten und Bildern*, Insel
 Verlag, Frankfurt a. M., 1990

Maurice Merleau-Ponty, *Le Doute de Cézanne*, Sens et non-sens, Les Éditions
 Nagel, Paris, 1948, pp.15-44

Maurice Merleau-Ponty, *L'œil et l'esprit*, Gallimard, Paris, 1964

제3강 주

1) 모리스 메를로퐁티, 류의근 옮김, 『지각의 현상학』, 문학과 지성사, 2002, p.13

2) Maurice Merleau-Ponty, *L'œil et l'esprit*, Gallimard, Paris, 1964

3) 김형효, 『메를로-뽕띠와 애매성의 철학』, 철학과 현실사, 1996, pp.192-193

4) 모리스 메를로퐁티, 오병남 옮김, 『현상학과 예술』, 서광사, 1989, p.300

5) 같은 책, p.303

6) 김형효, 앞의 책, p.194

표현론
크로체와 콜링우드

베네데토 크로체

· 크로체 미학의 특성

크로체는 20세기 전반에 활동했던 이탈리아의 대표적인 역사철학자이며 미학자다. 프랑스의 이론가 위스망은 그를 "아마도 20세기 최대의 미학자일 것"[1]이라고 높이 평가한다. 역사를 철학적 탐구의 중심에 놓았던 근대철학자 비코에 이어 크로체는 이탈리아 철학의 정신적 맥을 잇는다. 그는 독일과 프랑스의 생철학자들과 마찬가지로 역사와 삶의 생생한 체험을 중요시하는데 이를 위해서 지성과 이성의 명석한 정신으로는 종종 파악하기 어려운 비합리적인 '직관'이 필요하다고 주장했다. 그러한 점에서 크로체는 주지주의적이고 합리적인 철학에 제동을 가한 20세기의 가장 영향력 있는 신관념론자들 중의 한 사람으로 평가된다.

Benedetto Croce (1866-1952)
이탈리아의 역사철학자이며 미학자. 예술에서 상상의 능력과 직관적 인식이 중요하다고 여겼다.

'직관'을 중요시한 신관념론 철학

현대미학자들 중에서 크로체만큼 '직관intuition'과 '표현expression'을 중요시한 인물은 없을 것이다. 그는 "예술은 직관이며 표

크로체는 예술을 직관이자 표현이라고 보았다.

현"이라고 정의한다. 이런 그의 예술론은 20세기 예술론을 대표하는 하나의 경향이 된다.[2] 상상의 능력을 예술활동에서 무엇보다도 중시한 그는 정신의 운동 속에서 발생하는 직관적인 지식을 하나의 이미지로 파악하고 그것을 일종의 '표현'으로 간주한다.

· 직관이란 무엇인가?

직관은 인식 수단이자 지식의 비개념적인 형식이다.

크로체는 역사를 중요시했던 헤겔의 업적을 이어받고 있지만 직관에 대한 관념은 칸트에 기대고 있다. 따라서 크로체는 미적 체험을 일차적인 인식 체험으로 간주하고 그러한 인식을 얻는 수단으로서 직관을 무엇보다도 중시한다. 크로체는 예술을 통해 얻는 인식, 특히 시적인 인식을 일종의 '직관'으로 간주하는데 이것은 지식의 비개념적 형식으로 칸트가 사용했던 '직관Anschauung'이란 용어에서 유래된다. 크로체는 지식을 개념적 지식과 직관적 지식으로 나누어 파악한다.

직관적 지식은 상상력을 통해 얻어진 개별적인 것에 대한 지식이다.

지식은 두 가지 형태를 지닌다. 그것은 직관적인 지식이거나 논리적인 지식이다. 즉 상상력을 통해서 얻어진 지식이거나 지성을 통해서 얻어진 지식이다. 다시 말하자면 개별적인 것에 대한 지식 아니면 보편적인 것에 대한 지식이며 또는 개별적인 사물에 대한 지식이거나 그들의 관계에 대한 지식이다.[3]

비평가는 직접적인 직관으로 예술작품을 판단한다.

직관적인 지식은 이미지를 산출하고 논리적인 지식은 개념을 산출한다. 크로체에 의하면 비개념적 형식인 직관적인 지식은 개념적인 학문인 논리학과 비교할 때 오랫동안 철학의 영역 속에서 부당한 대우를 받아왔다는 것이다. 개념으로 정의내릴 수 없는 어떤 종류의 진실은 직관을 통해 인식되며, 이러한 진실은 추론에 의

해 증명되지 않는다. 예술을 통한 인식이 그 단적인 예다. 직관적으로 파악된 이미지는 실제 감관을 통해 들어온 외적 이미지이기도 하지만 내적인 감각, 즉 상상으로 떠올린 이미지일수도 있다. 따라서 예술작품을 판단하는 비평가는 이론이나 추상적인 개념보다도 작품에 대한 직접적인 직관으로 판단한다.

크로체는 직관적인 지식이 자신만의 탁월한 눈이 있다고 보면서 지적 지식과 직관적인 지식을 구분한다. 직관에도 개념이 혼입되는 경우가 종종 일어나지만 직관과 섞이고 융합된 채로 발견된 개념은 개념의 요소를 상실하고 직관적 요소로 변모되는 것이다. 문학을 예로 들면, 비극이나 희극에 등장하는 인물들이 표명하는 철학적 격언들은 개념이 아니라 작품 속에서 그 인물의 성격을 나타내는 기능을 한다. 미술도 마찬가지로, 어떤 초상화 속의 얼굴에 불그스름한 색이 칠해졌다면 그 색은 물리학자의 붉은색이 아니라 표현된 인물의 성격을 나타내는 요소가 된다. 이런 의미에서 하나의 예술작품이 철학적인 개념들로 가득차 있다 해도 "예술작품의 전체적인 결과는 직관이며 철학적인 논설의 전체적인 결과는 개념"[4]인 것이다. 이렇게 학문적인 작품과 예술작품 사이의 차이점은 학자나 예술가가 총체적인 결과로 무엇을 목표로 하느냐, 즉 직관을 목표로 하는가 개념을 목표로 하는가에 달려 있다.

더 나아가서 크로체는 '지각' 또한 직관이라고 생각한다. 지각에는 실제 세계의 지각이 있고 상상을 통한 지각이 있는데, 전자와 후자의 구별에 직관은 무관하다. 예컨대 실제 글을 쓰고 있는 자신의 행위를 지각하는 것과 실제가 아니더라도 그 행위를 상상하는 것 모두 직관이라는 점에서는 차이가 없는 것이다.

내가 글을 쓰고 있는 방의 지각, 내 앞에 있는 잉크병과 종이, 내가

예술은 직관의 영역에 속하고 철학은 개념의 영역에 속한다.

직관적으로 무엇인가를 지각하는 데 있어서 실재와 비실재의 차이는 없다.

사용하고 있는 펜, 내가 만지고 사용하는 도구들의 지각, 이들은 모두 직관이다. 그러나 다른 방, 다른 도시에서 다른 종이, 펜, 잉크를 가지고 글을 쓰는 나를 내 두뇌를 통해서 스쳐가고 있는 이미지 또한 직관이다. (…) 실제적인 것과 비실제적인 것과의 구별이 원초적인 순간에서는 존재하지 않기 때문에 이와 같은 직관은 사실상 실재나 비실재에 대한 직관도 아니고 또한 지각도 아니라 순수한 직관일 것이다.[5]

이렇게 크로체는 모든 지각이 직관임을 강조하며 직관은 실제의 지각과 상상의 이미지를 구별 없이 통일한 것이라고 규정한다.

직관은 공간과 시간의 범주와 무관하다. 크로체는 하나의 예술작품에서 직관이 파악하는 것은 공간과 시간이 아니라 어떤 성격, 즉 개인적인 인상physiognomy이라고 생각한다. 대상을 직관한다는 것은 대상에 대한 생생한 감각적 인상을 순간적으로 얻으면서 의식을 통해 그 인상을 객관적으로 해석하는 것을 의미한다.

우리는 공간도, 시간도 없는 직관을 지니고 있다. 즉 그것은 하늘의 색조, 감정의 색조, 고통의 부르짖음과 의지의 노력 등인데 이들은 의식 안에서 객관화된다. 우리의 이러한 직관에서 공간과 시간을 형성하는 것은 아무것도 없다.[6]

• **직관과 표현**

의식은 직관을 통해 얻은 인상을 이미지로 표출하면서 객관화한다. 그런 점에서 직관은 표현이기도 하다. 이런 의미에서 크로체는 "모든 진정한 직관이나 재현은 또한 표현"[7]이라고 본 것이다. 그는 표현과 직관은 동시에 발생하는 것이기 때문에 하나임을 강

조한다. 감정이나 인상은 영혼의 혼란한 영역에서 우선적으로 수용되지만 언어를 통해 관조적인 정신의 명확성이 뒷받침된다. 그것이 바로 표현인 것이다. 표현은 형식이 갖추어지지 않은 인상을 개별적인 이미지로 변형시키고 객관화시키는 과정이다. 그렇다고 해도 이러한 인식 과정에서 직관을 표현과 구별하는 것은 불가능하다. 표현과 직관은 분리된 것이 아니라 하나이기 때문에 동시에 발생한다.

직관이 표현이라면 많은 사람들은 그들의 마음속에 직관적으로 떠오른 많은 위대한 생각을 왜 잘 표현할 수는 없을까 의문을 가질 수 있을 것이다. 크로체는 이에 대해 다음과 같이 해명한다.

> 만일 그들이 진정으로 그러한 생각을 했다면 그들은 풍부한 아름다운 말로써 그 생각을 만들어 표현했을 것이다. 만일 그들이 표현을 전혀 하지 않거나 또는 거의 못하거나 보잘 것 없이 한다면 그 이유는 그러한 위대한 생각이 존재하지 않거나 거의 없거나 또는 보잘 것 없기 때문이다. 사람들은 보통 대부분 화가들처럼 인물이나 풍경을 상상하고 직관하며 또한 조각가들처럼 그것을 결합한다고 생각한다. 즉 우리들은 그것을 우리 영혼 속에 표현하지 않은 채로 간직하고 있는 반면에 화가나 조각가들은 그러한 이미지를 그리는 법과 조각하는 법을 알고 있다는 것이다. (⋯) 이러한 견해보다 더 그릇된 것은 없다. 하나의 규칙으로써 우리가 직관하는 세계는 작은 것이다. 그것은 거의 표현되지 않은 채 구성되어 있는데 그 표현은 어떤 계기들이 정신이 집중됨에 따라 점점 커지고 넓어지는 것이다. (⋯) 화가는 다른 사람들이 단지 막연히 느끼고 언뜻 스치기는 하나 보지 못하는 것을 보기 때문에 화가인 것이다.[8)]

직관은 하나의 형식이기 때문에
표현이기도 하다.

이렇듯이 크로체에게 있어서 표현은 곧 직관과 연관을 가지며
수동적인 인상이 아니라 구성적 상상의 역할을 하는 것이다.[9] 이
런 그의 생각은 "화가는 손으로 그리는 것이 아니라 머리로 그린
다[10]"고 한 미켈란젤로와 맞닿아 있다. 정신의 행위, 즉 상상력을
통한 제시 역시 표현인 것이다. 왜냐하면 비실제적인 것의 지각 역
시 존재하는 것이고 정신적인 자기 표명이기 때문이다. 이렇게 크
로체는 직관과 표현이 서로 다른 것이 아니라고 생각하며 이런 의
미에서 "직관적인 지식은 표현적인 지식이다[11]"라고 말한다. 또
한 직관적인 지식은 직관된 후에 오는 실재와 비실재의 경험적인
구별과 무관하며 또한 공간과 시간의 조성과 통각 작용과도 무관
한 것이다. 직관이나 재현은 그것이 하나의 형식이기 때문에 단순
한 경험, 감각의 연속이나 파동, 또는 물리적인 일과는 구별되며
형식이기 때문에 표현이기도 하다. 즉 "직관한다는 것은 표현한다
는 것이다."[12]

• 직관과 감각, 예술, 내용과 형식

크로체는 직관적인 지식을 주지주의로부터 해방하는 한편 이
러한 직관의 한계를 정하고 설명하기 위하여 감각과 직관의 관계
를 논한다. 가장 낮은 단계의 감각은 형식이 없는 물질이지만 이
물질을 토대로 형식을 만들어내는 정신적인 행위가 이루어진다.

물질이 없이는 어떠한 인간 지식이나 활동도 가능하지 않다. 그러
나 단순한 물질은 인간에게 동물성을 낳는다. 그것은 인간성, 즉
정신적인 영역이 아닌 것이다. (…) 우리는 어떤 것을 언뜻 파악하
기는 하나 이것이 정신에서 객관화되고 형성된 것으로서 나타나
지는 않는다. 우리가 물질과 형식 사이에서 심오한 차이점을 가장

잘 파악하는 것은 이러한 계기 속에서다. 이 행위는 서로 대립되는 것이 아니다. 그러나 하나는 우리 외부에 있는 것인 반면 또 다른 하나는 우리 내부에 있어서 외부에 있는 것과 그 자체를 흡수하고 동일화하려는 경향이 있다. 형식에 의해서 표현되고 획득된 물질은 구체적인 형식을 산출한다.[13]

이렇게 크로체는 형식을 정신적인 행위로 보고 있다. 일반적으로 직관은 단순한 감각이 아니라 감각의 연상으로 볼 수 있지만, 크로체는 이를 부정한다. 왜냐하면 생산적인 연상은 감각주의자의 감각 안에서는 더 이상 연상이 아니라 종합으로, 즉 일종의 정신 활동으로 볼 수 있기 때문이다. 크로체는 연상을 수동적인 것으로 보고, 종합을 생산적이고 활동적인 것, 즉 직관으로 보고 있다.

직관은 감각의 종합이다.

직관과 예술

예술은 단순한 감각 작용과 구별되는 직관이자 표현으로 일종의 직관적인 지식이다. 직관적 지식이란 정신성이 결여된 감각에 의한 것이 아니고, 반성적인 지성의 활동에 의한 것만도 아니다. 예술 그 자체는 확실한 정신적인 자기 표명으로 상상적 표현의 활동인 것이다.

예술은 상상적 표현 활동을 통해 획득된 직관적 지식이다.

그런데 직관에도 질적 차이가 있을까? 일반적인 직관과 예술적인 직관은 어떤 차이가 있을까? 물론 예술적인 직관은 강렬한 직관으로서 일반적인 직관과는 다르다고 여겨질 수도 있을 것이다. 이와 관련하여 크로체는 많은 철학자들이 예술을 특별한 종류의 직관으로 간주한 것을 비판한다. 그의 견해에 의하면 특별한 종류의 강렬한 직관과 일반적인 직관과의 차이점은 양적인 것이지 질적인 것은 아니라는 것이다.

전체적인 차이점은 양적인 것이고 그래서 철학, 즉 질적인 학문과는 무관하다. 어떤 사람들은 영혼의 복잡한 상태를 완전하게 표현하는 데 다른 사람보다 더 훌륭한 적성과 소질을 지니고 있다. 이러한 인간들을 일반적인 말로 예술가라고 일컫는다. 아주 복잡하고 어려운 몇몇 표현들이 종종 성취되곤 하는데 이들이 예술작품이라고 불리는 것이다.[14]

천재의 직관과 일반적인 직관의 차이는 단지 양적인 것이다.

크로체가 이렇게 직관에서 질적인 차이를 배제한다면 일반적으로 직관의 능력에서 보통 사람보다 월등한 천재에 대해 어떻게 생각해야 할까? 이에 대해 크로체는 천재가 지니고 있는 상상력과 우리 자신의 상상력은 본질적으로 동일한 것이며 그 차이점은 단지 양적인 것이라고 규정한다. 이로써 그는 천재에게 수반되는 모든 맹목적인 신비화를 배제한다.

위대한 예술가들은 우리에게 우리 자신을 드러내 준다고 말한다. 그렇다면 위대한 예술가, 즉 천재의 상상력과 우리 자신의 상상력이 본질적으로 동일하지 않다면, 그리고 그 차이점이 단지 양적인 것이 아니라면 어떻게 이것이 가능할 수 있겠는가? 몇몇 사람들은 위대한 시인으로 태어나고 몇몇 사람들은 보잘것 없는 시인으로 태어난다. 천재에게 따라다니는 모든 미신과 함께 천재를 숭배하는 행위는 질적인 차이로서 받아들여진 양적인 차이로부터 기인한 것이다. 즉 천재가 하늘로부터 떨어진 어떤 것이 아니라 인간성 그 자체라는 것이 잊혀져 왔던 것이다."[15]

여기에 부연해서 크로체는 천재와 무의식의 문제도 논한다.

예술적 천재의 주요한 특징으로서 무의식을 주장하는 사람들은 인간성을 넘어서는 고귀함으로부터 그를 밑으로 끌어내린다. 직관적이거나 예술적인 천재는 인간적인 행위의 모든 형식들과 마찬가지로 항상 의식적이다.[16]

그렇다면 예술작품과 비예술작품의 경계는 어디에 있겠는가? 크로체는 일반적으로 비예술과 대비되어 예술이라고 불리는 표현-직관의 경계는 정의하기 어렵다고 본다. 위대한 직관과 구별되는 더 낮은 직관은 없으며 예술적인 직관과 구별되는 보편적인 직관도 없는 것이다. 여기에는 하나의 직관, 즉 직관적이거나 표현적인 지식이 있을 뿐이고 그것은 미학이거나 예술적인 행위다.[17]

> 직관의 질적인 차이는 없다.

내용과 형식

일반적으로 미학에서 내용과 형식 간의 관계는 자주 거론되고 있는 문제다. 크로체는 "미적인 사실은 형식이며 형식 외에는 아무 것도 아니다"[18]라고 규정한다. 내용은 재료이며 그것 자체가 미적인 것이 아니라 지적인 행위를 통한 형식으로 끌어올려져야 미적인 것이 되는 것이다. 따라서 형식이 바로 표현이다. 미적인 행위에서 일차적으로 지각된 인상은 표현 활동에 의해서 형식으로 다듬어지고 이로써 예술은 지적 활동의 산물인 형식이 되는 것이다.

> 예술은 지적 활동의 산물로서 형식이다.

크로체는 예술은 자연의 모방이라는 오랜 원리에 대해서도 재해석을 시도한다. 그는 자연의 '모방imitation'이라는 의미를, 예술이 자연을 기계적으로 재생산하는 것으로 이해되면 안 된다고 지적한다. 그에 의하면 '모방'이란 자연에 대한 직관, 즉 하나의 직관적인 지식의 형식으로 이해될 때만 올바른 의미를 획득한다는 것이다. 이와 같이 크로체는 직관적인 지식을 예술로 간주한다.

> 모방 또한 자연에 대한 직관적 지식이다.

예술은 직관을 통해 진리를 전달한다.

이러한 관점에서 그는 예술이 지식이 아니라서 진리를 말할 수 없다는 주장을 반박하는데, 이는 예술에 가해진 오래된 비판 중의 하나였다. 즉 예술이 이론의 세계에 속한 것이 아니라 감정feeling의 세계에 속하고 그래서 이론적인 성격을 갖지 못한다는 것이다. 그러나 크로체는 예술을 형식에 담겨진 직관적 지식으로 보고 그러한 직관을 개념으로부터 자유로운 지식으로 간주한다. 이를 바탕으로 그는 "실체는 순수한 직관 안에서 파악된다"[19]고 이야기하며 예술의 진리 전달 역할을 강조한다.

예술가는 주어진 인상을 형식으로 만들어냄으로써 그 인상들로부터 자신을 자유롭게 만든다.

크로체는 직관과 예술을 논하면서 마지막에 예술의 해방적 역할을 언급한다. 예술가는 주어진 인상들을 더 높은 차원으로 끌어올려 형식으로 만듦으로써 그 인상들로부터 자신을 자유롭게 하는데 이것이 인상들을 객관적이게 한다는 것이다. 인상들이 객관화됨으로써 그 인상들은 본래의 인상보다 더 우월한 것이 된다.[20] 인상들을 객관화하는 것이 예술행위이며 이러한 행위는 현실의 구원자로 볼 수 있다. 왜냐하면 예술행위는 현실에 어쩔 수 없이 얽매인 인간의 수동성을 벗어나 그로부터 자유롭게 해주기 때문이다. 이는 일종의 카타르시스이며 승화다. 이렇게 해방하고 정화하는 예술의 기능은 행위로서의 예술이 지닌 또 다른 성격이다.

시적 직관과 우주적 직관

1902년 이후 크로체는 시에 관심을 갖고 일련의 이탈리아 작가들을 비평한다. 여기서 그는 자신의 미학에서 충분히 인식되지 못한 원리를 지적한다. 초기 미학에서 발전된 '직관'에 대한 견해는 '서정시적 직관'이라는 용어를 통해 두 번째 양상으로 전개된다. 크로체는 모든 직관은 그 특성에 있어서 '서정시적'이라고 생각한다. 그는 시에서 소통되는 비개념적인 것이 무엇인가를 설명하면

서 시는 감정emotion과 기분moods을 소통한다고 본다. 이러한 시적 활동은 관조적 인식을 갖게 하지만 인식의 토대가 선험적인 인간성이 아니라 경험적이고 실천적인 인간에 근거한다. 이를 통해서 크로체는 칸트적인 인식론 속에 있는 이원적 토대를 버리게 된다.

크로체는 모든 예술을 정서 또는 감정, 즉 정신 상태의 한 표현으로 일종의 이미지로 본다. 그 이미지는 각자의 정서를 표현하고 있다는 점에서 늘 서정적인 것이다. 이런 의미에서 크로체는 "예술 작품의 본질적인 구성 요인은 이미지와 정서"라고 했고 마음의 상태를 표현하지 않는 이미지는 아무런 이론적인 가치도 없다고 역설했던 것이다.

예술의 본질은 마음의 상태를 표현하는 이미지와 정서다.

크로체는 1918년 『비평』지에 「예술적 표현과 전체성」이라는 논문을 발표하면서 또 하나의 새로운 미학적 개념을 추가하는데, 그것이 '우주적 직관cosmic intuition'이다. 크로체가 그의 사상의 세 번째 단계에서 직면했던 문제는 어떻게 감정의 표현이 인식을 산출할 수 있는가를 설명하는 것이었다. 그는 직관을 꼭 실제적 이미지일 필요는 없는 어떤 이미지로서의 인식 체험으로 보고, 모든 직관은 '우주적 양상'을 가진다고 보았다. 이러한 인식은 개념적 인식은 아니지만 보편적인 인간 정신의 체험을 가져다주기 때문이다. 예술활동은 인간이 스스로에 대해 알게 되면서 인간의 보편성을 파악하게 되는 활동이기 때문에 사람들은 예술을 통해 이러한 보편성을 추상적인 본질로서가 아니라 개인적인 경험과 역사를 통해 파악하게 된다. 크로체는 이러한 보편적인 인간성을 참된 직관의 우주적인 양상이라고 불렀다.

예술활동을 통해 인간은 스스로를 알게 되고 인간의 보편성을 파악하게 된다.

크로체 미학의 핵심적인 내용은 예술활동이 직관을 통한 인식 행위이며 직관은 곧 표현이라는 것이다. 주지하듯이 그는 자유로운 상상력에 창조적인 능력을 부여한다. 그런데 예술이 표현이라

예술활동은 직관을 통한 인식 행위이며 직관은 곧 표현이다.

고 할 때, 우리가 일반적으로 생각하는 표현의 완전한 의미는 작품을 통해 표현되는 것이다. 즉 표현이란 예술가의 내적 표현, 즉 예술가가 직관한 마음속의 이미지만으로 완성되는 것이 아니라 외적으로 구현되어야 한다. 크로체의 미학이 작품이라는 결과물이 나오는 창작 과정을 적극적으로 다루지 못한 점은 사실이다. 그러나 그의 예술론은 예술활동을 단순한 정서활동으로서만 보는 것이 아니라 진지한 목적을 가진 인식활동의 측면에서도 보고자 했다는 점에서 시사점이 크다. 예술적 표현은 단순한 즐거움이나 유희를 목적으로 하는 것이 아니라 일종의 인식으로, 감동의 표현인 것이다. 이런 까닭에 그는 직관이 감정이란 말로 이해되는 것을 피하려고 했다. 감정은 일시적 감정, 또는 충동과 혼동될 우려가 있기 때문이다. 이처럼 크로체는 직관을 통한 인식적 기능을 소홀히 하지 않으면서도 예술이 갖는 상상력과 정서를 중시한다. 이런 그의 미학은 예술에서 규범과 법칙 등을 중시하는 고전주의적인 관점과 감정에 충실한 낭만주의적 관점의 조화를 모색하고 있는 점에서 미학의 이론적 확장에 기여한다.

로빈 콜링우드

영국의 철학자 콜링우드는 직관과 상상력을 중요시했던 크로체 미학의 영향을 강하게 받았다. 그는 예술활동의 본질을 논리적 판단에 선행하는 '상상'으로 보고 예술작품을 예술가의 창조적 감정의 표현으로 간주한다. 브리태니커 백과사전의 1929년 판에 크로체의 미학을 번역했던 콜링우드는 "상상력과 표현은 동일하다", "모든 매체를 통한 모든 표현은 언어다", "모든 참신한 언어적인 표현은 상상적인 것이며, 예술작품으로 간주될 수 있다" 등과 같은 견해에서 크로체와 동일한 견해를 피력하고 있다. 크로체 외에도 그에게 영향을 미친 철학자는 근대 역사 철학자인 비코, 헤겔 등이 있다. 미학 관련 주저로는 『예술철학 개요』(1925), 『예술의 원리』(1938) 등이 있다.

Robin Collingwood
(1889-1943)

영국의 철학자 콜링우드는 예술이 재현이 아닌 감정의 표현이고, 예술가는 표현을 통해 우리 속에 있는 감정을 표출하게 만든다고 보았다.

예술작품은 상상력의 창조물이다.

그의 견해에 따르면, 미학의 소임은 예술이 무엇을 의미하는가를 정의하는 것이다. 예술작품은 상상력의 창조물인데 상상력의 기능은 의식에 앞서 있는 감정을 불러일으킨다. 감정을 통해서 상상력이 발휘되고 이로부터 예술작품이 창조되는 것이다.

• 예술과 재현[21]

재현representation은 개념적으로 모방Mimesis을 대신하는 의미로 쓰이며 미학사에서 중요한 역할을 해왔다. 일반적으로 재현은 특수한 종류의 기예技藝이자 기술의 문제로 간주되어 왔다. 콜링우드는 진정한 예술은 재현적이지 않고 또 그럴 수도 없다는 것을 밝히려고 한다. 그는 예술이 참된 예술로 인정되려면 재현보다는 필수적으로 독창성이 요구된다고 생각한다.

어떤 인공물들, 예를 들면 기예의 산물인 건축물이나 컵은 예술

작품이 될 수 있다. 그러나 그것을 예술작품으로 만드는 것은 그것을 인공물로 만드는 것과는 다르다. 즉 어떤 재현은 예술작품이 될 수 있지만 재현하는 것과 그것을 예술작품으로 만드는 것은 별개의 문제인 것이다. 상업적인 초상화는 예술적인 동기를 갖지만, 재현의 목적에 주로 종속됨으로써 비예술적인 목적을 갖는 변질된 작품이 된다고 본 것이다.

재현은 대상의 개별성을 모방할 뿐만 아니라 보편적인 것을 담아내는 역할도 한다. 후자가 진정한 예술과 관련된 재현이다. 여우 사냥이나 자고새 떼의 그림을 사는 사람은 그것이 특정한 여우 사냥의 사건이나 새 떼를 재현하기 때문이 아니라 그 그림이 그런 사건들의 보편적인 유형을 재현하기 때문에 사는 것이다. 그리고 이러한 그림을 시장에 납품하는 화가는 이 사실을 잘 알고 있기 때문에 여우 사냥 모티브를 '전형적인' 것으로 만든다. 이때 화가는 아리스토텔레스가 '보편적인 것'이라고 부른 것을 재현하는 것이다. 보편적인 것을 담아내는 재현은 진정한 예술가에 의해 다루어짐으로써 참된 예술의 수준에 도달하게 된다.

콜링우드는 플라톤과 아리스토텔레스의 모방 이론을 언급하며 모방을 재현의 의미와 동일시한다. 재현에 대한 플라톤의 입장은 일관적이지 않다. 그는『국가론』에서 모든 재현적 시를 추방하지만, 재현적이지 않은 특정한 종류의 시들은 남기고 있다. 『국가론』에서는 재현 예술에 대한 플라톤의 입장 변화를 엿볼 수 있다. 『국가론』의 제3권에서 어떤 재현적인 시는 그것이 사소한 것이나 악한 것을 재현하기 때문에 추방되는 반면, 제10권에서 모든 재현적인 시는 그 재현성 때문에 추방된다. 그러나 이 책에서 플라톤은 자기가 시 일반에 대한 것이 아니라 재현적인 시만을 논의하고 있다는 사실을 독자에게 주지시키고 있다. 이를 위하여 그는 '재현하

다Mimeisthai'라는 동사나 그 동의어를 오십 번 이상 사용하고 있다. 플라톤이 재현적인 시를 추방해야 한다고 생각한 것은 그가 재현적인 시를 오락적인 시와 같은 것으로 혼동했기 때문으로 보인다.

이와는 대조적으로 아리스토텔레스는 재현을 예술의 본질적 기능으로 생각한다. 그의 경우 연극은 모방(재현) 예술이고, 이러한 예술의 기능은 정서를 환기하는 것이다. 비극의 경우, 그러한 정서는 연민과 공포의 결합인데, 이에 의해 환기된 감정들은 실제로 관객의 마음에 그대로 남아 있는 것이 아니라 비극을 관람하는 경험을 통해 정화된다. 이 정서적 정화 또는 '배설Katharsis'은 비극이 끝난 뒤에도 관객의 마음을 연민과 공포로 무겁게 하는 것이 아니라 그로부터 벗어나게 한다.

· 예술과 표현

콜링우드는 예술의 진정한 기능은 표현이라고 간주한다. 반면에 많은 예술이론가들은 예술이 감정을 환기한다고 주장해왔다. 물론 콜링우드도 예술이 감정과 연관되어 있음을 인정하지만 예술의 작용은 감정의 '환기arousing', 즉 감정을 불러일으키는 것이 아니라 감정을 표현하는 것으로 생각하는 점에 차이가 있다. 감정을 환기하는 사람은 자신이 영향을 받는 방식과 반드시 똑같지는 않은 방식으로 다른 사람에게 영향을 주려고 한다. 이는 감정의 표현과 대비된다. 감정의 표현은 우리가 말하고 있는 사람들뿐만 아니라 우리 자신으로 하여금 우리가 어떻게 느끼는가를 이해하게 만든다. 또한 감정의 표현은 어떤 특정한 청자를 향한 것이 아니라 일차적으로 화자 자신을 향하며, 그것을 이해하는 사람이면 누구에게든 주어진다. 이러한 점에서 콜링우드는 감정의 환기는 단지 개별적인 것을 목표로 하고, 감정의 표현은 보편적인 것을 지향한

예술은 감정의 환기가 아닌 감정의 표현이다.

다고 보는 것이다.

예술적 표현은 고유한 개성을 통해 보편적인 것을 드러낸다.

감정을 표현하는 것은 감정을 서술하는 것과 같지 않다. '나는 화가 나 있다'고 말하는 것은 자기의 감정을 서술한 것이지 표현한 것이 아니다. 어떤 것을 서술하는 것은 그것을 일정한 유형의 사물로 부르며 추상적으로 일반화하는 것이다. 이를 위해 그 사물을 한 개념 아래 종속시키고, 그것을 분류하게 된다. 이와는 반대로, 표현은 개별화individualize를 지향한다. 이것은 예술이 일반적인 것을 표현하더라도 개별적 존재의 개성을 통해 표현한다는 것을 의미한다. 시인은 자기의 작업을 잘 이해할수록 자신의 감정을 일반화하지 않고 자신의 감정을 섬세하게 드러내는 차별화된 언어를 사용한다. 이러한 표현 과정을 통해 시인은 자신의 감정을 개별화하는 데 성공하게 된다.

작품은 정해진 유형의 감정이 아닌 예술가의 개별적인 체험에서 나오는 유일무이한 감정을 표현한다.

감상자가 일반화된 감정을 느끼게 하려는 예술가는 개별적인 감정이 아니라 정형화된 감정을 나타내려고 한다. 이 작업에 적합한 수단은 작가 자신의 개별적이고 독특한 수단이 아니라 정형화된 수단으로 그것은 언제나 다른 유사한 수단들에 의해 대치될 수 있는 특징을 갖는다. 예컨대 어떤 전형적인 감정을 나타내려고 할 때 전형적인 측면이 재현된다. 예를 들면 왕은 왕답게, 군인은 군인답게, 여성은 여성답게 표현하는 것이 그것이다. 콜링우드는 진정한 예술은 감정의 표현으로, 이 모든 것들과 전혀 무관하다고 주장한다. 진정한 예술가는 자신의 개별적인 감정을 표현하려고 노력하면서 그 감정을 명확하게 만들려고 애쓴다. 일정한 유형의 대표 감정이 있다고 하더라도 예술가에게는 아무런 의미가 없다. 어떤 대표 감정도 예술가의 감정을 대신할 수 없다. 그는 정해진 유형의 감정을 표현하는 것이 아니라 자신만이 표현할 수 있는 독특한 감정을 표현하고 있기 때문이다.

• 표현의 효과

만일 예술이 감정 표현을 의미한다면, 예술가는 자신의 감정을 표현하는 데 솔직해야 한다. 예술은 정말로 자유롭고 정직해야만 가능한 것이기 때문이다. 예술가는 특별한 심미적 감정을 표현하려는 욕구를 갖기 때문에 표현되지 않은 감정에 압박감을 느낀다. 그것이 표현되면서 의식 속에 들어오면, 압박감에서 해방되었다는 느낌과 함께 감정이 고양되거나 편안해지는 새로운 느낌이 다가온다. 이것이 감정이 표현될 때 수반되는 정서적 색조인 것이다.

예술가란 자신의 감정을 표현하면서 우리가 스스로의 감정을 표출하게 만드는 사람이다. 예컨대 시인은 우리를 시인으로 만드는 사람이다. 누군가 시를 읽고 이해할 때, 그는 단순히 시인의 감정 표현을 이해할 뿐만 아니라 시인의 글을 통해 우리 자신의 감정들을 표현하는 것이고, 따라서 그 글은 우리 자신의 글이 되는 것이다. 따라서 예술을 감정 표현의 활동으로 보면, 작가뿐만 아니라 독자도 예술가로 볼 수 있게 된다. 예술가와 감상자 간에는 질적인 차이는 없지만 이들 간에 아무런 구별이 없다는 뜻이 아니다. 시인은 "누구나 느끼지만 아무도 그렇게 잘 표현하지 않은 것"을 말하면서 그 감정을 표현하는 문제를 스스로 해결할 수 있는 사람이다. 반면에 독자는 시인이 시를 들려줄 때 비로소 그 감정을 표현할 수 있다. 이처럼 시인은 누구나 느끼고 또 표현할 수 있는 감정을 표현하는 일에 탁월한 능력이 있다는 점에서 보통 사람들인 독자와 구별되는 것이다.

콜링우드는 감정을 표현하는 것을, 감정의 징후들을 내보이는 감정의 누설betraying과 혼동해서는 안 된다고 말한다. 진정한 표현의 특징은 명료하게 드러내고 이해 가능하게 만드는 것이다. 그러므로 어떤 것을 표현하는 사람은 자기가 표현하고자 하는 내용이

예술가는 표현을 통해 우리 속에 있는 감정을 표출하게 만든다.

진정한 예술적 표현은 명료하고 이해 가능하다.

무엇인지 분명히 알아야 하고, 그러한 표현을 통하여 다른 사람들이 스스로 그 표현의 내용을 깨닫도록 만들어야 한다. 예컨대 어떤 여배우를 훌륭하게 만드는 것은 그녀가 슬픈 장면에서 진짜 눈물을 흘리는 능력이 있어서가 아니라 그 눈물이 무엇에 관한 것인지 그녀 자신과 관객들에게 분명하게 밝힐 수 있는 능력 때문이다. 이러한 표현방식이 진정한 예술적 표현을 가능하게 하는 것이다.

더 읽을 책

로빈 콜링우드, 김혜련 옮김, 『상상과 표현: 예술의 철학적 원리』, 고려원, 1996

베네데토 크로체, 이해완 옮김, 『크로체의 미학: 표현학과 일반 언어학으로서의 미학』, 예전사, 1994

Benedetto Croce, *Aesthetic: as science of expression and general linguistic*, tr. Douglas Ainslie, The Noondy Press, New York, 1964

Robin George Collingwood, *The Principles of art*, London: Oxford Univ. Press, 1974

제4강 주

1) 조요한, 『예술철학』, 경문사, 1981, p.21

2) Benedetto Croce, *Aesthetic: as science of expression and general linguistic*, tr. Douglas Ainslie, The Noondy Press, New York, 1964, p.3

3) 같은 책, p.1

4) 같은 책, p.3

5) 같은 책, pp.3-4

6) 같은 책, p.5

7) 같은 책, p.8

8) 같은 책, p.10

9) "크로체에게 직관이란 감각도 지각도 아닌 것이다. 그에게 감각이란 정신이 개재해 있지 않은 순전한 느낌(feeling)의 경험임을 뜻한다. 느낌에 의해서 우리에게 주어지는 것은 무형식의 질료인 인상(Impression)일 뿐이다. 그러므로 이 인상은 우리가 그것

을 무엇인 것으로 알고 있지 못한 단지 수동적인 성질의 것이요, 기계적인 성질의 것에 지나지 않는다." 오병남, 「B. Croce에 있어서의 예술 곧 표현의 의미와 그 미학적 전제에 대한 연구」, 『미학』, 3집, 1975, pp.62-63

10) Benedetto Croce, 앞의 책, p.10

11) 같은 책, p.11

12) 같은 책, p.11

13) 같은 책, pp.5-6

14) 같은 책, p.13

15) 같은 책, p.15

16) 같은 책, p.15

17) 같은 책, p.14

18) 같은 책, p.15

19) 같은 책, p.18

20) 같은 책, p.21

21) 로빈 콜링우드, 김혜련 옮김, 『상상과 표현: 예술의 철학적 원리』, 고려원, 1996, pp.58-75 참조

정신분석학
프로이트와 라캉

지그문트 프로이트

• 정신분석과 예술해석

정신분석학Psychoanalyse은 현대예술론에 상당한 영향을 미친다. 프로이트에 의한 정신분석적 해석은 예술창조의 과정을 심층 심리학적으로 해석하여 작자와 작품의 인과관계의 해명에 지대한 역할을 한다. 특히 이 해석 방법은 예술의 근원을 인간성의 심층부로부터 파악하는 데 무의식이 중요한 역할을 한다.

20세기에 들어와 무의식의 문제는 주로 정신분석학이나 심층 심리학Tiefenpsychologie에서 연구되면서 예술분석에도 적용된다. 프로이트는 레오나르도 다빈치나 미켈란젤로와 같은 예술가들의 창작 동기를 분석하는 데 정신분석의 방법을 적용한다. 반면에 그의 제자인 융은 이른바 집단 무의식의 원형原型, Archetype적 측면에서 창조적 무의식의 기능을 검토한다. 그 결과 무의식적 요소는 작품 감상의 측면에도 적용할 수 있게 된다.

Sigmund Freud(1856-1939)

프로이트에 의한 정신분석학적 예술해석은 예술가의 창작 동기와 작품 내용의 심리적 측면을 깊이 있게 분석하는 데 기여한다.

Leonardo da Vinci
(1452-1519)

프로이트는 레오나르도 다빈치의
유년시절의 성장과정이 작가의 창
작 동기에 어떤 중요한 영향을 미쳤
는가를 탐구했다.

• 레오나르도 다빈치의 회화에 대한 분석

레오나르도 다빈치의 유년의 기억과 〈성 안나와 성모자와 어린 양〉

오스트리아의 신경과 의사였던 프로이트는 정신분석학의 창시자다. 그는 예술 전문가가 아니었지만 탁월한 예술작품이 주는 강한 인상에 관심을 갖고 그 인상의 원인을 분석하고 싶은 욕구를 갖는다. 이런 그의 관심에서 레오나르도 다빈치와 미켈란젤로 작품에 대한 프로이트의 분석이 탄생한 것이다.

프로이트에 의하면 사람들에게는 이해할 수 없는 기억들과 이 기억에 의해서 품게 되는 공상들이 정신발달에 아주 중요한 역할을 한다고 생각한다. 그 예가 레오나르도 다빈치의 어린시절과 그 기억이 작품에 미친 영향이다. 프로이트는 레오나르도 다빈치와 그의 어린시절을 연구한 다른 학자들의 논문을 읽은 후, 이를 바탕으로 1909년 빈의 정신분석 학회에서 「레오나르도 다빈치의 유년의 기억」[1]이란 논문을 발표한다. 이 논문은 다음 해에 출간되는데 이 글에서 프로이트는 레오나르도가 어린시절 겪었다고 기억하고 있는 꿈 이야기를 분석하면서 유년시절의 기억이 그의 예술창작에 미친 영향을 분석한다.

레오나르도가 살았던 르네상스기는 인간의 감각적이고 관능적인 아름다움이 활짝 개화했던 시기였지만, 한편으로는 어두운 금욕주의가 대두하고 있던 시대였다. 레오나르도는 여인의 아름다움을 묘사했던 예술가였지만 성性에 대한 냉담한 거부를 보였다. 그는 인간이 지식과는 아무런 관련이 없는 충동적인 동기들로 인해 사랑을 하게 되고 지식은 기껏해야 이 사랑의 결과를 의식과 성찰을 통해 완화시킬 뿐이라고 생각했다. 프로이트는 인간의 성적인 충동이 사회적인 활동 목표를 가진 행위로 승화되는 경우가 많다고 보았다. 일상생활을 관찰해보면 많은 사람들이 성적 에너지

를 성공적인 직업 활동으로 전환하고 있음을 볼 수 있다. 성적 에너지는 즉각적으로 충족되는 대신 승화되면서 때로는 매우 높은 가치를 지닌 목적으로 대체된다.

프로이트는 여인, 성, 종교에 대한 레오나르도의 태도가 유년시절의 성장과정과 관계가 깊다고 파악한다. 레오나르도 다빈치는 신분이 다른 부모 사이에서 사생아로 태어나서 어머니하고만 몇 년을 보낸다. 그 후 자식이 없었던 아버지 집에 받아들여지면서 사랑하는 친모를 떠나 계모와 할머니 손에서 자랐다. 프로이트는 레오나르도가 유년기 초기에 어머니와 함께 몇 년간을 살았다는 사실이 그의 정신 형성에 중대한 영향을 미쳤을 것으로 예측한다.

레오나르도는 자신의 유년기에 대한 기억을 단 한 번 과학 논문에서 기술한다. 독수리의 비상飛翔을 다루고 있는 이 글에서 레오나르도는 갑자기 글을 멈추고는 아주 오래된 어린시절의 기억을 추적한다.

내가 이렇게 독수리에 대해 깊은 관심을 갖게 된 것은 이미 오래 전부터인 것만 같다. 왜냐하면 아주 어렸을 때의 기억인 것 같은데, 아직 요람에 누워 있을 때 독수리 한 마리가 내게로 내려와 꽁지로 내 입을 열고는 여러 번에 걸쳐 그 꽁지로 내 입술을 쳤던 일이 있었기 때문이다.[2]

프로이트는 이 이야기를 그대로 믿지 않고 다빈치가 출생한 환경과 유년기의 성장과정을 분석해서 그가 왜 그러한 기억을 가지게 되었는지를 알아보려고 한다.

프로이트는 한 인간이 자신의 어린시절을 기억하는 것은 나름대로의 이유가 있다고 생각한다. 스스로 알지 못하는 기억의 흔적

레오나르도 다빈치의 예에서 볼 수 있듯이 예술가의 유년시절의 성장과정은 작가의 창작 동기에 중요한 영향을 미치기도 한다.

들은 자신의 정신적 발달의 중요한 윤곽들에 관한 귀중한 증언들을 함축하고 있다는 것이다. 프로이트는 정신분석의 기술들이 숨겨진 사실을 드러내는 탁월한 방법이라고 보고 레오나르도의 어린시절의 환상에 대한 분석을 통해 그의 불완전한 전기를 보완하려고 한다.

레오나르도의 꿈에 나타났던 장면은 젖을 빨기 위해 어머니나 혹은 유모의 젖을 입으로 물면서 안락함을 느꼈던 어떤 상황이 다시 재가공된 것에 지나지 않는다고 본다. 프로이트는 레오나르도의 엉뚱한 기억을 그의 유년기의 기억에 기초하여 재해석하고자 한다. 프로이트는 먼저 독수리가 어떻게 해서 어머니가 있었던 자리에 대신 나타나게 되었는지를 분석한다. 프로이트에 의하면 고대 이집트의 픽토그램, 즉 그림 문자에서는 어머니가 실제로 독수리로 표기되고 있었다. 독수리에게는 수컷이 없다고 믿었기 때문에 당시 이집트인들은 독수리를 모성의 상징으로 여겼다. 일정한 시기가 되면 독수리들은 하늘 높이 날아오른 상태에서 정지해 자궁을 열고 바람의 힘으로 수태를 한다는 것이다.

이런 사실을 바탕으로 프로이트는 독수리의 이야기는 훨씬 나중에 생긴 일종의 환각이며 유아기에 실제로 일어난 것처럼 전가된 것으로 본다. 독수리가 꼬리로 입술을 두드린다는 것은 유아 시절의 젖을 빨던 행위에 대한 무의식적인 기억이 다른 형태로 바뀌어진 것이라고 해석된다. 독수리처럼 하늘을 날려는 욕망은 영화를 누리고자 하는 남성적인 욕망을 나타낸 것이다. 마찬가지로 신에 대한 신앙은 아버지의 권위와 관련된 것이다. 레오나르도의 무신앙은 그가 아버지 없이 어린시절을 보냈다는 사실로써 유추될 수 있고, 어머니에 대한 열렬한 사랑은 모나리자와 성 안나에서 보이는 신비스러운 미소 속에 승화되어 나타난 것으로 볼 수 있다.

이러한 생각을 토대로 프로이트는 레오나르도의 독수리 환상을 재구성하면서 레오나르도가 그린 회화 〈성 안나와 성모자와 어린 양〉5-1의 내용에 담긴 심층심리를 다음과 같이 분석한다.

정신분석은 작가의 무의식 속에 내재된 창작 동기와 작품의 내용을 분석하는 데 도움을 준다.

어느 날 그가 한 신부의 집에서나 혹은 어떤 자연 과학 서적에서 독수리는 모두 암컷이고 수컷들의 도움이 없이도 생식을 한다는 것을 읽었을 때, 그의 머릿속에는 한 기억이 떠올랐다. 이 이야기는 변형되었는데, 기억에 따르면 그 역시 어머니는 있으나 아버지는 없는 독수리의 자식이었던 것이다. 그리고 아주 오래된 인상들이 표현되는 방식을 따라 이 기억에 어머니의 품에서 받았던 즐거움의 반향이 연결되었다. 모든 예술가들이 즐겨 그렸던 성모 마리아와 아기 예수의 그림과 여러 작가들의 언급을 통해 레오나르도에게는 이 엉뚱한 이야기가 귀하고도 의미 있는 것으로 보였음에 틀림없다. 이로 인해 그는 단지 한 여인의 아이가 아니라, 위로하고 구원하는 아기 예수와 자기 자신을 동일시하게 된 것은 아니었을까?3)

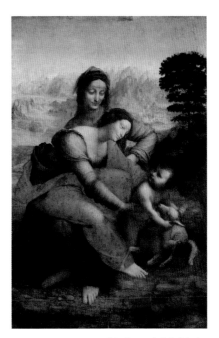

5-1 레오나르도 다빈치, 〈성 안나와 성모자와 어린 양〉, 1501-19 프로이트는 이 작품의 내용에 담긴 심층심리를 레오나르도의 유년기의 성장과정과 결부시켜 분석한다.

이처럼 프로이트는 예술가의 유년기 초기의 기억이 그의 개성과 창조적 상상력에 미치는 지속적인 흔적을 발견하려 한다. 그러나 그는 예술적 재능은 본질적으로 심리학에 의해서 정확히 파악될 수 없는 것으로 여겼다. 미술비평가 앙드레 리샤르는 프로이트식의 비평은 진정한 의미의 미술비평이라기보다는 심리학의 관점이 더 부각되는 문제점을 안고 있다고 보았다.

정신분석적 비평에서 가장 부각되는 것은 심리학이다.

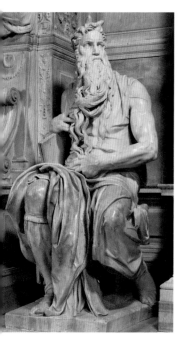

5-2 미켈란젤로, 〈모세상〉,
1513-15
프로이트는 이 조각상에서 격정을
억누르고 있는 모세의 심리적 상태
를 분석하면서 미켈란젤로가 더 강
인하고 초인적인 모세를 표현하려
했다고 생각한다.

• 미켈란젤로의 모세상

 예술작품에 대한 프로이트의 심리학적 통찰은 그가 미켈란젤로의 〈모세상〉[5-2]을 분석한 글(1914)에서도 잘 드러나 있다.[4] 프로이트가 〈모세상〉을 처음 본 것은 1901년 로마를 방문했을 때였다. 그는 이 석상에 강한 인상을 받고 1912년부터 이에 대한 논문을 쓰려고 계획하고 1913년부터 몇 주 동안 날마다 그 동상이 있는 교회 앞에서 논문의 핵심 아이디어를 얻을 때까지 그것을 측정하고 그렸다고 한다.

 〈모세상〉은 미켈란젤로가 교황 율리우스 2세를 위해 세우려고 했던 거대한 무덤의 일부분이다. 프로이트는 그 어떤 조각도 이 조각상만큼 강렬한 인상을 남기지 못했다고 밝힌다. 논문을 쓰기 위해 조각상을 몇 번이고 보러 다니던 프로이트가 작품에 감정 이입하면서 느꼈던 강한 심리적 효과는 다음의 구절에 잘 나타나 있다.

 모든 매력이 사라진 카부르 광장에서 버려진 듯이 서 있는 성당 광장으로 이어지는 그 가파른 계단을 나는 수도 없이 올라 다녔고, 그때마다 조각의 주인공이 내쏘는 그 경멸의 빛 가득한 노기 어린 눈빛을 견뎌 내려고 했다. 어떤 때는 종종 마치 내가 그 주인공의 눈빛을 받았던 유대인들, 어떤 확신도 없었고, 기다릴 줄도 믿을 줄도 몰랐고, 우상이 제공하는 환상을 보자 곧 그것에 흠뻑 젖어 들고 말았던 유대의 그 천민들 속에 바로 내가 섞여 있기라도 한 듯이 그 무서운 눈빛을 피해 슬그머니 어두침침한 성당 중앙 홀을 빠져나와 버리기도 했다.[5]

프로이트는 미켈란젤로의 〈모세상〉에서 모세가 취한 자세를 심리적 측면에서 분석했다.

 십계명판을 가지고 있는 모세는 미술작품에서 대개 격노하는 모습으로 표현되어 있다. 즉 모세는 하느님의 말씀에 귀 기울이지

않고 우상 숭배에 빠져 있던 이스라엘 백성들을 보고 크게 분노하여 하느님으로부터 받은 십계명판을 내던지려고 한다.[5-3] 그런데 프로이트는 미켈란젤로가 교황의 장례 기념물을 제작하면서 전혀 다른 모세, 다시 말해 역사적 인물이나 전해져 오는 이야기 속의 인물보다 훨씬 더 위대한 모세를 만들려 했다고 해석한다. 즉 미켈란젤로는 율법판의 모티프를 수정해서, 모세가 화를 못 참아 율법판을 부순 것으로 묘사하지 않는다. 오히려 율법판이 부서질까봐 우려해서 자신의 분노를 삭이는 모습으로 묘사했다는 것이다. 이런 모세의 심리적 상태는 그가 율법판을 오른팔로 감싸고 있으면서 손가락을 뻗어 긴 수염을 휘어잡는 모습에서 엿볼 수 있다고 생각한다. 이러한 동작은 모세의 분노가 행동으로 옮겨 가는 도중에 억제되고 마는 것처럼 느껴지게 하기 때문이다. 이렇게 함으로써 미켈란젤로는 모세에게서 새로운 어떤 것, 즉 정신적으로 더 강인하고, 초인적인 것을 성공적으로 부각시키고 있다. 특히 모세의 강인해 보이는 육체적 볼륨과 힘이 넘쳐나는 듯한 근육질의 몸은 인간이 이를 수 있는 가장 높은 수준의 정신적 성취에 대한 육체적 표현으로 파악된다. 프로이트는 스스로 예술적 가치 평가에 대해 자신은 문외한이라고 고백했지만 미켈란젤로 〈모세상〉이 지닌 위대함에 대해서는 다음과 같은 평가를 내리고 있다.

5-3 렘브란트, 〈십계명판을 내리치는 모세〉, 1659
미술작품에서 십계명판을 가지고 있는 모세는 대개 격노한 모습으로 표현되어 있다.

> 스스로를 바친 위대한 사명을 위해 자신의 격정을 누르는 이 행위는 인간으로서 도달할 수 있는 한 빼어난 성취인 것이다.[6)]

이상의 논의를 고려해볼 때 정신분석학적 방법은 예술가의 창작 동기, 작품 내용의 심리적 측면을 깊이 있게 분석하는 데 도움을 준다고 볼 수 있다.

자크 라캉

• 프로이트의 정신분석학의 재해석

자크 라캉은 프랑스의 철학자이자 정신분석학자다. 라캉의 정신분석학의 특징은 프로이트의 이론을 계승하면서 재해석한 것인데, 예술론에도 폭넓게 원용되고 있다. 라캉은 재현이 실체를 단순히 담을 수 없다고 보고, 이를 설명하기 위해 상상계, 상징계, 실재계 등의 개념을 활용한다.

상상계, 상징계, 실재계

라캉은 인간의 유아기 때의 의식을 상상계(거울단계)라고 부른다. 이는 생후 6개월에서 18개월 사이의 어린 아기가 거울에 비친 자기의 모습과 자신을 완전히 동일시하는 단계다. 아이는 거울에 비친 자신의 이미지를 총체적이고도 완전한 것으로 여긴다. 주체 형성의 원천이자 모형이 되는 그 형태는 이상적 자아라고 하는데 이것은 타자에 의해 보여진다는 것을 의식하기 전의 나, 즉 객관화되기 전의 '나'에 해당한다. 이후 유아기를 거쳐 인간이 성장해 나가면서 상징계로 편입된다. 상징계는 언어와 질서의 세계이며 상상계의 자아가 사회적 자아로 굴절되는 세계다. 실재계는 상상계와 상징계가 변증법적으로 연결되어 이루어진다.

처음부터 의식의 출발은 상상계라는 오인구조로부터 시작하기 때문에 자아를 완벽하게 조정하는 절대적 주체란 없다. 그러므로 라캉이 주체의 형성에서 거울 단계를 설정하는 것은 데카르트의 이성 절대주의는 물론이고 실존주의나 현상학이 암시하는 실존적 자아까지도 거부하려는 것으로 보인다. 왜냐하면 라캉은 자아란 원래 오인의 구조에서 비롯된다고 보는데, 이성 원칙을 고수하는

Jacques Lacan(1901-81)
프랑스의 정신분석학자 라캉은 정신분석학과 구조주의를 결합시킨 관점에서 주체를 재해석했다.

자아나 실존적 자아 모두 흠집 없는 이성, 혹은 현실 원칙에만 굳건히 서 있는 의식의 체계를 전제로 하기 때문이다.

• 주체와 재현

'사유하는 주체'에서 '욕망하는 주체'로

"나는 생각한다. 고로 존재한다"라는 데카르트식 사유 체계에서 주체는 환상을 조금도 허용하지 않는 완벽한 에고다. 그가 꿈꾸는 세계와 대상은 정확하고 그가 말하는 언어는 이성의 명령이다. 이렇게 통합된 이성에 대한 회의가 본격적으로 나타나기 시작한 것은 19세기 말 프로이트의 정신분석이론에서였다. 여기서 그는 인간의 유아기 때부터 존재하는 성본능이라는 욕망이 주체의 의식 형성에 중요한 위치를 차지하고 있다고 주장한다. 인간은 유아기를 지나 사회적인 존재로 성장하면서 사회가 금기시하는 욕망을 순화한다. 그럼에도 이러한 욕망들은 깨끗이 사라지지 않고 억압되어서 무의식의 형태로 남아 의식에 영향을 준다는 것이다. 이런 프로이트의 관점을 계승한 라캉에게 주체는 데카르트적인 '사유하는 주체'가 아니고 '욕망하는 주체'로 파악되는 것이다.

주체는 이성적 주체가 아니라 무의식 속에 욕망이 바탕이 된 주체다.

주체의 이중의식

라캉은 욕망을 주체와 연결시켜 주체의 문제를 새롭게 탐구하면서 주체의 의식을 이중적으로 파악한다. 주체는 스스로를 의식할 뿐만 아니라 내가 타인에 의해 보인다는 사실도 의식한다. 보는 주체와 보이는 주체는 동일한 주체다. 따라서 우리의 시각은 보기만 하는 것이 아니라 보여짐이 함께하는 이중적 특성을 띤다. 여기서 보여짐을 강조하는 것이 라캉의 욕망하는 주체다. 바라봄과 보임의 엇갈림, 그 속 어딘가에 대상이 스크린 위에 그려지고 그 위

우리의 시각은 보기만 하는 것이 아니라 보여짐이 함께하는 이중적인 것이다.

에는 보는 이의 욕망도 드러난다. 화가의 작업 또한 마찬가지다. 화가는 보이면서 동시에 바라보는 인물이다. 그려진 것은 욕망을 바탕으로 보는 주체의 시선을 유혹하여 보이는 대상에 대해 되문게 한다. 궁극적으로 그것이 허구임을 깨닫게 될 때 고착에서 벗어나게 된다. 자신이 세상에서 보임을 의식할 때 인간은 고립과 소외에서 벗어나 비로소 무대 위에 서게 되는데, 이런 의식이 라캉이 말하는 타자의식인 것이다.

　라캉에게 주체는 명백한 의식을 갖고 자신을 낱낱이 알고 있는 그러한 이성적 주체가 아니고, 유아기의 상상계에서 억압된 욕구가 상징계의 사회적 단계로 편입되면서 굴절된 욕구를 지니고 있는 그러한 주체다. 이런 욕구는 무의식 속에 남아서 자신을 드러내고 대상을 파악하는 데 영향을 미친다. 이러한 측면은 시각 예술에서 '본다는 것'을 이해하는 데도 적용된다. 즉 그림은 단순히 대상을 재현한 것이 아니다. 그것은 화가의 욕망이 투영된 대상의 이미지다. 그 이미지는 실체를 담고 있는 것이 아니라 실체로부터 다소 벗어나 떨어져 있다. 왜냐하면 화가가 보는 것은 그가 정말로 보려는 것이 아니고 실체는 이미지가 보여주는 주변부에 위치하기 때문이다. 따라서 우리는 재현된 이미지를 재조직하여 그 속에 화가의 욕망이 어떻게 투영되어 있는가를 분석할 수 있게 된다.

정신분석학과 구조주의 이론의 결합

　라캉은 프로이트의 무의식 이론과 소쉬르의 언어관을 결합시켜 구조주의 이론을 만든다. 그는 소쉬르의 언어학이 나오기 전에 프로이트가 꿈 작용을 은유와 환유로 풀이함으로써 언어학적 관점을 이용하여 분석했다고 간주한다. 이를 바탕으로 라캉은 "무의식은 언어처럼 구조화되어 있다"고 했는데 이 말은 라캉의 이론을

가장 분명하게 표현한다. 이처럼 무의식을 언어체계를 기반으로 이해함으로써 프로이트의 무의식은 의식의 차원으로 부상된다. 인간의 의식이 은유와 환유로 구조되어 있다는 프로이트의 견해를 수용한 라캉은 욕망의 재해석을 시도한다. 기호의 의미가 전달되는 가장 기본적인 두 수단이 은유와 환유이듯 욕망의 구조도 기호적으로 보면 은유와 환유로 볼 수 있다는 것이다. 욕망의 공식은 '$\$ \Diamond a$'로 나타낼 수 있는데, $\$$는 주체이고 a는 주체로 하여금 욕망을 끊임없이 불러일으키는 허구적 대상이며, \Diamond는 대상이 결코 주체의 욕망을 충족시키지 못한다는 결핍을 나타낸다. 이 공식이 의미하는 것은 주체는 결코 대상에 도달하지 못한다는 것이다. 라캉은 이 도식을 기반으로 프로이트의 정신분석학을 정치, 사회, 문화 예술의 분야로 확대한다.

• 라캉의 시각 예술이론[7]

라캉은 그림의 목적과 효과가 재현의 영역에서 작용하는 것이 아니라고 본다. 그러한 점에서 그림의 이미지는 일종의 자율성을 갖는다. 이것은 '눈œil'과 '응시regard'라는 개념의 대비를 통해서 설명된다.

'응시'란 무엇인가?

라캉은 메를로퐁티가 주장한 것처럼 우리가 세계를 마주보고 있는 존재가 아니라 세계 내에 존재하고 있는 점을 강조한다. 세계는 우리를 둘러싸고 있고, 그렇기 때문에 나는 단지 한 지점에서 보지만, 나의 실존은 사방에서 보이게 되고 또 그것을 의식하고 있다. 라캉은 이를 응시라고 한다. 응시가 먼저 존재하기 때문에 우리 눈에 보이는 것은 누군가의 눈이 우리를 보고 있다는 것과 마찬

주체는 세계를 보는 동시에 세계에서 보이는 존재다. 이런 보임에 대한 의식이 응시다.

가지로 작용한다. 우리는 의식하는 존재이지만 동시에 우리를 에워싸는 응시가 의식 속에 비춰지고 그러한 응시에 의해 우리는 응시되는 것에서 만족을 느끼기도 한다. 주체는 대상을 보며, 한편으로 대상도 주체를 보고 있다는 것을 의식하기 때문에 주체의 의식은 이중으로 분열하지만 이것은 명료한 의식의 차원에서 이루어지는 것은 아니다.

이러한 상황이 일어날 수 있는 대표적인 예가 꿈이다. 꿈속에서 인간은 어떤 경우에도 스스로를 데카르트의 코기토cogito처럼 명료하게 사유하는 존재로 파악하지 못한다. 이에 대한 예로 라캉은 장자에 나오는 유명한 일화, 나비의 꿈을 든다. 장자는 꿈속에서 나비가 된다.

어느 날 장주莊周가 나비가 된 꿈을 꾸었다. 훨훨 날아다니는 나비가 되어 유유자적 재미있게 지내면서도 자신이 장주임을 알지 못했다. 문득 깨어 보니 다시 장주가 되었다. 장주가 나비가 되는 꿈을 꾸었는지 나비가 장주가 되는 꿈을 꾸었는지 알 수가 없다.[8]

라캉에 의하면 주체가 나비가 된다는 것은 그가, 실제로는 그 자신을 응시하고 있는 나비를 본다는 뜻이다. 꿈에서 깨어난 장자는 혹시 나비가 장자가 되는 꿈을 꾸고 있는 것은 아닐까 자문한다. 라캉은 장자의 입장에서 이러한 의문은 이중적인 의미에서 타당하다고 생각한다. 왜냐하면 첫째는 자신이 장자가 아닐지도 모른다는 생각 때문이고, 둘째는 자신의 판단이 옳지 않을 수도 있다는 생각을 증명해주기 때문이다. 실제로 장자가 자신의 정체성의 어떤 근원을 알게 된 것은 바로 그가 나비였을 때다. 왜냐하면 그 나비는 본질적으로 장자 자신만의 색깔로 그려진 나비였고, 그렇

게 해서 나비는 궁극적으로 장자가 된 것이다. 그러므로 우리가 실체라고 보고 있는 것은 사실 우리가 만들어낸 것이라는 것이다.

응시의 구조와 대상 A

나는 내가 의식하고 있다는 것을 의식한다. 본다는 것도 마찬가지다. 폴 발레리는 '나는 내가 나를 보고 있는 것을 본다.'(젊은 파르크)라고 썼다. 이것은 내가 나를 따뜻하게 함으로써 따뜻함을 느끼는 신체를 신체로서 참조하는 것과도 같다. '자신이 자신을 보고 있는 것을 보는' 환영은 의식이 응시의 뒤집힌 구조에 기초하고 있음을 보여준다.

화가들의 작품에 나타난 응시에서 타인의 실존과 주체가 관련을 맺는다.

주체가 자기 자신의 분열로부터 얻는 이익은 그 분열을 결정짓는 무언가와 연결되어 있다. 그것을 라캉은 대상 A라 부르고, 욕망을 끊임없이 불러일으키는 허구적 대상으로 간주한다. 따라서 주체가 어떤 환상에 매달려 있다면, 그 환상이 의존하는 대상은 바로 응시 그 자체다.

응시의 구조는 우리가 타인의 현존을 의식하고 있다는 데서 연유한다. 사르트르는 『존재와 무』(1943)에서 응시를 '타인'의 실존이라는 차원에서 파악한다. 화가들은 이러한 응시 자체를 포착해내는 데 탁월하다.[5-4] 라캉은 이에 대한 예로 고야를 드는데, 고야의 그림에서 내가 만나는 응시는 '내가 보는 응시regard vu'가 아니라 내가 타자의 장에서 '상상해낸 응시regard imaginé'를 표현하고 있으며 여기서 응시는 바로 타인의 현존 그 자체다.[5-5] 따라서 응시의 핵심은 본래 나를 바라보는 타인의 실존과 주체와의 관계 속에 있으며 여기서 주체는 욕망을 바탕으로 한 주체가 되는 것이다.

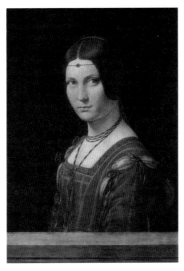 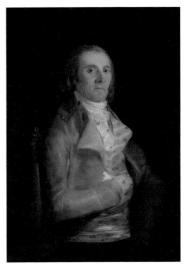

5-4 레오나르도 다빈치, 〈아름다운 페로니에르〉, 1490-96

5-5 프란시스코 고야, 〈안드레스 델 페랄의 초상〉, 1798

고야나 다빈치의 초상화를 대할 때 우리가 대상을 보고 있을 뿐만 아니라 대상 또한 우리를 보고 있음을 느낄 수 있다. 여기서 나타난 응시는 내가 타자의 장에서 상상해낸 응시다.

미술과 재현

라캉에게 시각 예술은 관객의 눈과 그 눈을 유혹하려는 화가의 응시가 뒤엉켜 유희할 수 있는 장소가 된다. 화가는 대상을 모방함으로써 이러한 작업을 수행하지만 라캉은 진정한 모방이란 평면에 옮겨진 실재의 재현이 아니라 그림 속에 위장과 변장으로 과장된 그 무엇으로 보았다. 따라서 그림이나 이미지는 재현의 영역이 아니라 그 이상의 다른 목적을 갖는 것이다.

이런 관점에서 그는 플라톤적 모방론에 대해 의문을 제기하고 모방의 다른 차원을 제시한다. 미술작품은 자신이 재현하는 대상들을 모방한다. 그러나 미술작품의 정확한 목적은 대상들을 재현하는 것이 아니다. 대상들을 모방함으로써, 미술작품은 이 대상을 어떤 다른 것으로 만든다. 따라서 미술작품은 모방하는 체할 뿐이다. 그림에서 대상은 사물과의 어떤 관계 속에서 새롭게 나타나면서 다른 것을 겨냥하게 되는 이차원을 열어준다.

미술은 대상을 재현하는 것이 아니라 실재를 새롭게 만들어내는 것이다.

왜상: 한스 홀바인의 〈대사들〉

라캉은 르네상스시대의 회화작품을 예로 들어 욕망이 시각 영역 속에 어떻게 자리 잡는지를 분석한다. 한스 홀바인이 1533년에 그린 〈대사들〉[5-6]이 그것이다. 화면에 있는 두 인물은 과시적인 치장을 하고 얼어붙은 듯이 뻣뻣하게 서 있고, 그 둘 사이에는 당시 회화에서 '바니타스Vanitas'(허무를 뜻하는 라틴어)를 상징하던 일련의 사물들이 그려져 있다. 이 사물들은 그 시대 과학의 발전과 예술을 상징하는 것들로서 잘 차려입은 두 대사와 함께 지극히 매혹적인 외관을 보여준다.

그런데 화면 하단 중앙에 공중을 나는 것 같기도 하고 기울어져 있는 것 같기도 한 물체가 시선을 끈다. 언뜻 보아 무엇인지 알 수

홀바인은 욕망의 대상과 무화無化된 주체를 그림으로 표현했다.

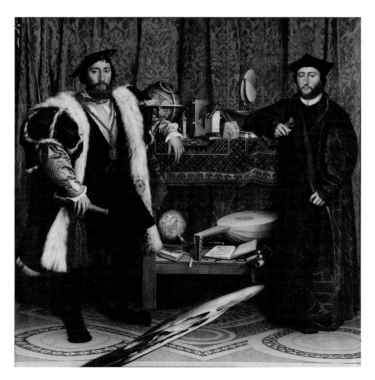

5-6 한스 홀바인, 〈대사들〉, 1533
이 작품에 그려진 매혹적인 소재들은 우리의 눈을 사로잡아 '응시'를 불러일으키지만 그림 하단에 왜곡된 상으로 그려진 해골은 주체의 사라짐을 상징한다.

없는 이 물체의 정체는 방을 나가면서 그림을 힐끗 뒤돌아본다면 분명하게 드러난다. 그것은 바로 해골의 형상이다. 해골은 각도를 달리하여 무심코 쳐다볼 때 뚜렷이 보이도록 일부러 왜곡되게 그려져 있다. 주체를 시각적으로 사로잡기 위해 기하광학적 차원이 활용된 것이다. 그림을 응시하게 하기 위해서 그려진 온갖 화려한 물체는 응시하는 자, 즉 우리를 잡기 위해 놓여진 '덫'이라고 할 수 있다. 해골은 그 모든 것을 무無로 돌려놓으며 우리 자신 속의 허무를 반영한다. 홀바인의 그림은 주체로서의 우리가 말 그대로 그림 속으로 불려 들어가 마치 그 안에 붙잡힌 것처럼 표상된다는 사실을 분명하게 보여준다. 여기서 주체가 욕망과 관계가 있음은 명백하지만 정작 그 욕망이 무엇인지는 여전히 수수께끼로 남는다고 라캉은 말한다.

주체라는 개념이 등장하고 기하광학이 연구되던 바로 그 시대에 홀바인은 이 왜곡된 상의 해골을 통해 주체에 대한 자신의 생각을 시각적으로 보여준다. 주체는 이미지로 구현되는 어떤 형태 속에서 무화된다. 이 그림은 모든 그림이 그렇듯이 무의식적으로 욕망을 추동하며 우리를 사로잡는 시선, 즉 응시를 잡기 위한 덫에 다름 아니다. 응시에 의해 내가 '대상 A'를 붙잡았다고 생각하는 순간, 응시는 사라진다. 그 순간 주체의 무화無化가 이뤄지고 응시도 사라진다는 것을 홀바인은 그림을 통해 상징적으로 표현한다.

· 그림이란 무엇인가?

예술가가 무엇인가를 가지고 작품을 만들도록 부추기는 욕망, 또 보는 이가 작품에 사로잡히게 만드는 욕망은 과연 무엇일까? 이를 설명하기 위해 라캉은 청년시절의 일화를 예로 든다. 20대의 라캉은 젊은 인텔리로, 보통 젊은이들이 그러하듯이 어디론가 떠

그림에서 주체는 보는 시점이 되는 기하광학적 조망점이 아닌 다른 곳에 위치한다.

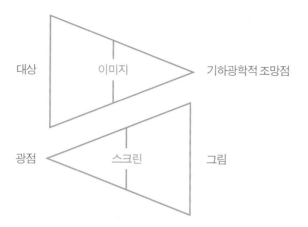

나고 싶은 마음에 어촌에 가서 생활한 적이 있었다. 직접 뱃일도 했던 그는 어느 날 한 작은 항구에 사는 어부 일가와 함께 바다로 나갔다. 당시 브르타뉴 지방은 아직 산업화가 이루어지지 않아 어부는 조각배를 타고 나가 위험을 무릅쓰고 고기를 잡아야 했다. 라캉은 기꺼이 그런 뱃일에 참여하여 새로운 체험을 얻고자 했다.

　어느 날씨 좋은 날, 배에서 그물을 거둬들일 시간을 기다리고 있는데, 같이 일하던 젊은 어부가 파도 표면에 떠다니는 무언가를 라캉에게 가리켰다. 그것은 작은 정어리 통조림 깡통이었다. 깡통은 햇빛을 받아 반짝반짝 빛나고 있었다. 젊은 어부는 "보이나? 저 깡통 보여? 그런데 깡통은 자네를 보고 있지 않아!"라고 라캉에게 말했다. 젊은이는 자기 생각을 재미있게 표현하여 전달했지만 라캉은 이를 재미있게 들을 수가 없었다. 왜냐하면 그 젊은이의 말은 기하광학적으로 사실이 아니기 때문이다. 광점에는 우리를 응시하는 모든 것이 자리 잡고 있으므로 깡통은 광점에서 라캉을 응시하고 있었다.

　젊은 어부가 지어낸 이 짧은 이야기가 라캉에게 의미심장하게 들렸던 이유는 다음과 같다. 라캉은 그 당시 거친 자연에 맞서서

주체는 모든 곳에서 보여지는 하나의 광경이다.

힘겹게 생계를 꾸려나가던 사람들과 함께 있으면서, 그들과는 어울리지 않는 아주 우스꽝스런 그림(하나의 광경)을 만들어냈기 때문이었다. 깡통이 라캉을 보고 있지 않다는 말은 그 광경 속에서 라캉의 존재가 없다는 것을 의미한다.

이처럼 주체는 모든 곳에서 보여지는 하나의 광경이 된다. 그러한 광경을 만들어내는 구조는 빛이 눈과 갖는 자연적인 관계 속에서 이미 존재하는 무엇인가를 반영한다. 우리는 단순히 원근법이 형성되는 기하광학적 조망점에서 나타나는 점(소실점) 형태의 존재가 아니다. 물론 우리의 망막 속에는 상이 맺히기 때문에 그림은 분명히 우리의 눈 속에 있다. 하지만 우리 또한 그림의 광학적인 조망점에서 보여지기 때문에 우리는 그림 속에 있게 된다. 그림과 같은 자리, 즉 바깥에 위치해야 할 그림의 상관항은 응시의 지점이다. 응시와 그림 사이에 있으면서 양자를 중개하는 것은 바로 스크린인 것이다.

라캉은 그림 속에는 언제나 응시와 같은 무언가가 나타난다고 생각한다.

화가는 그 점을 아주 잘 알고 있으며, 화가의 도덕, 탐구, 탐색, 수련 등은 그가 그것을 고수하건 고수하지 않건 어떤 일정한 양식의 응시를 선택하는 것이라 할 수 있습니다. 심지어 네덜란드나 플랑드르 화풍의 풍경화처럼 두 눈으로 구성되는 통상 응시라 불리는 것이 부재하는 그림들, 어디서도 인간의 모습을 찾아볼 수 없는 그림들을 바라볼 때조차도 결국 여러분은 화가 저마다에 특징적인 어떤 것을 은연중에 보게 될 것이며 그리하여 응시가 현존한다는 느낌을 받게 될 겁니다. 그러나 그것은 우리가 추구하는 대상일 뿐이며 아마도 착각에 지나지 않겠지요.[9]

눈과 응시의 변증법에는 어떠한 일치도 없으며 근본적으로 미혹만이 있다고 한다. 화가와 미술 애호가의 관계는 하나의 놀이, 일종의 눈속임 놀이다. 그러한 놀이는 극히 사실적인 묘사에 의한 눈속임과는 무관하다. 제욱시스와 파라시오스에 관한 고대의 일화에서 제욱시스의 뛰어남은 그가 새들을 끌어들일 만큼 감쪽같이 포도송이를 그려냈다는 것이다. 이때 중요한 점은 이 포도송이가 정말로 진짜 같은 포도송이처럼 보였다는 사실이 아니라 그것이 새들의 눈까지 속였다는 사실이다. 이것은 파라시오스의 그림에도 해당된다. 제욱시스의 동료 파라시오스가 벽에 베일을 그렸는데, 그 베일이 얼마나 진짜 같았던지 제욱시스는 파라시오스를 돌아보며 이렇게 말했다고 한다. "자, 이제 자네가 그 뒤에 무엇을 그렸는지 보여주게." 여기서도 분명히 드러나듯이, 중요한 것은 바로 눈을 속이는 것이다. 눈에 대한 응시의 승리다. 이처럼 그림은 욕망을 바탕으로 응시를 불러일으킨다.

그림은 두 개의 삼각형 도식이 겹쳐지는 중간에 나타난다. 첫 번째 삼각형은 기하광학적 장에서 보는 나의 표상 주체를 위치시키는 것이고, 두 번째는 보이는 나 자신을 그림으로 만드는 것이다. 그에 따라 오른쪽 수직선 위에 첫 번째 삼각형의 꼭지점인 기하광학적 주체의 조망점이 위치한다. 그런데 내가 응시되고 있는 그림이 되는 곳 또한 바로 그 오른쪽 선 위다. 이때의 응시는 두 번째 삼각형의 꼭지점에 기입된다. 여기서 두 삼각형은 실제로는 보는 관점이 작용하는 영역에 있으므로 서로 겹쳐지게 된다. 이 장에서는 응시가 바깥에 있으며 나는 응시된다. 즉 나는 그림이 된다.

라캉은 인간의 본질을 욕망의 주체로 본다. 욕망과 관련하여 현실은 가장자리에 있는 것으로 나타난다. 실제로 지각의 경우와는 반대로 그림 속에는 언제나 부재한다고 할 수 있는 무엇인가가 있

그림은 욕망을 바탕으로 응시를 불러 일으킨다.

이미지는 보는 나와 보임을 당하는 나 사이의 중간 영역에 나타난다.

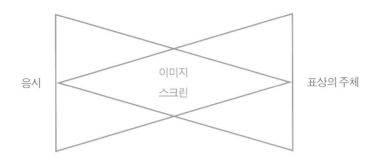

<figure>

응시 이미지 표상의 주체

스크린

</figure>

다. 시각에서 눈의 식별 능력이 가장 잘 발휘되는 곳이 바로 중앙 부분이다. 그런데 그림에서는 중앙이 부재하고 구멍으로 대체되어 있다. 그 결과 그림이 욕망과 관계를 갖는 한 중앙에는 항상 스크린의 자리가 각인되고, 이런 이유로 주체는 그림 앞에서 기하광학적 차원의 주체로서 삭제된다. 그렇기 때문에 그림은 재현의 장 속에서 작용하지 않게 되고 그림의 목적과 효과는 다른 곳에 있게 된다.

작품은 응시를 통해 욕망을 객관화하고, 욕망을 내려놓게 한다.

라캉은 그림에 대해 말하지만 자신은 미술비평을 할 의도가 전혀 없음을 강조한다. 프로이트 또한 예술적 창조의 진정한 가치가 어디서 오는지를 해결할 의사가 전혀 없음을 누차 강조한 바 있다. 그럼에도 그는 레오나르도 다빈치를 연구하면서 그의 창작에서 작동했던 근원적 환상의 기능을 밝히려고 했다. 라캉은 화가의 창작이란 정신병리학과는 전혀 다른 방식으로 구조화되어 있다고 생각한다. 그러므로 분석해야 할 문제는 프로이트적 의미에서의 창조, 말하자면 승화sublimation로서의 창조와 그것이 하나의 사회적 장 속에서 갖는 가치라고 여긴다. 프로이트는 그러한 측면에 대해 다음과 같이 말한 바 있다. 즉 화가의 순수한 욕망의 창조가 상업적 가치를 갖게 되는 것은 그 창조가 영향을 받는 사회적인 것에 유익한 효과를 발휘하기 때문이라는 것이다. 작품은 사람들에게

위안을 주고 욕망을 달래주는 작용을 한다. 그러나 작품이 정말로 사람들을 만족시키려면 관조를 통해 그들 고유의 욕망에 위안을 줄 수 있어야 되고 영혼을 고양하거나 욕망의 포기를 부추길 수 있어야 한다. 이것이 바로 라캉이 '응시-길들이기'라고 부르는 기능이다. 눈과 응시의 분열에 의해 시각적 영역의 차원에서 욕망이 드러난다. 사물들과 우리들과의 관계 속에서, 그런데 그 관계는 시각이라는 길을 통해 구성되고 또 재현의 형태들 속에서 정돈된다. 응시는 단지 바라보는 것뿐만이 아니라 그것이 무엇인지 가르쳐준다. 작품은 응시를 통해 욕망을 객관화하고, 욕망을 내려놓게 하는 것이다.

욕망의 객관화는 주체의 객관화와 맥락을 같이한다. 앞서 살펴본 바와 같이 주체 속에는 바라봄과 보임이라는 두 개의 주체가 있다. 주체의 객관화는 바라보기만 하는 '나'가 아니라 보임을 당하는 '나'도 있다는 것을 의식하게 함으로써 이루어진다. 즉 타인의 시선을 의식하고 있는 나를 의식함으로써 내가 무엇을 욕망하고 있는지를 인식하게 되고 그것이 허구임을 깨닫게 됨으로서 그 욕망을 내려놓게 된다. 이러한 객관화는 주체와 대상에 대한 왜곡된 집착에서 벗어나게 해주며 스스로도 어쩔 수 없는 오인誤認의 구조를 지니고 있다는 것을 자각하게 하여 '타자의식'을 갖게 한다. 이처럼 라캉은 정신분석학과 구조주의를 접목시켜 자아를 해체함으로써 당대의 실존적 자아와 현상학적 자아가 갖는 한계를 극복하고자 했다.

더 읽을 책

자크 라캉, 권택영 엮음, 민승기 · 이미선 · 권택영 옮김, 『욕망이론』, 문예출판사, 1994

자크 라캉, 맹정현 · 이수련 옮김, 『자크 라캉 세미나 11: 정신분석의 네 가지 근본 개념』, 새물결, 2008

지그문트 프로이트, 정장진 옮김, 『프로이트 전집 17: 예술과 정신분석』, 열린책들, 1997

Jacques Lacan, *Le Séminaire de Jacques Lacan*, texte établi par Jacques-Alain Miller, Éditions du Seuil, Paris, 1973

제5강 주

1) 「레오나르도 다빈치의 유년의 기억(Eine Kindheitserinnerung des Leonardo da Vinci)」(지그문트 프로이트, 정장진 옮김, 『프로이트 전집 17: 예술과 정신분석』, 열린 책들, 1997, pp.7-113)

2) 같은 책, p.35

3) 같은 책, p.47

4) 이 논문은 1914년 『이마고(Imago)』지 제3호에 처음 실렸다.

5) 지그문트 프로이트, 앞의 책, pp.120-121

6) 같은 책, p.155

7) 자크 라캉, 맹정현 · 이수련 옮김, 『자크 라캉 세미나 11: 정신분석의 네 가지 근본 개념』, 새물결, 2008, pp.114-179 참조. 이 번역본의 역자들은 국내에 '응시'와 '시선'으로 번역되어 온 'regard'와 'œil'를 각각 '응시'와 '눈'으로 번역하고 있다. 또한 'objet A'는 '대상 A'로 칭한다.

8) 오강남, 『장자』, 현암사, 2010, p.134

9) 자크 라캉, 앞의 책, p.157

기호학

퍼스, 모리스, 에코

• 미학의 문제와 기호학적 방법의 만남

기호로 여겨지는 대상들에 대한 표현과 수용 방식을 연구하는 모든 학문 분야를 기호학이라고 지칭하는데, 일반적으로 두 가지의 큰 흐름이 있다. 퍼스와 소쉬르의 기호학이 그것인데, 전자를 기호학semiotics이라 하고 후자를 기호론semiology으로 구분하기도 한다. 퍼스의 기호학에서는 기호를 "누구인가에게 어떤 무엇인가를 대신하는 그 무엇"으로 규정하는데 삼원적 관점(표현체, 대상체, 해석체)에서 파악한다. 반면에 소쉬르의 기호론은 기호를 기의와 기표의 결합으로 된 이원적인 관점에서 파악한다. 예술 논의에서 상징Symbol은 오랫동안 중요한 역할을 해왔는데 이 상징이란 다름 아닌 일종의 기호인 것이며, 그렇기 때문에 상징론은 기호론과 밀접하게 연관된다. 따라서 예술작품은 기호학적 관점에서 일종의 기호로 파악될 수 있고 궁극적으로 예술작품의 미학적 문제와 연관된다.

기호학 연구는 인간의 대표적인 기호체계인 언어를 기반으로 연구하는 기호론과 여기에 비언어적인 기호체계를 포함하는 포괄적인 기호현상을 연구하는 기호학으로 구분된다. 전자의 의미작

기호작용은 의미를 만들어내고 전달하고 수용하는 방식이다. 이 점에서 모든 예술활동 또한 기호작용과 밀접하다.

용에 대한 연구는 구조주의 언어학을 기반으로 발전하면서 문화·사회적으로 형성된 비언어적 기호체계들의 현상으로 볼 수 있는 예술 이해를 위한 효과적인 방법론으로 발전한다. 이 방법론에 의해서 회화적 재현에서부터 음악 표기법에 이르기까지 기호학적 탐구가 가능하게 된다. 왜냐하면 기호는 의미를 전달하는 일종의 수단인데 모든 예술 또한 나름대로 의미를 전달하는 하나의 형식이란 점에서 이들 사이에 공감대가 형성되기 때문이다. 따라서 언어적 기술記述만이 의미를 전달하는 것이 아니라 회화적 재현도 의미를 전달하는 한 양식이며 음악의 악보도 의미를 전달하는 방식으로 볼 수 있는 것이다. 후자의 의미작용은 예술작품의 수용미학과 밀접하게 연관된다. 예술작품의 의미작용은 예술작품을 감상하고 해석하는 해석 주체로서의 수용자의 인식작용과 밀접하게 연관되기 때문이다. 이처럼 의미를 만들고 전달하는 하나의 방식으로서 모든 예술적 재현은 기호작용과 밀접하게 관련되어 있는 것이다.

• 소쉬르와 구조주의 언어학

언어는 자족적인 체계이고 의미는 그 체계로부터 나온다.

스위스 언어학자인 소쉬르는 언어 연구를 통해 기호학의 토대를 닦았다. 언어학은 언어체계에 관한 연구이며 그것은 다른 기호체계의 연구를 위한 방법론적 모델을 제공한다. 현대 기호학의 중요한 두 개의 축 중 하나인 소쉬르의 기호학은 옐름슬레우, 그레마스로 이어지는 구조주의 기호학으로 발전한다. 이후 소쉬르의 기호학은 바르트, 라캉, 데리다, 푸코, 크리스테바 등에 의해 후기구조주의로 이어진다.

소쉬르의 구조주의 언어학에서 언어는 하나의 자족적인 체계다. 그 체계는 마치 체스게임의 체계와 같다. 체스게임이 체계 내

에서 그 자신의 특수한 규칙과 문법을 갖고 있는 것처럼 언어기호도 그것이 어떤 체계나 구조 속에서 약속에 의해 의미를 갖게 된다는 것이다. 즉 관례적으로 기표로 사용되는 소리와 그것의 개념 간에는 아무런 필연적 연관성이 없다. 기호의 자의성은 의미가 관례적이며, 주어진 언어체계를 사용하는 언어 공동체에 의해 동의된 것임을 함축한다. 가치는 체계와 관련되어 있으므로 원래부터 존재하는 내재적 가치라는 것은 없으며 시간을 초월해 존속하는 특수한 특질도 없는 것이다. 이런 의미에서 소쉬르는 "언어는 그 항목들의 순간적인 배열에 의해 결정되는 순수한 가치의 체계다"라고 말하는 것이다.

소쉬르의 기호이론은 다음과 같이 요약할 수 있다. 언어는 '기호le signe'로서 구성된 조직체계인데, '기표記表, le signifiant'와 '기의記意, le signifié'로 구성된다. '기표'는 기호의 표면적 측면으로, 언어기호의 청각적 측면인 '청각적 이미지'를 나타낸다. '기의'는 기호의 내용적 측면으로, 언어기호에서 개념적인 면을 의미한다. 소쉬르는 이런 언어가 구체적 실재를 지칭하지 않는다고 말한다. 개별적인 단어나 언어는 사물의 실체를 각각 지칭하는 것이 아니라 오히려 언어기호의 전체체계가 리얼리티 자체에 대응하고 있는 것이다. 따라서 의미는 체계 내에서 만들어지는데, 이는 마치 게임규칙의 내부에서 의미나 가치가 만들어지는 것과 같다. 그래서 소쉬르는 언어체계를 체스게임에 비유한 것이다. 체스의 말馬이 갖는 역할과 가치는 체스체계의 각 단위들이 어떻게 구성되어 있는가를 아는 데 있는 것처럼 그 말은 실제 왕이나 병장을 지칭하는 것이 아니다. 요컨대 언어는 실체에 직접 대응하는 것이 아니다. 언어 본체는 기표와 기의의 연합에 의해서만 존재하는데, 언어의 구체적 실재는 스스로 우리 눈앞에 나타나지 않는다.

언어는 '기호'로 구성된 조직체계이다. 기호는 '기표'와 '기의'로 나뉜다.

언어체계는 다른 말로 하면 '차이les différences'로 구성된 가치의 체계라고 할 수 있다. 하나의 가치는 다른 것과의 관계에서만 성립함으로 그러한 관계체계를 이루는 구조나 집단으로부터 벗어나서 독립적으로 존재할 수 없다. 이러한 구조주의 방법이 미학에 적용될 때 미적 가치는 모두 직접적인 실체로 존재하는 것이 아니라 다른 요소들 사이의 관계로부터 나오게 됨을 이해하게 된다.

• 찰스 퍼스의 기호학과 예술론
실용주의, 기호학, 그리고 예술

퍼스는 기호학의 창시자로 간주되며, 기호학의 흐름에 실용주의 철학을 적용한다. 여기서 실용주의는 어떤 개념으로부터 나오는 실제적인 결과를 중요시한다. 퍼스의 기호학은 모리스의 기호학으로 이어지는 역동적인 기호학으로 발전한다. 퍼스의 기호학은 기호작용의 결과로부터 나오는 실용주의적 경향이 두드러진다. 퍼스는 미학의 제반 문제, 특히 예술을 분석하는 데에 기호학을 세밀하게 적용하는 데 큰 관심을 갖지 않았기 때문에 그의 저작에서는 체계적인 기호학적 예술이론을 찾아보기 어렵다. 그렇지만 퍼스의 기호학적 예술이론과 미학적 견해는 그가 제시한 기호학의 주된 전제들과 기호에 대한 정의, 또 예술에 대한 몇몇 진술들을 근거로 하여 유추해 볼 수 있다.

Charles Sanders Peirce
(1839-1914)

미국의 철학자, 논리학자. 프래그머티즘의 창시자이며 현대기호론의 선구자다. 퍼스는 모든 인식이 기호를 통해 전달된다고 보았으며, 예술작품도 일종의 기호로 보았다.

기호란 무엇인가?

퍼스는 모든 인식이 기호를 통해 전달된다고 보는 인식론을 펼친다. 퍼스의 설명에 따르면 기호란 다른 무엇을 대신하는 것이다. 그 기호가 대신하는 것을 '대상', 그것이 운반하는 것을 '의미'라 부르고 그것이 발생하는 관념을 '해석체'라 부른다. 해석체를 "기

호가 해석자의 마음속에 발생시키는 관념"으로 보면 기호의 의미는 바로 이 해석체들의 연쇄에 의해 결정된다. 무한한 기호작용 과정에서 기호는 해석체들의 연쇄로 구성되는데 이 과정에서 해석자에게 하나의 '습관', 행동 규칙을 형성시킨다. 이 습관이라는 범주는 "심리적이고 우주적인 이중적 방향"을 갖는 하나의 규칙이자 질서다. 이러한 습관을 형성시키는 것이 '최종 해석체'인 것이다.[1] 이러한 퍼스 식의 기호 인식이론은 비언어적인 기호학적 현상을 연구하는 일반적인 토대로 성장한다.[2] 더 나아가 퍼스는 지시하는 준거도 없는 기호 또한 기호로서 역할을 한다고 생각했다. 이런 유형의 기호는 다른 어떤 외부의 대상도 상기하지 않고 자기 자신을 지시한다 하더라도 기호작용이 가능하기 때문이다.[3]

도상적 기호

퍼스는 기본적으로 예술작품을 일종의 기호로 본다. 이는 단순한 기호가 아니라 '도상 기호iconic sign'인 것이다. 여러 기호들 가운데 그 기호의 대상이 기호 그 자체가 지니고 있는 어떤 성질quality에 의해서 표상될 때 그 기호는 도상으로 분류된다.[4] 도상은 본질적으로 일종의 외관an appearance이며, 오직 의식 내에서만 존재한다. 그러기에 도상은 우리의 의식 속에 심상 그 자체를 환기하는 대상물에까지 확대 적용할 수 있는 것이다.

도상이라는 용어는 외형적 사물들(사진, 그림, 조각 등)과 정신적인 이미지mental image에 모두 적용되며, 심상이나 정서 같은 속성 기호qualisign(質 기호)도 퍼스는 하나의 도상mental icon(정신적인 도상)으로 간주한다. 또 회화작품과 같은 도상을 이야기할 때는 '질료상material image'이라는 용어를 사용하고 있으므로 도상이란 지시 대상과 일종의 유사성을 지닌 기호라고 볼 수 있다. 그러나 이때의

도상적 기호란 지시 대상과 일종의 유사성을 지닌 기호다.

유사성은 표상(재현)의 근거를 이루는 형식의 유사성을 의미한다.

기호로서의 상징

미적 가치를 갖는 예술작품은 모두 상징이다.

상징은 "대상과의 유사성 여부에 관계없이, 또 대상과의 실제적인 연결성 여부에도 관계없이 자신의 기능을 충분히 수행하는" 그런 기호다. 퍼스는 기호 스스로 도상적, 지시적, 상징적 성격을 최대한 동등하게 포괄하는 기호를 가장 완전한 기호라고 본다. 그는 상징을 창조적 자유성이 가장 높은 단계에 위치한 가장 높은 기호성semioticity을 갖는 기호로 간주한다. 이에 비해 지표와 도상은 상징보다 낮은 단계에 속한다. 이런 점을 고려하면 미적 가치를 갖는 예술작품은 기호적 시각에서 보면 모두 상징의 범주에서 속한다고 볼 수 있을 것이다.

칼로스로서의 미와 정서해석소

예술기호의 특징은 기호의 표현성에 있다.

퍼스의 기호학적 모델 속에서 예술적 재현의 독특한 모습은 기호의 표현성으로 볼 수 있다. 그런데 도상의 표현성이란 도상을 통해 재생된 지시 대상의 미적 특질들 덕분에 생겨난다고 할 수 있다. 이 미적인 특질들이 만족감을 주며 이러한 만족은 '미적 성질'로 나타나는데 이것은 '가치'를 나타낸다. 퍼스는 예술에서의 기호의 용도를 가치개념과 연결시키는데, 그는 이를 설명하기 위하여 '칼로스Kalos'라는 용어를 사용한다. 그리스어로 '미美'를 뜻하는 칼로스는 미적 가치를 의미하며, 그것이 구현된 예술작품은 조화, 통일, 부분과 전체의 통합을 이룬다. 이런 점에서 퍼스가 이야기한 예술기호의 특성은 미적인 것의 고전적 원리를 이루는 요소들과 크게 다르지 않다.

예술기호는 기호해석자에게 미적 정서를 불러일으킨다.

고대미학에서부터 진·선·미 일체 사상은 중요했다. 퍼스는

예술의 논리적 기반을 찾아내고자 했기 때문에 미와 진리의 일치 문제에 직면하게 된다. 그는 예술가의 작품과 과학자의 작업을 대조하면서, 진위의 문제가 예술적 재현에도 적용될 수 있다고 주장한다. 예술적 진실은 예술기호가 정서에 유의미한 작용을 할 수 있는가에 좌우되는데, 이를 이해하려면 퍼스가 말한 정서해석소emotional interpretant의 개념을 이해할 필요가 있다. 퍼스는 이 개념을 '기호를 통한 유의미한 효과', 혹은 '사유나 행위 혹은 경험을 통해 표현된 효과 내지는 감정'이라고 포괄적으로 정의한다. 이에 따르면 기호가 표현성을 갖는다는 것은 곧 '미적 본질을 지닌 정서해석소'를 가진다는 것과 같다. 그렇기 때문에 미적인 가치를 지닌 예술작품은 표현성을 지닌 도상을 제시하며, 그것은 '정서해석소'를 매개로, 기호해석자에게 미적 정서 혹은 미의 감정을 야기한다. 예술작품의 진실은 이를 통해 성립되는 것이다.

퍼스의 기호이론은 기호학적 예술이론의 미적 문제들을 다음과 같이 정초했다고 볼 수 있다. 첫째, 예술기호는 도상 기호라는 특수한 기호를 제시하고 이 기호에 의해서 특수한 의사소통이 이루어진다, 둘째 예술기호는 미적 가치를 갖는다, 셋째 기호가 갖는 재현적 성격 및 표현성의 문제, 기호의 미적 본질과 정서해석소의 관계, 진리와 미, 과학과 예술의 관계 등을 다룬 점이 그것이다. 이런 결과들은 퍼스의 기호학을 통한 예술이론의 구축을 가능하게 하였다. 이런 그의 이론은 모리스, 랭거 등의 계승자를 통해 체계화되며 발전하여 여러 예술영역에 큰 영향력을 행사한다.

예술기호는 도상 기호라는 특수한 기호를 제시한다.

• 찰스 모리스의 행동주의 기호학과 미학

모리스는 사회 속에서 행동하며 살아가는 인간의 여러 문화적 산물들, 즉 과학, 도덕, 정치, 종교, 예술 등을 기호의 관점에서 보려

모리스의 기호학은 의미론과 실용론을 종합한 행동주의 기호학이다.

Charles W. Morris(1901-79)
의미론과 실용론를 종합한 행동주의 기호학의 창시자다. 모리스는 퍼스 기호학을 이어받아 새롭게 전개하면서 기호학과 미학의 본격적인 접목을 시도하였다.

고 노력했던 최초의 인물이다. 특히 그는 기호와 기호를 사용하는 인간의 관계를 실용론적 관점에서 탐구한다. 이러한 그의 탐구방법은『기호 · 언어 · 행동』(1946)에 잘 나타나 있다.

모리스는 기호학을 예술에 적용하는 것을 탐구하면서 예술이 기호로서 갖는 '형태mode'상의 의미 외에 그것의 '사용use'에 의해서 나타나는 효과로서의 의미에 대해서도 관심을 기울인다. 이러한 점은 모리스가 예술기호를 '행동주의'의 입장에서 파악하고 있음을 보여준다. 모리스에 의하면 예술은 과학적 언어와 달리 형태상으로는 '도상 기호'지만, 그것이 어떤 예술상의 목적을 위하여 사용되는 실용론적 상황 속에서는, 목적 충족에 유용한 한, 대상적 의미와는 다른 가치로서의 정서적 의미를 가질 수 있다고 본다. 이처럼 모리스는 의미론과 실용주의를 종합한 객관적 상대주의의 관점에서, 예술이란 형태와 기능의 상관관계에 의해서 짜여지는 복합적 의미를 나타내는 기호라고 간주한다.

모리스 기호학의 특징

행동은 기호적 기능의 객관적 기준이다.

모리스는 표현체(기호)를 행동주의 심리학적 관점에서 파악한다. 이에 따르면 어떤 현상의 기호적 기능은 그 기호를 지각한 사람의 마음속에 나타나는 관념의 생성 여부에 좌우된다. 따라서 모리스는 행동이 관념을 발생하기 위한 객관적인 기준이라고 생각한다. 해석체와 관련해 유의해야 할 점은 모리스의 해석체는 관념이나 개념적인 어떤 것이 아니라 기호-자극에 반응하는 생명체의 유기적 행동 성향이라는 점이다.[5] 또한 모리스의 대상체는 지시대상과 기호 해석체로 구분되는 점도 유의해야 한다. 전자는 지시되는 실제 대상이며 실재적으로 존재하는 대상체를 나타내며, 후자는 개념적 대상 혹은 기호가 사용될 수 있는 대상들이나 대상체

들의 유형을 (개념 범주적으로) 의미하기 때문이다. 이런 것들이 종합되어 모리스 기호학의 주된 연구분야인 의미론Semantics, 통사론Syntactics, 화용론Pragmatics이 구축된다. 모리스는 기호학을 단순히 여러 학문 분야 가운데 하나의 영역으로 보지 않고 모든 학문에 적용될 수 있는 도구로 간주하고 이를 바탕으로 기존 기호학의 영역에 적용한다. 모리스는 이런 기호학적 인식을 예술 영역과 미학적 문제의 탐구에 적용한 것이다.

예술작품의 기호 과정

예술작품의 기호 과정은 기호매체, 해석자, 지시 대상체로 구성된다. 예술작품의 물리적 특성으로 기호매체가 매개하는 지시 대상은 해석자의 예술작품 감상 행위를 통해 기호로 수용된다. 지시 대상은 꼭 개념화된 기호의 해석체일 필요는 없다. 이것은 어떤 회화에 그려진 구름이 꼭 개념화된 구름이어야 할 필요가 없는 것과 같은 이치다.

예술작품에 나타난 지시 대상의 미적 기호는 도상 기호와 밀접하게 연관되는데, 이 도상 기호는 기호 자체가 가지고 있는 속성들을 내포한 어떤 대상을 지시한다. 그러나 모든 도상 기호가 미적 기호가 되는 건 아니고 지시물이 가치 속성을 갖는 도상 기호만이 미적 기호가 된다. 또한 미적 기호는 도상적 의미작용이 인간적인 특성을 갖고 나타난다는 점에서 다른 도상 기호와 차별화된다.

미적 기호는 도상적 의미작용이 인간적인 특성을 갖고 나타난다.

미적 기호

모리스의 미적 기호는 도상과 가치라는 두 요소에 근거한다. 도상은 지시 대상의 속성을 갖고 대상의 특징을 강조한다. 이는 도상이 의미론적으로 지시적 기능을 할 뿐만 아니라 평가하거나 규정

미적 기호는 도상과 가치라는 두 요소에 근거하면서 의미작용을 통해 가치를 전달한다.

하는 역할도 하는 것을 뜻한다. 이것은 예술작품의 기호작용에서 도상 기호의 의미작용이 표현보다 더 중요하다는 것을 뜻한다. 특히 도상 기호는 이처럼 다양한 양상의 의미작용을 통해 가치를 전달하기 때문에 미적 기호로서의 충분한 잠재적 가능성을 갖는다.

미적 가치의 특수성은 기호학적 미학의 핵심 문제다. 모리스는 가치를 "어떤 이해관계에 대한 대상이나 상황의 속성으로 어떤 행위가 완결되기 위해 그런 속성을 가진 대상을 요구할 때 이것을 충족시켜 주거나 소진시켜 주는 속성"[6]으로 이해한다. 가치는 일반적으로 상황을 가능하게 하는 체계 속에서 만들어지며 대상의 속성적 성격을 규정한다. 그런데 미적 기호는 도상 기호의 지시 대상으로 "스스로 지시하는 가치를 갖고 존재 자체만으로도 즉각적으로 인식되고 이해"[7]될 수 있어야 한다. 이것은 미적 기호의 지시 대상이 미적 가치 그 자체라는 점을 의미한다.

예술작품은 보통의 기호처럼 "지시적이고 평가적이며 규범적 차원으로 작동하는 가치"[8]를 갖는다. 이처럼 예술작품은 스스로를 지시하는 도상이며 그 가치는 (광고와 같은) '대상적 가치', (수용자에게 미치는 영향으로서) '작동하는 가치', 그리고 (이상적인 것에 대한) '상상적 가치'로 구분된다. 기호작용을 통해 볼 때, 가치는 미적 상황 속에 포함되어 있고, 기호 매개체인 예술작품에 의해 직접적으로 재현됨으로써 수용자가 인지하게 된다. 또한 수용자의 미적 가치 규범은 간접적으로 기호 기능을 하는데, 이것은 새로운 체험을 가능하게 하여 최초의 행위 가치를 보다 더 활성화한다. 따라서 미적 기호의 경우에는 지시 대상이 실제로 존재하는가의 여부보다도 가치 속성이 나타나는지가 더 중요하다.

미적 기호는 가치를 함축하고 있는 여러 개의 복합 기호로 구성되어 복합적인 가치 특성을 보인다. 그러나 이 경우에 그 기호를

구성하는 요소는 도상 기호적이어야 하며 부분적으로 복합 기호 전체와 같은 성격을 공유해야 한다. 왜냐하면 미적 복합 기호의 전체는 부분을 구성하는 다른 기호들의 특성으로 구성되며 각 기호들이 지향하는 미적 가치의 총합이 되기 때문이다.

미적 기호의 영역들

모리스는 미적 기호로 구성되는 기호학의 영역을 '미적 통사론 aesthetic Syntatics', '미적 의미론aesthetic Semantics', 그리고 '미적 화용론aesthetic Pragmatics'으로 구분한다. 미적 통사론은 미적 기호의 통사론인데, 형식적인 틀에 적용될 수 있는 미적 언어를 탐구하는 역할을 한다.[9] 모리스는 미적 언어를 탐구하는 데 논리언어의 체계를 적용함으로써 논리 언어의 규칙들에 의해서 미적언어를 도출한다. 예를 들면 한 곡의 음악에 사용된 기호매체들은 '원초항'으로 볼 수 있는데, 이들은 특정한 방법(형성규칙)으로 구성되며, 이 결합체의 특정한 규칙, 예를 들면 변형규칙, 연속관계, 확률관계 등의 제약 조건하에서 다른 결합체를 만든다. 모리스는 미적 언어도 이 같은 방식으로 만들어진다고 생각한다.

미적 의미론에서 가치 속성을 가진 미적 기호의 지시적 특성은 중요하며, 이는 미학의 진리 문제와도 연결된다. 진리(참)는 논리학에서 일종의 명제로서 개념 내용(기호해석체)을 가진 기호들(예를 들면 진술)에만 적용된다. 그러나 도상 기호는 명제가 될 수 없고 따라서 도상 기호로 볼 수 있는 예술작품 역시 의미론적으로 참과 거짓이 구별되지 않는다. 그러나 어떤 예술작품에 진리(참)라는 명제가 가능하면 기호학적 분석이 가능하고, 따라서 특정 예술작품의 도상적 가치구조를 의미론적으로 확인할 수 있다. 그 결과 명제를 생성할 수 있는 기호들도 일종의 도상이 된다.

미적 기호는 특정한 형성규칙으로 결합된다.

마지막으로 미적 화용론은 미적 기호의 생산자와 미적 기호의 기능적 작용과 관련된다. 여기서는 사회적, 심리적 그리고 생물학적 요인들을 포괄하는 해석자와의 관계가 중요하다. 즉 미적인 것을 창조하는 것과 재창조하는 것의 유사성과 차이점이 중요하고, 다양한 미적 기호를 이용한 커뮤니케이션의 정도와 범위 등이 관심사가 된다. 또한 개인과 사회에 대한 예술의 기능적 수행 문제도 미적 화용론의 문제가 된다. 미적 화용론의 관점에서 보면 개인은 매체로서 미적 기호를 통해 인식이 가능하고 궁극적으로 예술작품을 이해하게 된다. 또한 미적 기호는 예술행위가 사회적 목표에 부응하는 가치를 만드는 데 기여하며, 이 과정에서 각 미적 기호매체는 가치 갈등을 객관적으로 해결하는 역할을 한다. 이런 점에서 예술은 명제적으로 소비 대상이며 동시에 도구적인 것이다. 그러나 미적 현상을 기호학적으로 올바르게 이해하려면 통사론, 의미론, 화용론이라는 독립적인 세 영역으로 구분하여 다루기보다는 이들을 통합적으로 보는 넓은 시각에서 접근하는 것이 바람직하다. 미학을 기호학적 관점에서 통합적으로 연구함으로써 미학 자체뿐만 아니라 나아가서 인간의 모든 행위와 문화 예술의 현상을 연구하는 데도 기여할 수 있기 때문이다.

모리스의 기호학적 미학

예술작품의 미적 기능과 미적 의미작용에 대한 분석은 모리스의 기호학적 미학의 중심내용이다. 작품의 미적 기능을 파악하려면 먼저 미적 기호의 기호작용을 이해해야만 하는데, 이 작업에는 모리스의 미적 통사론, 미적 의미론 그리고 미적 화용론이 적용된다. 이를 통하여 '사실적 미(통사론적 미)', '관습적 미(의미론적 미)', 그리고 '실용적 미(화용론적 미)'가 파악될 수 있기 때문이다. 사실

적 미를 파악하려면 미적 기호의 형식적인 상호관계를 분석하고 예술작품의 형태나 재료, 심미적이고 미적인 측면을 분석하는 것이 효과적이다. 이것은 예술작품의 형식을 중요시하고 작품의 상징적인 내용이 지니는 가치나 기능보다는 심미적 외향성을 결정하는 시각적인 요소와 조형 원리를 분석하는 것이다. 관습적 미는 예술작품의 형태나 기능이 주는 시각적인 즐거움보다는 인간의 정신세계와 관련된 작가의 정신이나 세계관과 직접적으로 연결된 섬세한 의미를 분석함으로써 파악된다. 그러나 이런 미적 차원은 인간의 정신적 창조 활동이 감각적이고 대상적으로 형태화된 표현이 가능한 곳에만 적용된다. 실용적 미의 이해는 예술작품의 상징적 의미 체계를 분석하는 것에서 시작된다. 그 다음에 조형적 표현이 관람자에게 기호의 기능적 측면을 어떻게 효과적으로 환기하고 생명력과 기능성을 작품에 부여하는지를 파악함으로써 실용적 미가 이해된다. 이 작업은 조형의 미적 가치나 상징적인 내용 가치의 내재적 기능과 효과적인 의미전달의 기능성 분석이 전제된다.

예술작품의 의미작용을 이해하려면 예술작품이 도상적 특성을 지닌 미적 기호로서 가치를 함축하고 있는 점을 염두에 두어야 한다. 이는 예술작품에서 가치 체험이 구현되고, 이런 가치 체험은 이를 지각하는 사람에게도 전달되기 때문이다. 예술작품은 그 자체가 기호이기 때문에 지시 대상을 갖지만 그 지시 대상이 꼭 구체적일 필요는 없고, 작품의 미적인 것은 그 기호가 보여 주는 가치의 속성을 통해 드러난다. 이 점을 잘 보여주는 것이 추상화다.

추상화에서 기호는 일반적이고 다의적이다. 기호작용의 과정(세미오시스)에서 동일한 기호매체를 여러 관람자가 각각 달리 해석할 수도 있고, 같은 관람자라 하더라도 처한 상황에 따라서 다양한

예술작품은 도상적 특성을 지닌 미적 기호로서 가치를 함축하고 있다.

추상화는 아주 폭넓은 지시 대상을 포괄함으로써 기호의 일반성이 극대화된 사례다.

해석이 가능하다. 특히 추상화는 아주 폭넓은 지시 대상을 포괄함으로써 지시 대상의 인식이 가능한 존재 영역designatum을 넘어서 인식되지 않는 영역denotata까지 확대된다. 이처럼 미적 기호가 구체적인 지시 대상을 갖지 않음으로써 가치가 극대화되고 예술가는 실제 세상을 묘사하는 부담에서 벗어나 보다 자유로운 창작가능성을 갖게 된다. 이런 점에서 추상화는 기호의 일반성이 극대화된 경우지만 이는 기호가 가질 수 있는 여러 미적 현상들 중 하나인 것이다.

Umberto Eco (1932-2016)
이탈리아의 기호학자이자 미학자인 에코는 현대예술작품의 열린 구조와 수용자에 의한 해석의 중요성을 강조한다.

에코는 문화를 기호학의 주된 연구대상으로 삼는다.

• 움베르토 에코의 기호와 현대예술

에코의 해석기호학과 미학

미적 기호의 의미작용은 창작자와 수용자와의 관계에서 비롯되는데 이것은 해석기호학을 통해 탐구된다. 해석기호학의 관점은 수용자가 미적 측면을 어떻게 해석하고 의미를 부여하는가를 중요시한다. 이 과정에서 어떤 기호가 미적 기호로 기능할 것인가는 생물학적, 심리학적, 사회·문화적 모든 요인들에 좌우된다. 특히 다양한 미적 기호에 의해 달성된 의사소통의 정도나 범위에 대한 탐구도 해석기호학의 영역에 속한다. 바로 이 점이 기호 생성을 중시하는 그레마스의 생성기호학과 다르다. 해석기호학의 연구에 지대한 기여를 한 사람이 바로 에코다.

에코 기호학의 주된 관심은 문화를 파악하는 것인데, 이것은 기호학적 관점에서의 문화탐구가 좀 더 완전하게 문화를 이해하는 데 도움이 된다는 그의 생각을 반영한다. 에코에게 문화는 기호작용의 한 유형이며 문화적 실재는 기호로 대치된다. 그의 해석기호학적 관점은 수용자의 역할이 증대된 현대미술을 해석하는 데 중요한 관점을 제공한다. 이런 시각은『열린 예술작품』(1962)에서 강

하게 부각된다. 이 책에서 그는 현대예술작품의 열린 구조와 수용
자에 의한 해석의 중요성을 강조한다. 특히 그는 예술작품의 해석
에서 '미적 코드' 역할을 중시한다. 이런 그의 시각은 『기호와 현대
예술』(1968/1998)까지 이어져 현대의 다양한 실험적 미술 해석에
일관된 기호학적 관점을 보여 준다. 특히 『미의 역사』(2004/2005)는
새로운 재료에 대한 관심이나 우연적인 효과를 의도적으로 추구
한 추상작품들을 미학적 시각에서 예리하게 분석하고 있다.

해석기호학은 수용자가 미적 측면에서 어떻게 의미부여를 하는가를 중요시한다.

도상 기호의 재해석

에코는 퍼스와 모리스가 규정한 도상 기호의 개념을 수정하고
보완한다. 도상을 퍼스가 생각한 것처럼 자연적, 유추적인 기호가
아니라 협약적이고 자의적인 성질이 다분히 있는 것으로 보아야
한다는 것이다. 그는 도상 기호의 특징으로 간주되는 유사함이라
는 개념이 매우 애매하다고 지적하면서 이 개념의 수정을 시도한
다. 유사함의 정의로 A와 B가 닮았다고 말하는 것은 실은 양자가
제공하는 시각 효과와 기능이 동일하다는 것을 의미한다. 에코는
도상 기호가 퍼스처럼 '그것이 지시하는 대상과의 유사함'에 의해
서 규정되는 기호라기보다는 '지시 대상에 대해 우리가 가지는 경
험적 인식 구조와 동일한 구조를 주는 기호'로 규정하는 것이 훨씬
더 타당하다고 본다.

도상 기호 또한 협약적이고 자의적인 성질을 갖는다.

이런 생각을 바탕으로 에코는 도상 기호에 관한 한 몇 가지 순
진한 전제들을 비판하면서 퍼스의 견해를 수정하면서 다음과 같
은 새로운 도상 기호의 개념을 제시한다. 첫째, 도상 기호는 표현
된 지시 대상의 특성을 갖지 않는다. 둘째, 도상 기호는 정상적인
인식 코드에 근거해 공통적으로 인식할 수 있는 몇몇 조건들을 재
생산해 낸다. 그리고 도상 기호는 이미 습득한 경험의 코드에 의해

서 도상 기호로 지시된 실제 경험과 같은 의미를 지니는 인식 구조의 구축을 가능하게 한다.

도상 기호의 규약성

도상 기호는 재현하는 대상의 시각적 특징과 규약적 특징을 동시에 갖는다.

다음에서 도상 기호의 이해에 필요한 사항을 살펴보자. 도상 기호를 재현하는 대상은 몇몇 특징을 지닌다. 그 공통적인 특징들은 사물에서 '우리가 볼 수 있는 특징'일 수도 있지만 '우리가 알고 있는 특징'일 경우도 많다. 도상 기호는 사물의 특징 중에서 (볼 수 있는) 시각적 특징과 (추측할 수 있는) 존재론적이며 규약적 특징을 나타낸다. 규약성이란 처음에는 실질적인 지각 경험을 재현했을지라도 결국에는 도상해석학적 규약으로 수용되는 규약의 특성을 나타낸다. 도상 기호가 정확한 표현력을 갖지 않는다는 사실은 '대다수의 도상 기호가 문자 텍스트를 동반한다는 사실'에서 입증된다. 요컨대 도상 기호의 지시 대상을 쉽게 알아볼 수 있을지라도 그것은 항상 모호하게 제시되며 특수성보다는 보편성을 지향한다. 그렇기 때문에 지시적인 정확도가 요구되는 커뮤니케이션에서는 흔히 도상 기호에 언어적 텍스트를 동반하는 것이 필요하다.

도상 기호의 코드화

도상 기호가 갖는 대상과의 유사성은 외관이 아닌 구조에 있다. 이 구조로부터 기호의 특정한 표현체계가 나온다.

일반적으로 도상 기호란 그 기호가 지시하는 대상과 유사성을 지니는 기호다. 그런데 에코의 관점에서 볼 때 유사성은 보이는 외관에 있는 것이 아니라 구조에 있다. "구조에 관한 논의는 도상 기호에 관해서도 유효하다. (그러나) 우리가 세우는 구조는 현실의 실질적인 구조를 재현하지 않는다."[10] 재현적 기법의 회화를 볼 때 우리는 그 예술가 특유의 기호 세계를 이해하고 어떤 기대감을 갖는다. 이 때문에 여러 회화적 기법에 의한 표현을 자연적인 경험의

표현으로 감지하게 된다. "우리는 특정한 표현 체계와 기호들의 특정한 질서 체계를 기대하며 이 모든 것에 동조할 준비가 되어 있다."11) 우리가 도상 기호라고 여기는 사물들은 오랫동안 그런 식으로 표현된 도상들이기 때문이다. 에코에 의하면 그림의 '표현성'은 실질적으로 바로 이같이 끊임없는 코드화의 요인들 속에서 실제적으로 파악된다. 도상성의 강도가 강한 구상미술에서도 '표현성의 코드'가 정립되어 있어 코믹과 그로테스크 특유의 어휘 체계가 발견될 수 있는 것이다.

시각 코드의 기호학

에코는 모리스의 견해에서 한걸음 더 나아가서 도상 기호의 코드성을 더욱 강조한다. 에코는 체계와 코드라는 근본 문제를 떠나서 시각 기호를 생각할 수 없고, 미적 가치 또한 체계와 코드를 통해 생성된다고 본다. 따라서 모든 시각적 상징들은 코드화된 언어로 파악되는 것이다.

> 모든 시각적 상징들은 코드화된 언어다.

그렇다면 시각 예술에서 기호의 코드성은 어떻게 나타나는가를 생각해보자. 어떤 그림을 볼 때 우리는 시각적 자극을 받고 그로부터 수용된 정보들을 지각된 구조에서 배열한다. 그리고 우리는 마치 느낌이 제공하는 경험적 정보를 다루듯이 그 그림이 제공하는 경험적 정보를 파악한다. 한마디로 수용자는 기존의 경험에 근거하는 기대와 상징체계에 따라 시각 정보들을 처리한다. 다시 말해 수용자가 경험을 통해 배운 기술이나 '코드'에 따라 시각 정보들을 체계화하는데, 이는 작품 해석의 전제 조건이 된다. 작품과 해석의 관계를 이해하려면 코드에 대한 '메타언어' 내지는 '언어적 커뮤니케이션'이라는 추가적인 체계가 필요하다.

> 코드는 수용자가 작품을 해석하는 전제 조건이 된다.

개별적 코드는 현대미술을 해석하는 데 더욱 필요하다. 현대미

> 현대미술은 작품마다 정립되는 개별적인 코드를 갖는 경우가 많다.

술작품은 개별적인 코드에 의해서 구성되는 경우가 많기 때문이다. 예술가가 자신의 작품에 대해 설명하는 것은 작품의 규약성과 코드를 해독하는 데 도움을 준다. 그렇지 않으면 대개 이런 작품은 기존의 규약에 비해 지나치게 독립성을 추구하여, 작가 자신만이 이해할 수 있는 커뮤니케이션 체계를 구축한다. 특히 비구상적인 미술은 독립적인 코드, 즉 작품에 의미를 부여하고 그것을 해석할 수 있는 새로운 규칙이 필요하다. 이 경우 작품은 코드 규칙을 이미 알고 있는 사람에게만 전달되고, 대부분 이것은 작품 외적인 것의 도움 없이는 포착되지 않는 경향이 있다. 따라서 코드를 해독하는 메타언어가 필요하며, 이 경우 작품의 제목은 종종 이러한 기능을 수행하는 역할을 한다.

추상미술과 코드

추상작품은 특정한 커뮤니케이션 목표를 갖는다.

에코는 모든 시각적 상징들을 시각적으로 코드화된 언어로 본다. 그의 이런 관점은 추상미술의 의미작용을 파악하는 데에도 일관되게 적용된다. 그는 추상작품이 자체의 이미지와 그것에 따르는 시니피에signifié를 제시하기보다는 어떤 방식으로든 우리가 인식할 수 있는 형태를 표현한다고 생각한다. 추상작품들의 형태가 명백하게 코드화되지도 않고 쉽게 인식되지도 않는 기호라 할지라도 그것들은 분명 시니피앙signifiant을 갖는다. 에코에 의하면 비구상적인 작품에서 이런 모든 차원들을 연결하는 특수 언어가 반드시 존재한다는 것이다. 추상작품에 나타난 비정형적 메시지는 난해해 보이지만 이런 메시지들은 다른 방식으로 소통하고 있다. 특히 작품이 보여주는 우연적인 효과는 사실 특정한 소통을 목표로 하고 있는 것이다. 우연이라고 생각되는 요소들을 기호학적으로 분석하면 그 작품을 보다 정확하게 알게 되며, 이를 통해 작품

이 지닌 커뮤니케이션의 구조와 특수 언어로서의 코드를 이해할 수 있게 된다.

추상작품이 '무엇인가'를 표현한다면 특수한 코드 안에서나마 그것들이 정확한 시니피에를 확보하기 때문이다. 그리고 이런 요소들을 사용하는 예술가는 그것들을 아주 다른 언어적 기호로 바꾸어 놓는다. 결과적으로는 해석자가 발견해야 하는 새로운 코드가 작품 속에서 잉태된다. 현대예술에서 각 작품(또는 같은 작가의 작품 시리즈)마다 새로운 코드를 만들어내는 일이 매우 빈번히 이루어지는데, 이로부터 발생하는 새로운 코드는 기존의 인식 가능한 코드 체계와 변증법적으로 기능한다.

에코의 예술해석에서 중요한 역할을 하는 것은 미적 '코드'다. 그에 의하면 어떤 특정한 시대의 예술은 특정한 관습, 스타일 그리고 모드를 갖는데, 이것이 미적 코드를 형성한다. 여기서 창의적인 미적 코드는 기존의 예술적인 관습 코드와 이로부터 일탈되는 메시지 간의 변증법적인 관계에서 만들어진다. 예술가의 혁신적 메시지는 장르의 규칙을 타파하고 코드를 거부하며 동시에 이런 창의적이고 미적인 메시지가 새로운 미적 코드를 형성한다.

> 어느 특정한 시대의 예술은 특정한 미적 코드를 갖는다.

열린 현대예술작품의 기호학적 미학의 이해

에코에 의하면 예술작품은 기본적으로 다의적인 메시지로, 단 하나의 시니피앙(의미의 담지자) 속에 다수의 시니피에(의미)를 담고 있다. 현대미술의 중요한 흐름으로 나타났던 비구상미술, 또는 추상미술이 그 대표적인 예다. 비구상미술은 포괄적인 해석 가능성을 제시하고, 본질적으로 불확정적이기 때문에 다양한 해석이 가능하도록 시각적 자극을 형상화하며, 수용자가 여러 방식으로 작품과 관계를 맺을 수 있게 다양한 요소를 '배치'하기 때문에 의미

> 현대 비구상미술은 열려 있는 의미를 갖는다.

는 열려 있을 수밖에 없다.

현대미술은 형상의 유동성을 강조해서 예술작품의 의미를 불확정적인 것으로 남겨 놓는 경향이 강하다. 20세기 초 미래주의의 형태에서 보이는 역동적 확장성과 입체파의 해체 경향도 형상의 유동성을 포착하기 위한 방법이다. 조각의 경우에 나움 가보[6-1]나 리차드 리폴드[6-2]의 조각 형태는 아주 모호하며 보는 각도에 따라 다른 모양으로 보이게 만들어졌다. 따라서 주위를 돌면서 감상하면 작품은 끊임없이 다른 모습을 보인다. 이것은 관람객들이 적극적으로 작품의 다면적 성격에 참여할 것을 요구하는 의도를 함축한다. 알렉산더 칼더[6-3]의 〈모빌 조각〉처럼 관람객의 움직임과 연결되어 계속 움직이는 작품도 이런 경향에 속한다. 이 작품의 기호들은 구조적 관계가 명료하게 결정되지 않은 채 배치되어 있고, 따라서 기호가 애매하기 때문에 형태와 배경이 명확하게 구분되지 않는다. 따라서 끊임없이 변하는 배경이 회화의 주제가 되기도 한다. 여기서 관람객은 자신이 보는 관점과 방향을 자유롭게 선택할 수 있거나 실제로 선택해야 한다.

현대미술의 많은 예에서 예술작품의 의미는 불확정적인 것으로 남는다.

6-1 나움 가보, 〈공간에서의 선적 구성〉, 1957-58
6-2 리차드 리폴드, 〈공간 구성〉, 1950
가보나 리폴드의 조각 형태는 아주 모호하며 보는 각도에 따라 다른 모양으로 보이게 만들어졌다. 현대미술은 형상의 유동성을 강조해서 예술작품의 의미를 불확정적인 것으로 남겨 놓는 경향이 강하다.

6-3 알렉산더 칼더, 〈모빌조각〉,
1932년경, 합석판, 나무, 철사줄
칼더의 〈모빌조각〉처럼 관람객의
움직임과 연결되어 계속 움직이는
작품은 구조적 관계가 애매하여 작
품의 의미를 자유롭게 해석할 수 있
는 여지를 준다.

　이와 같은 유형의 현대미술은 수용자가 작품의 의미를 자유롭
게 해석할 수 있는 자유의 여지를 무한대로 열어 준다. 열린 작품
은 우리가 살고 있는 세계의 불확정성 이미지를 드러내면서 과학
의 추상적 범주와 우리 감성의 살아 있는 소재를 매개하는 역할을
한다. 이런 작품들은 현대과학의 성과인 불확정성의 원리를 반영
한다고 볼 수 있다.

열린 예술작품은 오늘날 불확정한
세계의 이미지를 제공해준다.

더 읽을 책

김치수 외, 『현대 기호학의 발전』, 서울대학교 출판부, 1998

박일우, 「모리스의 미적 기호학」, 『한국프랑스학논집』, 19호, 1993

움베르토 에코, 김광현 옮김, 『기호와 현대예술』, 열린책들, 1998

움베르토 에코, 이현경 옮김, 『미의 역사』, 열린책들, 2005

움베르토 에코, 조형준 옮김, 『열린 예술작품』, 새물결, 2006

움베르토 에코, 김운찬 옮김, 『일반기호학 이론』, 열린책들, 2009

최정은, 「대륙적 기호학의 발전」, 『미학 대계 2: 미학의 문제와 방법』, 서울대학교 출판부,
　　2007

최정은, 「움베르토 에코」, 『미학 대계 2: 미학의 문제와 방법』, 서울대학교 출판부, 2007

Charles Sanders Peirce, *Collected Papers of Charles Sanders Peirce*, Vol. 1–6, Harvard University Press, 1931–1935; Vol. 7–8, Harvard University Press, 1958

Charles William Morris, *Esthetics and theory of signs*, The Journal of Unified Science 8(1), 1939

Charles William Morris, *Science, art and technology*, The Kenyon Review 1(4), 1939

Charles William Morris, *Signs, language and behavior*, New York: Braziller, 1946

Charles William Morris, *Writings on the general theory of digns*. The Hague: Mouton, 1971

Yevgeny Basin, *Semantic philosophy of art*, trans. from the Russian by Christopher English, 1979

제6강 주

1) 최정은, 「움베르토 에코」, 『미학 대계 2: 미학의 문제와 방법』, 서울대학교 출판부, 2007, p.687

2) 최정은, 「대륙적 기호학의 발전」, 『미학 대계 2: 미학의 문제와 방법』, 서울대학교 출판부, 2007, p.666

3) Winfried Nöth, "Crisis of Representation?" in *Semiotica*, 143 (1-4), 2003

4) Charles Sanders Peirce, *Collected Papers of Charles Sanders Peirce*, Vol. 1-6, Harvard University Press, 1931-1935; Vol. 7-8, Harvard University Press, 1958 (CPP) CPP, Vol.2, p.247

5) Charles William Morris, *Signs, language and behavior*, New York: Braziller, 1946, p.92

6) Charles William Morris, *Writings on the general theory of digns*. The Hague: Mouton, 1971, p.418

7) 같은 책, p.420

8) Charles William Morris, *Science, art and technology*, The Kenyon Review 1(4), 1939, p.283

9) Charles William Morris, *Esthetics and theory of signs*, The Journal of Unified Science 8(1), 1939, p.142

10) 움베르토 에코, 김광현 옮김, 『기호와 현대예술』, 열린책들, 1998, p.251

11) 같은 책, p.248

미메시스와
현대예술론

리얼리즘 예술론
게오르크 루카치

• 미메시스론을 통해 본 예술과 현실의 관계

고전미학의 유산과 마르크스주의적 휴머니즘의 종합

오늘날 서구 미학계에서 20세기 미학의 고전으로 자리 잡고 있는 루카치의 미학적 저작 『미적인 것의 고유성』은 마르크스주의에 토대를 두고 있는 것으로 평가된다. 그러나 자세히 살펴보면 그것은 아리스토텔레스와 독일 관념론 미학, 특히 헤겔 미학의 전통을 마르크스주의적 휴머니즘의 입장에서 새롭게 해석·종합한 것으로 보는 것이 더 적절할 듯하다. 그러나 루카치의 미학이 칸트나 쉴러, 헤겔이나 괴테의 사상을 맹목적으로 수용하고 규범화하는 것은 아니다. 루카치는 이들이 이룩한 긍정적 업적을 올바르게 평가하면서 동시에 이들이 넘어서지 못했던 한계를 지적하고 보완하는 깃을 더 중시한다.

루카치의 예술론은 『미적인 것의 고유성』에서 구체적으로 다루어지는데 그 핵심적 토대가 미메시스론이다. 미메시스는 우리말 '모방'에 해당하는데 플라톤 이래 예술과 현실의 관계를 지칭하는 중심용어로 사용되어 왔다. 루카치는 이 용어를 통해서 그의 예술관을 정립한다. 그는 예술을 현실의 미메시스로 파악함으로

루카치는 아리스토텔레스와 독일 관념론 미학의 성과를 마르크스주의의 관점에서 종합한다.

Georg Lukács (1885-1971)

헝가리 출신의 철학자, 미학자, 문예비평가. 철학적 리얼리즘 예술론을 정립했다. 『미적인 것의 고유성』을 통하여 아리스토텔레스의 미메시스론을 유물론적 관점으로 재해석하고 확대, 발전시켰다.

써 예술의 실제적 토대를 중요시했고 예술과 현실의 간극을 좁히고자 노력한다. 동시에 그는 작품 세계가 갖는 미적인 것의 고유성이 미메시스를 통해 어떻게 성립되는가를 명확히 밝힘으로써 예술의 자율성을 고수한다. 예술의 근본 물음으로서 실제 현실과 예술작품 속의 현실과의 관계, 예술작품이 어떻게 현실의 보편성, 또는 객관성을 확보할 수 있는가 하는 등의 물음에 루카치는 미메시스론을 통해 섬세하고 명확하게 답변하고 있다.

아리스토텔레스 미메시스론의 계승과 새로운 확장

루카치 미메시스론의 토대는 미메시스를 예술의 본질적 원리로 간주한 아리스토텔레스의 미메시스론에서 비롯된다. 그러한 점에서 루카치는 아리스토텔레스주의자로 평가될 수 있으나, 좀 더 정확히 말하자면 아리스토텔레스의 미메시스론의 핵심원리들을 칸트와 헤겔의 미학과 철학, 괴테의 예술론, 그리고 유물론적 반영론과 마르크스주의의 역사철학을 접목시켜 이를 나름대로 확대시킨 학자로 볼 수 있다. 그 주요 내용을 정리하면 다음과 같다.

첫째로 아리스토텔레스는 미메시스의 대상으로 인간의 삶과 행위, 행복과 불행을 강조함으로써 예술적 미메시스의 대상이 현실 속에서 인간과 관련된 요소임을 명확히 한다. 루카치는 예술을 현실의 미메시스로 보는데 그 현실은 인간과 관련되어 있거나 또는 인간으로부터 독립해서 존재하는 객관현실을 모두 포괄한다는 점에서 미메시스의 대상이 확대된 것이다. 그러나 루카치는 이러한 현실이 미메시스라는 예술적 형상화 과정을 통해 인간과 관련된 현실로 변환되고 전유되며 이를 통해 인간이 적합한 의미를 획득하게 된다는 점을 강조한다. 따라서 그는 인간이 인간에 대한 참된 인식을 할 수 있는 길은 유일하게 예술을 통해서만 가능하다고

예술은 인간에 대해 참된 인식을 가져다준다.

보고, 예술이 현실에서 갖는 역할에 절대적인 의미를 부여한다. 루카치의 이러한 구상은 서구 고전철학과 미학의 유산을 계승하고 확대시킨 것이다. 이런 그의 작업결과는 다음과 같이 요약된다. 첫째, 아리스토텔레스가 확립한 각 학문분과의 자율성의 원칙을 기반으로, 미학의 대상인 예술에 대한 탐구는 미적 원리에 따라 이루어져야 한다는 점이다. 둘째, 이를 통해서 확보된 예술의 자율성이 중요하고 여기에 칸트 미학에서처럼 이론철학과 실천철학을 매개해주는 역할로서 미학이 기능해야 하는 점이다. 마지막은 헤겔에서 보는 바와 같이 절대정신을 구현하는 예술의 위치에 더욱 인간 중심적인 관점에서 해석을 가한 점이다.

둘째로 아리스토텔레스는 '시가 보편적인 것을 말한다'고 봄으로써 개별적인 것을 주로 이야기하는 '역사보다 더 철학적이고 중요하다'고 보았다. 이런 아리스토텔레스의 생각은 예술이 현실의 진리를 담을 수 있다는 루카치의 구상을 뒷받침해준다. 그러나 아리스토텔레스가 개별성과 보편성의 두 범주만을 주로 사용하면서 예술의 문제에 보편성의 범주를 적용하는 것과는 달리 루카치는 예술작품의 본질을 개별성과 보편성의 유기적인 통일인 특수성의 범주 속에서 찾는다. 그는 현실 속에서 예술이 갖는 존재의의를 확정지으려는 아리스토텔레스의 구상을 헤겔과 괴테로부터 끌어낸 특수성의 범주로 보완하면서 나름대로 구체화시킨다.

> 개별성과 보편성의 통일인 특수성의 범주가 예술의 영역이다.

셋째로 루카치는 예술의 수용효과에서 아리스토텔레스의 '카타르시스'를 모든 진정한 예술의 미적 완성의 기준으로 확대시킨다. 그는 예술체험이 수용자의 정서를 고양시키고, 인격에 윤리적인 영향을 미칠 수 있다는 점에서, 카타르시스의 윤리적·사회적 작용을 배제하지 않는다. 그러나 그는 예술의 수용효과가 윤리적 인격 형성에 영향을 줄 때에도 '예술의 미적 자기완성'으로부터

> 예술의 수용효과에서 카타르시스가 중요시된다.

자연스럽게 달성되어야 하는 면을 강조하고 수용작용을 삶의 실천적 측면과 직접 결부시키지 않는다.

넷째로 예술의 문제와 연관하여 루카치는 아리스토텔레스의 세계관과 윤리관을 수용한다. 루카치는 '의미'가 현실에 내재되어 있고 예술은 미메시스를 통하여 그 '의미'를 담을 수 있다고 봄으로써 아리스토텔레스의 내재적 입장을 따른다. 또한 루카치는 예술작품이 지향하는 의미가 현세적임을 강조한다. 이러한 그의 예술관은 아리스토텔레스의 윤리관과 밀접하게 연관되어 있으며 삶 속에서 갖는 예술의 의의가 인간의 현세적 행복과 인격적 완성임을 탐구하고 있다.

예술은 인간의 현세적 행복과 인격적 완성을 목표로 한다.

예술은 현실을 반영한다

예술은 현실을 미적으로 반영한다.

우선 루카치 예술론이 실제 현실과 맺고 있는 밀접한 연관성은 현실 반영론을 통해 설명될 수 있다. 루카치가 자신의 예술론을 미메시스론으로 정리하면서 그 토대로서 반영론을 설정한 것은 마르크스주의자로서 자연스런 방향 전환으로 보인다. 왜냐하면 그가 초기에 의존했던 칸트 미학의 선험적 토대를 떠나 새로운 방법으로 예술의 본질을 규명하려면, 반영론을 변증법적 유물론에 기초하여 구축할 수밖에 없기 때문이다. 현실 반영론의 기초를 이루는 현실관은 루카치 미학의 기본 토대를 형성하는데, 아리스토텔레스로부터 헤겔로 이어지는 내재적 입장을 반영한다. 그 기본 명제는 현상과 본질이 하나의 전체에 포함되어 있다는 것이다. 루카치의 후기 현실관과 현실 반영론은, 그가 '일상생활Alltagsleben'이라고 부르는 것을 통해 파악될 수 있다. 그는 미적 반영을 일상생활에서 분화되어 나온 반영 형식으로 보고 현실을 반영하는 형식들을 일상생활의 반영, 과학적 반영, 미적 반영, 주술적(종교적) 반

영으로 분류한다. 이런 형식들은 모두 동일한 현실의 반영이다.

현실의 반영이 실천Paxis(예술적 반영일 경우는 창작활동)으로 전환된 것이 미메시스다. 루카치는 미메시스를 많은 고등 유기체가 생존을 위해 지닌 기본적인 능력일 뿐만 아니라, 인간이 가장 일상적인 삶에서 의사소통수단으로 빈번히 이용하는 삶의 기본사실로 간주한다. 그러나 루카치의 미메시스 개념은 대부분 예술적 현실 반영의 의미로 사용되기 때문에 미메시스는 주로 미적 미메시스를 의미하며 이에 의한 현실의 재생산물이 예술작품인 것이다. 이러한 미메시스의 재생산과 수용에 중요하게 작용하는 것이 인간의 감정이다. 예술에 의한 의사소통은 단순한 개념의 전달이 아니며 수용자의 정서가 작용하는 것이기 때문에 예술작품 속에서 환기되는 '감정'은 미적인 것을 구성하는 핵심요소가 된다. 미메시스적 상은 일상의 체험이 축적되어 형성된 감정의 환기를 통해 수용자의 정서를 고양하고 감정을 집중시킴으로서 일상적 표현방식을 밀도 있고 질적으로 새롭게 한다.

예술은 미적인 미메시스를 통해 수용자의 정서에 호소한다.

• 리얼리즘 예술론
리얼리즘 이론가로서 예술과 현실의 관계를 중요시한 루카치

루카치는 20세기에 리얼리즘을 둘러싼 여러 논의들 가운데 추상도가 매우 높은 리얼리즘 이론을 정립하고 이를 토대로 서구 문학에 대한 방대한 비평서를 저술한다. 리얼리즘 예술에 대한 자신의 견해를 확립하려는 사람은 누구나 루카치의 이 주장에 한 번쯤 귀를 기울일 필요가 있을 것이다. 문학비평가로 출발한 루카치의 리얼리즘론은 원래 드라마와 소설 장르를 모태로 구상된 것이다. 그러나 루카치는 리얼리즘의 원리를 예술의 보편적 원리로 확립하면서 미술, 음악 등 다른 장르에 적용했고 더 나아가 리얼리즘을

리얼리즘은 모든 진정한 예술의 가치기준이다.

진정한 예술의 가치기준으로 정립하였다. 또한 루카치가 블로흐, 브레히트, 아도르노 등 금세기의 쟁쟁한 이론가들과 행한 리얼리즘 논쟁도 유명한데, 이를 통해 각기 상이한 현실관, 예술관이 부각되어 서구 문예비평사를 발전시킨 한 사건으로 기록되었다. 루카치는 30년대의 리얼리즘 문예론을 더욱 포용력 있게 발전시켜 모든 예술작품들을 리얼리즘의 기준으로 가늠하는 방대한 미학을 60년대 초반에 구축한다. 이러한 업적에 힘입어 그는 오늘날 20세기의 중요한 미학자들 중의 하나로 평가되고 있다.

· 리얼리즘 예술의 원리

리얼리즘 예술은 현실을 객관적으로 반영한다.

루카치에게 리얼리즘은 온갖 예술 장르에 적용되는 예술의 일반적 원리다. 그는 인간의 삶에 의미를 가져다주는 가치 있는 예술을 '리얼리즘'으로, 그리고 이를 실현한 예술가를 '리얼리스트'라 부른다. '리얼리즘'이란 용어는 무엇보다도 현실과의 긴밀한 연관을 함축하고 있다. 리얼리즘 예술은 현실을 객관적으로, 그리고 현실이 나아가는 방향과 법칙을 객관적으로 반영한다는 점에서 현실반영의 과제를 가진다. 루카치는 현실을 반영하는 대표적인 방식을 과학적 반영, 미적 반영, 주술적(종교적) 반영라는 세 가지로 나누고, 이들 모두 일상생활에서 분화되어 나온 반영형식들이라고 간주한다. 이 가운데 미적 반영은 예술적 실천과 밀접한데, 이를 토대로 하는 리얼리즘 예술은 다음과 같은 다섯 가지 원리를 보편적 차원에서 공유한다.

부분과 전체의 통일로서의 '총체성'

리얼리스트는 작품 속에 현실의 총체성을 담아낸다.

현실은 겉으로는 아무 연관이 없이, 때로는 분열된 상태로 존재하는 것처럼 보이지만 자세히 관찰해보면 전체적인 연관을 형성

하고 있다. 현실의 발전경향도 일정한 목적을 지향하고 있으며 이를 위한 원리와 추동력을 자체 내에 포함하고 있다. 따라서 리얼리스트는 자신이 소재로 하는 현실의 현상을 단순히 재현하는 것에 그치는 것이 아니라 현실의 모든 측면을 총체적으로 파악하는 것이 필요하다. 이를 바탕으로 현실의 현상에 내재되어 있는 가장 본질적인 요소들을 추출하여 주관을 통해 이를 재구성하는 작업을 하게 된다. 그러므로 이 작업은 먼저 현실을 총체적으로 인식하고 이렇게 인식된 현실의 총체성을 형상화를 통하여 다시 구체적으로 보여주어야 하는 이중의 어려운 과제인 것이다.

예술작품의 현실이란 총체적인 객관현실을 반영하면서도 예술가의 주관을 통해 걸러진 새로운 현실이며 그 자체로 다시 밀도 있게 압축되어 만들어진 총체성으로 구성된다. 이러한 총체성 속에서 모든 요소들은 자체 안에서만 관계를 맺고 의미를 지니기 때문에 예술작품은 '소우주Mikrokosmos'적 성격을 지니게 된다. 그렇기 때문에 루카치는 개개의 작품을 '하나의 세계eine Welt'라고 부른 것이다.

> 예술작품의 현실은 자율적인 세계로서 그 자체로 총체성을 이룬다.

개별성과 보편성의 통일로서의 '특수성'

리얼리즘의 원리로서 부분과 전체의 통일관계가 총체성의 원리로 설명된다면, 개별성과 보편성과의 통일관계는 '특수성Besonderheit'이란 범주에 의해 설명된다. 특수성은 보편성과 개별성이 직접적으로 통일된 범주가 아니라 그 특성상 개별과 보편이 끊임없이 매개되는 자유로운 '운동공간Spielraum'이다. 그렇기 때문에 실재적이며 유기적인 통일, 새로운 범주를 형성하는 통일이 가능한 것이다. 루카치가 특수성에 주목하는 진정한 의도는, 예술창작에 있어서 가장 중요한 현실적 요소, 즉 개별적인 것의 구체성과

> 특수성은 개별적인 것과 보편적인 것이 끊임없이 매개되는 자유로운 운동공간이다.

생생함을 보존하면서도 보편적인 것과의 관계를 상실하지 않으려는 시도인 것이다. 이렇게 특수성의 원리로 구성된 예술작품의 세계는 실제 현실의 개별적 요소들로 환원되는 것도 아니지만, 단순한 개념적 차원의 보편으로 추상화되는 것도 아닌, 자체 내의 고유한 현실을 성립하면서 자율성을 획득한다.

특수한 것이 문학작품을 통해 구체적으로 형상화되어 나타난 모습이 '전형Typus'이다. 다시 말하자면 전형은 감각적으로 명료하게 형상화된 개별 인물을 통하여 보편적인 것을 구체적으로 보여주는 것이다. 호메로스의 서사시의 영웅들, 그리스 비극의 주인공들, 셰익스피어로부터 스탕달과 발자크, 괴테로부터 토마스 만, 고리키에 이르기까지 루카치가 리얼리즘으로 간주하는 문학적 주인공들은 그 시대 삶의 핵심을 온몸으로 체현하고 있는 전형들이라고 할 수 있다. 루카치는 개별성과 보편성이 자기 속에 지양되어 새롭게 매개된 전형적 인물들은 분열된 세계 상태 속에서도 매개를 통해 사회적 총체성을 담을 수 있다고 본다.

'전형'은 감각적으로 명료하게 형상화된 개별 인물을 통하여 보편적인 것을 구체적으로 나타내는 특수성의 예다.

미적인 감동을 전달하는 수용 체험으로서의 '카타르시스'

미적 원리에 따라 형성된 예술작품의 자율적이고 총체적인 현실 속에 묘사된 사건과 감정은 인간 존재의 보편적 조건으로 수용자에게 감동을 준다. 수용효과로서 카타르시스는 수용자의 집중된 감정과 정서적 고양에 의한 '동요Erschütterung'이고 감동이며 이런 감정들의 '정화Reinigung'로 이해된다. 카타르시스를 일으킬 수 있는 작품의 힘은 바로 작품이 갖고 있는 완결된 고유한 현실로, 루카치는 이를 '세계'라고 명명한다. 작품의 자율적인 현실 없이 일대일로 대응되는 실제적인 현실 요소들만이 있다면 카타르시스는 없을 것이다. 작품 속의 미적 현실은 전체 인류의 관심사이

카타르시스는 수용자의 집중된 감정과 정서적 고양에 의한 '동요'와 '정화'다.

며 수용자는 작품 속의 현실을 자신의 일로 추체험할 수 있기 때문에 카타르시스를 얻을 수 있는 것이다.

루카치는 모든 예술작품이 현실을 미적으로 형성함으로써 '인간 삶의 핵심을 환기'하며 '삶을 비판'한다고 생각한다. 그에 의하면 오로지 예술만이 유일하게 미메시스에 힘입어 현실세계와는 다른 하나의 객관화된 세계상을 미적으로 창조한다. 이 세계상은 스스로 하나의 '세계'로 완결되며 또한 그러한 자기완결성을 통해 보편성을 획득하고 카타르시스를 통하여 모든 인간의 개성에 항상 내재하는 '유적 의식'을 일깨우게 된다는 것이다.

카타르시스는 모든 인간의 개성에 내재하는 '유적 의식'을 일깨운다.

작품 속에 담겨진 보편적 의미로서의 '유적인 것'

'유적인 것'이란 흔히 '보편적으로 인간적인 것'이란 의미로 이해되지만 이 두 말은 서로 구별된다. 왜냐하면 개개인은 다른 역사와 사회적 상황 속에서 자신만의 구체적인 삶의 형식을 살기 때문에 이 개념을 모든 인간에게 적용해서는 안 되기 때문이다. 즉 인류라는 '유Gattung'는 객관적으로 실재하는 모든 인간의 총체이며 '유적인 것'은 그 인간들의 가장 중요한 삶의 관심이 수렴되어서 인류 전체를 위한 활동에 적합하게 된 것을 일컫는다. 결국 인간이 보편적 의미를 얻는다는 것은 개별적 인간이 미적 활동을 통하여 자신의 개별성을 극복하고 '유적인 것'을 획득하는 것을 뜻한다.

모든 인간들의 가장 중요한 삶의 관심이 수렴된 것이 '유적인 것'이다.

'상징'의 원리는 자율적인 예술 현실 속에 풍부한 내면적 의미를 제공한다

상징을 통해 작품 현실이 창작자와 수용자의 주관에 의해서 자율적으로 해석될 수 있는 가능성이 열린다. 또 이것은 보편적인 것을 매개해 주면서도 현상의 풍부함과 생생함을 잃지 않게 한다. 이

상징은 현상의 풍부함과 생생함을 전달해주는 예술의 형상화 방식이다.

에 반해 개념에 따라서 형상화되는 방식이 알레고리다. 루카치는 상징과 알레고리를 대표적인 예술적 형상화 방식으로 생각하는데 알레고리적인 형상화 방식은 초월적인 것이나 종교적인 것과 밀접하게 관련되는 경우가 많다.

리얼리즘의 원리를 통한 예술의 세계 창조

루카치는 이러한 리얼리즘의 원리들에 의해서 현상과 본질, 주관과 객관, 부분과 전체, 개별성과 보편성, 개별적 인간과 전체 인류의 관계를 구체적으로 해명하고 작품의 수용효과와 작품이 주는 보편적 의미를 명확히 한다. 이로서 작품의 현실 속에서는 창작자, 수용자의 주관을 통해 자율적으로 해석될 수 있는 자유로운 공간적 여지가 마련된다. 나아가서 그 현실은 보편적인 것을 매개해주면서도 현상의 풍부함과 생생함을 잃지 않게 된다. 리얼리즘 예술의 과제는 위와 같은 원리들을 적용하여 미메시스적 형상화를 구축하고 예술작품 고유의 독립적인 현실을 정립하는 것이다. 이것이 바로 예술의 '세계 창조'의 과제다.

리얼리즘 미술의 세계관과 '현세성'

루카치의 리얼리즘론에서 중요한 것은 세계를 대하는 인간의 태도다. 그는 인간이 초월적인 것이나 내세적인 것에 의미를 두지 않고 현세적 세계에서 의미를 찾으며 살아가는 태도를 중시한다. 예술은 바로 이런 태도를 기반으로 인간성의 전면적인 개화와 고양에 기여한다. 예술을 수용하는 인간은 자신만의 삶의 체험을 넘어 다른 사람의 삶에 공감하면서 자기 자신과 타인의 삶을 포괄하는 인류의 삶과 운명에 대한 깊은 인식을 얻을 수 있다. 그래서 예술을 이른바 인류의 기억이자 '자기의식'이라고 하는 것이다. 이

런 의미에서 리얼리즘 예술의 원리는 인간중심적이며 현세적이다. 이런 예술이 활짝 꽃핀 시대는 서구미술사에 있어서 르네상스 시대다. 루카치는 르네상스 이후의 서구미술사를 리얼리즘적 관점에서 조망하면서 예술이 종교로부터 벗어나 자율성을 찾아 나아가는 행로를 주목한다. 그에 의하면 이 행로는 예술을 속박하는 외적인 의미규정을 벗어나 예술 고유의 자율성을 찾는 길이며, 구체적으로는 종교와 결부되어 있는 내세적, 초월적 세계관을 떨쳐버리고 현세적 세계 속에서 인간 삶의 의미를 찾는 길로 특징된다.

철학적 미학의 관점에서 본 리얼리즘 미술론

리얼리즘은 여러 양식들 중에서 어떤 특별한 양식이 아니라 모든 창작을 위한 예술적 기초라고 할 수 있다. 따라서 처음부터 표현된 내용이 현실과 일치하느냐는 중요한 기준이 아니다. 설령 어떤 대상이 재현된 것과 정확히 부합되는 것처럼 보이더라도 이런 일치는 단지 가상에 불과하다. 왜냐하면 강조점, 변형, 보다 넓고 깊은 상호관련 등을 적절히 처리하면 주어진 개별성과는 거리가 먼 대상성의 형식들이 만들어지기 때문이다. 이처럼 일체의 예술이 리얼리즘적인 것이라면 역사적으로 그때마다의 리얼리즘적 스타일을 가능하게 하는 표현수단은 무궁무진하다. 루카치는 이러한 리얼리즘론을 구상함으로써 예술작품과 현실과의 긴밀한 연관성, 현실과 그대로 일치할 수 없는 예술적 형상화 방식의 고유성, 예술이 인간 삶 속에서 갖는 의의 등을 모두 부각시켰다.

루카치 리얼리즘 미술론의 핵심은 형식보다는 내용적인 면을 중요시하는 것이다. 물론 루카치가 형식을 간과하는 것은 아니지만 그는 형식은 마치 그릇과 같은 것으로, 내용을 효과적으로 전달해 줄 수 있을 때 의의를 획득하는 것으로 본다. 여기서 내용이란

리얼리즘은 모든 창작의 예술적 기초다.

형식은 내용을 담는 그릇이다.

인간과 관련된 현실의 가장 본질적인 요소, 다른 말로 하자면 삶의 핵심을 환기시키는 것들을 의미한다.

• 리얼리즘의 시각에서 본 서구미술사

현세적 세계관

리얼리즘 예술은 현세적 세계 속에서 의미를 찾는다.

루카치는 인간이 초월적인 것이나 내세적인 것 보다는 이 일상의 현세적 세계에서 의미를 추구하는 태도를 중요하게 본다. 이는 인간이 다른 인간과의 사회적 관계 속에서 자신의 개별성을 극복하면서 존재의의를 획득한다는 것을 의미한다. 예술은 바로 이런 방식으로 인간성을 개화시키고 높이 북돋아준다. 인간은 예술을 통하여 자신만의 삶의 체험을 넘어 다른 사람의 삶을 간접적으로 체험하고 공감하면서 자기 자신과 타인의 삶을 포괄하는 인류의 삶과 운명에 대해 깊은 인식을 얻는다. 그렇기 때문에 예술은 인류의 기억이자 '자기의식'이다. 이 예술은 리얼리즘을 통해 개화하는데 그 토대는 인간적인 것이며, 현세적인 것이다. 서구미술사에 있어서 이런 예술이 개화한 시기는 르네상스시대라고 할 수 있다. 루카치는 르네상스 이후의 서구미술사를 리얼리즘적 관점에서 조망하면서 종교로부터 벗어나 자신의 고유한 자율성을 찾아 나아가는 예술의 행로를 주목한다. 그는 이를 예술이 외부로부터의 속박을 벗어나 자신의 고유한 자율성을 찾는 길이라고 본다. 역사적으로 볼 때 종교는 오랫동안 예술을 지배하였고 예술에 과제를 부여해왔다. 그러므로 그는 예술의 자율성을 찾는 가장 중요한 길은 예술이 종교와 결부되어 있는 내세적, 초월적 세계관을 떨쳐버리고 현세적 세계 속에서 인간 삶의 의미를 찾는 것이라고 생각했던 것이다.

본질적인 것의 강조

표현 기법상 미술사에 나타난 최초의 리얼리즘적 경향은 구석기시대 동굴벽화[7-1]에서 볼 수 있다. 이 벽화는 동물의 모습을 사실적으로 묘사하고 형태를 대담하게 축약하고 강조하여 실제 동물의 모습이 지닌 생생한 감각적 인상을 자연스럽게 표현하고 있다. 루카치는 이런 묘사가 객관적 현실의 본질을 충실하게 드러내는 '강력한 리얼리즘적 성격'을 갖고 있다고 본다. 하지만 이 벽화는 구석기인들이 굶주림을 면하기 위해 동물을 많이 잡고 싶다는 '주술적 효과'로 그려졌기 때문에 '정상적인 리얼리즘'과는 구별된다. 루카치가 진정한 리얼리즘이 구현되기 시작했다고 보는 것은 조토 이후의 르네상스 회화다.

7-1 〈말〉, 프랑스 라스코 동굴 벽화, 기원전 15000-10000
구석기시대 동굴벽화에서 리얼리즘적 성격이 최초로 나타난다.

인간중심적 성격

종교적인 정신과 초월성을 지향하던 중세미술과 근본적인 단절은 제일 먼저 조토의 혁신적인 회화에 나타난다. 그의 프레스코화[7-2]에 나타난 인물들은 이전의 성화와 비교해 볼 때 실제적인 공간, 구체적으로 개별화된 공간 속에서 힘찬 육체를 지니고 감각적으로 움직인다. 작품 속의 내용은 종교적이지만 인물 표현은 극적인 긴장감으로 인간적인 행위를 나타낸다. 화면의 구도는 작품에 나타난 사람들 간의 인간관계와 그들의 인간적 본질을 명확하게 나타내고, 인간을 그 구도의 자율적인 부분으로 활용하고 있다. 이러한 인간들 상호 간의 운동에 의해 구체화된 공간이 만들어지고 개별 인간들의 육체와 영혼, 그들의 열정은 이 속에서 불가분하게 통일되고 융화된다. 이 같은 이유로 루카치는

7-2 조토 디 본도네, 〈그리스도의 수난〉, 1306년경, 프레스코화, 스크로베니 예배당
조토에게서 리얼리즘 미술의 인간중심적인 특성이 본격적으로 나타난다.

조토의 작품이 인간 삶의 현세성을 미적으로 환기할 수 있다고 생각한다.

전성기 르네상스 미술가들에게는 현세적인 삶에 대한 관심이 더욱 강하게 부각된다.

종교적인 내용으로부터 벗어나 현세적인 삶의 관심을 더욱 강하게 보여주는 작품의 특성은 라파엘로, 미켈란젤로 등 전성기 르네상스 회화들에서 더욱 명백하게 나타난다. 라파엘로는 프레스코화에서 고대 그리스의 철학과 예술의 중요성을 묘사했는데 인간 삶에서 기독교 못지 않은 비중을 가진다. 또 나체의 인간에 대한 탐구를 예술적으로 완성했던 미켈란젤로는 지상을 지배하는 가장 능력 있는 인간의 전형을 감각적인 모습으로 창조한다.[7-3] 회화가 중세의 종교적 세계관과 결별하면서 인간중심적이고 현세적인 삶을 본격적으로 소재로 삼는 것은 베네치아 화파에서 획기적으로 나타난다. 특히 루카치는 베네치아파의 거장 티치아노의 나부화[7-4]가 보여주는 감각적인 아름다움을 높이 평가한다. 그의 회화 속에는 인간의 도덕이 더 이상 금욕적인 제한의 구속을 받지 않고 보다 나은 새로운 세계에 대한 동경이 섞여 있으며 현세적 삶에 대한 긍정이 예술적으로 수준 높게 형상화되어 있다고 본다. 또 루

7-3 미켈란젤로, 〈다윗〉, 1501-04
미켈란젤로에게서 인간 나체에 대한 탐구가 예술적으로 완성된다.

7-4 티치아노, 〈우르비노의 비너스〉, 1538, 119×165cm
티치아노의 나부화가 보여주는 감각적인 아름다움은 현세적 삶에 대한 관심을 나타낸다.

7-5 피터르 브뤼헐, 〈사냥꾼들의 귀환〉, 1565
브뤼헐의 자연주의적인 묘사 방식은 인간 삶의 보편적인 것을 표현함으로써 리얼리즘으로 승화된다.

카치는 16세기의 플랑드르의 대표적인 풍속화가 브뤼헐이 '유적인 것', 즉 미적인 보편성을 작품 속에서 구현하고 있다고 평가한다. 플랑드르 정물화나 풍속화에서 흔히 볼 수 있듯이 소재 하나하나를 애정을 가지고 꼼꼼히 묘사하는 자연주의적인 묘사 방식이 브뤼헐의 회화에 나타나 있다.[7-5] 그러나 궁극적으로 그의 작품의 회화적 효과는 매우 동질적이고 통일적인 분위기를 갖고 있으며 이 속에서 소재의 차이는 흔적 없이 사라진다. 자연을 가능한 있는 그대로 드러내려고 했던 화가의 의도는 자연주의적이지만 궁극적으로는 '소박한 삶의 애착'을 '인류'의 일로 승화한 리얼리즘인 것이다.

종교로부터의 해방

16세기 후반 매너리즘이라고 불리는 위기의 시대가 온다. 이 시대에는 종교개혁에 대한 반동으로 가톨릭 내부에서 반종교개혁이

근대미술에서 종교적인 모티브의 중요성은 점점 축소된다.

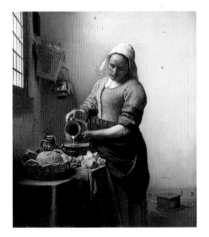

7-6 틴토레토, 〈최후의 만찬〉,
1592-94 이 작품은 성경의 테
마와 일상생활의 묘사가 혼재되어
있어 인간적인 의미가 더 강화된다.

7-7 렘브란트, 〈자화상〉, 1655-
58 렘브란트는 인간의 영혼을
가장 깊이 있게 묘사한 화가로 평
가된다.

7-8 베르메르, 〈부엌의 하녀〉,
1660 근대작가들이 평범한 일
상생활의 한 순간을 작품의 모티브
로 삼는 데서 현세적인 삶에 대한
관심이 표명된다.

일어나 예술에 종교성을 다시 부활하려는 움직임이 보
인다. 그렇지만 그러한 종교성의 내용은 기독교적 종
교성으로 환원되는 것이 아니라 근대적 정신성의 차원
에서 이해되어야 한다. 이 시대의 대표적인 화가 틴토
레토는 성경의 테마를 당시의 일상생활의 묘사를 통해
서 보여줌으로써 회화적 주제는 내세를 지시하는 신화
적 성격을 완전히 벗어던지고 전적으로 인간적 의미를
강하게 부각하게 된다.[7-6] 뒤이은 바로크시대에도 절
대군주제의 사회적 영향을 반영하는 루벤스나 벨라스
케스의 회화도 종교적인 것을 단지 다양한 삶의 여러 현상들 중의
한 현상으로서 나타내고 있다. 루카치는 바로크시대의 중요한 화
가로서 렘브란트를 주목하면서 그를 인간의 영혼을 가장 깊이 있
게 묘사했던 네덜란드 화가로 간주한다.[7-7] 렘브란트의 집단초상
화에서 개개인들은 그들의 내면성과 운명, 동료에 대한 그들의 연
관관계를 은연중에 표출함으로써 현실이 나아가는 방향과 인간의
삶, 그리고 운명에 대한 예술가의 명확한 입장표명을 보여준다. 당
대의 대가들인 프란스 할스, 라위스달, 베르메르[7-8] 등도 종교적 예

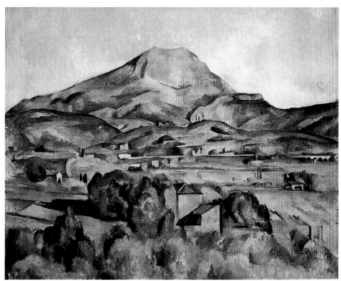

술에서 멀어지면서 현세적인 것을 추구하는 리얼리즘의 발전은
근대미술에 이르러 한층 더 완성된다.

　　바로크시대에서 19세기 중반까지 성숙하게 전개되었던 리얼
리즘미술은 인상파 화가들에 의해 객관현실의 복잡한 관계가 단
순한 인상으로 환원되면서 다소 약화되게 된다. 그렇지만 루카치
는 19세기 말의 주요화가들의 작품 세계를 여전히 리얼리즘적 시
각에서 파악하고 있다. 이것을 보여주는 사례가 고흐[7-9]와 세잔[7-10]
인데, 그는 이 작품들을 리얼리즘적 시각에서 높이 평가하고 있다.
그에 의하면 고흐는 색채를 자의적이고 상징적으로 사용하면서도
색채가 갖는 정서적 효과를 대상세계와 참되게 연관하여 보여주
며, 세잔은 현상의 소재들을 기하학적 형태로 단순화시킴으로써
자연에 지속성과 영원성을 부여하고자 했다는 것이다.

　　그러나 19세기 말까지 지속적으로 발전하던 리얼리즘은 20세
기로 넘어오며 정체한다. 루카치는 피카소와 마티스가 위대한 재

7-9 반 고흐, 〈사이프러스 나무
와 별이 있는 길〉, 1890
고흐 작품의 리얼리즘적 성격은
색채가 갖는 정서적 효과에 있다.

7-10 세잔, 〈벨뷔에서 본 생 빅투
아르 산〉, 1885
세잔은 현상의 소재를 기하학적
형태로 단순화시키면서 견고하고
영속적인 것으로 만들고자 했다.

현대미술에서는 리얼리즘이 약화
되고 실험적인 성격이 강해진다.

능을 가졌지만 리얼리즘적 관점에서 보면 그들의 작품 세계는 단지 '문제적인 실험'에 머무르고 있는 것으로 본다. 루카치는 20세기 미술이 전반적으로 형식 실험과 추상 경향으로 나아가고 있으며 이것이 리얼리즘의 약화를 초래한 것이라고 비판적으로 보고 있다. 그 뿐만 아니라 루카치는 표현주의나 초현실주의와 같은 현대미술의 구상적 경향에서도 리얼리즘의 상징적 표현형식과는 대립되는 알레고리적 형상화 방식이 지배적이라고 보고 이러한 경향에서는 리얼리즘의 현세적 세계관과는 대립적인 초월적 세계관이 주도적이라고 지적한다.

현대미술의 알레고리적 성격과 반리얼리즘

현대미술의 몇몇 유형은 초월적 세계관을 지향한다.

루카치가 현대미술의 주요 흐름을 비판한 이유는 작가의 세계관과 관련된다. 그는 우리가 살아가는 이 세계를 긍정하고 또 삶의 문제를 이 세계 안에서 해결하려는 태도가 중요하다고 본다. 이런 태도는 일종의 윤리적인 태도를 지니지만 초월적이고 종교적 윤리와는 대립되는 현세적 윤리인 것이다. 그가 몇몇 모더니즘 회화를 비판한 입장은 바로 이러한 윤리관에 입각해 있다. 현대의 많은 회화는 과도한 주관성으로 인해 객관성을 확보하지 못하고 있으며 또 작품이 궁극적으로 지향하는 목표도 초월적인 것에 두고 있다는 것이다. 이런 경향을 대표하는 형상화 방식이 알레고리인데, 현상의 파편적인 단편들을 조합해서 보여주는 것으로 그 예가 에른스트와 베크만의 작품이다.

에른스트와 베크만의 회화에는 알레고리적이고 초월적인 내용이 강하게 드러난다.

외견상 에른스트의 작품은 이질적인 사물들을 조합해서 강력한 시적 감수성, 감각적인 힘 그리고 문학적 환상을 불러일으킨다.[7-11] 루카치 역시 이러한 회화를 통해 구성되는 현실적 요소들의 관계가 이질적이면 이질적일수록, 또 자의적이면 자의적일수

록 사물에 대한 새로운 해석과 그로부터 환기되는 힘은 더욱 커지게 됨을 인정한다. 그러나 그의 회화는 '주관적 자의'가 지배적이며, 그럼으로써 가시적인 요소들 간의 상관관계가 '필연성'을 상실하고 그 조합이 공허한 유희로 변질되고 있다고 본다. 그렇기 때문에 에른스트 회화의 궁극 의도는 알레고리적인 것을 지향하며 이러한 예술의 본질은 내용 없는 초월성에 그 토대를 두고 있다는 것이다. 작품 세계의 의미가 초월적인 것에 있다는 견해는 베크만의 작품[7-12]에 대한 평가에도 나타난다. 베크만에 대한 여러 해석자

7-11 막스 에른스트, 〈두 어린이가 나이팅게일에게 위험을 받다〉, 1924
에른스트의 작품은 이질적인 사물들이 조합되어 문학적 상상력을 불러일으키지만 내용이 자의적으로 해석되기 쉽다.

들과 마찬가지로 루카치도 그의 작품이 '사물 자체Sache Selbst'에서 출발하여 어두운 현실에 대한 실존적 경험을 상상을 통해 보여주면서, 숨은 신에 대한 희망 없는 종교성을 드러내고 있음을 간파한다. 그렇지만 루카치는 이러한 베크만의 노력은 결국 알레고리로 이행하며 이 알레고리는 루카치가 무無라고 간주하는 초월적인 내용으로 이행한다고 본다.

7-12 막스 베크만, 〈유혹〉, 1936-37
어두운 현실에 대한 실존적 경험을 토대로 한 베크만의 작품은 알레고리적인 내용을 담는다.

추상미술은 객관현실이 반영된 내
면적 주관성을 반영한 것이다.

루카치는 극단적인 추상미술에 대해서도 비판적이다. 추상미
술은 외적 대상을 재현하는 것에서 벗어나서 훨씬 더 큰 창작의 자
유를 구가한 것처럼 보인다. 그러나 루카치의 견해에 따르면, 작품
이 현실과 합치하지 않으면서 자율적으로 존립할 수 있다는 생각
은 잘못된 것이다. 이 경우 현실의 반영은 현실의 참된 리얼리즘적
반영보다 훨씬 더 현실에 의존하게 된다. 왜냐하면 극단적인 추상
의 경우, 객관현실이 반영되어 이루어진 내면적 주관성밖에 나타
나지 않는데 이 경우 예술창작은 단순한 주관성을 기반으로 작품
의 완성을 이루어내려는 시도이기 때문에 '세계 창조'를 통해 주
관성을 다시 구체적으로 보여주는 것은 매우 어렵기 때문이다.

삶의 핵심을 전달해주는 리얼리즘 미술

위대한 리얼리즘 미술가들은 자기
시대 삶의 핵심을 가시화한다.

지금까지 살펴본 것처럼 루카치는 작품의 유기적인 구성과 총
체성이 중요시되는 구상적이고 고전적인 형상화 방식을 선호하면
서 초기 르네상스로부터 20세기 초엽까지의 회화사의 걸작들을
리얼리즘의 맥락에서 정리한다. 이를 통하여 루카치는 조토, 미켈
란젤로, 라파엘로, 티치아노, 브뤼헐, 렘브란트, 루벤스, 고흐, 세잔
등을 위대한 리얼리스트로 간주한다. 이들은 인간의 현세적 삶을
긍정하고 진정한 예술이 개화하는 데 필요한 어떠한 속박도 자연
스럽게 벗어버리며 자기 시대 삶의 핵심을 가시화했다. 루카치 리
얼리즘론의 핵심은 형식보다는 내용적인 면을 중시하는 것이다.
물론 루카치가 형식을 간과한 것은 아니다. 그러나 그는 형식이란
마치 그릇과 같은 것으로서, 내용을 효과적으로 전달해 줄 수 있을
때 의의를 가지는 것으로 본다. 여기서 내용이란 인간과 관련된 현
실의 가장 본질적인 요소로, 삶의 핵심을 환기시키는 것들이며 이
를 표현하려는 것이 바로 화가의 궁극적인 '예술 의지'인 것이다.

모든 가치 있는 예술창작의 기초로서의 리얼리즘

이렇게 볼 때 리얼리즘이란 다양한 양식들 중 어떤 특별한 한 가지의 양식이 아니라 모든 예술적 창작의 기초라고 할 수 있다. 표현된 내용이 현실과 일치하느냐 하는 기준은 처음부터 문제가 되지 않는다. 진정한 예술은 현실의 본질적 계기들을 반영한 것이며, 이 반영상은 전체뿐만이 아니라 세부적인 것에 있어서도 모든 개별적인 것을 넘어서야 한다. 설령 어떤 대상이 재현된 것과 정확히 부합되는 것처럼 보이더라도 이런 일치는 단지 겉보기에 불과하고 실제는 많은 강조와 변형에 의해서 새롭게 된 것이다. 이처럼 모든 예술이 리얼리즘적인 것이라면 역사적으로 볼 때 리얼리즘의 시대적 양식을 가능하게 하는 표현수단은 셀 수 없을 만큼 다양하다. 이런 리얼리즘론 구상을 통하여 루카치는 예술작품과 현실의 긴밀한 연관성, 예술적 형상화 방식의 고유성, 그리고 삶 속에서 예술의 의의 등을 통합적으로 강조하고 있는 것이다.

각 시대 리얼리즘을 이루는 표현 수단은 다양하다.

더 읽을 책

게오르크 루카치, 이주영 · 임홍배 · 반성완 옮김, 『루카치 미학 1-4』, 미술문화, 2000-
 2002

게오르크 루카치 외, 홍승용 옮김, 『문제는 리얼리즘이다』, 실천문학사, 1985

게오르크 루카치, 홍승용 옮김, 『미학 서설: 미학의 범주로서의 특수성』, 실천문학사, 1987

이주영, 『루카치 미학 연구』, 서광사, 1998

이주영, 「루카치 미술관: 회화에 있어서의 리얼리즘-」, 『문예미학』, 제4호, 1998

이주영, 「리얼리즘 문학과 미술: G. 루카치를 중심으로」, 『미술사학보』, 13집, 2000

Georg Lukács, *Ästhetik: Bd.1-4*, Neuwied und Berlin, 1972

Georg Lukács, *Werke Bd.4. Probleme des Realismus I. Essay über Realismus*,
 Luchterhand, 1971

Georg Lukács, *Werke Bd.10. Probleme der Ästhetik, Darmstadt und Neuwied*,
 1969

제8강

알레고리의 미학
발터 벤야민

• '아우라'의 상실과 예술의 지각현상의 변화

벤야민을 거론하면 먼저 떠오르는 용어가 '아우라Aura'다. 이
용어는 일반적으로 '분위기'로 번역되어 일상에서 사용되며 벤야
민에 의해 유명해졌다. 그는 오늘날 보편화된 영상매체인 사진의
특성을 연구했는데, 예술품을 사진으로 찍은 복제품과 원본을 볼
때의 느낌이 어떻게 다른가를 주목한다. 사진 복제품은 원작의 일
회성과 아우라를 상실하는데 이는 현대적 지각을 특징적으로 보
여준다. 벤야민의 영향력 있는 논문 「기술 복제시대의 예술작품」
에서 아우라는 어떤 장소와 시간 속에 현존하는 대상이 나와 교감
하는 데서 나오는 미묘한 분위기를 의미하는 것으로 정의된다.

우리는 자연적 대상의 아우라를 아무리 가까이 있더라도 어떤 먼
것의 일회적 나타남이라고 정의 내릴 수 있다. 어느 여름날 오후
휴식의 상태에 있는 자에게 그림자를 던지고 있는 지평선의 산맥
이나 나뭇가지를 보고 있노라면, 이 순간 산과 나뭇가지가 숨을
쉬고 있다는 느낌을 받는다. 이러한 현상을 우리는 산이나 나뭇가
지의 분위기가 숨을 쉬고 있다고 말할 수가 있을 것이다.[1]

사진 복제품을 통한 현대적 지각
의 특징은 아우라의 상실로 나타
난다.

Walter Benjamin (1892-1940)
유대계 독일인으로 60년대 이후
많은 영향을 끼쳤던 문예비평가이
자 철학자. 특히 현대 기술문명의
생산조건에서 예술매체가 어떻게
새롭게 나타나고 발전하였으며 기
존의 예술에 영향을 미쳤는지를 탁
월하게 분석한 학자로 유명하다.

벤야민은 '아우라'의 붕괴로 인해 신비적, 종교적 요소가 제거됨으로써 예술이 갖는 정치적, 해방적 성격을 강조하면서 다른 한편으로 예술의 일회적, 신비적 성격이 사라져 버린 점을 아쉬워한다. 더 나아가 그는 멜랑콜리가 짙게 깔려 있는 역사관을 바탕으로 근대문명이 생산하는 화려한 물품 이면에 나타나는 몰락의 조짐과 폐허의 잔해를 통찰한다.

예술의 지각 현상 변화에 미친 사진술의 영향

영상의 복제 과정에서 사진술은 처음으로 지금까지 손이 담당해 왔던 중요한 예술적 의무를 덜어주게 된다. 1900년을 즈음해서 기술 복제는 이미 상당한 수준에 도달한다. 이 당시의 기술 복제는 전래적인 모든 예술작품들을 복제할 수 있었고, 이러한 영향은 예술에 깊은 변화를 끼치기 시작한다. 그러나 아무리 완벽한 복제라고 하더라도 거기에는 한 가지 요소가 빠져 있다. 그것은 시간과 공간에서 예술작품이 갖는 유일무이한 현존성, 다시 말해 예술작품이 위치하고 있는 장소에서 그 예술작품이 지니는 일회적 현존성이다. 바로 이러한 사실은 현대의 지각작용을 변화시킨다. 이런 특징을 벤야민은 다음과 같이 설명한다.

예술작품의 사진 복제로 인하여 시간과 공간에서 예술작품의 일회적인 현존성이 상실된다.

사물을 공간적으로 또 인간적으로 보다 자신에게 가까이 끌어오고자 하는 것은 현대의 대중이 바라 마지않는 열렬한 욕구다. 이와 마찬가지로 현대의 대중은 복제를 통하여 모든 사물의 일회적 성격을 극복하려는 성향을 가지고 있다. 대중은 바로 자기 옆에 가까이 있는 대상들을 그림을 통하여, 아니 모사와 복제를 통하여 소유하고자 하는 간절한 욕망을 가지고 있는 것이다. 그리고 이러한 욕망은 날로 커져가고 있다. 화보가 들어 있는 신문이나 주

간 뉴스영화가 제공해 주고 있는 복제 사진들은 그림과는 분명히 구분된다. 그림에서는 일회성과 지속성이 밀접하게 서로 엉켜 있는 데 반하여 복제 사진에서는 일회성과 반복성이 긴밀하게 서로 연결되어 있다. 대상을 그것을 감싸고 있는 껍질로부터 떼어내는 일, 다시 말해 분위기를 파괴하는 일은 현대의 지각작용이 가지고 있는 특징이다.[2]

의식가치와 전시가치

예술작품의 수용은 역점을 달리하면서 이루어진다. 그중에서도 두 가지의 대립되는 역점이 두드러지는데, 그 첫 번째 역점은 예술작품의 의식가치儀式價値, Kultwert이고 두 번째 역점은 예술작품의 전시가치展示價値, Ausstellungswert다. 예술적 생산은 종교의식에 사용되는 형상물에서 시작되는데 이들 형상물은 보여진다는 사실보다는 그것들이 존재하고 있다는 사실 때문에 더욱 중요시된다. 예술작품을 복제하는 기술적 방법이 생겨남에 따라 예술작품의 전시가능성이 엄청나게 커지게 되고 이것은 예술작품의 양극적 면, 즉 의식가치와 전시가치 사이의 양적인 변화를 초래한다. 그 결과 원시시대에서 그러했던 것처럼 하나의 본질적인 질적 변화로 생긴다. 원시시대에서는 절대적 역점이 의식가치에 주어짐으로써 예술작품이 마법의 도구였는데 오늘날에는 전시가치에 절대적 역점이 주어짐으로써 예술작품은 전혀 새로운 형상체가 된다. 이러한 새로운 기능을 가장 구체적으로 예증하는 것이 바로 사진과 영화인 것이다.

원시시대의 예술이 의식가치를 중시하였다면 오늘날의 예술은 전시가치에 역점을 둔다.

기술 복제시대에서 사진적 재현과 회화적 재현의 차이

사진은 아우라의 붕괴에 결정적인 역할을 한다.

벤야민은 하나의 그림은 우리가 그것을 바라볼 때 아무리 보아도 싫증나지 않는 어떤 것을 재현하고 있다고 본다. 즉 "근원적인 소망을 충족시켜주는 무엇을 그 그림이 투영"[3]하고 있다는 것이다. 그러나 기술 복제시대에는 사진에 의해 이러한 예술적 재현의 위기가 지각 자체에서 일어난다고 본다. "예술이 아름다운 것을 목표로 하고 또 그것을, 비록 소박한 방식으로나마 '재현하고' 있는 한, 예술은 아름다움을 (마치 파우스트가 헬레나를 그렇게 하듯) 시간의 심연으로부터 불러내는 것이다. 이러한 일은 기술 복제시대에는 더 이상 일어나지 않는다."[4] 예술작품이 불러일으키는 아름다움의 이미지는 마치 무의지적 기억으로부터 나오는 아득한 '전세前世의 이미지'처럼 아우라를 지닌다. 벤야민은 아우라의 경험에 대해 정의하면서 "우리가 어떤 현상의 아우라를 경험한다는 것은 시선을 되돌려 줄 수 있는 능력을 그 현상에 부여하는 것을 뜻한다"[5]고 했다. 그런데 금속사진술에서 카메라는 우리의 시선을 되받아주지 않으면서도 우리의 모습을 찍기 때문에 카메라를 들여다보는 일은 어떤 치명적인 비인간적인 요소를 느끼게 한다는 것이다. 이런 의미에서 사진은 '아우라의 붕괴'라는 현상에 결정적인 몫을 하고 있는 것이다.

• 언어와 '비감각적 유사성'

사물과 언어의 관계는 비감각적 유사성을 대표한다.

벤야민은 그의 초기 언어 철학에서 언어의 미메시스적 성격을 탐구한다. 그에 의하면 인간은 원래 우주와 교통하며 사물의 실체와 정수精髓에 다가가는 모방 능력을 갖고 있었다. 그 능력은 오늘날의 인간에게서 대부분 사라져 버렸지만 언어 속에 그 흔적이 남아 있다는 것이다. 벤야민은 감각적인 것으로 표현할 수 없는 사물

의 실체를 닮게 모방하는 것을 '비감각적 유사성'이라고 불렀다. 그는 사물과 언어와의 관계가 바로 비감각적 유사성을 대표한다고 보며 초기 언어 철학에서 이 문제에 대해 파헤쳤다. 그는 특히 「유사성론」, 「미메시스적 능력에 대하여」[6]라는 글에서 유사성과 모방에 대해 깊은 통찰을 하고 있다.

'비감각적 유사성'이란 감각적인 것을 통하지 않고도 정신이 포착하는 두 대상간의 유사성이다

벤야민이 사용했던 '비감각적 유사성'이라는 말은 역설적인 표현이다. '비감각적'이라는 말은 감각적으로는 인식할 수 없다는 말이다. 그런데 유사성은 감각적으로 인식할 때 쓰는 표현이다. 우리는 어떤 형태가 다른 형태와 닮았을 때, 또 어떤 사람의 목소리가 다른 사람의 목소리와 닮았을 때 '유사하다'고 한다. 그렇기 때문에 유사성은 감관을 통해 인식되는 것이다. 여기서 닮았다는 것은 둘 이상의 대상이 똑같이 일치하는 것은 아니더라도 비슷한 특징을 많이 가진다는 것을 의미한다. 그리고 우리가 그 관계를 아는 것은 감관을 통해 들어온 많은 정보를 종합함으로써 가능한 것이다. 따라서 유사성이란 말은 일차적으로 감각적 유사성을 의미한다. 그렇다면 어떻게 비감각적 유사성이 가능할까? 즉 오감을 통해 유사함을 느끼지 않지만 그럼에도 불구하고 대상간에 유사함을 느낄 수 있다면 그 유사함은 어떻게 인식되는 것일까? 사실 감각적인 유사성도 결국 정신 속에서 종합되어 우리가 유사하다고 느끼게 되는 것이다. 감각적인 정보가 없어도 직접 정신이 두 대상 간의 유사함을 인식할 수 있다면 그것은 비감각적 유사성이라고 할 수 있다. 비감각적 유사성을 가능하게 하는 대표적인 수단이 언어인데, 이것은 대상을 지시하고 생각하는 수단이지만 감각적으

언어는 비감각적 유사성을 인식하는 대표적인 수단이다.

로 닮게 하는 모방(미메시스)에 의해서 의사소통하는 자연적인 기호가 아니다. 그럼에도 불구하고 우리는 언어로 사물의 본질을 순간적으로 파악한다. 즉 비감각적 유사성으로 유사성을 섬광처럼 파악하는 것이다. 이것은 언어의 기호적 능력에 미메시스적인 능력이 스며들어 있어 의사소통과정을 통해 인간이 원초적으로 지녔던 미메시스적 능력을 불러일으킴으로써 가능한 것이다.

한 인간의 삶이나 운명 같은 소우주의 세계는 '비감각적 유사성'을 통해 대우주의 섭리를 모방한다

벤야민은 유사성이란 볼 수 있는 세계에서 획득되는 것이 아니라 보이는 세계와 볼 수 없는 세계, 낮은 세계와 높은 세계 모두에 존재한다고 본다. 그러기에 인간과 세계, 주관과 객관은 원래 둘로 구분되는 것이 아니다. 인간은 자연의 일부로서 자연을 닮고, 사물은 서로 그들의 유사함을 나누어 가진다. 태초에 인간은 세상에 존재하는 모든 것들 간의 유사성을 지각할 수 있었고, 대우주와 소우주의 유사한 섭리를 파악해 자신의 운명과 사물을 지배하는 법칙을 파악하려 한다. 이 유사성은 모방의 과정에 의해 획득되는데, 모방은 인간의 매우 중요한 기능이었다. 아주 오래전의 시대에 천재적인 모방능력을 지닌 인간들은 평범한 인간들이 볼 수 없었던 대우주의 섭리와 소우주와의 유사성을 지각할 수 있었다고 한다. 그 대표적인 예가 별자리를 보고 점을 치는 점성술인데, 점성술가는 별자리와 한 인간의 삶이나 운명이 갖는 유사성을 지각하여 그들의 생활을 결정하는 중요한 힘을 가질 수 있었다. 벤야민은 이러한 능력이 세월이 갈수록 점점 사라지게 되고[7], 그 능력의 일부가 언어로 스며든 것이라고 본다.[8]

언어로 표기된 사물의 이름은 비감각적 유사성을 보여주는 대표적인 증거물이다

일반적으로 언어란 자연기호가 아니고 무엇을 지칭하기 위해 만들어진 기호, 즉 인공적인 기호라고 생각된다. 그러므로 언어는 추상적이며, 언어로 대표하는 사물의 본질, 즉 이름이 갖는 그 사물과의 관계는 자의적이라고 생각하기 쉽다. 그러나 벤야민은 그의 초기 언어 철학에서 이름은 추상적인 기호가 아니며, 임의적으로 붙여진 것도 아니라고 본다. 인간이 언어를 사용하기 시작하던 역사의 초기 단계에 대우주와 소우주와의 보이지 않는 유사성이 지각될 수 있었으며 그러한 자연의 법칙에 따라 사물에 이름이 지어졌다는 것이다. 그러므로 사물의 이름은 대우주에서 나누어 가진 본질을 모방하는 미메시스적 근원을 가진다. 이름을 붙인다는 것은 그러한 유사성을 경험한다는 것을 뜻하며 인간의 모방능력을 가장 일찍이 보여준 언어적 증거물이 이름인 것이다.

이름은 의성어, 그리고 문자로도 나타낼 수 있다. 언어형성에 있어서 모방적 행동은 의성어를 통해 대표적으로 드러나지만 쓰인 언어, 즉 문자는 의성어보다 더 명확하게 비감각적 유사성의 본질을 밝혀준다. 문자가 결합되어 이룬 가장 간단한 언어가 단어들인데, 벤야민은 단어들의 비감각적 유사성을 다음과 같이 설명한다.

> 비감각적 유사성이라는 개념은 몇 가지의 길잡이를 마련해준다. 이를테면 우리가 동일한 것을 뜻하는 여러 상이한 언어의 단어들을, 이 단어들의 의미를 중심으로 해서 모아 놓으면, 이 단어들이 모두 – 비록 그것들이 상호 아무런 유사성을 지니고 있지 않을지라도 – 어떤 방식으로 그 의미에 대해 그 중심부에서 상호 유사성을 지니고 있는가 하는 문제를 한번 연구해 볼 수도 있는 것이다.

사물에 이름을 붙이는 것은 대우주와 소우주와의 유사성을 경험하는 것을 뜻한다.

(…) 간단히 말해, 말해진 것과 의미되어진 것과 의미되어진 것 사이의 관계뿐만 아니라 쓰인 것과 의미되어진 것, 그리고 말해진 것과 쓰인 것 사이의 관계를 맺게 하는 것은 비감각적 유사성인 것이다.[9]

언어는 정신적인 것을 통해 사물의 실체를 직접 전달한다

누군가가 말로 대상을 지시하면 그 말은 대상의 모습, 소리, 냄새, 촉감 등을 감각을 통해 직접 느끼게 해 주지 않더라도 대상을 환기한다. 이것은 언어가 사물의 실체를 직접 전달한다는 것을 시사한다. 추상적인 의미를 지닌 단어에서도 마찬가지로 언어를 통해 의미, 즉 실체와의 유사성이 섬광처럼 떠오르고 순식간에 사라져 버린다. 이러한 의미를 언어 속에 붙잡아두려면 언어 속에 스며들어 있는 탁월한 언어의 미메시스적 능력을 활용해야 한다.[10]

언어의 모든 모방적 요소는 오히려 불꽃과 비슷하게 일종의 운반자Träger에 의해서만 그 모습을 드러낼 수 있다. 이 운반자가 곧 언어의 기호학적 요소다. 그러니까 단어나 문장이 갖는 의미의 상관관계가 바로 운반자인 셈인데, 이것을 통해 유사성은 일종의 섬광처럼 그 모습을 드러내게 된다. 그 까닭은 인간에 의해 만들어지는 유사성은 – 마치 인간에 의한 유사성의 인식처럼 – 많은 경우, 더구나 가장 주요한 경우 하나의 섬광ein Aufblitzen과 결부되어 있기 때문이다.[11]

언어를 통해 유사성은 일종의 섬광처럼 그 모습을 드러낸다.

언어는 정신적인 것을 직접 전달하는 수단으로
20세기 미술에서 적극적으로 활용된다

우리가 비감각적 유사성을 파악하는 것은 사물의 본질적 의미를 포착하는 것이다. 사물의 정수는 언어의 비감각적 유사성을 통해 의미를 드러낸다. 이 비감각적이라는 말은 감각적으로 드러내고 또 인식하기에는 한계가 있다는 말로 이해될 수 있다. 사실상 대상을 인식하는 문제가 오감의 차원을 떠나 정신적 차원으로 넘어간 것이 언어의 영역이다.

언어가 정신적인 것을 드러내는 가장 효과적인 수단이라면 정신성을 중시하는 오늘날의 미술에 언어가 등장하는 것은 자연스러운 일이다. 이렇게 현대미술가들은 시각 예술에 언어를 적극적으로 도입해왔다. 20세기 초엽부터 입체파나 다다이스트의 작품에는 그림과 더불어 글자가 쓰이며 이로써 이미지와는 다른 방식으로 실재를 환기시킨다. 입체파 화가들은 분석적 큐비즘의 실험이 진행됨에 따라 대상이 해체될 위험을 느끼고 다시 종합적 큐비즘으로 이행한다. 그들은 신문지나 벽지, 천조각 등을 오려 붙이는 콜라주 기법으로 실재의 생생함을 전달했다.[8-1] 그들은 콜라주와는 다른 효과로서 언어를 사용한다. 이처럼 사물의 이름을 글자로 병기하여 실재를 다른 방식으로 나타낸다.[8-2]

언어는 비감각적 유사성을 통해 사물의 정수를 드러낸다.

8-1 파블로 피카소, 〈등의자가 있는 정물〉, 1911-12
8-2 파블로 피카소, 〈브랜디 병과 컵과 신문〉, 1913
피카소는 자신의 콜라주 작품에 언어를 병기하면서 실재를 다른 방식으로 암시한다.

입체파 화가들은 사물의 이름을 글자로 병기하여 실재를 암시한다.

콜라주와 언어는 전통적인 회화적 재현과는 다른 방식으로 실재를 불러온다는 점에서 상호보완적이다. 언어는 화가의 의도, 즉 작품의 아이디어나 구상을 직접적으로 나타낸다. 이 방식은 감각적으로 작품화하는 것보다 작가의 의도를 더 중요시하는 현대미술의 한 흐름을 이루며 다다이즘으로부터 시작하여 작가의 구상이나 아이디어만을 작품으로 제시하는 개념미술에 와서 그 정점에 이른다.

미술은 보이는 것을 통해 보이지 않는 것을 전달한다

현대미술에서는 표현수단의 감각성이 약화되면서 정신적인 것을 직접 드러내기 위하여 언어를 종종 활용하기도 한다.

언어는 정신적인 것을 직접 표현한다. 정신도 감각적인 것을 기반으로 하지만 관념론에서는 감각과 무관하게 독자적으로 존재하는 실체를 정신적 존재로 가정해왔다. 현대미술에 와서는 무엇보다도 이 '정신적인 것'을 표현하는 것이 중요해진다. 오늘날 미술에서 중요해진 것은 감각적인 것을 통해 드러나는 아름다움이 아니라 정신적인 것의 어떤 '특질'이나 '의도'다. 이에 대한 이유는 여러 가지가 있다. 헤겔이 낭만주의 이후의 예술상황을 설명하면서 지적했듯이, 정신이 너무 성숙해지고 커져서 감각적인 것으로는 그것을 더 이상 완전히 표현할 수 없는 것이 이유일 수도 있다. 또 다른 이유로 아도르노가 20세기 예술의 상황을 분석하면서 언급했듯이 현실의 열악함으로 인하여 더 이상 현실을 미적으로 드러내기가 불가능해서일 수도 있다. 미술은 '보이는 것'을 통해서 '보이지 않는 것'을 끊임없이 보여주려고 한다. 개념미술에서는 작가의 구상이나 아이디어가 무엇보다도 중요시되며, 감각적인 매체로 구체화되지 않은 작가의 관념 자체만으로도 작품이 된다. 이런 경향의 미술에서 표현수단의 감각성은 점점 약화되고 때로는 최소한으로 축소된다. 감각적인 것이 극단적으로 부정되는 경

우 미술이 '종말'을 맞을 수도 있기 때문에, 이를 피하기 위해 거의 희미한 암시에 가까운 아주 소극적인 표현수단이 사용되기도 한다. 오늘날 미술에서 재현에 대한 논의의 핵심은 이렇게 정신적인 것을 직접 드러내는 언어적인 것과 밀접하게 연계되어 있다.

• 알레고리의 미학

작품에서 보이는 것을 통해 직접적으로 드러나는 의미보다는 숨은 의미를 중요시하는 재현방식이 알레고리다

오늘날 미술이 감각적인 아름다움을 보여주기에는 그 토대가 되는 현실이 너무나 많은 비인간적인 문제를 내포하고 있다는 견해가 제기되었다. 그 결과 예술가들은 외적인 현실로부터 눈을 돌려 내적인 실재, 즉 정신적인 것을 순수하게 표현하려고 노력한다. 루카치는 이처럼 새로운 형식을 찾고자 노력했던 현대미술의 많은 시도가 '문제성 있는 실험'[12]으로 끝나버렸다고 비판한다. 그러나 현실이 예술에 결코 우호적인 환경을 제공하지 못할지라도 예술은 종말을 맞지 않는다. 예술가들의 일이란 삶에 대한 자신의 감정을 표현하는 것이고 예술가들은 다양한 방식으로 현실을 드러낼 수 있기 때문이다. 이런 상황 속에서 알레고리는 매우 효과적인 도구다. 감각적 유사성을 통해 대상을 파악하게 하던 이전의 재현방식과는 달리 보이는 것 너머의 의미를 더 중요시하는 현실의 새로운 경향을 반영한 재현방식이 알레고리다.

원래 알레고리는 주로 문학에서 쓰이던 용어인데, 미술에서는 보이는 대상 그 자체를 드러내는 것보다 정신적인 것을 드러내고자 하는 형상화 방식을 의미한다. 알레고리에서 감각적인 대상은 작가의 의도나 관념을 전달하기 위해 대상을 직접 지시하지 않고 빗대어 지시하는 경우가 많다. 이 경우에 '보이는 것'은 '보이지 않

미술에서 보이는 것 너머의 의미를 더 중요시하는 재현방식이 알레고리다.

알레고리 기법에서는 겉에 드러나게 진술된 것이 어떤 다른 것을 의미한다.

는 다른 것'을 지시한다. 알레고리는 종종 상징Symbol과 비슷한 의미로 혼동되어 사용되는데, 넓은 의미로는 '다르게 비유적으로 말한다'라고 정의될 수 있다. 즉 예술작품이 알레고리적인 기법으로 표현되면 겉에 드러난 것으로 어떤 다른 것을 의미하려 한다고 이해될 수 있다. 알레고리는 형상과 의미 사이의 관계가 자의적恣意的이라는 점 때문에 작품의 의미 해독이 어렵다. 그러나 작품의 의미를 파악하기 위해 감상자의 성찰을 자극하는 의도를 지닌다는 점에서 지적인 형상화 방식이라고 할 수 있다. 이런 의미에서 현대미술에 광범위하게 유포된 알레고리는 작품의 다의적 구조를 밝히는 데 매우 효과적이라고 볼 수 있다.

알레고리는 관념을 형상화한다

미술의 형상화 방식으로서 알레고리는 오랜 역사적 기원을 가지고 있지만 주도적으로 나타났던 시대는 바로크와 낭만주의시대다. 특히 내면성이 강화된 낭만주의시대는 알레고리가 지배하는 현대예술의 관념적, 사유적 전개양상을 이미 예고하고 있다. 괴테는 일찍이 이러한 알레고리적 특성을 주목한다. 그는 알레고리를 상징과 대비시켜 그 특성을 명확히 함으로써 알레고리의 이론적 정립에 중요한 영향을 미쳤다. 그는 알레고리와 상징을 다음과 같이 대비시키고 있다.

작가가 보편적인 것을 위해서 특수한 것을 추구하든가 혹은 특수한 것 속에서 보편적인 것을 성찰하는가 하는 문제는 커다란 차이점을 지닌다. 전자의 경우 알레고리가 탄생하는데 이때 특수한 것은 단지 보편적인 것의 예로서, 즉 대표적인 본보기로서만 타당하다. 그러나 후자는 원래 시문학의 본질로서, 보편적인 것을 생각

알레고리는 겉으로 드러난 표현대상보다는 그 배후에 숨은 작가의 의도나 관념을 더 중요하게 생각한다.

하지도 않고 언급하지도 않은 채 특수한 것을 나타낸다. 특수한 것을 생생하게 파악하는 사람은 누구나 보편적인 것을 획득하게 된다.[13]

고전주의 미학을 대표하는 괴테는 고전적 형상화 방식을 옹호하면서 알레고리를 비판한다. 그는 고전적 형상화 방식을 '상징'으로 간주하고 이 방식이 그 자체로 스스로 의미를 지니고 조화롭고 감각적인 미적 만족을 주는 예술 특유의 형상화 방식이라고 본다. 반면에 알레고리는 개념이 우위가 되며 공허하고 차갑다고 비판적으로 평가한다. 괴테는 작가의 머릿속에 들어 있는 관념의 표본적 형상화를 알레고리의 특징으로 정의하면서 알레고리적 양식은 감각적 형상 자체로 보편적인 것을 표현하는 상징의 양식과 대척관계에 있다고 본다. 이런 의미에서 괴테는 알레고리를 예술적 표현의 생기를 죽이는 불모성의 양식이라고 비판한다.[14] 괴테의 생각을 이어받은 루카치는 현대예술에서 두드러진 알레고리 경향이 구체적이고 감각적인 현실과 보편적 이념을 매개할 수 없는 예술적 무능력의 소산에서 비롯된 것이라고 평가한다.

> 알레고리는 개념이 우위가 된다.

미술에서 알레고리적 형상화 방식

벤야민은 예술적 형상화 방식의 특징으로서 알레고리를 가장 심도 있게 분석한 이론가다.[15] 그가 언어에 적용했던 '비감각적 유사성'의 문제는 현대예술의 알레고리적 형상화 기법과 긴밀히 연관된다. 의미란 감각적 유사성을 통해 직접 드러나지 않는다는 벤야민의 견해는 현대미술의 알레고리적 성격을 분석하는 데 도움이 된다. 알레고리적 형식이 구상적 형상화 방식을 취한다 하더라도 작가가 그 형식을 통해 궁극적으로 보여주고자 하는 의미는

> 알레고리적 형상화 방식에서 의미는 감각적 유사성을 통해 직접 드러나지 않는다.

외적으로 드러나는 유사성이 아니다. 알레고리는 다양한 형상화 방식을 취하는데 미술에서는 대상이 구체적 · 외적으로 드러나는 구상적 형상화 방식이나 추상적인 방식을 취할 수도 있다. 알레고리의 구상적 방식은 미술사를 통해 도상학圖像學의 분야에서 많이 볼 수 있으며 추상적 방식은 20세기 미술의 주된 흐름 중의 하나로 나타난다.

· 몽타주와 알레고리
**몽타주는 조각나고 흩어진 현상의 파편을 조합한
알레고리적 형상화 방식이다**

벤야민은 특히 알레고리를 유기체적 총체성의 형상인 예술상징에 강력하게 대립하는 것으로 보았다. 그는 바로크적 알레고리의 분석을 통하여 고전적 재현 방식이 붕괴하여 파편화한 현대예술의 양상을 이미 예견한다.

알레고리적 문자그림이 보여주는 이 무정형의 파편만큼 예술 상징, 조형적 상징, 유기적 총체성의 형상과 격렬한 대비를 이루는 것은 없다. 그 안에서 바로크는 고전주의의 절대적 반대자로 나타난다.[16]

몽타주는 흩어지고 조각난 부분들을 모아서 전체를 떠올린다.

이러한 바로크적 알레고리는 현대미술의 형상화 기법과 긴밀히 연관된다. 현대미술의 재현방식은 마치 점성술사가 '별자리'를 보고 운명을 읽어내듯이 현상들 간의 상호 작용의 총체성을 통해 의미를 추출한다. 여기서의 총체성이란 고전주의에서 말하는 유기적 전체가 아니며 개념의 체계로 서술할 수도 없다. 하지만 조화롭게 부분들이 서로 연결된 유기적 전체가 아니더라도 흩어지고

조각난 부분들이 모여서 전체를 드러낼 수도 있다. 이런 기법은 현실을 새롭게 재현한다.

20세기 초엽의 아방가르드 미술에서 획기적으로 등장한 알레고리적 형상화 방식으로 몽타주Montage가 있다. 몽타주는 일견 서로 연관성이 없어 보이는 이질적인 것들이나 현상의 파편들이 모여 전체의 이미지를 구성하는 방식이다.[8-3] 그러나 몽타주는 보이는 그 자체를 넘어서서 새로운 의미를 만들어내기 때문에 근본적으로 알레고리적인 기법으로 볼 수 있다.

8-3 라울 하우스만, 〈다다 키노〉, 1921
이 몽타주에서는 현상의 파편들이 모여 전체의 이미지를 구성한다.

영화의 몽타주 기법은 필름 편집을 통해 전혀 무관한 시간과 공간을 이어서 통일된 시공의 관념을 생성한다.

영화와 몽타주 기법

몽타주는 원래 영화 편집상의 용어다. 몽타주는 필름 편집을 하면서 전혀 무관한 시간과 공간을 이어서, 통일된 시공의 관념을 가져오는 기법이다. 몽타주에 의해 아무 관계도 없는 여러 이미지가 의미를 갖고 줄거리가 만들어져서 이야기가 된다. 벤야민은 이렇게 유기적이고 통일적인 구성이 해체된 형상화 방식과 현대적 지각방식을 일찍이 주목한다. 그는 현대의 기술문명을 통해 사진이 발명되고 또 이어 영화가 등장하면서 이 새로운 장르가 예술적 지각을 어떻게 변화시켰는가를 「기술 복제시대의 예술작품」에서 분석하며 그 충격효과를 주목한다. 끊임없이 돌아가는 영상은 관람자가 관조적으로 침잠하여 감상하기 어렵게 한다. 이런 관람자의 태도를 벤야민은 '산만한 시험관Examinator'의 태도라고 불렀다. 영화배우의 연기는 하나의 통일된 작업이 아니라 여러 개의 개별적 작업이 합쳐져서 이루어진 것이고 스크린에서 통일적으로 신속하게 진행되고 있다고 여겨지는 사건들은 개별적으로 촬영되어 따로따로 처리된 경우가 많다. 이런 방식의 영화 구성은 고전적인 유기적 통일성을 해체하는 것이다. 벤야민은 이러한 영화의 몽타주

기법에서 오늘날의 예술이 아름다운 '가상假像'의 왕국으로부터 벗어난 예를 찾았다.[17] 영화처럼 기술의 발달로 이루어진 새로운 매체는 전통적 지각방식을 해체하지만 오늘날 대표적인 대중예술 장르인 영화는 대중에게 지속적으로 영향을 미칠 수 있는 예술의 가능성을 보여준다. 이것을 벤야민은 다음과 같이 기술한다.

> 복제품의 대량생산과 복제품의 현재화는 결과적으로 전통적인 것을 마구 뒤흔들어 놓았다. 이러한 전통의 동요는 현재의 인류가 처한 위기와 변혁의 또 다른 이면이기도 하다. 그리고 이러한 위기와 변혁은 오늘날의 대중운동과도 매우 밀접한 연관을 맺고 있다. 영화는 이러한 대중운동의 가장 강력한 매개체다.[18]

다다이즘에 나타난 몽타주 기법의 의미

벤야민은 미술에서 다다이스트들이 이러한 몽타주 기법을 활용한다고 본다. 다다이즘은 오늘날 대중들이 영화에서 찾고 있는 효과를 회화나 문학의 수단에 적용한 것이다. 다다이스트들은 사소한 일상용품, 예컨대 단추나 승차권을 몽타주하여 붙여놓고 이러한 그림들을 통하여 작품의 분위기를 가차 없이 파괴하려고 한다.8-4, 5

다다이스트들은 소재를 격하하고 무가치성을 부각하여 작품의 분위기를 파괴한다.

다다이스트들은 그들 작품의 상품적 가치보다는 관조적 침잠의 대상으로서의 작품의 무가치성을 보다 더 중시하였다. 그리고 그들은 그들의 소재를 근본적으로 격하함으로써 이러한 무가치성에 도달하고자 하였다.[19]

몽타주는 음악분야에도 적용되어 협화음을 추구하던 이전의 형상화 방식은 거부된다. 충동적 생명성을 가진 음, 혹은 음악적으로 가능한 모든 음에 의해 단일성은 거부된다. 이러한 몽타주 원칙은 유기적 단일성을 거부하면서 충격을 목표로 한다. 이런 몽타주 기법을 통해 예술가들은 일상적인 세계가 가상이고 환상이라는 점을 섬광처럼 폭로하기 위해 종종 비대상적인 소재를 원용하기도 한다.

다다이스트들은 몽타주 기법으로 무가치한 소재를 사용하여 예술은 무가치하다는 것을 대중들에게 보여줌으로써 공적인 불쾌감을 야기한다. 다다이스트들은 미술작품을 사람의 마음을 사로잡는 시각적 환영이라기보다는 일종의 폭탄으로 간주한다. 몽타주 기법은 점성술과 비슷하다. 별자리를 보고 점을 치는 점성가가 천체의 섭리와 인간의 운명 사이에 연관성을 파악하듯 몽타주 기법을 사용하는 예술가는 겉으로는 아무 연관성이 없어 보이는 현실의 조각들로 전체의 의미를 만들어내기 때문이다. 그것은 감각적으로 검증할 수도, 분석할 수도 없는 비감각적 유사성이다. 단순

현대미술은 비감각적 유사성을 통해 실재를 드러내려 한다.

한 기호의 조합처럼 보이는 언어가 정신 속에 실재를 불러오듯이 오늘날의 미술은 비감각적 유사성을 통해 실재를 드러내려고 한다. 따라서 감상자가 그러한 유형의 유사성을 인식하려면 점성가와 같은 유형의 탁월한 능력이 필요할 것이다. 왜냐하면 우리가 그러한 유사성을 지각하는 것이 쉽지 않다면 작품의 의미는 수수께끼처럼 모호한 것이 되어버리기 때문이다.

• 알레고리와 현실의 의미

오늘날 많은 이론가들은 현실이 너무 넓어져서 그 전체를 이해하기 어렵다고 말한다. 이것은 우리가 현실 속에 어떤 좌표를 가져야 하는지 불투명하게 만든다. 예술가들이 이러한 현실의 총체성을 파악하기는 쉽지 않은 일이다. 그리하여 예술가들은 흩어진 현실의 단편들을 주워 모아 전체를 알게하는 방법을 고안하는데, 이러한 기법이 현대문학에서 알레고리를 탄생시킨 것이다.[20]

일반적으로 19세기 문학에서 현대적 예술정신의 시작은 보들레르로부터 비롯되었다고 본다. 『보들레르론』에서 벤야민은 보들레르가 현상의 파편을 주워 모아 그 상관관계를 통해 의미를 끌어내고 있음을 간파하고, 보들레르를 알레고리적 기법을 사용하는 대표적인 예술가의 한 예로 본다.

> 깜짝 놀라서 자신의 시선을 자기 손바닥 위에 놓인 부스러기 조각에 쏠리게 되는, 골똘히 생각에 빠진 공상가는 알레고리를 사용하는 시인이 될 것이다.[21]

알레고리는 가시적인 것의 형상으로 비가시적인 것을 표현하는 기법이다. 여기서는 가시적으로 묘사할 수 없는 어떤 추상적 관

알레고리 기법은 현상의 파편을 모아 그 상관관계를 통해 의미를 끌어낸다.

알레고리는 자신을 넘어선 어떤 것을 재현하면서 초월적 세계관과 연결되어 있다.

넘이 눈에 보이는 대상의 형태를 빌려 나타난다. 알레고리를 통해 묘사된 것은 그 자체로 의미가 있는 것이 아니라, 자신 너머에 있는 어떤 것을 재현한다. 오랫동안 하나의 재현방식으로 존재했던 알레고리 기법이 현대미술에 와서 광범위하게 확산되어 다양한 해석을 가능하게 한다. 형상과 의미의 불일치로서 알레고리는 비감각적 유사성으로 특징되는데, 이 유사성은 의미가 불확정적이어서 모호하다. 그러나 다른 한편 의미가 규정되어 있고 해석자의 관점에 따라 다양하게 구성되기도 한다. 과연 이 내적인 것과 어쩌면 주관적인 것에 불과할지 모르는 정신적인 것이 제대로 소통될 수 있는지의 여부도 낙관적이지는 않다. 그리하여 현대미술은 마치 자신 있게 이야기하기가 어려운 어눌한 사람의 말투처럼 독백이 되어버린 경우도 적지 않다. 루카치는 벤야민의 알레고리론을 원용하여 현대예술의 알레고리화 경향이 현세적 삶의 근원적 불안과 초월적 세계에의 향수로 분열된 바로크적 세계관과 연장선에 있다고 본다. 이것은 결국 종교적 사유의 한계를 벗어나지 못한 것이 근본적인 원인이라고 루카치는 비판적으로 평가한다.[22]

더 읽을 책

발터 벤야민, 최성만 옮김, 『기술 복제시대의 예술작품: 사진의 작은 역사』, 도서출판 길, 2007

발터 벤야민, 반성완 옮김, 『발터 벤야민의 문예이론』, 민음사, 1983

발터 벤야민, 차봉희 옮김, 『현대사회와 예술』, 문학과 지성사, 1980

심혜련, 「대중매체에 관한 발터 벤야민의 미학적 고찰이 지니는 현대적 의의」, 『미학』, 제30집, 2001년 5월

Walter Benjamin, *Das Kunstwerk im Zeitalter seiner techischen Reproduzierbarkeit*, Suhrkamp Verlag, Frankfurt am Main, 1977

Walter Benjamin, *Gesammelte Schriften. Bd. I-VII. Unter Mitwirkung von Theodor W. Adorno und Gershom Scholem*, Rolf Tiedemann(hrsg). F.a.M., 1977

제8강 주

1) 발터 벤야민, 반성완 옮김, 『발터 벤야민의 문예이론』, 민음사, 1983, p.204

2) 같은 책, p.204

3) 발터 벤야민, 「보들레르의 몇 가지 모티브에 관해서」, 『발터 벤야민의 예술사상』, p.157

4) 같은 책, p.157

5) 같은 책, p.158

6) 이 글들은 단지 언어 철학적인 문제만이 아니라 우주론적 · 역사적 · 인류학적인 문제에 모두 적용되는 철학적 유사성론이다. Walter Benjamin, "Lehre vom Ähnlichen"; "Über das mimetische Vermögen", *Gesammelte Schriften. Bd. II-1*, S.204-213, Suhrkamp, 1977 참조

7) 모방의 능력은 세월이 지날수록 사람들에게서 희미해졌지만 아직 어린아이들에게는 남아 있어 아이들은 모방을 통해 사물의 본질을 표현한다고 한다. Walter Benjamin, "Über das mimetische Vermögen", 같은 책, S.210

8) 같은 책, S.211

9) 같은 책, S.212. 동일한 것을 뜻하는 여러 다른 언어들이 감각할 수 없는 상호유사성을 가지고 있으며 그 공통된 내용이 사물의 본질적 의미라는 이러한 논지는 비트겐슈타인이 언급한 언어에 있어서 '말할 수 없는 것'과 유사한 의미로 해석할 수 있다.

10) 벤야민은 언어의 모방적 능력에 대해 다음과 같이 말하고 있다. "언어는 모방 행동의 최고 단계이자 또 비감각적 유사성의 가장 완벽한 기록부라 해도 좋을 것이다. 바꾸어 말하면 언어는 모방적 생산과 인식의 가장 오래된 인간의 능력이 하나도 남김없이 그대로 들어가 있는 – 그래서 마법적 생산과 인식을 없애 버릴 정도에까지 이른 – 하나의 수단이라고 할 수 있는 것이다." Walter Benjamin, "Über das mimetische Vermögen", 위의 책, S.213

11) 같은 책, S.213

12) Georg Lukács, *Die Eigenart des Ästhetischen. Georg Lukács Werke Bd. 12*, Darmstadt und Neuwied, 1963, S.774

13) Johann Wolfgang von Goethe, *Maximen und Reflexion, Goethes Werke, HA 12*, S.471

14) Johann Wolfgang von Goethe, *Maximen und Reflexion*, Jubiläums-Ausgabe, 제38권, p.261, Georg Lukács, *Die Eigenart des Ästhetischen. Georg Lukács Werke Bd.12*. S.728에서 재인용. 괴테는 알레고리에서의 사고적 요소를 개념으로서 또 상징에서의 사고적 요소를 이념으로서 규정하고 있다.

15) 많은 국내 연구들은 문학 분야에서는 벤야민의 언어 철학에 나타난 알레고리의 문제에 관하여 주목하고 있다. 언어 철학에서 미메시스와 알레고리에 대한 다음과 같은 연구서들이 있다. Choi Seong Man, *Mimesis und historische Erfahrung: Unter-*

suchungen zur Mimesistheorie Walter Benjamins, Bern u, a., 1997 ; 최문규, 「"바로크"와 알레고리–발터 벤야민의 언어이론」, 『뷔히너와 현대문학』, 1996; 김길웅, 「미적 현상과 시대의 매개체로서의 알레고리–벤야민의 알레고리 개념을 중심으로」, 『브레히트와 현대연극』, Vol. 4. 1997

16) Walter Benjamin, *Gesammelte Schriften. Bd.I-1*, Suhrkamp, 1977, S.340

17) "몽타주 수법을 쓸 때는 두말할 나위도 없이 어떤 사건은 몇 시간에 걸쳐 처리된다. 예컨대 제작소에서 창문에서 뛰어내리는 장면은 받침대에서 뛰어내리는 형태로 촬영되지만, 뛰어내리고 난 후의 도주장면은 경우에 따라서는 몇 주일이 지난 후에 옥외에서 촬영될 수가 있는 것이다 (…) 예술이, 지금까지 예술이 피어날 수 있는 유일한 영역으로 간주되어 온 '아름다운 가상(Schein)'의 왕국에서 벗어나고 있다는 사실을 이보다 더 극명하게 보여주는 것도 없을 것이다." Walter Benjamin, *Das Kunstwerk im Zeitalter seiner technischen Reproduzierbarkeit*, Suhrkamp Verlag, Frankfurt am Main, 1977, S.27

18) 발터 벤야민, 『발터 벤야민의 문예이론』, 앞의 책, p.202

19) 같은 책, S.37f

20) 발터 벤야민, 「중앙공원–보들레르에 관한 이론적 단상(斷想)」; 차봉희, 『현대사회와 예술』, 문학과 지성사, 1980, p.122. 벤야민은 알레고리를 바로크 비극론이나 보들레르론 등 문학을 통해 고찰하였지만 그의 관심은 사실상 시각적인 것에 있었다. "알레고리에 대한 원래적인 관심은 언어적인 것이 아니라 시각적인 것이다." 그는 '이미지'를 "나의 위대함, 나의 원초적인 열정"이라고 이야기하고 있다. 같은 책, p.134

21) 같은 책, p.122

22) Georg Lukács, *Die Eigenart des Ästhetischen. Georg Lukács Werke Bd.11*. 앞의 책, S.756f 참조

부정의 미학
테오도르 아도르노

• 현대사회와 예술

아도르노는 현대자본주의 사회에 대한 예리한 비판의식을 바탕으로 자신의 철학을 형성한다. 그는 현대 산업사회가 관리되는 사회이며 개인의 부자유를 영속화시키는 사회라고 본다. 예술은 이러한 사회현상을 반영하는데 이전의 예술이 했던 바와 같이 아름다움과 감동을 주는 방식이 아니라 현실 속에 쌓여 있는 무언의 고통을 표현하여 현상에 대한 부정의 계기를 드러내는 식으로 나타낸다. 이러한 부정의 계기는 고통스런 현실을 벗어나서 더 나은 현실을 추구하는 유토피아적 지향의도를 함축한다. 아도르노는 오늘날 확장된 대중예술을 비판적으로 본다. 왜냐하면 대중들의 욕망에 부응하며 값싼 대리만족 역할을 하는 예술이나 자본의 논리에 편승하여 이윤을 추구하는 상품화된 예술은 진정한 자율성을 상실했다고 보기 때문이다. 그는 정치적이고 상업적인 이데올로기에 봉사하는 예술을 비판하며 순수하고 자율적인 예술을 구제하고자 한다.

현대예술은 현실에 쌓여 있는 무언의 고통을 표현하여 현상을 부정하는 계기를 드러낸다.

Theodor Adorno (1903-69)

프랑크푸르트의 유대계 독일인 가정에서 탄생. 어머니가 가수였던 그는 음악에 특별한 감수성을 지녔으며 현대 음악의 고전이 된 말러나 쇤베르크 같은 신음악에 심취하였다. 루카치의 『소설의 이론』과 블로흐의 유토피아의 정신을 접하고 이들로부터 지속적인 영향을 받는다. 프랑크푸르트의 사회연구소에서 활동하며 호르크하이머와 계몽의 변증법을 기술했다.

· 현대예술과 미메시스

아도르노 미학의 핵심개념으로서의 미메시스

아도르노는 예술의 본질을 미메시스로 정의한다.

미메시스는 아도르노 미학의 핵심개념 중의 하나다. 아도르노는 그의 『미학 이론』에서 예술의 본질을 미메시스로 정의한다. "예술의 표현은 미메시스적인 태도를 취한다."[1] 아도르노에게 미메시스는 무엇을 지배하는 것이나 규정하는 것이 아니다. 미메시스적인 태도란 타자를 지배하지 않으면서 그것을 인정하는 것이다. 자연에 대한 기술적이고 과학적인 지배와는 달리 예술은 구체적이고 단일하며 개별적인 것을 보존한다.

미메시스적인 태도는 주체가 객체와 동일해지는 것이다.

아도르노에게서 미메시스는 단지 예술과 관련되어 쓰이는 협소한 개념이 아니고, 인간과 자연, 주관과 대상의 관계를 지칭하는 넓은 개념이다. 이를 바탕으로 그는 "미메시스적 반응 방식은 주체와 객체가 확고부동하게 대립되기 이전 단계에 나온, 현실에 대한 한 가지 태도"[2] 라고 규정한다. 단적으로 말해 미메시스는 무엇을 모방하는 것이 아니라 스스로를 객체에 동화시키는 것이다. 루카치에게 미메시스가 모방Nachahmung과 동일한 의미로 쓰였다면 아도르노에게 미메시스와 모방은 서로 대립되는 것이다. 미메시스가 객체로의 동화라면 '모방은 대상을 객체화하는 것'이다. 주체가 객체를 대상화하는 것이 아니라 주체가 객체와 동일해진다는 의미에서 예술의 표현은 미메시스적이 되는 것이다.

미메시스적인 반응이 어떤 대상을 모방하는 일이 아니고 자체와 동일해지는 일이라면, 예술작품은 바로 그러한 것을 추구한다.[3]

아도르노에게 예술은 인식의 한 형태이고 미메시스 역시 인식의 목적을 지닌다. "예술은 인식의 한 형태이며 그런 한에 있어서

그 나름으로 합리적이다. 왜냐하면 미메시스적인 반응이 요구하는 것은 인식의 목적이기 때문이다."[4] 아도르노는 예술을 '형상 Bilderwelt의 세계에 대한 미메시스'로 보고 미메시스로서 예술이 '체험의 직접성'과 분리될 수 없다고 본다.

아도르노의 세계관은 이성에 대한 근본적인 회의를 전제로 한다. 그는 이성의 원칙이 자연을 극복하는 인류역사의 과정에서 생겨난 것으로, 인간을 다시 억압하고 지배하는 '도구적 이성instrumentale Vernunft'의 역할을 하는 것으로 간주한다. 이런 결과가 합리화되고 조직화된 현대사회의 극복할 수 없는 소외와 물화현상을 초래한다는 것이다. 그러므로 아도르노는 이성을 자연 위에 세워서 자연을 지배하려는 태도를 거부하고 예술을 통해서 인간과 자연을 다시 화해시키려고 시도한다. 이와 관련하여 그는 예술이 주술과 분리되지 않은 단계의 미메시스적 행동에서 인간과 자연이 융합된 상태를 본다. 예컨대 그는 『계몽의 변증법』에서 미메시스의 기원을 주술적 미메시스적인 행동방식Mimikry에서 찾으며 이것이 자연과의 진정한 교류형태라고 생각한다.

> 무당의 의식은 바람, 비, 뱀, 병자 속의 마귀에게로 향한다. 소재나 견본으로 향하지 않는다. 주술을 행하는 것은 동일한 한 사람의 무당이 아니라 그는 여러 귀신과 흡사한 모습을 가진 제사의 탈을 바로바로 바꿔 쓴다. (…) 마귀들을 놀라게 하거나 무마하기 위해서 주술사는 마귀와 유사해지려 하며 이를 위하여 그 스스로 무섭게 또는 부드럽게 행동한다.[5]

그러나 역사가 흐르면서 인간의 합리성이 강화되고 이같은 미메시스의 본질적 특성은 결국 소멸된다.

아도르노는 인간과 자연의 화해를 예술에서 찾는다.

문명은 주술적 단계에서의 타자에의 유기적인 순응인 본래의 미메시스적인 행태 대신에 미메시스를 조직적으로 숙달하게 되며, 결국 역사 단계에서는 미메시스를 합리적인 실천인 노동으로 대치하게 된다.[6]

예술은 이런 미메시스적인 특성의 흔적을 간직하고 있다. 그러기에 예술은 모든 시대의 삶의 현상을 고유한 방식으로 미메시스해 왔다. 현대예술 또한 마찬가지다.

사물화된 세계에 대한 미메시스로서의 예술

예술가는 미메시스적인 태도를 통해 사회적 상태와 동화된다.

20세기에 들어와 전통적인 예술형식을 벗어나는 파격적이고 실험적인 기법의 예술이 무수히 등장하는데 이를 형식실험예술이라고 부른다. 현대를 진단하는 말로 중요하게 나타나는 '사물화 Verdinglichung'라는 표현이 있다. 사물화란 자본주의 사회에서 팽배한 물신숭배로 말미암아 인간들 간의 관계가 사물들 간의 관계로 왜곡된 상태로 나타나는 것을 일컫는 용어다. 아도르노는 현대의 자유로운 형식실험예술을 '사물화'된 세계에 대한 사물화된 의식의 표현으로 간주한다. 이러한 경향의 예술은 사물화를 극복하고 상업화된 예술에 저항한다는 의미에서 현대의 진정한 예술형식이라고 할 수 있다. 이 예술적 과정에서 미메시스는 중요한 역할을 한다. 아도르노는 있는 그 상태에 공감하고 침잠하여 실재를 드러내는 표현방식을 '미메시스'라고 부르는데 이것은 모방과는 다른 것이다. 모방이란 행위 하는 자가 주체로서 남아 있으면서 대상을 객관화시키는 태도인데 반하여 미메시스에서는 내가 나 자신을 버리고 대상과 동화되는 것이기 때문이다. 이런 원리는 예술가가 제작 행위를 통하여 사회적 상태와 동화되는 것과 같다.

아도르노는 현대예술의 미메시스적인 태도를 '생명체의 표현'이자 '고통의 표현'으로 파악한다. 이것은 표현하지 않고는 견딜 수 없는 미메시스적 충동을 통해 물화된 현대사회에 대한 저항으로 예술의 사명에 대한 기대감을 표출하고 있다. 이를 대변하는 대표적인 현대예술형식 중의 하나가 추상예술이다. 현대 추상미술을 아도르노는 자본의 전체적인 추상화에 맞서는 추상으로서 하나의 부정의 실천으로 간주한다. 자본주의 체제 아래 사물화된 주관적 삶은 추상으로밖에 표현할 수 없고 더욱이 총체적으로 관리화되는 사회에서 예술의 정치적인 힘은 추상적인 특수성 속에 내재하게 된다. 따라서 추상미술이야말로 현대적 삶의 상황을 가장 극명하게 드러내고 그것에 저항하는 예술형식으로 볼 수 있다.

추상미술은 추상화된 현대적 삶의 상황을 반영한다.

현대적 삶의 상황에 공감하고 이를 미메시스할 수 있는 예술이 현대예술이다. 아도르노는 "예술은 경직화되고 소외된 것에 대한 미메시스를 통해서만 현대적이다"[7]라는 미메시스관을 기반으로 카프카나 베케트, 쇤베르크 등을 현대의 대표적인 예술가로 높이 평가한다. 이런 맥락에서 그는 카프카의 문학세계를 사물화된 세계에 대한 미메시스로 파악한다.[8] 아도르노는 현대 문화산업에서 예술이 진정한 미메시스의 계기를 상실하면서 상업화되는 것을 다음과 같이 비판하고 있다.

현대문학은 사물화된 세계를 미메시스한다.

오늘날의 전형적인 태도에 의해 예술작품이 단순한 사실로 간주됨에 따라 어떠한 사물적 성격과도 결합되지 않는 미메시스적 계기까지 상품으로 헐값에 팔리게 된다. 그리하여 소비자들은 미메시스의 유물이라고 할 수 있는 자신의 충동들을 임의로, 자신의 앞에 놓인 작품에 투사한다.[9]

아도르노는 예술이 주술과 결합되어 있던 미메시스의 기원이
그렇듯이, 예술이 지향하는 바는 매우 신비적이며 초월적인 영역
과 관계된다고 본다.

예술은 미메시스적으로 수수께끼를 만들어냄으로써 그러한 합리
성의 계기인 정신과 매개되어 있다 - 이는 정신이 수수께끼를 생
각해내는 것과 같다. 그러나 그에 대한 해답을 주지는 못한다.[10]

예술이 주는 의미는 현재 상태에 대한 부정적 유토피아로서 마
치 플라톤의 이데아의 '상기'처럼 섬광처럼 나타났다가 사라지는
것으로 주관과 대상이 합일되어 있던 상태에 대한 기억의 흔적으
로 볼 수 있다.

모든 예술작품이 추구하는 미메시스에 대한 기억의 흔적은 또한
언제나 개별적인 작품과 다른 작품 사이의 분열 저편에 있는 상태
에 대한 기대이기도 하다.[11]

아도르노는 예술적 인식이 갖는 고유성에 절대적인 역할을 부
여한 것으로 볼 수 있다. 그는 예술적 인식은 개념적 인식과는 다
른 차원에서 인간 삶의 구체적이고 생생한 체험을 간직하고, 대상
을 형상화한다고 생각한다. 이것은 주관과 대상을 모두 보존하면
서 자유로운 운동의 여지를 마련해 줌으로써 예술이 현실 속에서
지대한 의미를 갖게 하는 것이다. 이런 면에서 현실의 미메시스로
서, 자율적이고 유토피아적인 현실을 이루고 있는 예술작품은 양
자가 추구하는 실제 현실적 의미의 공통점을 갖게 된다.

• 아도르노의 음악론

현대예술이 현실세계와 타협하지 않고 예술 그 자체의 길을 모색함으로써 자율적이 된다는 것은 아도르노가 현대예술 전반에 대해 가졌던 태도다. 이러한 예술관은 그의 모더니즘 음악론에서도 나타난다. 아도르노는 20세기 초, 전통적인 조성어법과 단절하고 12음체계를 창안한 쇤베르크를 음악의 역사적 필연성을 충실히 밟아간 모더니즘 예술가로 찬양한다. 합리화되고 사물화된 현대사회의 구조 속에서 경직되고 소외된 비인간적 삶은 이를 미메시스함으로써만 표현될 수 있기 때문에 불협화음 12음체계는 당시 사회적인 조건하에서 필연적인 것이다. 예술은 미메시스로 현실세계를 표면적으로 모방하는 것이 아니라 그 본질적인 것을 반영함으로써 참된 인식을 가능하게 한다. 그러한 본질 반영은 모순된 현실사회와 결탁한 상태를 통해 이루어지는 것이 아니라 저항을 통해 이루어지는 것이다.

아도르노의 예술이론에 의하면, 현대음악의 진정한 본질은 급진적 경향의 모더니즘 음악에서 찾을 수 있다. 불협화음 12음체계는 현대사회의 모순구조와 일치하면서 우리가 처한 현실세계의 상황을 반영한다. 예술에서 사회를 미메시스적으로 드러내는 것은 철저하게 재료의 구성과정에 참여하는 주체를 통해 변증법적으로 이루어진다. 아도르노에 의하면 재료는 경험적 현실세계와 연결된 역사성을 지닌 것으로서, 예술은 자신의 내면적 독자성에 현실을 담을 때 비로소 미학적이며 사회적인 것이 된다. 즉 작품의 사회성은 순수내적 형식에서 도출되며 예술의 사회비판이나 부정은 주관적인 계기가 아니라 예술 자체의 객관적인 계기가 된다.

쇤베르크의 12음체계는 현대적 삶에 대한 미메시스다.

작품의 사회성은 순수내적 형식에서 도출된다.

• 아도르노의 미술론
불협화음의 요소로 가득한 현대미술

미술에서 불협화음적인 요소는 감
각적인 아름다움을 배제한다.

아도르노는 '불협화음'을 모든 현대예술의 특징으로 파악한다.
그는 현대예술에 대한 깊은 사색을 하고 이것을 미술과 문학에도
적용하고 있다. 그에 의하면 음악의 불협화음이 듣기 고통스럽듯
이 미술에서도 불협화음적인 요소는 감각적인 아름다움을 배제하
고 보기에 '고통스러운' 현상을 보여준다는 것이다.

모든 현대예술의 징표라고 할 수 있는 불협화음은, 미술에서 그와
같은 의미를 지니는 요인들과 마찬가지로, 감각적인 매력을 그에
대립하는 고통으로 변형시킨 상태로 받아들인다. (…) 불협화음적
인 요소는 현대의 미학적인 근원현상일 것이다. (…) 보들레르와
트리스탄 이래의 현대예술에서 불협화음적인 요인이 예측할 수
없는 영향력을 지니게 되었다.[12]

현대작가들은 종종 이성적인 창작
방식과는 거리를 두고 우연을 활
용한다.

현대의 일부 예술가들은 이성적인 계획에 의한 창작방식에 대
해 회의적이다. 그래서 이들은 작품이 만들어지는 과정을 우연에
맡긴다. 이런 태도는 다다이스트들이나 초현실주의자들이 사용했
던 자동기술법 등에서 나타난다.

만드는 일로서의 예술의 진보와 이에 대한 회의는 서로 대위법을
이룬다. 실제로 그러한 진보는 이미 50년 가까운 역사를 지니는
자동기술법이나 현대의 타시즘Tachismus, 우연음악Zufallsmusik 등
절대적인 비자의성을 추구하는 경향을 수반한다.[13]

수수께끼 같은 내면의 표현

현대미술가들은 객관적인 것을 명확하게 드러내기보다는 언어로 지시하거나 표현할 수 없는 것을 보여주려고 하면서 자기자신 속으로 침잠해 들어간다. 아도르노는 형상인지 문자인지 기호인지 알 수 없는 파울 클레의 회화에서 예술가 내면의 표현을 발견한다.9-1

지극히 현대적인 예술은 영혼적인 것을 모사하는 영역에서 벗어나, 어떤 것을 지시하는 언어로는 표현할 수 없는 것들의 영역으로 들어간다. 이에 대한 근래의 가장 중요한 본보기로는 아마 파울 클레의 작품을 들 수 있을 것이다.14)

9-1 파울 클레, 〈대천사〉, 1938, 황마에 유채, 100×65cm
클레의 회화에서는 표현하기 어려운 내면의 표현이 나타난다.

아름다운 가상의 파괴

'파국'과 '충격'은 음악의 불협화음에 해당한다고 볼 수 있는데 미술은 이를 통하여 보이지 않는 현상의 본질을 보여주려 한다. 현대미술의 대표적인 흐름인 추상미술, 구성주의, 초현실주의 등은 환상을 깨뜨리는 조형언어로 사실주의보다도 더 현실의 역사적 변화와 깊은 유사성을 갖는다. 현대미술은 '아름다운 가상'이 되기를 포기하고 대상성을 파괴하며 감각적으로 대상과 유사하게 현실을 재현하지 않는다. 현대예술은 다다이스트들이 하였듯이 하찮은 소재로 침잠해 들어가며 현실의 무가치함과 추함을 미메시스적으로 드러낸다.9-2

9-2 쿠르트 슈비터스, 〈메르츠빌드〉, 1919
하찮은 소재를 활용한 다다이스트들의 작업에서 볼 수 있듯이 많은 현대예술가들은 감각적인 아름다움을 담는 재현방식을 해체한다.

사회의 리얼리티를 드러내는 추상미술

현대의 많은 형식실험예술, 그리고 추상미술은 나름대로의 혁신적인 기법을 통하여 충격을 주며 사회를 미메시스적으로 다시

9-3 장 포트리에, 〈유대여인〉,
1943
9-4 볼스, 〈무제(갈색 바탕 위의
검은색)〉, 1946-47
앵포르멜 회화에서 보이는 무정형
적인 물감 반죽과 얼룩은 현상의
파열과 어두운 현실의 본질을 상징
적으로 보여준다.

나타낸다. 그 모습은 외견상 사회와 유사하지 않지만 사회가 처한
진실의 모습을 알려주면서 우리의 정신을 각성시키며 정서에 호
소한다. 이것은 내적 유사성으로 특징된다. 그러나 비구상적인 작
품이라고 모두 우리의 정신에 호소하며 사회의 참모습을 드러내
는 것은 아니다. 추상 회화가 새로운 복지 사회의 '벽 장식'을 위해
제작된다면 그 사회의 총체적 관리에 지배되어 거짓된 화해를 이
룰 가능성이 크다. 아도르노는 사회와의 타협을 거부하면서 현상
의 총체적 파국을 드러내는 추상회화의 대표적인 예를 앵포르멜
회화에서 찾는다. 이런 회화에서 드러나는 무정형적인 물감 반죽
과 얼룩은 현상의 파열을 상징적으로 보여주는 것이다.[9-3]

최근의 예술작품들이 보여주는 충격은 그 현상의 파열에 기인한
다. 지난날 자명한 선험적 현상이 충격 속에서 파국과 아울러 소
멸된다. 그리고 이런 파국을 통하여 비로소 현상의 본질이 완전히
드러난다. 이는 어느 경우보다 볼스가 만들어낸 형상들에서 분명
하게 나타난다고 할 수 있다.[15] [9-4]

미술은 감각적인 것을 통해 정신적인 것을 드러낸다

아도르노는 예술작품에서 정신적인 것이 무엇보다도 중요하지만 정신적인 것은 감각적인 것을 통해 매개되어 표현된다는 점을 다음과 같이 강조한다.

예술작품의 정신은 사물적 요인이나 감각적인 현상을 초월한다. 그러나 이 정신은 이와 같은 계기들이 존재하는 한에서만 존재한다. 이 점을 부정적으로 표현한다면, 예술작품은 아무것도, 특히 작품에 직접 나타난 말도 문자 그대로 받아들일 수는 없다고 하겠다. 정신은 작품의 영기다. 이를 통해 작품은 말을 하게 되며 좀 더 엄밀하게 말해서 문자로 된다. 그러나 작품의 감각적 계기들이 이루는 짜임 관계로부터 생겨나지 않은 정신적인 것은 중요하지 않다.[16]

아도르노는 현대미술에서 감각적인 아름다움보다는 사회와 타협하지 않는 정신적인 것을 드러내는 것이 궁극적으로 중요하다고 간주한다. 그러나 감각적인 것은 정신적인 것을 불러오는 하나의 단초다. 예술작품에서 정신은 감각적인 소재를 통해 매개되기 때문에 정신을 환기시키는 것은 감각적인 것이다.

예술작품의 정신은 사물적 요인이나 감각적인 현상을 초월하지만 이 정신은 이와 같은 계기들이 존재하는 한에서만 존재한다. 이 점을 부정적으로 표현한다면, 예술작품은 작품에 직접 나타난 그 어떤 말이나 문자도 그대로 받아들일 수는 없다는 뜻이다. 정신은 작품의 정수이며, 이를 통해 작품은 말을 하게 되고 좀 더 엄밀하게 말해서 문자로 된다. 그러나 이 정신은 작품의 감각적 계기들이 이루는 짜임 관계로부터 생겨나는 것이다. 즉 정신 그 자체에

의해 매개되지 않은 감각적 요인은 예술적인 것이 못 된다. 그러기에 예술작품에 있어서 단지 철학적으로 주입된 정신이나 사상적 요인은 색채나 음과 마찬가지로 모든 작품 속의 소재일 뿐이다.

현대미술에 나타난 야만성은 문화에 대한 비판이다

현대미술의 야만성과 퇴행은 긍정적 문화에 저항하는 또 다른 이면이다.

정신화가 이루어지던 초기 단계에서는 원초적 성격을 지향하는 경향이 정신화에 반영되었으며 감각적 문화에 맞서 야만적인 것을 추구하는 경향도 나타난다. 예를 들어 야수파는 이러한 것을 일종의 강령으로 여겼는데, 이러한 퇴행은 긍정적 문화에 대한 일종의 저항의 이면이다.[9-5] 예술의 정신화는 그 같은 문제를 극복하고, 억제된 세분화 작업을 다시 이룩하여야 한다. 그렇지 않을 경우 그것은 정신의 폭력행위로 타락하게 된다. 이러한 저항은 예술을 통해 문화를 비판한다는 점에서 정당성을 지닌다.

예술작품에서 정신은 감각적인 소재에 의해 매개된다.

새로운 예술에서 야만적 특성이 지니는 위치는 역사적으로 변화한다. 〈아비뇽의 아가씨들〉[9-6]이나 쇤베르크의 초기 피아노 작품은 이에 대한 좋은 사례다. 여기에 나타나는 환원 앞에서 아연해하는 섬세한 감각의 소유자는 자신이 두려워하는 야만성보다 언

 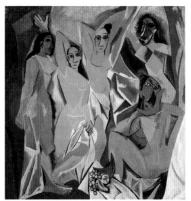

9-5 에밀 놀데, 〈촛불 무희〉, 1912
놀데의 작품에는 세련되고 감각적인 문화에 맞서 원시적이고 야만적인 것을 추구하는 경향이 나타난다.

9-6 파블로 피카소, 〈아비뇽의 아가씨들〉, 1907
아프리카 조각의 영향이 반영된 피카소의 입체파 초기 작품에도 현대예술이 추구하는 야만적인 특성이 보인다.

제나 더 야만적일 수 있다. 예술에서 새롭게 나타나는 계층은 과거의 계층을 거부하며, 이것은 거짓된 풍요에 대한 거부나 심지어 발전된 반응방식에 대한 거부 혹은 빈곤화를 수반하게 된다. 이런 의미에서 예술의 정신화 과정은 결코 직선적인 진보과정이 아니다.

예술의 진정한 가치는 예술가가 표현하는 감정의 내용이다

소재의 개념은 논란의 여지 없이 아직도 예술에서 중요하지만, 그것은 외부 세계로부터 직접적으로 끌어들여 변형해야 할 것이라는 점에서 칸딘스키, 프루스트, 조이스 이래로 중요성을 상실하게 된다. 반 고흐가 그린 의자나 해바라기 그림[9-7]은 소재보다는 화가가 겪은 감정 체험을 개인적으로 기록한 사건이라는 점이 더 중요하다. 이에 따라서 예술의 진정한 가치는 다루어진 대상의 허구적 혹은 현실적 중요성에 의해 그다지 좌우되지 않는다는 사실이 밝혀지게 된다.

예술의 진정한 가치는 소재나 대상의 허구적 혹은 현실적 중요성에 좌우되지 않는다.

9-7 빈센트 반 고흐, 〈해바라기〉, 1888
해바라기를 그린 이 작품에서 재현된 소재보다는 화가의 감정체험이 더 중요하다.

작품의 유기적 통일성을 거부하는 몽타주는 충격을 목표로 한다

인상주의 이후의 모든 현대예술은 예술적 토대가 주관적 체험의 단일성이나 '체험의 흐름'에 근거를 두는 연속체라는 가상을 떨쳐 버린다. 이것은 극단적인 표현주의의 여러 선언문들과도 맥을 같이한다. 이런 경향의 특징은 유기적인 상호관계를 엮어 주는 끈들의 단절이며 어떤 한 가지 요소의 생명력이 다른 요소에 좌우된다는 믿음의 파괴다. 이것은 지나친 상호관계가 너무 긴밀하고 복잡하며 의미를 모호하게 만들 수 있다는 것을 함축한다. 이로서 미학적 구성원칙으로 세부사항이나 이것들이 미시적인 구조 속에서 지니는 연관성에 대한 기획 전체가 확고부동하게 우월한 위치를 차지한다는 원칙이 나타난다. 새로운 예술은 이런 맥락에서 볼 때

몽타주에서 유기적인 상호관계를 엮어 주는 끈들은 단절되지만 새로운 총체성에 의해 각 부분들의 연관관계가 형성된다.

9-8 라울 하우스만, 〈ABCD
(화가의 초상)〉, 1923-24
몽타주는 구성요소의 유기적인 연
관관계를 파괴함으로써 충격을 목
표로 한다.

모두 몽타주라고 할 수 있을 것이다.[9-8]

　이런 미시적 구조의 특징은 결합되지 않은 요인들이 좀 더 높은 위치에 있는 전체에 의해 집약되고, 이로써 총체성을 통해 각 부분들에 결여된 연관관계를 필연적으로 만들어내며 그로 인해 총체성이 새롭게 의미를 갖는 점이다. 이같이 만들어진 단일성은 새롭게 형성된 예술을 구성하는 제반 세부요인들의 경향에 따라서 수정된다. 즉 단일성은 색채나 '음들의 충동적 생명'을 통하거나 음악적으로 처리 가능한 모든 음을 통해 수정된다. 이처럼 몽타주 원칙은 묵시적으로 인정된 유기적 단일성에 반대하기 위한 행위로서 충격을 상정하지만, 이 충격이 둔화되면서 몽타주된 것은 단지 무의미한 소재로 돌아가고 만다.

사회에 저항하지 않는 예술은 중화와 타협을 통해 현실과 거짓된 화해를 이룬다

총체적인 중화가 이루어지는 시대에 실험적인 예술가들 역시 사회와 타협하는 길로 종종 나간다.

　관리되는 세계에서는 타협을 통한 중화中和가 보편적이다. 초현실주의는 한때 예술을 어떤 특수 영역으로서 물신화하는데 저항했지만, 그 자체가 예술이었기에 순수한 저항의 형태를 넘어 예술의 영역에 들어서게 된다. 앙드레 마송의 경우에는 작품의 질이 작품을 결정하지 않고 사회적인 수용과 파문 사이에 일종의 타협을 이루고 있다. 철저한 사회화가인 살바도르 달리의 사례를 보면 그는 수십 년간 정체화된 위기 상태에 만족하는 라스즐로, 혹은 반동엔등과 같은 세대로서 모호한 감정을 '현학적으로' 나타내고 있다. 이로써 초현실주의는 거짓으로 잔존하게 된다. 현대예술의 여러 유형은 충격적으로 끼어드는 내용으로 인해 형식법칙이 뒤흔들리게 되지만, 자극이 둔화되면 곧 승화되지 않은 소재들을 친숙하게 받아들여 세계와 타협을 하는 경향이 있다. 타협과 중화가 총

체적으로 지배하는 시대에는 극단적으로 추상적인 회화의 영역에서도 마찬가지로 거짓된 화해가 나타난다. 즉 비구상적인 작품이 새로운 복지 사회의 벽장식으로 치장된다.

이는 사실주의 계열의 작품에서도 나타난다. 뫼니에가 사실주의기법으로 이상화한 광부는 프롤레타리아를 아름다운 인간성과 고결한 육체를 지닌다고 표현함으로써 프롤레타리아의 문제를 관념화한 시민사회의 이데올로기에 순응하는 인상을 준다.

9-9 콩스탕탱 뫼니에, 〈도끼를 든 광부〉, 1903
아도르노는 뫼니에가 프롤레타리아에 대한 통념적인 시각을 갖고 광부를 이상화시켜 표현했다고 본다.

사회적 상흔으로서의 예술

예술작품은 표현을 통해 사회적 상흔을 드러내는데, 여기서 표현은 작품의 자율적 형태를 위한 사회적 요소가 된다. 피카소의 〈게르니카〉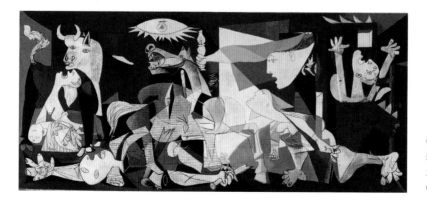는 이를 잘 대변하는 예술작품이다. 그는 강요된 사실주의와 결코 결합될 수 없는 상태에서 비인간적인 구성을 통해 사회적 저항으로 첨예화하는 표현을 얻는다. 예술작품이 가하는 사회비판은 고통을 초래한다. 이것은 작품의 표현이 역사적으로 확정되어서 진리가 아닌 사회상황이 드러나게 되는 것을 의미한다. 일례로 분노는 이런 것에 대한 원초적 반응이다.

9-10 파블로 피카소, 〈게르니카〉, 1937
피카소의 〈게르니카〉는 사회적 참상에 대한 고통과 분노를 표현한다.

비구상예술은 종종 사실주의보다 현실의 역사적 변화와 더 깊은 유사성을 나타낸다.

9-11 블라디미르 타틀린, 〈부조〉, 1916
구성주의 작품은 일루전을 파괴하는 표현기법을 통해 변화된 현실의 상황을 더 밀접하게 드러낸다.

현대의 몇몇 중요한 예술가들은 표현적이고 미메시스적인 동기와 구성적인 동기를 동일하게 활용한다.

현대 작가들은 다양한 매체의 활용을 통해서 의도하지 않는 의미를 드러낸다.

비구상적인 예술

제1차 세계대전 이후 현대회화는 입체파와 초현실주의로 갈라진다. 그러나 입체파도 예술작품이 내용적으로 어떤 단절성 없이 내재성을 지닌다는 시민적인 생각에 저항한다. 반면에 막스 에른스트나 앙드레 마송과 같이 상업성을 철저히 배격하는 중요한 초현실주의자들은 처음에 예술의 영역 자체에는 저항하였지만 제반 형식적 원칙은 수용한다. 특히 마송은 충격을 주는 아이디어가 소재적인 면에서 곧 낡은 것이 되어 그림을 그리는 방식을 탈대상화의 문제로 접근한다. 이로서 일상적인 세계가 가상이고 환상이라는 점을 섬광처럼 폭로하려고 할 경우 이미 목적론적으로 비대상적인 요인으로 변화하게 된다. 구성주의는 일루전을 파괴하는 표현기법을 통해 사실주의보다도 현실의 역사적 변화를 더 밀접하게 드러낸다.[9-11]

표현하고자 하는 내용은 구성적 형식을 통해 드러나야 한다

오늘날 비형식적인 것으로 볼 수 있는 현상이 미적인 현상이 되려면 형식적으로 명료한 모습을 드러내야만 한다. 그렇지 않으면 그것은 단지 기록문서가 될 뿐이다. 쇤베르크나 클레 혹은 피카소 등과 같이 그 시대를 대표하는 예술가들은 표현적이고 미메시스적인 계기와 구성적인 계기를 동일하게 활용한다. 그들은 어느 한쪽의 어중간한 중간을 택하지 않고 양극단을 추구함으로써 두 계기를 다룬다.

장르와 매체의 경계를 넘어서는 현대예술

피카소가 최초로 콜라주를 사용하여 신문조각으로 자신의 그림을 일그러뜨려 구성한 기법은 작품의 구성요소로서 사회적 계

기를 직접 활용한 것이다. 이것은 몽타주와도 일맥상통한다. 사회적 계기는 이러한 형식구성을 통해서 가상의 힘을 지니게 되고 미학적인 권한을 얻게 된다. 콜라주나 몽타주 기법은 예술자체가 스스로 순수한 내재성을 지닌다는 허상을 깨뜨리며, 경험 세계의 요인들이 그 자체의 연관관계를 버리고 내재적인 구성의 원칙에 따르게 한다. 이러한 형식의 예술은 조잡한 소재들을 눈에 띄게 활용하기도 한다. 현대예술에서 볼 수 있는 이런 경향은 예술들 간의 경계선을 없애거나 혹은 충격효과를 수반하며 반의도적이고 비미적 요인이 어떤 확정 가능한 의미를 갖게 한다.

더 읽을 책

서인정, 「Th.W. 아도르노의 미메시스론의 관점에서 본 모더니즘 음악론」, 『미학 · 예술학 연구』, 14집, 2001

테오도르 아도르노 외, 김유동 옮김, 『계몽의 변증법』, 문학과 지성사, 2001

테오도르 아도르노, 홍승용 옮김, 『미학이론』, 문학과 지성사, 1984

Theodor Adorno, *Ästhetische Theorie, Werke Bd.7*, Frankfurt a. M., 1970

Werner Jung, *Von der Mimesis zur Simulation: Eine Einführung in die Gechichte der Ästhetik*, Hamburg, 1995

Wolfhart Henckmann, K. Lotter, *Lexikon der Ästhetik*, Verlag C. H. Beck München, 1992

제9강 주

1) Theodor Adorno, *Ästhetische Theorie*, *Werke Bd.7*, Frankfurt a. M., 1970, p.169

2) 같은 책, p.169

3) 같은 책, p.169

4) 같은 책, p.87

5) Theodor Adorno und M. Horkheimer, *Dialektik der Aufklärung, Gesammelte*

Schriften vol.3, hrsg. von Rolf Tiedemann, Frankfurt a.M., 1984, p.25 이하

6) 같은 책, p.205

7) Theodor Adorno, *Ästhetische Theorie*, 앞의 책, p.39

8) "카프카의 서사양식은 고졸(古拙)적이지만 물화에 대한 미메시스이기도 하다", 같은 책, p.342. 아도르노는 현대예술의 미메시스적 특성을 다음과 같이 표현한다. "예술은 미메시스적으로 산만할 수 있다. 왜냐하면 예술은 산만한 것에 공감하기 때문이다", 같은 책, p.281. "현대의 예술적 형성물들은 죽음의 원칙인 물화에 미메시스적으로 따른다", 같은 책, p.201

9) 같은 책, p.33

10) 같은 책, p.192

11) 같은 책, p.198

12) 같은 책, pp.29-30

13) 같은 책, p.47

14) 같은 책, p.96

15) 같은 책, p.131

16) 같은 책, p.135

3부

후기구조주의 미학과
재현의 해체

후기구조주의 미학과
재현의 문제

• 구조주의

　구조주의는 세계를 파악하는 일종의 새로운 사고방식이자 지각방식이다. 우리는 보통 세계를 개별적 존재자들이 모여서 이루어진 집합으로 보며, 이 개별자들 하나하나가 일관된 성질을 갖고 명료하고 구체적으로 특징된다고 생각한다. 그리고 우리 자신도 선입관 없이 그러한 존재를 파악할 수 있다고 생각한다. 그러나 실제로 우리가 어떤 대상을 지각하는 데에는 의식적이고 무의식적인 여러 요인들이 개재되어 영향을 주기 마련이다. 예를 들면 타고난 나의 기질적 성향, 문화적 환경, 또는 과거의 여러 경험에서 얻은 선입견 등 무수히 많은 요인들이 복합적으로 작용하는 것이다. 그렇다면 어떤 대상을 완전히 객관적으로 지각하는 것이 과연 가능할까? 내가 어떤 대상을 관찰하면서 대상의 실체라고 생각하는 것은 사실상 우리 자신이 구성하고 만들어낸 것은 아닐까? 그렇다면 대상을 명확히 파악하기 위해서는 먼저 나와 대상과의 관계를 파악해야 할 것이다. 이런 문제 의식에서 구조주의가 제기된다. 구조주의는 사물의 참된 본성이 사물 그 자체에 있는 것이 아니라, 우리가 구성하고 지각하는 사물들의 관계에 있다고 본다. 사물들

구조주의는 사물의 참된 본성을 사물 그 자체에서 찾는 것이 아니라, 우리가 구성하고 지각하는 사물들의 관계에서 만들어진다고 본다.

간의 관계는 '구조' 안에서 만들어진다. 어떤 존재나 사건이든 그 완전한 의미는 그것이 위치하는 구조 안에서 통합됨으로써 비로소 인식될 수 있다는 것은 구조주의자들의 공통된 견해다.

구조주의 운동은 원래 언어학 분야에서 싹텄다. 구조주의의 선구자로 간주되는 이는 스위스의 언어학자 소쉬르다. 그는 언어에 의한 우리의 사고가 실재와 대응하는 절대적인 것이 아니라 상대적인 것이라고 말한다. 그에 의하면 어떤 단어는 하나의 실체나 대상을 명명하는 것이 아닌 것이다. 소쉬르는 언어가 근본적으로 '기호'로서 구성된 조직체계이며 기호는 표현적 측면인 '기표'와 내용적 측면인 '기의'로 구성된다고 파악한다. 이런 의미에서 언어는 마치 체스놀이가 서로 다른 말馬들의 결합으로 이루어진 체계인 것처럼 '기표'와 '기의'의 연합으로 이루어진 체계로 볼 수 있다. 이 과정에서 소쉬르는 "언어기호가 결합시키는 것은 한 사물과 한 명칭이 아니라 하나의 개념과 하나의 청각영상이다"[1]라고 파악했다. 따라서 그는 "언어의 구체적 실재는 스스로 우리 눈앞에 나타나지 않는다"고 간주했다.[2] 이러한 언어학적 사고의 전환은 '실재' 그 자체보다는 '실재'라고 생각되는 것을 만들어내는 구조나 체계에 관심을 갖게 한다. 소쉬르의 언어학에서는 '구조la structure'라는 말 대신에 '체계le système'라는 용어가 사용되는데, '차이'에 의한 가치의 체계가 언어를 구성한다는 것이다. 여기서 하나의 가치는 다른 것과의 관계에서만 성립하는 상대적인 개념으로 의미보다 중요하며, 실체를 대신하게 된다. 이를 바탕으로 구조언어학이 나타난다.

이 같은 논의의 배후에는 철학적 의미가 숨어 있다. 현실세계의 개별적 대상이나 사건을 '대표하거나 반영하는 것'은 개별적 단어나 문장이 아니라 오히려 기호의 전체 체계 혹은 랑그의 전체 장이

리얼리티 자체에 대응하고 있다는 것이다. 달리 말하면, 리얼리티의 세계에 어떤 조직적 구조가 존재한다고 해도 거기에 대응하는 것은 체계적 언어의 총체이므로, 언어는 리얼리티를 구성하는 것들 하나하나에 대응하기보다는 하나의 체계에서 다른 체계로 진행한다는 것이다. 이런 의미에서 언어기호적으로 리얼리티란 본질적으로 다양하게 맞물려 있는 일련의 체계들이다.[3]

이러한 사고의 전환은 1950년대 이후 프랑스에서 발흥하여 인류학(레비스트로스), 문학비평(바르트), 정치·경제학적 역사 분석(알튀세르), 정신분석학(라캉), 지식사회학적 역사 분석(푸코) 등의 영역으로 확장되고 심화된다. 이들 사상가들의 이론에는 언어학적 사고의 전이 외에도 전 시대의 사상적 흐름인 마르크스주의와 실존주의 등의 영향이 혼합되어 있다. 바르트는 그의 기호학이론에 구조주의적 방법론을 적용하였고, 라캉은 구조언어학의 방법론을 정신분석에 적용한다. 푸코는 이념과 관습들 간의 숨겨진 힘과 상관관계에 초점을 맞추어 사회구조를 비판적으로 분석한다. 이후 구조주의는 주로 프랑스를 중심으로 기호학 및 언어학 분야에 지속적인 영향을 미치면서 포스트구조주의의 토대가 된다.

구조주의는 프랑스를 중심으로 1950년대 이후 인류학, 기호학, 정신분석, 역사 분석 등의 분야에서 지속적인 영향을 미친다.

구조주의는 실재의 문제를 지금과는 다른 각도에서 바라볼 수 있게 하는 새로운 사고의 전환을 마련한다. 그 영향으로 독립적이고 자유로운 주체의 이성적 의식을 신뢰하던 데카르트적 서구사상의 전통은 구조주의로 인해 위기에 직면한다. 왜냐하면 구조나 체계 속에서 개인(주체)이 사라질 위기에 처하게 되었기 때문이다. 익명의 '체계'와 구조 속에 갇혀 있는 주체는 더 이상 능동적이고 자유로운 주체일 수가 없다. 자율적 인간 대신 '주관성 없는 지식'과 '익명의 사유'를 중요시한 구조주의는 역사발전을 이끌고 나가는 주체의 자발성과 능동성이 약화되는 우려를 낳는다. 이것은 현

구조주의는 주관성 없는 지식과 익명의 사유를 중요시한다.

실참여적인 측면에도 영향을 미친다. 정태적인 구조분석에 몰두한 이론가들이 어려운 정치적 선택을 회피하고 실천의 문제들을 상대적으로 소홀히하게 된 것이다.

이런 구조주의적 사유는 예술이론에도 큰 영향을 미친다. 예술이 실재(현실)의 모방이라는 명제는 전승된 예술론의 가장 오래되고 중요한 생각이었다. 모방의 대상이 되는 실재와 모방의 결과물인 가상이라는 두 항만이 존재할 경우 우리는 그것을 모방론이라고 부른다. 이러한 모방론을 넓은 의미에서 '리얼리즘적'이라고 지칭할 수 있다. 리얼리즘적 세계의 예술은 실재란 무엇인가, 그리고 어떻게 모방할 것인가라는 질문 주위를 선회한다. 그런데 구조주의는 이러한 단순한 도식에서 벗어나 모방(재현) 행위에 선행하는 전제를 생각하게 한다. 이런 사고는 우리가 '가상illusion'으로서 예술의 본성을 더 깊이 생각할 수 있는 계기가 된다. 플라톤은 예술이 실재와 거리가 먼 '가상'이라고 보았고 헤겔은 가상으로서의 예술적 진리가 어떻게 정당성을 확보할 수 있을지 골몰했다. 이에 대해 구조주의 예술론은 재현된 대상물이 실재와 별 상관이 없을 수도 있는 가상의 공간 속에 있음을 보다 확실히 보여주는데, 이 세계가 바로 상징의 세계다.

구조주의는 실재 세계와 가상 세계라는 이분법에서 벗어나 상징적 세계라고 하는 제3의 개념을 상정한다. 이로써 재현행위는 재현대상과 재현물 간의 직접적인 관계가 아니라 항상 상징적 관계라는 매개적 관계에 의해서만 가능하게 되는 것이다. 상징적 질서는 변별적 관계에 의해 짜인 언어적인 그물망이며 이 질서는 주체의 재현행위 그리고 재현의 결과물에 앞서는 조건적인 것이다. 이 속에서 이미지는 지각의 결과물이 아니라 기호로 이해되고, 그것의 의미와 가치는 지시 대상과 유사해서가 아니라 구조 속에서

구조주의적 사유는 예술이 실재의 모방이라는 단순한 도식에서 벗어나게 해주었다.

구조 속에서 교환되고 소통되는 여타 기호들의 관계가 이미지의 의미와 가치를 결정한다.

교환되고 소통되는 다른 기호들과의 관계를 통해서만 결정된다. 구조주의자들은 리얼리즘이란 하나의 '효과' 내지 '환상'에 불과하며 모든 재현은 이미 존재하는 실재의 반영이 아니라 항상 서로 교환되고 생성되는 구조적 항들 간의 관계와 이로부터 생성된 재현의 코드를 통해서 이루어진다고 주장한다. 구조주의에 와서 재현대상과 실재의 관계를 명확하게 파악하기 어려워지면서 인간은 예술작품의 가상공간을 더 가볍고 자유롭게 즐길 수 있게 된다.

· 후기구조주의

구조주의는 '실재'보다는 '실재'라고 생각되는 것을 만들어내는 구조나 관계, 그리고 체계 등에 관심을 더 갖게 한다. 그러나 구조주의 사상은 1960년대 말에서 1970년대 초부터 푸코의 '계보학', 데리다의 '해체주의', 들뢰즈와 가타리의 '노마돌로지', 리오타르의 '포스트모더니즘' 등이 등장하면서 서서히 와해되기 시작한다. 이들은 각자 독특한 방식으로 구조의 정합성, 보편성을 비판하고 구조의 역사성과 상대성을 강조한다. 이러한 프랑스 철학의 흐름을 '후기구조주의Post-structuralism'라고 흔히 부른다. 이 말은 미국의 학자들이 구조주의 이후의 프랑스 철학을 일괄해서 부르기 위해 만들어낸 말이다.

데리다나 후기 바르트는 구조주의의 영향을 받았으면서도 구조주의를 뒷받침하는 이론의 한계를 지적하는 철학적 사유에서 출발했기 때문에 후기구조주의에도 부합하는 이론가들이다. 푸코는 담론이 그 자체로 순수하게 구성되는 것이 아니라 그 배후에 있는 권력과 힘의 역학관계로 형성됨을 밝힌다. 리오타르는 모더니즘 이후의 삶과 문화의 양상을 고찰하면서 포스트모더니즘이라는 말을 부각하고, 들뢰즈는 정합적이고 체계적인 헤겔식 철학서

후기구조주의는 구조의 정합성, 보편성을 비판하고 구조의 역사성과 상대성을 강조한다.

술에 대립하여 반헤겔식 글쓰기를 하면서 그 모델로써 니체를 강조한다. 이렇게 다양한 양상으로 나타나는 이론적 경향으로 볼 때 '후기구조주의'라는 말의 의미 자체는 아직 구체적으로 정립되지 않았다고 볼 수 있다. 그렇지만 이들의 철학은 전통 형이상학의 역사 전체에 대한 부정적 시각을 갖고 있다는 데 공통점이 있다. 또 후기구조주의의 등장은 현실정치나 실천에 있어서 위기를 맞이했던 마르크스주의와 실존주의의 한계를 극복하는 탈출구의 구실을 하면서 20세기 후반의 사상적 분위기를 주도해왔다고 볼 수 있다.

구조주의의 선구자들은 먼저 언어의 문제에 관심을 가진다. 이들 중 한 사람인 소쉬르는 언어가 실재를 직접 지칭한다기보다는 언어를 이루는 기호의 전체 체계가 실재를 대치한다고 간주한다. 이에 비해 후기구조주의자들은 언어체계는 우리가 생각하는 것처럼 잘 짜 맞춰진 전체를 이루는 것이 아니라고 생각한다. 더 나아가서 언어로 이루어진 사유와 철학 체계가 온전한 하나의 전체라는 생각은 완전히 허구라면서 그것의 해체를 주장한다. 그렇지만 그들은 여전히 언어 문제를 중시하면서 주체와 역사의 문제를 다루고 모든 언술행위의 이데올로기성, 허구성, 그리고 폭력성의 개입을 비판한다. 데리다는 이러한 입장을 대표하는 인물로, 칸트와 헤겔로 대변되는 근대철학의 주된 흐름인 체계적이고 관념적인 철학을 비판하면서 '해체주의'라는 철학적 흐름을 이끈다.

헤겔은 특히 체계적이고 정합적인 근대철학을 대표하는데, 후기구조주의 철학자들은 헤겔적인 사유의 총체성(전체)과 주객동일성 등의 개념을 비판하며 이에 대해 개별성, 다양성, 그리고 차이를 부각한다. 후기구조주의 사상가들은 헤겔의 체계에서 볼 수 있는 하나의 닫혀진 구조나 논리체계는 존재하지 않는다고 본다. 그뿐만 아니라 그러한 이론이 예시하는 역사에 대한 낙관적 전망이

나 모순 및 갈등의 해결방식을 불신한다. 어떤 형식의 이론이건 간에 미래에 대한 유토피아적 전망을 제시한다는 것은 역사 전체를 보는 시각에 체계와 총체성을 전제하기 때문에 구조 자체가 관념적 허구로 개입된다는 것이다.

역사와 현실을 보는 후기구조주의자들의 시각은 전체보다는 보다 미시적인 부분, 개별적인 문제에 초점이 맞춰져 있다. 이들이 이렇게 미시적인 데로 관심을 이동한 것은 오늘날의 현실이 점점 복잡해지고 많은 문제들이 중층적으로 얽혀있는 데 그 원인이 있다고 보인다. 주체가 객체를 인식할 수 있고 사회이론을 총체적으로 구성한다는 것은 주체가 사회 전체를 어느 정도 파악할 수 있다는 것을 전제로 하지만, 현실 자체는 너무 풍부하고 계속 변하고 있기 때문에 주체가 이를 완전히 파악하는 것은 거의 불가능하고, 끊임없는 노력에 의해 가깝게 다가가는 길밖에 없다. 따라서 현실을 이루고 있는 섬세한 문제들을 놓치지 않으려면 주체와 객체의 관계 사이에 발생하는 미세하고 다양한 층위의 움직임을 오직 미시적으로만 파악할 수밖에 없는 것이다.

· 후기구조주의 미학에서 재현의 문제

예술의 존재가치를 적극적으로 옹호하는 전통적 예술론의 흐름은 예술이 '실재'[4]와 어떤 방식으로든 관련을 맺고, 작품 속에 실재를 담아내어 다시 보여준다는 사실을 의심하지 않는다. 예술에 대한 이러한 생각은 고대에서 오늘날까지 이어지며 '예술은 실재의 모방Mimesis: imitation, 재현representation, 반영Widerspiegelung: reflection'이라는 명제로 거듭 표현되어 온다. 이중 가장 포괄적인 의미를 담고 있는 용어는 서양미학의 핵심개념이었던 '미메시스'이지만 시각 예술의 분야에서는 종종 '재현' 개념으로 대치된다.

미메시스와 재현은 예술이 객관적 실재를 담아낸다는 오랜 예술논의를 지탱해온 개념이다.

오늘날 예술론의 주요 흐름 중의 하나는 예술이 실재의 '재현'
이라는 생각을 다각도에서 숙고하게 만든다. 즉 후기구조주의 철
학자들은 언어가 실재를 지시한다는 생각을 근본적으로 반성하기
시작했고 그러한 생각을 바탕으로 참된 실재를 가정하던 서양철
학의 관념적 전제와 형이상학의 허구성을 해체하려고 노력한다.
해체론적 철학의 흐름은 체계적인 철학이 갖는 자기정합성의 자
의성과 또 그 안의 모순과 균열로 인한 체계의 취약성을 공략한다.
이를 통해 곡해된 실재를 교정하고 진정한 실재에 다시 다가가고
자 노력했던 것이다. 정신분석학은 객체를 인식하는 주체가 과연
이성적이고 자립적이며 일관된 주체인지에 의문을 표하고 인간이
분열된 욕망의 주체임을 보여준다. 또 언어학과 기호학은 구조주
의 이후 기호와 실재의 상응관계가 부정되고 기호는 더 이상 실재
를 지시할 수 없다는 견해를 제시한다. 보드리야르는 사회학과 매
체에 대한 이론적 토대를 바탕으로 미디어가 지배하는 사회에서
는 인간들이 허상에 둘러싸여 참된 실재에 접근하기가 어렵다고
주장했다. 이런 주장들은 공통적으로 실재란 여러 가지 이유로 파
악하기 어렵거나 또는 파악이 불가능하다는 것을 지적한다.

실재가 알기 어렵다면 예술이 실재를 재현한다는 주장도 어렵
게 된다. 탈근대 철학자들은 예술이 실재의 재현이라는 생각에 회
의적이다. 그들에 의하면 작품이라는 형성물은 객관적 실재와 연
결되어 실재를 다시 제시하는 것이 아니다. 작품의 세계는 작가가
만들어낸 실재로서 그 세계는 객관세계로부터 독립해 있으며 나
름의 자율성을 갖고 있다. 작품 속 요소들은 외부 세계의 요소들과
닮아 있어 대상과의 '유사성resemblance'[5]을 가진다. 그러나 이런
유사성이 환기하는 외부 세계의 대상물은 작품의 원본도 아니고
진리도 아니다. 탈근대 철학자들은 복잡하게 뒤엉켜 있으며 때로

는 허상으로 가득 찬 객관세계의 실재성에 대해 의심한다. 반면에 인간의 주관적 체험이 만들어낸 예술작품의 세계는 오히려 중요한 실재의 지위를 획득한다. 예술작품은 외부의 어떤 실재하고도 직접 관계를 맺지 않지만 작품 속에서 새로운 실재를 만들어낸다. 그것은 객관적, 물리적으로 존재하는 실재가 아니고 실재의 거짓된 환영도 아닌 다른 차원에 존재하는 '제3의 존재'라 할 수 있다.

이렇게 탈근대의 예술론에서 재현과 관련된 담론을 주도했던 푸코, 들뢰즈, 데리다, 보드리야르와 같은 이론가들은 객관적 실재로부터 독립된 작품 속의 실재를 옹호하면서 전통적 재현론을 해체한다. 그들은 예술의 존재론적 위상을 원본보다 격하했던 플라톤적 담론을 공격하면서 원본과 복사물(재현된 것) 사이의 위계적 관계를 무화시키거나 전복시키고자 하는 것이다. 그 결과 원본으로부터 독립한 예술적 실재는 이전에는 획득하기 어려웠던 자율성을 획득하고 가상적 실재의 존재론적 위상이 강화된다. 포스트모던 담론은 '상사similitude', '시뮬라크르simulacre', '형상figure', '생성devenir' 등의 개념들을 통하여 새로운 예술적 실재를 나타낸다. 이 개념들은 원본과의 닮음을 의미하는 전통적 재현론의 '유사성' 개념과 대비되면서 예술적 실재 고유의 특성을 드러낸다.

후기구조주의 이론가들은 원본으로부터 독립한 예술적 실재를 옹호하면서 전통적 재현론을 해체한다.

• 모방에서 시뮬라크르로

플라톤적 모방론의 전복: 시뮬라크르

우리가 리얼리티를 인식하는 방식에 대한 반성이 근본적으로 일어난 것은 언어학의 분야로부터 시작된 구조주의 이후다.[6] 구조주의 이론가들은 사물의 참된 본성은 사물 그 자체에 있는 것이 아니라, 우리가 지각하고 구성하는 사물들 간의 관계에 있고, 그러한 관계는 일정한 구조나 체계에서 나온다고 생각한다. 구조주의

구조주의 사상의 영향 이후 모방론의 전통은 비판적으로 재검토된다.

사상의 영향 이후 예술이론가들은 기호(작품, 텍스트)가 실재를 지시한다는 모방론이나 반영론의 전통을 비판적으로 재검토하게 된다. 이들의 견해에 따르면 주체가 객체의 본질(대상의 실재)을 명료하고 통일성 있게 인식할 수 있다고 믿는 것은 아주 소박한 생각이다. 왜냐하면 구조주의 이후 이 세계는 독립적으로 존재하는 사물로 구성되어 있는 것도 아니고, 사물의 구체적인 특성이나 본성이 명료하게 지각될 수도 없다고 간주되기 때문이다.

후기구조주의 사상은 모더니즘 이후의 삶과 문화의 양태를 반성한다는 점에서 포스트모더니즘이라고도 한다.

구조주의 사상은 후기구조주의[7]로 이어져 프랑스에서 기호학 및 언어학의 분야에 지속적인 영향을 미쳤다. 푸코, 데리다, 들뢰즈, 리오타르 등이 대표적 이론가들인데, 이들의 철학은 각기 고유한 특성을 가지고 있어서 하나의 학파로 묶기는 어렵다. 그러나 이들의 철학은 전통 형이상학의 역사 전체를 부정한다는 점에 공통성이 있다. 이들의 이론은 주체와 이성을 중심으로 했던 근대철학적 담론을 비판하고 모더니즘 이후의 삶과 문화의 양태를 반성하기 때문에 포스트모더니즘으로 특징되기도 한다. 이들 이론의 핵심은 인간의 이성과 언어에 대한 회의에서 출발하여 우리가 실재를 알기 위해 사용했던 수단들을 철저히 재검토하고, 언어기호는 실재를 지시할 수 없으며 모든 개념들이 지칭하는 고정되고 불변하는 항구적인 실재란 존재하지 않는다고 본다.

작품은 객관적 실재에서 독립해 있는 자율적인 실재를 나타낸다.

이런 이론의 영향 아래 예술이 실재의 모방이라는 전통적인 이론적 전제는 재검토된다. 예술작품은 실재와 유사해 보이지만 단지 겉보기에만 그러할 뿐 실재와 직접 연결되지 않는 것이고, 작품 속의 여러 요소들은 상호관계에 의해 하나의 구조를 이룬다. 그것은 구성된 실재로서 객관적 실재로부터 독립해 있는 것이다. 우리가 체험한 예술세계는 우리의 정서 속에 실재한다. 이를 일컬어 들뢰즈와 같은 철학자는 예술은 정서affect에 작용하며 '현존

présence'을 불러온다고 이야기한다. 그리고 이런 예술세계는 모방론의 원류가 되는 플라톤의 생각처럼 보이지 않는 다른 차원에 있는 객관적 실재를 모델로 삼아 만들어진 것이 아니다. 전범典範이 사라진 곳에서 재현의 위계적 관계도 사라졌지만 그 대신 남은 것은 중심으로 회귀하지 않아도 되는 모방물의 무한한 자유다. 작품 세계는 가상적 실재라는 점에서 실재도 아니고 비실재도 아닌 '제3의 존재'[8]인 것이다. 그렇기에 이러한 생각은 모방론의 가장 중요한 철학적 원류가 되는 플라톤적 모방론의 위계적 관계를 무너뜨리기 위해 '시뮬라크르'라는 가상적 실재를 부각한다.

　'시뮬라크르'에 대한 생각은 들뢰즈로부터 비롯되어 보드리야르로 이어지는데 플라톤적 모방론을 비판적으로 검토하는 방향으로 전개된다. 즉 가치의 중심이 원본보다는 재현된 것과 모사본에 새로운 실재성을 부여하는 방향으로 이동한 것이다. 예술가는 실재와 닮았으나 실재와는 아무 상관이 없는 이미지인 시뮬라크르를 탄생시킨다. 그리고 시뮬라크르의 이미지는 실재보다 더 중요하고 실재에 영향을 미치게 되므로 플라톤적 재현의 위계가 전복된다. 시뮬라크르의 공간은 실재계에 접근할 수 없는 오늘날의 인간이 머무르고 유희할 수 있는 새로운 실재계라 할 수 있다. 그러나 이런 생각은 전적으로 새로운 것은 아니다. 많은 예술가들이 이미 창작을 통해 새로운 실재를 만들어내면서 실재에 대한 이해를 확장하고 심화했다. 이것은 예술적 허구의 산물 속에서 얻어질 수 있는 확장된 실재이며 허구가 본질적으로 실재화한 것으로, 모든 시대의 예술가와 시인의 문제이고, 예술적 창작의 핵심적 문제다.

시뮬라크르의 공간은 인간이 위안을 얻을 수 있는 새로운 실재계다.

• 예술적 실재의 자율성

후기구조주의 이론가들은 객관적 실재로부터 독립된 예술의 자율성을 옹호한다.

　　구조주의 이후 프랑스 이론가들의 재현에 대한 논의는 전통적 재현관을 그 근본에서부터 반성하게 한다. 이들 이론가들은 '상사', '시뮬라크르', '형상', '생성' 등의 개념으로 '유사성'을 대치하고 예술적 실재의 풍부한 세계를 협소한 개념으로 고정시키는 판에 박힌 생각을 해체한다. 이들의 공통적인 생각은 전통적 재현관을 완전히 해체하거나 전복시킴으로써 예술과 객관적 실재를 결부하던 끈을 해체하고 예술을 실재로부터 자유롭게 하려는 것이다. 재현을 해체한다는 것은 작품의 모델이 되는 실재의 원본을 다시 보여주거나 되찾고자 하려는 의도를 해체하는 것이다. 대상의 유사성을 비교할 준거가 되는 이 '원본'이란 말에는 부당하게 예술을 구속했던 형이상학적, 이데올로기적 의미가 함축되어 있다. 원본이 전제되지 않음으로써 예술은 본래적인 가상의 실재 속에서 자유롭고 풍부하게 해석된다. 재현에 대한 이런 견해는 객관적 실재로부터 독립된 예술의 자율성을 옹호하는 쪽을 지지하고, 그 결과 작품에서 만들어진 가상의 실재는 이전 시대에 획득하기 어려웠던 자율성을 획득하게 되어 예술적 유희 공간을 확장한다.

예술은 생성의 과정을 보여주며 예술의 의미는 규정될 수 없다.

　　전통적 재현관을 비판하고 해체한 탈근대의 이론가들이 궁극적으로 의도한 것은 다음과 같다. 예술작품의 의미는 궁극적으로 규정될 수 없는데, 예술작품에 그릇된 의미를 부가하면 작품의 의미를 협소하게 하여 왜곡되는 위험에 빠지게 된다는 경고다. 예술이 보여 주는 것은 단언적 주장, 즉 '확언'이 아니고, 작품은 감상자가 스스로 의미를 구성하게 하는 것이다. 여기서 작품에 담긴 작가의 의도 또한 수없이 가능한 해석들 중 하나에 불과하다. 또 예술은 이미 되어 있는 것을 다시 보여주는 것이 아니라 만들어낸 현존을 보여주고 과정과 생성 중에 있는 것을 보여준다는 점이다.

이들의 재현관은 한편으로는 전통적인 미메시스론을 파기하는 것 같지만 그들이 파기하려는 것은 이 세상에 존재하는 모든 다양한 것과 개별적인 것의 풍부함 위에 더 중요한 실재(관념)가 있다고 가정하는 플라톤적 모방관이다. 그러한 점에서 이들은 '모방'보다는 내적 실재의 '표현'이라는 의미를 더 강하게 함축했던 플라톤 이전의 미메시스의 원뜻을 새롭게 부각한다. 다시 말해 예술이 보이지 않는 것을 보게 해주고, 가시적 사물 뒤에 내재한 보이지 않는 힘, 감각과 생명, 과정과 사건을 보여 준다는 생각이다. 이는 아리스토텔레스가 말했던 '자연physis'의 미메시스로서 예술에 대한 생각을 더 풍부하게 확장시킨다. 이런 의미에서 예술은 사물의 외적 유사성을 모방하는 것이 아니라 자연을 이끄는 힘, 가시적 사물의 원천이나 본질을 모방하는 것이다.

예술의 표현방식과 예술적 실재의 고유성에 대해 탈근대 이론가들이 생각한 것은 근대 이래 서구의 미학자들의 생각과 상당 부분 맞닿아 있는 것으로 보인다. 예술은 '가상'이며, 실재를 '감각적으로' 드러낸다는 것, 예술의 의미는 '상징'을 통해 전달되며 이는 일의적인 '개념Begriff'으로 환원되는 것이 아니라는 것, 예술작품의 세계는 객관적 실재와 직접 연결되는 것도 아니고 꾸며낸 거짓도 아닌 '제3의 존재'라는 생각 등이 이들 간의 연관성을 시사한다. 더욱이 진리를 의식과 대상의 일치로 보는 근대미학의 관점을 고수한 루카치도 예술적 세계의 고유성을 파악하는 데 탈근대의 철학자들과 일정 부분 공유하는 바가 있다. 예를 들면 예술작품의 의미가 '불확정한 규정성unbestimmte Bestimmtheit'을 가지며, 이로써 예술작품의 의미는 명확히 규정되는 것이 아니라 무한히 다양하게 해석될 수 있지만 그때그때의 해석에 따라 적절한 규정성을 갖게 된다는 것이다. 그러나 루카치의 이론은 예술이 객관적 실재

예술의 세계는 '가상'으로서 고유한 실재를 이룬다.

의 본질적 특징을 밀도 있게 전달해 준다고 보는 점과 예술적 실재와 객관적 실재와의 긴밀한 연관성을 고수하고 있다는 점에서 탈근대이론가들과 차이가 있다. 고전과 근대의 미학자들은 예술이 객관적 실재와 어떤 방식으로든 중요하게 연관되어 있다고 보았고 예술의 영역을 인식능력, 가상과 실재, 개별과 보편, 주관과 객관 사이에 적절히 안배하면서 예술의 역할과 고유성을 확립하려고 했던 것이다.

탈근대 철학자들은 '상사', '시뮬라크르', '형상', '생성' 등의 개념을 통해 예술적 세계의 고유성을 참되게 드러내고자 한다.

반면 탈근대 철학자들은 모든 개별적인 것과 다양한 것들이 회귀하는 '중심'을 가정하는 것이 허구임을 선언하고 객관적 실재로부터 예술적 세계를 독립시킨다. 그들은 말하고자 하는 바를 정합적이고 논리적인 방식이 아니라 정서에 호소하는 유려한 수사학을 동원하여 전달한다. 마치 문학적 글쓰기처럼 용의주도한 전략으로 구성한 이들의 철학적 담론은 확언과 비확언 사이에서 자유롭게 유희하며 독자가 의미를 스스로 구성하게 한다. 그들의 글에서 의미는 확언처럼 나타났다가 사라지며 그 흔적과 여운을 통해 독자는 순간순간 그들이 말하려는 의도에 다가간다. 그들의 철학적 전략은 형이상학, 이데올로기, 정합적이고 확언적 담론의 허구를 벗겨내고 실재를 간접적으로 드러내는 것이다. 그리고 비슷한 방식으로 '상사', '시뮬라크르', '형상', '생성' 등 객관적 실재에서 자유로운 새로운 유형의 유사성을 통해 예술적 세계의 고유성을 참되게 드러내고자 한다. 결국 탈근대이론가들은 예술이 보여주는 진정한 실재는 작품의 바깥에 있는 것이 아니라 작품 속에서 만들어지는 것이며 그것은 우리의 정서를 통해 실재한다는 점을 강조하는 것이다.

더 읽을 책

김상환, 『해체론 시대의 철학』, 문학과 지성사, 1996

이주영, 「재현의 관점에서 본 예술과 실재의 관계」, 『미학예술학연구』, 제22집, 2005년
 12월, pp.5-38

프레데릭 제임슨, 윤지관 옮김, 『언어의 감옥: 구조주의와 형식주의 비판』, 까치, 1990

페르디낭 드 소쉬르, 최승언 옮김, 『일반언어학강의』, 민음사, 1990

Ferdinand de Saussure, *Cours de linguistique générale*, Publiée par Charles
 Bally et Albert Sechehaye, Payot, 1981

제10강 주

1) 페르디낭 드 소쉬르, 최승언 옮김, 『일반언어학강의』, 민음사, 1990, p.84. 언어본체
 는 기표와 기의의 연합에 의해서만 존재한다. "체스놀이가 전적으로, 상이한 말(馬)
 들의 결합에서 이루어지고 있듯이, 언어도 체계라는 특성이 있으며, 이 체계는 완전
 히 그 구체적 단위들의 대립에 바탕을 둔 것이다. 이들 단위들을 모르면 한 걸음도 나
 아갈 수 없지만 이들 단위의 구분은 너무나 미묘한 것이어서 이들이 정말로 주어진
 것인가를 자문하게 될 정도다. 따라서 언어는, 첫눈에 볼 수 있는 본체를 제공하지
 않는다는 기이하고도 놀라운 특성을 보여주고 있다." 페르디낭 드 소쉬르, 같은 책,
 p.129

2) 같은 책, pp.83-88 참조.

3) 프레데릭 제임슨, 윤지관 옮김, 『언어의 감옥: 구조주의와 형식주의 비판』, 까치,
 1990, pp.28-29 참조.

4) '실재'(實在 : reality, Realität, Wirklichkeit)란 말 그대로의 뜻으로는 '실답게 존
 재하는 것'인데 '객관적으로 현존하는 존재', '원본에 해당하는 무엇'으로 흔히 생각
 되었다. 실재의 존재양태에 대한 해석은 철학적 입장에 따라 다양하게 이루어져 왔
 다. 인간과 자연, 정신, 삶과 정서를 모두 포괄한다.

5) 전통적 재현론에서 '유사성'(resemblance, ressemblance, Ähnlichkeit)은 실재
 를 다시 제시하는 핵심기능을 담당했다. 예술의 다양한 장르 중에서도 재현은 주로
 '시각'과 밀접한 연관을 갖는데 이 경우 재현은 원본과 관계하여 '유사성'을 제시하
 는 '형상'(Image, Bild)를 의미한다. 즉 시각 예술에서 하나의 형상이란 어떤 원상
 (Vorbild)을 닮게 모방하여 다시 나타내는 하나의 기호로 간주된다. 이러한 모방적
 재현은 형상과 원상 간의 유사성에 기초하고 있다. 작품 속에 재현된 것은 유사성을
 통하여 우리가 알고 있거나 상상할 수 있는 어떤 그 무엇을 지시하거나 환기한다. 예
 술작품이 우리의 정서에 영향을 주고 가치를 갖는 까닭은 재현된 것의 내용이 실재와
 어떤 참다운 연관을 맺기 때문이라고 생각해왔다.

6) 프레데릭 제임슨은 오늘날 실재론적 사고방식에 맞선 반작용들 중에서 언어 자체를

기본 모델로 제시하는 경우보다 더 철저한 것은 없다고 말한다. 프레데릭 제임슨, 위 의책, 서론의 ii쪽 참조. 이러한 사고는 소쉬르에 의해 행해진 언어학적 전이에 의해 비롯되었다. 그 전이는 실체론적 사고방식에서 상대론적 사고방식으로의 움직임으로 설명될 수 있다. 이러한 언어학적 사고의 전환은 '실재' 그 자체보다는 '실재'라고 생각되는 것을 만들어내는 구조나 체계에 관심을 갖게 만들었다.

7) 후기구조주의는 그 말의 의미 자체가 아직 정립되지 않았으며 미국의 학자들이 구조 주의 이후의 프랑스 철학을 일괄해서 부르기 위해 만들어낸 말이다.

8) 괴테는 일찍이 예술적 세계가 지닌 실재성을 '제3의 존재(ein Drittes)'라는 말로 불 렀다. 특히 그는 건축론에서 '모방'과 '허구'를 통한 '제3의 존재'를 부각시키면서 예 술세계의 고유한 특성을 설명하였다. 팔라디오와 같은 탁월한 건축가는 실제와 허 구를 토대로 '제3의 존재'를 만든다고 보는데, 문학적 허구개념을 조형예술에 적용 한 이러한 괴테의 건축관은 건축미학의 가장 독창적인 부분이라고 평가되고 있다. Johann Wolfgang von Goethe, *Hamburger Ausgabe*, München, 1994. Bd.11, S.53. Bd.12, S.567 참조.

재현의 해체와 '상사'의 미학

미셸 푸코

철학이란 — 철학적 행동이란 — 도대체 무엇일까? 그것은 사유에 대한 비판 작업, 바로 그것이 아닐까? 그것은 자기가 이미 알고 있는 것을 정당화시키는 것이 아니라 어떻게, 그리고 어디까지 우리는 이미 알고 있는 것과 다르게 생각할 수 있는 가를 알아내려는 노력, 바로 그것이 아닐까. (푸코, 『쾌락의 사용』 서문 중에서)

• 후기구조주의와 미셸 푸코의 미학[1]

프랑스 구조주의 운동은 원래 소쉬르의 언어학에서 출발하여 인류학, 문학비평, 정치 · 경제학적 역사 분석, 정신분석학 등의 영역으로 확장되고 심화된다. 푸코의 지식사회학적 역사분석도 이 운동의 주요한 귀결점이며 그 이후의 철학사조로 향하고 있다. 푸코는 역사와 역사해석에 존재하는 문명적인 위기상태를 분석하고 이를 통하여 현대사회와 그 문화의식을 해명하려고 한다. 그는 근대 휴머니즘적 전통에서 형성된 자율적 인간개념의 해체를 주목하여 '주관성 없는 지식'과 '익명의 사유'를 분석한다. 특히 그는 인간의 자아가 합리적이지 않고 몸과 정서의 주체로 구성된 것을 통찰한다. 이것은 곧 파토스의 해방을 의미한다.

Michel Foucault(1926-84)

프랑스의 철학자로 정신의학의 기반 위에서 합리적 이성에 대한 독단적 논리성을 비판하는 저술작업을 했다. 그는 지식사회학적 역사분석을 통해 구조주의적인 분석방법을 보여주었고 이후 후기구조주의로 나아간다.

푸코는 한 시대의 문헌을 지배하는 말놀이에 정치권력이 내재하고 있다고 본다.

푸코는 『광기의 역사』와 『성의 역사』에서, 어떤 담론이 한 시대에 큰 영향력을 갖게 되는 이유는 그 담론 자체가 갖는 탁월함 때문이 아니라 모종의 정치권력에 의하여 조종되고 선택된 결과 때문이라는 사실을 파악한다. 이 담론 배후에 깔린 정치적 음모는 어떤 사람의 심리적 상태가 정상이냐 아니냐는 것을 결정하기에 이르고, 나아가서 가장 사적이라고 할 만한 성적 쾌락의 향유방식에까지 영향을 미친다. 정치적 권력의 자기 방어양식이기도 한 담론의 규칙은 중세와 근대에는 지식 이념을 분류하거나 조문화하는 작업에 의해서 생성된다. 이런 작업은 권력이 피지배자를 지배하는 기술을 바탕으로 하고 그 마지막 표적은 인간이었다. 학문이라는 미명하에 사물과 함께 인간마저 분류의 대상으로 간주함으로써 행위와 쾌락의 체험방식을 포함한 삶의 양태는 정상 · 비정상으로 나누어지게 된다. 주체 혹은 자아란 그런 정치적 통제의 울타리 안에서 조형된 어떤 결과일 뿐이다.

권력은 학문을 통해서 명문화한 법조문을 기준으로 합법적인 것은 보상하고, 탈법적인 것은 터부의 영역으로 금지한다. 그 뿐만 아니라 비정상자와 일탈자를 치료하고 정상화하는 장치와 제도를 세우는데, 정신병원이라든가 감옥은 정상화와 치료제도의 좋은 예다. 푸코는 담론 규칙의 작용방식이 정치 사회적 권력이 행사하는 가장 광범위하면서도 세련된 규율화 장치이자 자기 방어 기구라는 사실을 폭로한다. 권력은 제도를 만드는 것처럼 담론의 질서를 만들어낸다. 이런 의미에서 '규율적 사회'에서는 학문이란 것도 그런 담론군의 한 종류일 뿐이다. 학문뿐만 아니라, 말과 더불어 미시화되는 '권력의 지배장치'는 안과 밖이 없이 사회 전체에 영향을 미친다. 이것이 푸코가 『고전시대 광기의 역사』에서부터 『감시와 처벌』에 이르기까지의 탐구를 통하여 도달한 결론이다.

말을 매개로 한 정치적 폭력이 가장 내밀한 사생활에 속하는 성적 쾌락의 유희방식에까지 미친다는 분석의 전제는 폭력이 행사되는 장소가 이성적이고 합리적인 자아가 아니라 몸의 주체이자 정서적 주체로서의 자아라는 사실이다. 로고스에 유린당하는 파토스나 질서의 이름하에 폭력적으로 억압되는 감성적 사유가 문제다. 따라서 로고스의 비판은 파토스의 해방을 전제로 해야 한다.

말을 매개로 한 정치적 폭력은 합리적인 자아가 아니라 몸과 정서의 주체로서의 자아에서 비롯된다.

푸코의 작업은 로고스적 주체를 내세우는 철학사 전체에 대한 간접적 도전으로 이해될 수 있다. 즉 철학은 파토스의 주체를 중요시해야 하며, 개별성, 우연성, 다양성, 그리고 무질서는 두려워하고 배제되어야 할 것이 아니라 향유함으로써 그 자체를 긍정적으로 이해하여야 한다는 것이다. 이런 인식론적 사유문제를 다룰 때, 우리가 함께 고찰해야 할 것은 미적인 것의 흐름이다. 왜냐하면 이런 미적인 것의 흐름은 '감성적인 것'이 자율적 지위의 획득에 이르기까지 겪은 다양한 역사이기 때문이다.

• 푸코의 재현관과 미술작품 해석

미술작품을 다루는 푸코의 글은 회화에서 전통적 재현의 해체를 일관되게 강조한다. 이런 시각은 벨라스케스의 〈시녀들(라스 메니나스)〉의 분석과 현대미술의 칸딘스키, 클레, 마그리트의 작품분석에서 볼 수 있다. 특히 재현의 해체에 대한 본격적인 그의 생각은 『이것은 파이프가 아니다』라는 저작에서 벨기에의 초현실주의 화가 마그리트의 캘리그램 작품의 분석에 잘 나타나 있다. 그의 분석을 보면 이미지가 실재하는 사물을 충실히 재현한다는 유사성에 기반한 미메시스 개념은 더 이상 성립하지 않는다. 여기서 푸코는 원본과 직접 연결되지 않는 복제물의 자율성에 대해 이야기하는데 그의 이런 의도는 이미지에 대해 우리가 무의식적으로 갖고

푸코는 재현에 대한 견해를 통해 원본과 직접 연결되지 않는 복제물의 자율성을 강조한다.

있는 고정관념을 깸으로써 상상력의 더 넓은 유희공간을 열어주
고자 하는 것이다. 이런 맥락에서 마그리트의 캘리그램 작품은 말
과 이미지가 함께하는 놀이장소를 나타내고 있다고 보인다.

벨라스케스의 〈시녀들(라스메니나스)〉

푸코는 구조주의적 방법을 적용했
던 초기 저작에서 작품 구조와 문
화적 맥락 사이의 관계를 해명하
려 한다.

　푸코가 재현의 문제에 처음으로 관심을 가진 것은 재현되는 대
상이나 재현하는 주체보다는 재현 그 자체 때문이다. 이 점은 『말
과 사물』에 실린 벨라스케스의 〈시녀들(라스메니나스)〉에 대한 분석
에 나타난다. 푸코는 구조주의적 방법으로 이 작품을 분석한다. 비
평가가 하듯이 그는 작품의 내재적 분석을 통해 작품의 구조를 간
명하게 드러내고 더 나아가서 그 구조와 문화적 맥락 사이의 관계
까지도 해명하려고 한다. 푸코는 이 그림에서 재현된 대상들 사이
에 존재하는 재현의 빈 공간을 주목하고, 화가가 정작 그려야 할
중요한 대상을 사라지게 하는 방식으로 그리고 있음을 간파한다.
즉 제재가 되는 왕과 왕비는 사라지고 그들을 방문하러 온 사람들
만이 돋보이고 있다. 푸코는 그것을 모델이 사라진 재현으로 보고,
순수 재현이라고 부른다. 그러한 재현에는 대상을 재현하는 주체
가 없고, 있는 것은 사라짐을 재현하는 공간의 구조다. 그림의 중
앙에는 모델을 방문하러 온 공주가 있고, 부재하는 모델이 공주를
바라보고 있으며, 왕녀가 거울을 통해 희미하게 암시된 모델을 바
라보고 있다. 이것은 재현 주체의 사라짐을 함축적으로 보여준다.

벨라스케스의 〈라스메니나스〉에
서는 재현주체가 사라지고 순수
재현이 드러난다.

아마도 벨라스케스의 이 그림에는 고전적 재현의 재현, 그것이 열
어 놓은 공간의 정의 같은 것이 있다. 그 재현의 사실 모든 요소들
을 통해, 그 재현의 이미지들을 통해, 그 재현을 바라다 보는 시선
들, 그 때문에 가시적이 된 얼굴들, 그 재현을 낳게 한 포즈들을 다

시 드러내려 한다. 그러나 거기, 그 재현이 모아다 펼쳐놓은 분산 속에서, 본질적인 공이 사방에서 어쩔 수 없이 지시된다. 그 공은 재현을 낳은 것, 재현이 닮고 있는 자, 그리고 재현이 닮음에 지나지 않는 자의 필요불가결한 사라짐이다. 동일자인 이 주체가 생략되어 있던 것이다. 마침내 재현을 묶고 있던 이 관계에서 자유롭게 된 재현은 자신을 순수 재현으로 드러나게 할 수 있었다.[2]

벨라스케스의 그림 〈시녀들(라스메니나스)〉[11-1]은 재현의 목표가 아니라 보이지 않는 표상, 예컨대 권력의 관계에 의해 설정되는 인간 관계 등이 드러난다. 이 작품에서 국왕부처는 재현된 중심 이미지는 아니지만 실제로는 그림을 지배하는 보이지 않는 힘의 중심이 된다. 그 힘은 재현된 인물들의 시선에 의해 그림의 안과 밖을 넘나드는 보이지 않는 공간을 만들어내고 있다. 푸코는 〈시녀들(라스메니나스)〉에서 재현된 이미지를 있는 그대로 읽은 것이 아니라, 오히려 자신의 주요한 생각을 그림 속에 넣어서 읽는다. 여기서 그의 생각은 고전적 에피스테메에서 주체는 그 스스로의 재현(표상)에서 벗어나게 되었다는 것이다. 왕부처는 재현의 주체지만 그림에서는 재현되지 않았기에[3] 이 그림은 가시적 대상들을 재현하는 것이 아니라 시선에 의해 교차되는 보이지 않는 공간을 재현하고 있는 것이다.[4] 그런 의미에서 이 그림은 가시적 대상의 재현을 포기하고 보이지 않는 것을 보여주려고 했던 현대의 실험적인 미술의 경향을 일찍이 예고한다고 볼 수 있다.

11-1 디에고 벨라스케스, 〈시녀들(라스메니나스)〉, 1659
고전시대의 재현에서 재현의 중심은 보이지 않는 상태로 남아 있다.

• 마그리트의 캘리그램과 원본 없는 복제: '상사'

회화에서 재현된 것은 항상 유사에 의해 원본 모델을 지시한다.

푸코의 벨라스케스에 대한 글에서 고전적 재현이라고 부른 것은 마그리트에 대한 글인 『이것은 파이프가 아니다』에서는 재현일반으로 바뀐다. 이것은 푸코가 순수 재현을 시선과 거울의 이미지와 결부시키고, 순수 언표를 캘리그램과 결부시켜 설명하려는 그의 탁월한 비평적 사고를 반영한다.[5] 마그리트의 캘리그램에 대해 쓴 이 책에는 예술이 보여주는 것이 무엇인지에 대한 근본적인 성찰이 나타나고 있다. 여기서 그는 르네상스 이후 19세기까지 서양회화를 지배해왔던 모방론적 관점, 즉 모델과의 유사를 지향하던 관점이 현대회화에서 어떻게 해체되었는가에 주목한다.

푸코에 의하면 15세기(르네상스) 이후부터 20세기에 이르기까지 서양의 그림을 지배하던 원칙은 두 가지다. 한 가지는 조형적 재현과 언어적 지시를 분리하는 것이고, 다른 것은 유사와 재현을 동등하게 보는 것이다.[6] 여기서 조형적 재현은 유사를 기반으로 하며 언어적 지시는 차이를 기반으로 한다. 그런데 조형적 재현은 항상 유사를 통한 재현 모델의 원본을 지시한다.

> 오랫동안 회화를 지배해 온 둘째 원칙은 유사하다는 사실과 재현적 관계가 있다는 확언affirmation 사이의 등가성을 제시한다. 하나의 형상이 어떤 것(혹은 어떤 다른 형상)과 닮으면 그것으로 충분하게, 회화의 유희 속으로 당신이 보는 것은 바로 이것이다ce que vous voyez, c'est cela라는 분명한, 진부한, 수천 번 되풀이된 그러나 거의 언제나 말이 없는 언표가 끼어들어 온다.[7]

클레는 조형적 재현과 언어적 지시 사이의 분리를 파기하고, 칸딘스키는 유사와 재현의 동등성을 파기한다. 원래 조형적 재현과

언어의 체계는 서로 섞이지 않으며 둘이 함
께 나타나는 경우는 어느 한편이 다른 편에
종속된다. 언어기호와 시각적 재현은 담론
에서 형상으로 가거나, 형상에서 담론으로
진행하면서 자체를 위계화한다. 그런데 클
레는 언어와 형상의 위계를 없애면서 양자
가 구별되지 않게 섞어버린다. 그의 작품에
서 "배, 집, 인물은 알아볼 수 있는 형태들
인 동시에 글씨écriture의 요소들이다."[8] 이
런 방법으로 그는 공간 속에 형상들과 기호

11-2 파울 클레, 〈부러진 열쇠〉,
1938
클레는 언어와 형태 간의 구별을
없애면서 전통적 재현에서 탈피한
다.

들이 유동적으로 중첩되어 나타나게 함으로써 전통적 재현으로부
터의 탈피를 모색한다.[11-2]

　　다른 한편으로 칸딘스키는 클레와는 다른 방식으로 유사와 재
현 관계를 동시에 파괴한다. 그가 사용한 방식은 선들과 색채들,
형상들이 자연의 어떤 대상도 구체적으로 환기하지 않게 하는 것
이다.[11-3] 그의 형상화 방식은 어떤 유사에도 의존하지 않으며 작
품의 의미는 〈즉흥〉이나 〈구성〉, 또는 〈붉은 형태〉, 〈삼각형들〉과
같이 색채나 형태의 내적 상호관계나 '있는 그대로ce que c'est'의
조형의 요소에 대한 확인을 통해서 드러난다.[9] [11-4]

　　마그리트의 그림은 칸딘스키나 클레와는 아주 다르게 유사에
강하게 의존하고 있는 듯이 보인다. 그의 이미지들은 아주 꼼꼼한
구상적 방식을 택하고 있어 대상이 구체적으로 재현된 것처럼 보
인다. 그러나 자세히 보면 대부분 실제 세계에 존재할 수 없는 불
가사의한 이미지들이다. 이것들은 기존의 상식을 깨뜨리면서 무
한한 시적 상상력을 일깨운다. 여기서 실재는 사실적으로 재현되
지만 재차 파괴됨으로써 원래의 실재가 아니라 가상적 실재로 나

마그리트는 있을 수 없는 닮음의
방식을 통해 실재와의 닮음을 해
체한다.

11-3 바실리 칸딘스키, 〈최초의
추상수채화〉, 1910
11-4 바실리 칸딘스키, 〈긴장〉,
1931
칸딘스키는 추상의 방식을 통해
유사와 재현 관계를 지워버린다.

타난다. 어떤 경우 그는 오히려 유사를 고의적으로 강조하여 현실을 넘어선 이미지를 창조한다. 나뭇잎은 나무 자체와 닮게 되고 바다 위의 배는 바다와 닮았으며 구두는 그것을 신을 발과 닮았지만 그 닮음은 있을 수 없는 방식으로 표현되는 것이다.[11-5] 이처럼 마그리트는 닮음을 통해 실재와의 닮음을 해체한다.[10)]

캘리그램Calligramme은 마그리트가 그림의 반성을 위하여 발견한 한 가지 방법이다. 캘리그램이란 원래 글자가 이미지의 형태도 함께 나타냄으로써 표현하려는 의미를 더욱 강화시키는 장치이다. 여기서 글자(텍스트)와 이미지는 모두 의미를 전달할 수 있는데 양자가 협력하면 의미는 더 견고해진다. 캘리그램은 오랜 역사를 가지고 있지만 현대의 시인 아폴리네르가 즐겨 사용하여 더 유명해졌다. 그의 시에서는 시구가 표현주제의 형태대로 배열되어 있다.[11-6] 이처럼 캘리그램에서는 나타내려는 의미를 강조하기 위하여 텍스트와 형상의 경계가 사라진다.[11)]

캘리그램은 글자가 이미지의 형태와 함께 나타남으로써 의미를 더욱 강화한다.

11-5 르네 마그리트, 〈규방의 철학자〉, 1947
마그리트는 있을 수 없는 닮음의 방식으로 닮음을 해체한다.

11-6 기욤 아폴리네르, 〈루(Lou)에게 바치는 시〉, 1915
이 캘리그램에서 눈, 코, 입 등의 글자가 각 위치에서 이미지를 그리고 있다.

캘리그램은 알파벳 문명의 가장 오래된 대립들, 그러니까 보여주기montrer와 이름 붙이기nommer, 그리기figurer와 말하기dire, 복제하기reproduire와 분절하기articuler, 모방하기imiter와 의미하기signifier, 바라보기regarder와 읽기lire라는 대립들을 놀이로 지워버리려 든다.[12]

글자와 이미지가 일체를 이루고 있는 전통적 캘리그램과는 달리 마그리트의 캘리그램 작품은 서체 요소와 조형 요소를 명확히 분리하고 있다. 그림과 텍스트로 구성된 작품의 내용은 동시에 담론과 이미지에 속해 있다. 마그리트는 대상의 재현에서 텍스트와 이미지의 개별적 의미 부각, 이미지와 텍스트의 상호협력에 의한 의미 강화라는 캘리그램의 주요 기능을 다시 복구시킨다. 이 작업의 궁극적인 목적은 캘리그램의 구성요소들을 혼란에 빠뜨려서 언어와 그림의 모든 전통적 관계를 혼돈스럽게 하려는 것이다.

푸코는 이러한 마그리트의 작업의도를 분석하기 위하여 파이프의 이미지와 글씨가 함께 있는 다양한 그림들을 선택한다. 그중

마그리트는 캘리그램의 기능을 혼란에 빠뜨리며 재현을 해체한다.

대표작인 〈이것은 파이프가 아니다〉를 보면 화폭에는 마치 모범적인 파이프의 이미지를 가리키는 것처럼 파이프 한 개가 단정하게 그려져 있고 그 밑에 공들여 쓴 글씨로 '이것은 파이프가 아니다'라고 써 있는 그림이 있다.[11-7]

아주 단정한 그림에서는, 단지 〈이것은 파이프가 아니다〉라는 식의 이름을 주기만 해도, 곧 형상은 자신으로부터 이탈해 자신의 공간으로부터 고립되고 결국은 자신에게서 먼 듯 가까운 듯, 자신과 비슷한 듯 다른 듯 알 수 없는 방식으로 부유하기 시작한다.[13]

화폭에 언어가 등장한다면 언어는 이미지를 대신할 만큼의 가치를 갖는다. 푸코는 "화폭에서의 말은 이미지와 마찬가지로 실체 substance들이다"[14]라고 간주한다. 언어는 발언되는 순간 어떤 실체를 지향한다. 그러므로 언어는 확실하게 말해진 것, 즉 확언이다. 이 확언은 이미지가 유사를 통해 원본으로 회귀하는 것을 막는

다. 그림에서 어떤 파이프는 이젤 위에 얹힌 그림에 그려져 있어 그것이 그려진 파이프임을 알 수 있게 해 주나 그림 안에 들어있는 또 다른 파이프와의 관계는 실재와 재현의 관계를 혼돈스럽게 한다.[11-8] 즉 파이프 그림 위에 커다란 파이프가 불확실한 배경 위에 떠있는 듯이 그려져 있어서 실재인지 환영인지 구분이 안되고, 밑에 그려진 파이프 그림 밑에도 '이것은 파이프가 아니다'라고 쓰여 있다. 위의 엄청나게 크게 그려진 파이프와 대비되어 그림에서 이들의 관계가 더욱 애매하게 부각된다. 다음으로 위쪽 파이프의 정처 없는 떠돎과 아래쪽 파이프의 안정성의 대립도 애매모호하다. 과연 진짜 파이프는 어디에 있는가? 그 어디에도 없다. 그것은 파이프와 비슷하게 보이는 두 개의 이미지일 뿐이다. 푸코는 파이프가 다음과 같이 말하고 있다고 해석한다.

> 여러분이 보는 것, 내가 그리는 혹은 나를 이루고 있는 이 선들, 이 모든 것은 여러분이 생각하듯 파이프가 아닙니다. 이 모든 것은, 실재하건 실재하지 않건 진실하건 진실하지 않건 (…) 이 화폭 바로 위에 놓여 있는 그림입니다. (…) 나는 하나의 닮은 꼴similaire일 뿐이에요. (…) 어떤 곳에도 귀속되지 않는 상사similitude입니다.[15]

푸코는 그려진 파이프의 예에서처럼 '상사'를 우리가 아는 대상과 유사한 외관을 보이지만 실재 세계로는 환원될 수 없는 그러한 닮음으로 보고 '유사'와 구별한다. 그에 의하면 유사란 원본과 복제 사이의 닮음의 관계를 말하고, 상사란 복제와 복제 사이의 닮음의 관계를 가리키는 것이다. 일반적으로 '유사'와 '상사'라는 말의 의미상의 차이는 명확하지 않으나 푸코는 이들 용어의 의미상 구별을 매우 중요하게 본다. '유사'는 원본의 존재를 전제로 원본

상사란 복제와 복제 사이의 닮음 관계를 가리킨다.

과의 관계하에서 중심을 향해 위계적으로 정돈된다. 반면에 '상사'는 굳이 원본을 필요로 하지 않고, 중심을 향해 정돈되지 않는다. 유사에게는 '주인'이 있다. 지시하고 분류하는 제1의 참조물을 전제로 하는 것이다. 근원이 되는 요소가 있고 그것으로부터 출발하여 연속적으로 복제가 가능하게 된다. 이 과정에서 사물들은 근원으로부터 멀어질수록 점점 약화되어, 그 근원요소를 중심으로 질서가 세워지고 위계화된다. 반면 비슷한 것, 즉 상사는 시작도 끝도 없고, 어느 방향으로도 나아갈 수 있으며, 어떤 서열에도 복종하지 않고, 조금씩 조금씩 달라지면서 퍼져나가는 계열선을 따라 전개된다. 마그리트는 유사로부터 상사를 분리해내면서 후자를 전자와 반대로 작용하게 한 것이다.

> 유사ressemblance는 재현représentation에 쓰이며, 재현은 유사를 지배한다. 상사similitude는 되풀이répétition에 쓰이며, 되풀이는 상사의 길을 따라 달린다. 유사는 전범modèle에 따라 정돈되면서, 또한 그 전범을 다시 이끌고 가 인정시켜야 하는 책임을 떠맡는다. 상사는 비슷한 것으로부터 비슷한 것similaire으로의 한없고 가역적인 관계로서의 시뮬라크르simulacre를 순환시킨다.[16]

여기에서 중요한 것은 서로 조금씩 차이를 드러내며 무한히 반복되는 닮은 꼴들의 미적 유희다. 다양성과 차이의 철학은 동일성으로의 환원을 거부하면서 '상사'를 통해 미적 자유를 획득하는 것이다.[17]

상사의 이미지들은 실재와 연결되지 않고 의미로부터 자유를 획득한다.

푸코는 마그리트가 그린 다양한 종류의 파이프 이미지를 보여주면서 상사들 간의 닮음의 사례를 제시한다. 어떤 것은 네모난 틀이 둘러쳐져 있기도 하고, 연기를 뿜고 있기도 하고, 그림자가 드

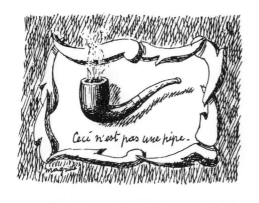

리워져서 3차원적 실재감을 더 강화하기도 한다. 여기에는 그림 밑에 한결같이 '이것은 파이프가 아니다' 또는 '이것은 여전히 파이프가 아니다'라는 단조로운 문장이 쓰여 있다.[11-9~12] 여기서 파이프 이미지들은 실재와의 연결, 즉 파이프라는 의미로 고정되기를 거부하며 자유롭게 부유하면서 이미지로 남아서 의미로부터 자유를 획득한다. 그 이미지들은 원본이 없는 채로 서로 닮아 있는 '상사'적 자유를 누린다. 이 그림에서 이미지뿐만 아니라 화폭에 그려진 텍스트도 상사인 것이다. 따라서 파이프라고 쓰여 있는 글씨는 그렇게 쓰여 있는 텍스트와 닮은 글씨일 뿐이고 특별한 의미를 지닌 것이 아니다.

11-9~12

푸코가 『이것은 파이프가 아니다』에 수록한 마그리트의 캘리그램들. 다양한 파이프 그림이 그려진 이 캘리그램들에는 '이것은 파이프가 아니다', '이것은 여전히 파이프가 아니다'라는 말이 쓰여 있다.

이 모든 것은 파이프가 아니라 텍스트를 흉내 내는 텍스트, 파이프 그림을 흉내 내는 파이프 그림, (그 자체로는 그림이 아닌 파이프를 본떠 그려진) 파이프의 시뮬라크르인 (그림이 아닌 것처럼 그려진) 파이프입니다.[18]

마그리트의 캘리그램에서처럼 파이프와 꼭 닮은 파이프의 그림, 그리고 쓰여 있는 텍스트의 모든 관계는 상사다. 이 상사의 열린 그물망 속에서 텍스트와 이미지들은 이 그림들과 이 말들 속에 부재하는, '실재하는' 파이프를 향해 열리는 것이 아니라, 제각기 다르면서 비슷비슷한 요소들을 포함한 파이프들인, '토기 파이프, 해포석 파이프, 나무 파이프' 등의 모든 파이프를 향해 열린다. 이들은 유사가 내포하는 실재성을 단언적으로 부정하지만 스스로가 중심이 되어 실재로부터 자율성을 가지는 모의模擬에는 긍정한다.

상사는 자신에게로 되돌아간다 ― 자신으로부터 출발해 펼쳐졌다가, 다시 자신 위로 접히는 것이다. (…) 그것은 그 어떤 것도 확언하거나 재현하지 않으며, 화폭의 구도 안에서 달리고 늘어나고 퍼지고 서로 응답하는 전이의 놀이를 개시한다. 거기에서 마그리트에게 보여지는, 화폭 밖으로 절대 넘쳐나지 않는 순수한 상사의 한없는 놀이들이 생겨난다.[19]

마그리트는 전통적 재현의 해체를 통해 사물에 대한 우리의 고정관념을 해체한다.

상사는 이처럼 비슷한 요소들이 이동하고 교환된 것이지만, 유사성의 재생산은 아닌 것이다. 이 상사체들의 유희는 출발점도 지주도 없는 이동에 의하며 그 어떤 틀로도 고정시킬 수 없다. 마그리트는 유사가 암묵적으로 근거하고 있는 확언적 담론의 바탕을 해체하고 지표 없는 용적과 구도 없는 공간의 불안정 속에서 비확

언적인 순수 상사체와 말의 언표가 유희하게 한다. 그럼으로써 우리는 사물에 대한 고정관념에서 벗어나고 세계를 새롭게 보며 끊임없이 생성되는 풍부한 이미지들을 수용하고 함께 유희하게 되는 것이다.

유사는 눈에 보이는 것을 인정하게 하지만, 상사는 알아볼 수 있는 대상, 친숙한 실루엣이 감추는, 못 보게 하는, 보이지 않게 하는 것을 보이게 한다. (⋯) 유사는 단일한, 언제나 똑같은 단언을 내포한다: 이것, 저것 또 저것, 저것은 이런 것이다, 라는 식이다. 상사는 상이한 확언들을 배가시킨다. 그 확언들은 함께 춤춘다. 서로 기대면서, 서로의 위에 넘어지면서.[20]

푸코의 요지는 그림이 유사에 의한 확언이 아니며,[21] 의미는 어느 하나로 고정되지 않고 무한히 다양하게 해석된다는 것이다. 마그리트의 그림 중에서 아무것과도 유사하게 닮아 있지 않은 불확실한 형태들에 말을 써넣은 작품이 있다. 이 말들은 표상 속에 실재를 불러오기 때문에 말들 너머로 불현듯이 이미지를 환기하지만, 그 이미지는 상사의 계열을 따라 불확실하게 유동한다.

비재현적 공간 속에 있는 이미지는 원본과 닮은 유사성이 아니라 복사물끼리 닮은 '상사'다. 상사는 원상의 이미지와는 다른 닮음이며 진리나 실재 개념과는 무관한 환영이다. 푸코는 상사를 자유롭게 풀어놓으며 유사에 의한 재현의 질서를 파괴함으로써 이미지의 자율성을 이끌어내려고 한다. 유사 이미지가 재현된 것의 밖에 위치하는 지고한 '실재'(어떤 모범적인 원본)를 가리킨다면 상사의 이미지들은 이 질서를 파괴하며 어떤 확언도 존재하지 않는 수많은 비슷한 이미지들 사이에서 부유하며 유희한다.

그림의 의미는 어느 하나로 고정되지 않으며 무한히 다양하게 해석된다.

푸코는 상사를 통해 이미지의 자율성을 보여주려고 한다.

• 재현의 해체

작품은 재현이 해체된 공간에서 실재로부터 자유로운 제3의 공간을 열어준다.

이상과 같이 푸코는 미술에 대한 담론에서 재현에 대한 해체적 시각을 보여준다. 벨라스케스의 〈시녀들(라스메니나스)〉에서는 그림이 단순히 보이는 것의 재현이 아니라 보이지 않는 것의 재현이라는 것을 보여주었다. 즉 이 그림은 묘사된 대상들의 시선이 엇갈려 만들어내는 공간 속에 보이지 않는 대상의 암시를 통해 그 그림을 낳게 만든 힘의 구조를 재현한다. 마그리트의 캘리그램에서는 재현에 의한 재현의 부정을 통해 재현된 이미지에 대한 일반적인 소박한 믿음을 깨고 있다. 이러한 미메시스의 해체는 비재현적 공간 속에서 사물들을 자유롭게 풀어놓는다. 푸코는 하나의 의미로 규정될 수 없는 오늘날의 재현 문제를 새로운 각도에서 미술과 결합시켜 보여준다. 마그리트의 캘리그램은 전통적 캘리그램의 기능과는 정반대로 글자와 이미지가 서로 충돌하며 의미를 해체한다. 그림에 쓰여 있는 글은 그곳에 재현된 이미지가 지시하는 바를 모호하게 해체하고, 또 어떤 글은 우리의 상상 속에서 이미지들을 자유롭게 불러일으킨다. 이런 장치는 결국 그 기호가 텍스트이건 이미지이건 간에 실재와 안정감 있게 연결된 세계가 아닌 제3의 공간을 열어주고 그 공간 속에서 유희하게 한다. 이를 통해 우리는 새로운 세계 속에서 새로운 대상과 신선하게 만날 수 있게 된다.

더 읽을 책

김상환, 『해체론 시대의 철학』, 문학과 지성사, 1996

미셸 푸코, 이광래 옮김, 『말과 사물: 인문과학의 고고학』, 민음사, 1987

미셸 푸코, 김현 옮김, 『이것은 파이프가 아니다』, 민음사, 1995

이주영, 「유사성의 새로운 유형과 예술적 실재의 자율성」, 『미학예술학연구』, 제28집,
 2008년 12월, pp.145-182

조제 G. 메르키오르, 이종인 옮김, 『푸코』, 시공사, 1998

Michel Foucault, *Ceci n'est pas une pipe*, illustrations de René Magritte, éditions
 Fata Morgana, Paris, 2005

Michel Foucault, *Les mots et les choses*, Gallimard, 1966

제11강 주

1) 김상환, 『해체론 시대의 철학』, 문학과 지성사, 1996, pp.23-47 참조

2) Michel Foucault, *Les mots et les choses*, Gallimard, 1966, p.31

3) 조제 G. 메르키오르, 이종인 옮김, 『푸코』, 시공사, 1998, p.77 참조

4) 벨라스케스의 〈시녀들(라스메니나스)〉은 그의 보이지 않는 사유의 눈에 보이는 이미
 지다. 미셸 푸코, 김현 옮김, 『이것은 파이프가 아니다』, 민음사, 1995, p.142

5) "내가 품고 있는 제일 중요한 의문 중의 하나는 벨라스케스의 순수 재현, 재현 주체의
 사라짐의 연장선 위에 마그리트의 순수 언표가 자리 잡고 있는 것이 아닌가 하는 의
 문이다. 순수 언표에서는 주체 자체가 나타나지도 않는다. 순수 언표는 재현 주체의
 사라짐이라는 현상까지 사라져야 나타나는 현상이다. 주체의 사라짐의 사라짐이 바
 로 순수 언표의 여건이다." 같은 책, pp.139-140

6) "첫 번째 원칙은 조형적 재현(유사ressemblance를 함축)과 언어적 지시
 (référence linguistique 유사를 배제) 사이의 분리를 단언한다." Michel Fou-
 cault, *Ceci n'est pas une pipe*, illustrations de René Magritte, éditions Fata
 Morgana, Paris, 2005, p.39

7) 같은 책, p.42f

8) 같은 책, p.41. 클레의 경우 "똑같은 체계조직 속에 유사(ressemblance)에 의한 재
 현과 기호(signe)에 의한 지시의 교차(entrecroisement)다. 그것은 화폭의 공간과
 는 아주 다른 공간에서 그들이 서로 만난다는 것을 가정한다. 같은 책, p.42

9) 같은 책, pp.43-44 참조

10) 같은 책, pp.55-56

11) "천년의 전통 속에서 캘리그램은 삼중의 역할을 하고 있다. 알파벳을 보완하고, 수사

학의 도움 없이 되풀이하고 사물을 이중적 서기(書記, graphie)라는 덫으로 사로잡기. 그것은 텍스트와 형상(figure) 양쪽을 가능한 한 가까이 접근시킨다." 같은 책, p.34

12) 같은 책, p.22

13) 같은 책, p.48f

14) 같은 책, p.53 "때로 하나의 대상의 이름은 이미지를 대신한다. (⋯) 이름은 현실에서 대상의 자리를 차지할 수 있다. (⋯) 화폭에서 말들은 이미지와 같은 실체를 갖고 있다." Michel Foucault, *La révolution surréaliste*, no 12. 1929, pp.12-15 ; 미셸 푸코, 김현 옮김, 『이것은 파이프가 아니다』, p.124에서 재인용

15) Michel Foucault, *Ceci n'est pas une pipe*, pp.68-69

16) 같은 책, p.61

17) 상사, 즉 비슷한 것의 한없는 계속을 뒤쫓는 마그리트의 의도는 그것이 무엇과 닮았다라고 말하려 하는 모든 확언에서 그것을 가볍게 해주기 위해서다. 같은 책, p.59

18) 같은 책, p.71

19) 같은 책, p.71

20) 같은 책, p.65f

21) 마그리트는 유사가 사유에 속하는 것이라고 생각한다. "유사적이라는 것은 사유(pensée)에만 속한다. 그것은 자기가 보고 듣거나 아는 것이 됨으로써 닮는다. 그것은 세계가 그에게 제공하는 것이 된다." 같은 책, p.86

포스트모더니즘과 숭고의 미학

장프랑수아 리오타르

· **리오타르와 포스트모더니즘**

리오타르의 예술론

가장 영향력 있는 프랑스 이론가 중의 한 사람인 리오타르는
『포스트모던의 조건』[1]에서 모더니즘 이후의 예술현상을 지적한
다. 이를 통하여 그는 포스트모던 예술에서 20세기 모더니즘의 중
요한 조류를 형성했던 아방가르드 예술의 정신을 파악하는데 이
것은 그가 포스트모던을 모더니즘의 연장선에서 이해하려고 한다
는 것을 의미한다. 리오타르는 기존의 것에 안주하지 않고 항상 새
롭고 혁신적인 것을 보여주고자 했던 아방가르드 예술의 정신으
로부터 포스트모던이 보여주어야 할 예술의 역할을 재확인한다.

Jean-François Lyotard
(1924-98)

프랑스의 철학자이자 예술이론가.
근대 이후 이성중심적 관점에 기
반한 총체성의 가치추구와 전체
적, 통합적 담론체계를 비판했다.
리오타르는 '숭고'의 범주를 통해
모더니즘 이후의 예술이 보여주는
미적 정서를 설명한다.

특히 그는 포스트모던적 사회를 '숭고le sublime'라는 미학적 범
주로 특징짓는다. 여기서 그는 쾌와 불쾌가 혼합되어 있는 상호모
순된 정서를 의미했던 칸트의 숭고감과 모더니즘적 숭고를 변용
하면서 포스트모던적 숭고를 설명한다. 이 숭고는 탈근대적 실재
를 느낄 수 있으나 이를 표현하거나 재현할 수 없는 포스트모던의
모호한 정서를 나타낸다.

리오타르는 어떤 큰 틀 속에 맞추어서 모든 현상을 정돈하고 분

석해내려고 하는 거대 담론에 대한 회의와 불신을 나타낸다. 왜냐하면 거대 담론은 하나의 틀 안에서 다양한 차이들을 억압하고 총체성을 정당화해 준다고 보기 때문이다. 따라서 그는 거대 담론 대신에 다양한 소서사 양식이 오늘날에는 더욱 타당할 수 있다고 하면서 자신이 속한 환경과 집단의 체험을 섬세한 감각으로 표현해 내는 소서사 양식을 대안으로 제시한다.

모던과 포스트모던적 미학

포스트모던은 모던적 사유의 생생한 비판정신을 계승한다.

리오타르에 의하면 '포스트모던'은 시대구분상의 모던 이후를 가리키는 것이 아니라, 오히려 모던 속에서 배태된 것이다. 기존의 것에 안주하지 않고 새로운 것을 추구했던 모던적 사유가 갖는 생생한 비판정신을 재생시킨 것이 포스트모던적 사유방식이라는 것이다. 많은 뛰어난 철학자들과 예술가들이 새로운 것을 추구했는데 나약한 자는 모종의 안락감을 얻기 위하여 기존의 규칙에 안주하고, 강인한 자는 항상 새로운 것·미지의 것을 추구한다. 이런 경향은 만족감보다는 고통을 초래하는데, 이 고통으로부터 모종의 기쁨이 발생한다. 이런 모순된 감정, 바로 이것이 리오타르가 '모던적 미학', '미의 미학'서 벗어나 실험적인 아방가르드를 통하여 찾고자 한 '포스트모던적 미학', 즉 '숭고의 미학'이다. 이것은 사유나 개념으로서는 파악될 수 없는 것으로, 불확정적이고 표현될 수 없으며 '지금' 발생하고 있다는 것이다. 리오타르의 포스트모던적 미학의 과제는 바로 이것을 어떤 방식으로든 가시화하려는 것이다.

예술에 대한 근본적인 물음을 제기했던 아방가르드 예술가들

아방가르드 화가들은 회화의 본질에 대한 근본적인 물음을 제기하면서 사람들이 예술을 통해 수용하는 감수성을 새롭게 변화시킨다. 리오타르는 이를 혁신적 숭고로 간주하고, 창작과 향수에 이 새로운 규칙들을 적용함으로써 생기는 기쁨과 환희를 분석한다. 리오타르는 이러한 혁신적 숭고를 추구했던 화가들로 세잔과 큐비즘, 추상의 선구자로서 몬드리안, 러시아 구성주의, 오르피즘 등을 꼽는다. 이들은 아방가르드 예술의 선두에 서서 혁신적으로 기술과학 세계에서 조형의 기술과학적 실험을 무한히 추구하고 있다.

아방가르드 예술의 선구자들은 혁신적 숭고를 추구한다.

회화란 무엇인가에 대해 새로운 질문을 제기한 세잔

리오타르는 아방가르드의 혁신적 숭고를 언급하는 맥락에서 세잔을 중요하게 평가한다. 그는 회화의 형상적 공간은 변형에 의해 기존의 회화적 재현공간을 해체한다고 여긴다. 이 형상적인 것은 의미를 지니면서도 또 의미를 지니지 않는 두 이질적 공간이 겹쳐져 만들어진다. 세잔의 〈생 빅투아르 산〉은 이미지가 두 이질적 공간에서 동시에 참여함으로써 재현될 수 없는 어떤 것을 나타내는데, 이는 언어적, 개념적 공간을 넘어선 조형공간을 의미한다.

세잔은 미세한 감각을 화폭에 담으면서 기존의 회화적 재현공간을 해체한다.

세잔의 편지들은 '회화란 무엇인가'라는 질문에 그가 해답을 찾으려고 노력한 흔적들이 보인다. 세잔은 '주체', 선 혹은 공간, 심지어 빛을 고려하지 않고 과일·산·얼굴·꽃과 같은 대상의 회화적 존재를 가상적으로 구성하는 '색채적 감각들', '미세한 감각들'을 화폭에 담으려 한다. 세잔의 이런 감각들은 일상적인 시각이나 고전주의적인 시각에 젖어 있는 일반적 지각으로는 드러나지 않는다. 그것들은 시각 자체에까지 스며들어 지각 영역과 정신적

인 영역을 편견으로부터 해방해주는 내적 고행을 통해서만 포착되고 재현될 수 있는 것이다. 이것은 감상자에게도 마찬가지다. 감상자 역시 이에 상응하는 내적 고행을 하지 않는다면 그림을 이해하지 못하고, 따라서 그림은 그에게 전혀 의미가 없게 된다.

화가는 다른 사람의 눈에 나쁜 그림을 그리는 사람으로 비춰지는 것을 감수해야 한다. 우리는 극소수의 사람들을 위해 그림을 그린다. 학원 · 살롱 · 비평 · 취미와 같이 회화규칙에 신경을 쓰는 제도들로부터 인정을 받는다는 것은 화가-연구가 및 그 동료들이 자신들에게 정말로 중요한 것, 즉 가시적인 것을 보이도록 하는 것이 아니라 보여지게 하는 것을 보이도록 하라는 것에 있어 그 성공과 실패에 대해 내리는 판단에 비하면 보잘 것 없는 것이다.[2]

세잔은 지각이 발생하는 그 순간에 지각을 포착하고 재현한다.

메를로퐁티는 그가 '세잔의 의심'이라고 한 것을 설명한 적이 있다. 여기서 메를로퐁티는 지각이 발생하는 그 순간 지각하기 '이전에' 지각을 포착하고 재현하는 일이 화가에게는 중요하다고 강조한다. 왜냐하면 이것은 어떤 것이 눈에 비치고 있다는 놀라움을 내적으로 포착하고 재현하는 것이기 때문이다.[3]

리오타르는 메를로퐁티와는 다르게, 세잔이 미세한 감각들에 '근원적인' 가치를 두었다고 생각하지는 않는다. 세잔은 종종 미세한 감각들이 부적절하다고 말하면서, 화폭을 다 채우려면 추상을 통하지 않을 수 없다고 개탄한 바 있다. 리오타르는 세잔의 색채적 감각들이 이미 추상을 예고하고 있다고 간파한다.[4]

포스트모던과 숭고: 「포스트모던이란 무엇인가?」

리오타르는 과학 및 자본주의의 출현과 더불어 형이상학적, 종교적, 그리고 정치적인 안전성을 지닌 현실이 퇴보했다고 본다. 현실이 얼마나 '현실적이지 못하는가'라는 사실을 발견하면서 더불어 근대성(모더니티)이 나타난다. '현실적이지 못하다'라는 말은 니체의 허무주의와 상당히 유사하다. 그러나 리오타르는 니체에 앞서는 변형된 허무주의를 칸트의 숭고라는 테마에서 발견하고 있다. 이것이 바로 숭고의 미학이다.

칸트는 숭고의 감정이 쾌와 불쾌를 동시에 포함한다고 본다.

> 칸트에 따르면 숭고한 감정은 강력하고 모호한 정념이다. 이 감정은 쾌와 불쾌를 동시에 갖고 있다. 더 정확히 말하자면, 이 감정에 있어 쾌는 불쾌로부터 나온다. (…) (이 감정은) 한 주체 속에 있는 능력들, 즉 어떤 것을 인식하는concevoir 능력과 어떤 것을 현시하는présenter 능력 간의 갈등으로 발전되고 있다.[5]

우리는 어떤 것을 받아들이고 이해하여 그것으로부터 어떤 대상을 떠올릴 수 있을 때 즐거움을 느끼는데 이것이 바로 취미다. 그러나 숭고는 이와는 다른 감정으로, 상상력이 개념과 일치하는 대상을 현시할 수 없을 때 나타난다. 우리는 세계(존재하는 것의 총체)에 대한 이념을 가지고 있지만, 그 실례를 보여줄 수 있는 능력은 없다. 우리는 더 이상 분해될 수 없는 단순성을 이념적으로 이해하지만, 그것을 감각적 대상을 통해 예증할 수는 없다. 또한 우리는 절대적으로 큰 것과 절대적으로 강력한 것을 생각할 수 있지만, 이런 절대적 크기와 절대적 힘이 '눈에 보이도록' 그 대상을 현시할 수 없다. 예를 들어 우주의 크기 같은 것을 생각해보면, 이런 것들은 현시할 수 없는 이념들로서 어떤 경험적인 지식도 제공해

감각적으로 현시될 수 없는 이념은 숭고한 감정을 일으킨다.

주지 않는 것이다. 이렇게 소위 '현시될 수 없는 것imprésentables'들은 또한 아름다움의 감정을 일으키는 부분들 간의 조화와 통일성 등을 저해하여 취미의 형성과 안정성을 방해하는 것이다.

근대회화가 추구하는 목표는 생각할 수는 있으나 볼 수 없는, 그리고 보이지 않는 어떤 것이 존재한다는 것을 보이게 하는 것에 있다. 여기서 보이지 않는 것이 존재한다는 것을 보여주는 아주 소극적인 표현이 암시다.

12-1 **카지미르 말레비치**, 〈흰 정사각형〉, 1918
간단한 기하학적 도형이 그려진 말레비치의 추상회화는 극히 소극적인 표현을 통해 표현하기 어려운 것을 암시한다.

숭고회화의 미학은 다음과 같은 관찰만으로도 충분히 설명될 것이다. 극히 간단한 기하학적 도형이 그려진 추상회화의 예를 들어보자. 회화로서 그것은 어떤 것을 — 그렇지만 단지 소극적으로 — '표현'한다. 그러므로 그것은 형상화나 재현화를 피할 것이고, 말레비치가 그린 정사각형처럼 '흰' 것이며[12-1], 볼 수 없도록 함으로써만 볼 수 있게 하고, 고통을 야기함으로써만 기쁨을 준다. 이런 것들로부터 우리는 회화적 아방가르드들의 공리를 알 수 있는 바, 그들은 가시적인 표현들을 통해서 표현될 수 없는 것을 암시하는 데 몰두한다.

리오타르는 포스트모던을 모던의 한 부분으로 간주한다.

그렇다면 포스트모던이란 무엇인가? (…) 포스트모던은 분명히 근대le moderne의 한 부분이다. 지금까지 받아들여져 왔던 모든 것들은 설령 그것이 바로 어제 받아들인 것이라 하더라도 의심되어

아방가르드 작가들은 종종 가시적인 표현을 통해 표현할 수 없는 것을 암시한다.

포스트모던은 모던의 혁신정신을 계승한다.

야 한다. (…) 세잔은 어떤 공간을 의심했는가? 인상파의 공간이었다.[12-2] 피카소와 브라크는 어떤 대상을 공격했는가? 바로 세잔의 대상이었다.[12-3] 1912년 뒤샹은 어떤 전제를 파괴했는가? 비록 입체파일지라도 그림을 그려야 한다는 전제다.[12-4]

이러한 아방가르드 작가들은 놀랄만한 속도로 기존의 사고와 기법을 혁신한다. 이들은 작품이 그것이 포스트모던적인 경우에만 모던한 것으로 될 수 있고 포스트모더니즘은 모더니즘의 종말이 아니라 탄생이라고 주장한다. 이것은 포스트모더니즘의 혁신이 끊임없이 지속되어야 한다는 것을 의미한다.

아방가르드 예술가들의 배치도

리오타르는 아방가르드 예술의 역사를 장기판으로 비유하여 설명한다. 그는 성향이 비슷한 유형의 작가들을 두 그룹으로 구분

아방가르드 예술가들은 우울과 혁신의 두 성향으로 분류된다.

12-5 엘 리시츠키, 〈러시아 전
시〉, 1929
러시아 구성주의 작가들은 혁신
적인 것에 가치를 두고 새로운 것
을 추구한다.

12-6 조르조 데 키리코, 〈시인의
불확실성〉, 1913
초현실주의 작가들은 인간 내면의
무의식과 멜랑콜리한 감정을 드러
낸다.

한다. 첫 번째 그룹은 우울한 정서를 특징적으로 드러내는데, 독일 표현주의자들과 초현실주의자들이 그것이다. 전자는 현실에 대한 비판적 태도로, 후자는 인간 내면의 무의식과 멜랑콜릭한 감정을 통해 우울함을 드러낸다. 두 번째 그룹은 혁신적인 것에 가치를 두는 그룹이다. 그 예가 기존의 미술형식을 거부하고 새로운 것을 추구했던 입체파 화가들과 러시아 구성주의자들이다.

내가 여기서 구체적으로 무엇을 말하고자 하는지는 아방가르드 예술의 역사라는 장기판 위에 놓인 몇몇 이름들의 풍자적인 배치를 통해서 보다 분명히 드러날 것이다. 우울 쪽에는 독일 표현주의자들이, 혁신 쪽에는 브라크와 피카소가, 전자에는 말레비치가, 후자에는 리시츠키가,[12-5] 한편에는 키리코가,[12-6] 다른 한편에는 뒤샹이 놓여 있다. 이 두 양식은 종종 한 작품 속에 공존하며 거의 구별되지 않는다.

포스트모던이란 표현 그 자체는 현시할 수 없는 것을 드러내려는 경향이다. 그것은 조화로운 형식이 주는 미적 쾌감을 거부하고, 불가능한 것에 대한 향수와 새로운 표현들을 찾는다. 그렇지만 포스트모던은 이런 것들을 즐기려는 것이 아니라, 현시할 수 없는 것이 존재한다는 것을 더욱 예민하게 느끼기 위한 시도다. 포스트모던적 예술가나 작가는 철학자와 동일한 상황에 처해 있다. 그들의 텍스트와 작품은 이미 알려진 기존의 범주들에 적용하여, 규정적으로 판단될 수 없다. 포스트모던적 예술가와 작가들은 아무런 규칙도 없이 만들어질 것의 규칙들을 만들기 위해 작업을 한다. 그래서 이들의 작품과 텍스트는 사건적 특성을 지닌다. 사건이란 어떤 장소, 어떤 순간에 벌어지고 있는 일로써, 미리 만들어진 규칙과 범례에 따라 행해지는 것이 아니다. 포스트모던 예술가들의 창작과 수용도 마찬가지로 일종의 사건이다.

포스트모던 작가들은 현시할 수 없은 것을 드러내려고 한다.

• 재현의 부정과 숭고의 미학

리오타르의 포스트모더니즘론과 재현의 부정

칸트가 분석한 예술작품의 비개념적인 것이고 초논증적인 것을 리오타르는 재현의 부정으로 파악한다. 미적 묘사의 개념이 개념적 진술의 개념이 되면서 재현의 부정은 예술의 사명이 된다. 리오타르는 주체, 재현, 의미, 기호, 진리를 모두 파괴해야 할 사슬의 고리들로 보았다. 그의 이러한 주장은 '위대한 설화', '인류의 해방' 혹은 '이념의 구현'과의 결별로 나타나고 이데올로기와 사유의 미래적 형식을 거부하며, 통일성, 화해, 그리고 보편적 조화의 유토피아에 저항하는 태도로 나타난다. 이처럼 현대예술은 '의미'를 점차적으로 부정하고 미적 생산의 의미요소들을 파괴하고 해체하였기 때문에 미적 이해를 거론하는 데 더 회의적이 된다. 이와

현대예술은 재현을 부정하며 이해되어야 할 어떤 확정된 작품의 의미도 거부한다.

관련하여 리오타르도 '재현의 부정'으로 인해 예술에서 의미의 이해가 중요하지 않게 되었다는 점을 주장한다. 미적 구성물의 의미는 이해에 의해 해명될 수 있는 범위를 벗어나 버렸다는 것이다.

사람들은 합리적 인식의 한계를 넘어서는 불편한 쾌감으로써 숭고한 감정을 체험한다.

재현의 부정과 재현할 수 없는 것: 숭고의 체험과 현존의 제시

예술은 때로 현실을 묘사하기를 포기하고 침묵하는데 이것은 '이 세계에는 예술로써 묘사할 수 없는 것이 있다'는 것을 함축적으로 시시한다. 리오타르의 말대로 대상에 대한 묘사를 포기한 현대예술은 '묘사할 수 없는 것을 묘사'하려는 모순적 시도를 하고 있는 지도 모른다. '묘사할 수 없는 것'이 대체 무엇인지 알 수 없지만 어쨌든 그것은 우리의 일상적 인식 능력 밖에 있는 것임에는 틀림없다. 하나의 그림 앞에서 그것과 접하는 체험은 나의 인식능력으로 도저히 파악할 수 없는 일종의 불편한 체험이며 바로 '숭고'의 체험이다.

12-7 카스파르 프리드리히, 〈바닷가의 수도승〉, 1809-10
낭만주의 화가들은 크기의 대조를 통해 광대하고 무한한 자연의 숭고감을 드러내려 했다.

리오타르에게 숭고는 더 이상 자연에서 인간을 압도하는 수학적 크기나 역학적 힘에서 나오는 것이 아니다. 그것은 아방가르드 예술이 주는 묘한 효과로서 인간의 합리적 인식의 한계를 넘어 체험하는 불편한 쾌감을 의미하는 것이다. 숭고를 드러내는 데는 두 가지 방식이 있다. 하나는 숭고를 간접적으로 묘사하는 방식이다. 숭고는 '단적으로 거대한 것'(칸트)인 반면에 이를 표현하는 캔버스는 크기가 유한하다. 무한히 큰 것을 유한한 화폭에 옮겨 놓는 모순을 해결하기 위해 낭만주의 화가들은 자연을 크고 위력적으로, 인간을 작고 미약하게 묘사했다.[12-7] 말하자면 콘트라스트를 통해 자연의 장엄함을 간접적으로 드러내려 했던 것이다. 숭고를 묘사하는 또 다른 방식은 눈에 보이는 것의 묘사를 아예 포기함으로써 침묵을 통하여 이 세상에 말이나 그림으로 묘사할 수 없는 어떤 것이 있음을 드러내는 것이다.

현대예술과 숭고: 사건으로서의 현존의 미학

낭만주의자들은 '미'의 왕국에 머물렀던 고전주의자들과 달리 '숭고'를 묘사하려 한다. 그러나 뉴먼은 낭만주의자들과 다른 방식으로 숭고를 나타냈다. 화폭에서 모든 이미지를 지운 것이다. 따라서 그의 캔버스에서 재현은 사라지고, 형태와 색채는 최소로 환원되어 "거의 무로 환원된 시각적 기쁨은 무한한 것에 대해 무한히 사고"하게 한다. 숭고를 나타내는 이 같은 미니멀리즘의 시도를, 리오타르는 칸트식으로 숭고의 '부정적 묘사'라 부른다. 현대예술은 이런 숭고를 묘사하기 위해 굳이 숭고한 대상을 그리지 않는다. 이것은 현대예술이 낭만주의적 예술의 장엄함과 결별한다는 것을 시사하고 있지만 그렇다고 현대예술이 표현 불가능한 것에 대한 생생한 혹은 강력한 증언을 담아야 한다는 낭만주의 예술

현대예술은 묘사를 포기함으로써 묘사할 수 없는 것의 존재를 증언한다.

의 근본적인 임무까지 거부하진 않는다. 묘사를 포기함으로써 현대예술은 이 세상에 묘사할 수 없는 것이 존재함을 증언하려고 시도하는 것이다.

숭고와 아방가르드

쾌와 불쾌, 즐거움과 두려움, 그리고 감정의 강화와 저하가 결합된 이 모순적 감정은 17세기와 18세기의 유럽에서 숭고라는 이름으로 사용된다. 이 숭고 감정을 고전미학에서는 나타내기 어려웠지만, 근대미학은 숭고를 통해 예술에 대해 비평할 수 있는 권리를 획득하게 된다. 그 뿐만 아니라 근대성의 승리를 상징하는 낭만주의의 확장도 이 숭고를 기반으로 가능했다.

이 숭고라는 표제는 1940년대 뉴욕 출신의 한 유대인 예술가인 바넷 뉴먼의 글에서 재등장한다. 1948년 12월에 뉴먼이 발표한 「숭고한 것은 지금이다」라는 에세이가 바로 그것이다. 이어서 1950-51년에 뉴먼은 〈숭고한 영웅〉[12-8]을 통해 숭고 감정을 조형적으로 표현했다.

12-8 바넷 뉴먼, 〈숭고한 영웅〉, 1950-51
뉴먼은 색채와 형태가 최소한으로 환원된 추상적 표현을 통해 표현 불가능한 것을 제시한다.

뉴먼의 〈여기 III〉¹²⁻⁹와 같은 작품은 낭만주의적
예술과의 결별을 통해 숭고성을 추구하지만, 조형
적 표현이 현시할 수 없는 것을 드러내야 한다는 낭
만주의의 임무까지 거부하지 않는다. 왜냐하면 그
는 현시될 수 없는 어떤 것이 다른 세계, 그리고 다
른 시간에 존재하는 것이 아니라, '지금, 여기'에서
사건처럼 일어나고 있다는 것을 표현하려 했기 때
문이다.

회화예술에 있어서 규정할 수 없는 것, 일어나고
있다는 것은 색·그림이다. 색·그림은 발생·사
건인 바, 그것은 현시할 수 없는 것이고, 현시할 수
없는 것을 증언해야 한다.

12-9 바넷 뉴먼, 〈여기 III〉,
1965-66
뉴먼 작품의 조형적 표현은 어떤
것이 일어나고 있는 발생이자 사
건이다.

이처럼 숭고를 하나의 사건으로 보는 리오타르의 견해는 다음
과 같은 문장에 잘 나타난다.

숭고한 것은 다른 어떤 곳, 저기 혹은 거기, 이전 혹은 이후 혹은
다른 때에 존재하는 것이 아니라, 여기 지금 (…) 일어나고 있다는
것 그리고 '이것은 그림이다'라는 것에 존재한다. 이 그림이 여기
지금 존재한다는 것, 아무것도 존재하지 않는 것은 아니라는 것,
바로 이것이 숭고한 것이다.

· 숭고의 미학사

바움가르텐의 미학은 여전히 예술작품과 미학의 관계를 개념
적으로 규정하고 있다. 이와는 달리 칸트는 예술대상이나 자연대

숭고는 불쾌와 혼합된 쾌이며, 불
쾌로부터 나오는 기쁨이다.

상에 관한 미의 감정을 상상의 능력과 개념의 능력 간의 자유로운 유희로부터 나오는 쾌로 파악한다. 그러나 숭고의 감정은 보다 더 비규정적인 것이다. 그것은 불쾌와 혼합된 쾌이며, 불쾌로부터 나오는 기쁨이다. 그것은 사막, 산악 그리고 피라미드와 같이 광대한 대상, 대양의 폭풍이나 분출하는 화산과 같이 단적으로 강력한 대상이 감성적 직관을 거치지 않고 오직 이성이념으로서 획득되는 어떤 것이다. 구상력은 이런 이념을 현시하기 어렵다. 이런 현시가 실패로 돌아감으로써 주체가 파악하는 것과 현시하는 것 간에 분열이 생기고 불쾌가 발생한다.

이런 표현이 야기하는 불쾌는 곧 쾌를, 그것도 이중적인 쾌를 나타낸다. 이런 이중적 쾌는 구상력 자신이 보여질 수 없는 것을 여전히 보이게 함으로써, 대상을 이성의 대상과 조화시키려 하면서 역으로 구상력을 무력화함으로써 드러내는 데서 나오는 쾌이다. 이것은 또한 이미지가 빈약한데 비해 이념의 힘이 광대한 데 대한 하나의 소극적 표시로부터 유래하는 쾌이다. 이들로부터 야기되는 분쟁은 정적인 미의 감정과 다른 숭고의 파토스를 특징지우는 극도의 긴장(칸트에 따르면 동요)을 유발시킨다. 이 간극에서 드러나는 이념의 무한성 혹은 절대성을 칸트는 소극적 현시 혹은 비현시로 명명하고, 소극적 현시의 대표적인 예로 유대인의 형상금지법을 든다. 거의 무로 환원되어진 시각적 기쁨은 무한한 것에 대해 무한히 사고하게 하듯이 아무것도 표현하지 않은 흰 공간 속에서는 표현되지 않은 모든 형상을 상상해 볼 수 있기 때문이다.

버크는 『숭고와 미의 관념에 대한 철학적 고찰』(1757)에서 숭고를 본격적으로 논의한다. 그에 의하면 미는 긍정적인 쾌를 가져다주지만 또 다른 종류의 쾌가 있다는 것이다. 후자의 쾌는 만족보다 더 강력한 어떤 것, 즉 고통과 죽음에 대한 접근과 결부되어 있으

며 고통 속에서 신체가 영혼을 자극함으로써 생긴다. 그러나 영혼 역시 마치 신체가 외부에서 유래한 고통을 지각하는 것처럼 신체를 자극하는데, 이것은 전적으로 영혼이 의식되지 않는 관념들을 고통스러운 상황들과 결부시킴으로써 이루어진다. 숭고의 미학에 자극을 받은 예술은 아름답기만 한 모델을 모방하는 것에서 벗어나서 강렬한 효과를 추구하고 놀랍고 비일상적인 것과의 충격적인 결합을 시도하게 된다. 여기서 충격은 어떤 것이 일어나고 있다는 데 기인한다.

• 숭고의 미학과 리얼리티

리오타르는 포스트모던을 구상하면서 숭고의 미학을 수용함으로써 재현할 수 없는 것의 존재를 암시한다. 이런 구상은 모든 것이 복잡하게 뒤얽혀 쉽게 드러나지 않는 오늘날의 리얼리티에 대한 추구를 내포하고 있다. 현대과학과 기술의 발전은 한 개인이 그 발전에 저항할 수 없을 뿐만 아니라 무력감을 느낄 정도로 실재성의 토대를 뒤엎어 버렸다. 리오타르의 숭고 미학은 현존의 문제로서 이런 현시 불가능한 것의 현시, 다시 말해 나타내기 어려운 것을 나타내고자 하는 투쟁을 배경으로 깔고 있다. 숭고에 대한 이러한 그의 구상의 목표는 표현 불가능한 것이 현존한다는 것을 알리고, 신비적인 것과 나아가서 신성한 것을 자체 내에 간직하는 것이다. 이런 의미에서 리오타르의 숭고론은 현존을 표현하기 위해 예술이 무능력하다는 것을 보여주려는 것이 핵심이라 할 수 있다.

숭고의 미학은 감성이 초감성적인 것에 종속되고, 질료가 잠재적 형식으로 머물러 있음을 주목한다. 현존을 향한 욕구가 불확정적이고 형태를 갖추지 않은 질료로 현존하게 되면 숭고한 감정이 생긴다. 이것은 볼 수 없는 존재라서 미학적으로 정의하거나 표현

숭고의 미학은 현시 불가능한 것을 나타내려는 의도를 갖고 있다.

리오타르의 숭고의 미학은 절대적인 것에 대한 기대와 신비주의를 동시에 내포한다.

하기 어렵기 때문에 일종의 부정적 미학으로[6] 그 속에는 절대적인 것에 대한 기대와 신비주의가 함께 내포되어 있다. 또한 숭고론은 우리가 절대자를 명확히 알지 못하지만 절대자가 존재한다는 것을 제시하려는 의도도 내포한다. 따라서 숭고를 배경으로 하는 작품은 무한한 것을 느끼게 하고 사건에 대한 기대를 갖게 한다.

> 리오타르의 사고에는 현존Präsenz을 느끼고자 하는 열망과 이로 인한 육체의 무화, 또는 감각의 희생에 따른 무력감에 대한 불안이 뒤섞인 묘한 멜랑콜리가 존재한다.[7]

숭고에 대한 사유자체는 일종의 고통이라고 할 수 있다. 왜냐하면 현시 불가능한 것을 그것이 왜 현시하기 어려운지 말로 적절하게 설명할 수 없기 때문이다. 리오타르는 이런 멜랑콜리적 고통을 현존의 기대로 극복하려고 한다. 이러한 사유는 일차적으로는 감각적인 것으로부터 촉발되지만 체험을 통하여 감각 너머 다른 차원으로 넘어가 일종의 신비적인 종교 체험과 유사한 감정을 가능하게 한다.

예술은 숭고의 감정을 감각적 매체를 통해 신성한 현존으로 암시한다.

리오타르는 이러한 숭고 미학을 통하여 현대예술의 의미가 다시 종교적인 것으로 회귀하는 길을 모색한다. 여기서 그의 의도는 기술문명이 지배하는 사회와 그 문화적 소산들이 몰아낸 모든 것에 대한 기억을 되살리는 것이고 이런 표현 불가능한 문제를 해결하려는 기도에서 숭고한 것을 부각한다. 그것은 규정되지 않았지만, 규정되어지길 원하는 '투쟁'을 내포하고 있고 신비적인 것과 성聖스러운 것을 자체 안에 숨기고 있다. 리오타르는 이 현존을 주관적인 것도 아니고, 규정할 수도 없고, 볼 수 없는 영혼의 형태로 파악한다. 여기서 중요한 것은 감각적 매체를 통해 암시적으로 표

현되는 신성한 현존이다. 그렇기 때문에 그의 숭고론의 내용은 결국 질료를 초월하여 보이지 않는 정신적인 것을 지향하는 관조적인 미학의 특징을 띤다.

　지금까지 표현할 수 없는 것을 표현하려는 노력이 미술 행위에서 어떻게 드러났는지를 살펴보았다. 이런 미술 행위는 직접 보여지기보다는 표현을 통해 암시된 내적 실재를 더 중시한다. 우리 눈에 보이지 않지만 내적 실재를 이루고 있는 가장 중요한 것이 바로 정신이기 때문에 20세기 미술가들은 미술 행위가 '정신적인 것'과 유사하다고 생각한다. 정신적인 것을 추구한다는 의미에서 그들의 작업은 일종의 인식행위나 도道를 닦는 행위와 크게 다르지 않다. 미술가들은 감각적인 것을 매체로 삼지만, 그들의 목적은 감각 그 자체를 드러내고 향유하는 것이 아니다. 많은 경우 그들은 외적인 것으로부터 눈을 돌려 내적 실재와 정신적인 것에 다가가기 위해 감각을 절제하며, 때로는 최소한으로 사용하고 있는 것이다. 오늘날 많은 예술가들은 우리가 감각을 향유하는 데 안주하면서 현실의 상황을 기만하면 안 된다는 윤리적 · 금욕적 감정을 표현하기 위하여 아름다움을 의도적으로 기피하려고 한다. 이를 위하여 그들은 외적인 것으로부터 눈을 돌려 자신들의 내면의 공간을 지향하려고 투쟁하고 있다.

많은 현대예술가들은 외적인 것으로부터 눈을 돌려 내적 실재와 정신적인 것에 접근하려고 노력한다.

더 읽을 책

이주영, 「현대미술에 있어서 비감각적 유사성과 내적인 실재의 문제」, 『미학예술학연구』,
 제26집, 2007년 12월, pp.301–346

임마누엘 칸트, 김상현 옮김, 『판단력 비판』, 책세상, 2005

장프랑수아 리오타르, 이현복 옮김, 『지식인의 종언』, 문예출판사, 1993

장프랑수아 리오타르, 유정완·이삼출·민승기 옮김, 『포스트모던의 조건』, 민음사,
 1992

Jean-François Lyotard, *La condition postmoderne: rapport sur le savoir*, Édi-
 tions de Minuit, 1979

Jean-François Lyotard, *La phénoménologie*, Presses Universitaire de France,
 1954

Jean-François Lyotard, *Leçon sur l'analytique du sublime*, Paris : Klincksieck,
 2015

Maria Isabel, Peña Agudado, *Ästhetik des Erhabenen*, Wien : Passagen, 1994

제12강 주

1) Jean-François Lyotard, *La condition postmoderne: rapport sur le savoir*,
 Éditions de Minuit, 1979

2) 장프랑수아 리오타르, 이현복 옮김, 『지식인의 종언』, 문예출판사, 1994, p.180

3) 같은 책, p.181

4) 같은 책, p.181

5) 같은 책, p.32

6) Maria Isabel, Peña Agudado, *Ästhetik des Erhabenen*, Wien : Passagen,
 1994, pp.113-115 참조

7) 같은 책, p.113

해체론과 미학
자크 데리다

• **데리다의 해체론과 형이상학비판**

데리다는 해체론을 전개한 대표적인 철학자로서 말이 지닌 폭력과 억압의 역사에 주목한다. 그는 의미가 기호 안에 현전하지 않는다고 보고 텍스트 밖에는 아무것도 없다고 생각한다. 따라서 텍스트 밖에 관념적 실재를 가정하는 것은 허구로 보고 이를 바탕으로 기존 서구 철학사의 음성중심주의의 형이상학적 토대를 해체하려고 한다. 그의 철학적 목표는 잘 조직되고 봉합된 체계를 갖춘 관념철학이 스스로의 모순된 논리에 의하여 내부로부터 붕괴되게 하는 것이다. 목표를 달성하기 위해 그는 모든 것을 넘나드는 독특한 수사학적 글쓰기 방법으로 규범적인 철학의 틀을 해체하려고 하는데, 이런 그의 철학적 담론의 특징을 '해체론'이라고 부른다.

Jacques Derrida (1930-2004)

프랑스의 철학자. 현상학, 구조주의, 언어학, 전통 형이상학에 대한 비판적 독해를 기반으로 해체론을 전개했다. 그의 철학적 방법은 관념철학이 스스로의 모순된 논리에 의하여 내부로부터 해체되어 붕괴되게 하는 것이다.

형이상학에 대한 비판을 위하여 언어학적 연구의 적용

오늘날 실재론의 사고방식에 대항하는 가장 강력한 비판은 언어 자체를 기반으로 하는 언어학 모델에 의해서 행해졌다.[1] 이러한 사고는 소쉬르에 의해 행해진 언어학적 전이에 의해 비롯되는데, 그것은 실재론적 사고방식에서 상대론적 사고방식으로의 움

데리다는 언어학을 형이상학을 비판하기 위한 목적에 사용한다.

직임으로 특징된다. 데리다는 1960년대에 소쉬르의 구조주의에 많은 영향을 받은 학문적 분위기를 배경으로 언어학을 형이상학 비판에 사용한다. 소쉬르의 언어학적 연구는 기호가 실재를 지시하는 것이 아님을 암시하는데 여기서 언어는 근본적으로 '기호'로 이루어진 조직체계이면서 '차이'에 의하여 구성된 가치의 체계로 파악된다. 즉 현실세계의 개별적 대상이나 사건을 '대표하거나 반영하는 것'은 개별적 단어나 문장이 아니라 오히려 기호의 전체 체계 혹은 랑그langue의 전체 장이 리얼리티 자체에 대응한다는 것이다. 이것은 리얼리티의 세계에 어떤 조직적 구조가 존재해도 거기에 대응하는 것은 체계적 언어의 총체이며, 우리의 이해는 리얼리티 자체를 직접적으로 파악하는 것이 아니라 하나의 체계 전체에서 다른 체계 전체로 진행한다는 것을 의미한다. 따라서 언어가 직접 리얼리티를 지칭한다고 이해해왔던 방식은 성립될 수 없으며 리얼리티는 우리가 무엇이라 말할 수조차 없는 무정형한 혼란이거나, 혹은 본질적으로 다양하게 맞물려 있는 일련의 언어적 혹은 비언어적인 체계들로 파악되어야 한다.[2]

데리다는 소쉬르가 강조했던 '차이' 대신 '차연'의 개념을 부각한다.

데리다는 소쉬르에게서 영향 받은 구조주의적 사유를 다음과 같이 해체한다. 소쉬르는 기호의 자의성과 차이성을 주장한 바 있는데, 데리다는 이 차이로 말미암아 의미를 형성한다는 소쉬르의 견해에는 동의하나 언어적 기호가 개념과 청각영상으로 결합된 것이라는 주장에는 반대한다. 데리다에 의하면 소쉬르는 랑그를 '차이'의 체계라고 정의했으나 음성(소리)에 있어서는 차이가 식별될 수 없는 경우가 있을 수 있다는 것이다. 예컨대 글자는 다르지만 발음이 같은 프랑스어 'en'과 'an'이 대표적인 사례다. 데리다는 소쉬르가 강조한 '차이différence'와 같은 발음이 나는 '차연différance'이란 말을 만들어 제시하면서 음성에 있어서는 양자가 차

이가 없다고 비판한다. 이 '차연'은 '차이'에 의한 실체 없음과 '연기延期'에 의한 의미의 유보를 함축한다. 이런 논의를 기반으로 데리다는 언어 이전의 말이 의미와 동일화되면서 형이상학적 존재를 상정한다고 보고 서양 형이상학의 역사인 로고스logos 중심주의를 해체하여 음성중심주의의 재구성을 모색한다.

• 데리다의 미메시스론
형이상학적 미학의 틀지우기와 경계나누기의 해체

예술에 대한 데리다의 생각은 지금까지 예술의 자율성을 억압해 온 형이상학적 관념을 해체하는 것에 초점이 맞춰져 있는데 칸트의『판단력 비판』이 그 주된 장소가 된다. 데리다는 칸트의 미학을 미메시스의 관점에서 비판적으로 재해석한「에코노미메시스」(1975)[3]라는 글에서『판단력 비판』이 존재에 대한 신학적이고 형이상학적인 틀을 배경으로 하고 있다고 비판한다. '경제'와 '미메시스'를 합성시킨 이 '에코노미메시스'란 말을 통해 그는 전통철학이 스스로 울타리를 만들어놓고 그 안에서 마치 경제를 운용하듯이 미메시스와 연관된 담론을 잘 꾸려나가는 것을 풍자한다. 여기서 미메시스는 복제하고 소모하는 과정과 생산으로 파악되는데 이것은 예술에서 중요한 것은 재현된 것 안에서의 원본이 아니라 과정과 운동, 생성과 사건이라고 보는 데리다의 미메시스관을 반영한다.

데리다는 칸트가『판단력 비판』에서 규정했듯이 무관심한 만족을 주는 순수한 아름다움은 가능하지 않다고 생각한다. 특히 그는 칸트가 미적인 것의 고유성을 부각하기 위해 설정했던 쾌적, 미, 선의 영역 간의 경계나누기, 각 영역 간의 위계적 관점들을 비판한다. 그는 무관심과 관심, 자유로운 기술과 노임勞賃기술, '모

데리다는 예술의 자율성을 억압해 왔던 형이상학적 관념을 해체한다.

방Nachahmung'과 '모조Nachmachung'의 대립 등의 구별에서 보듯이 경계나누기와 틀지우기를 확장하면 얼마나 많은 비약과 모순을 낳는가를 지적하면서 칸트처럼 어떤 철학적 특성을 결정하는 틀지우기와 경계를 설정하려 하지 않는다. 이런 경계 설정 자체는 데리다가 '파레르곤parergon'이라고 부르는 것에 의해서 해체된다. 여기서 파레르곤은 예술품에 붙은 장식으로서 예술품과 예술품이 아닌 것을 구분할 수 없는 중간지대를 의미한다. 이것은 예술이 안과 밖의 경계가 나뉠 수 없고 의미 또한 결정 불가능한 것으로 끊임없이 삶 속에 유동하면서 스스로를 드러내는 것임을 의미한다.

자연의 모방

데리다는 칸트가 『판단력 비판』에서 구분한 많은 것들이 사실은 나눌 수 없는 것임을 증명함으로서 칸트 미학의 핵심내용을 비판한다. 이를 위하여 데리다는 여태까지 이론가들이 주목하지 않았던 사소하고 세부적인 범례를 분석하는데, 『판단력 비판』의 미의 분석론에 대한 일반적 주해 중 한 예를 비판하는 것이 그것이다. 여기서 그는 구강口腔과 관련된 예로서 밤꾀꼬리의 울음을 흉내 내는 시인의 예를 든다.

우리가 어떤 음악의 규칙 아래로 포섭할 수 없는 새들의 노래조차도 음악의 모든 규칙에 따라 부르는 인간의 노래보다도 훨씬 더 자유를 가지고 있고, 그렇기에 취미를 위해서도 더 많은 것을 함유하고 있는 것으로 보인다. 사람들은 인간의 노래가 자주 그리고 오랜 시간 반복되면 그것에 훨씬 더 빨리 싫증을 느끼니 말이다. 그러나 이 경우 우리는 아마도 한 자그맣고 사랑스런 동물의 흥거움에 대한 우리의 동감을 그것의 노래의 아름다움과 혼동하고 있

는 것으로, 그 새의 노래는, 그것을 인간이(때때로 밤꾀꼬리의 울음소
리를 가지고 그렇게 하듯이) 아주 정확하게 흉내 낸다 해도, 우리의 귀
에는 전혀 무취미한 것으로 여겨진다.[4)]

　인간이 새 소리를 아무리 정확하게 흉내 낸다고 해도 그것은 자
연을 가장한 인위적인 것이며 인간의 예술행위도 아니다. 구강을
활용한 기교로 흉내 낸 새소리가 진짜 새소리가 아니라는 것이 밝
혀지면 그 소리는 아름답게 들리지 않고 역겨움을 불러일으킬 수
있다는 뜻이다. 주지하듯이 칸트 미학은 자연미를 예술미보다 더
우위에 두는데 위의 꾀꼬리 소리의 사례는 인간이 자연을 흉내 낸
다고 해도 자연의 아름다움에는 미치지 못한다는 자연미의 우위
를 사례를 통해서 보여준 것으로 볼 수 있다.
　데리다는 칸트의 미메시스관을 자연과의 유비적 미메시스로
간주한다. 예술이 자연처럼 보일 때, 즉 예술이 자연을 미메시스할
때 아름답다는 생각은 칸트의 다음 언급에서 잘 나타난다.

칸트에게서 예술은 자연과의 유비
적인 미메시스로 나타난다.

　미적 기예(예술)의 산물에서 사람들은 그것이 기예이고 자연이 아
　님을 의식하지 않을 수 없다. 그럼에도 그러한 산물의 형식에서의
　합목적성은 자의적인 규칙들의 일체의 강제로부터 자유로워서
　마치 그 산물이 순전한 자연의 산물인 것처럼 보이지 않으면 안된
　다. (…) 자연은 그것이 동시에 예술인 것처럼 보였을 때 아름다운
　것이었다. 그리고 예술은 우리가 그것이 예술임을 의식할 때도 우
　리에게 자연인 것처럼 보일 때에만 아름답다고 불릴 수 있다.[5)]

　위의 인용문에서처럼 칸트의 미적예술은 자연의 생산이 아니
지만 '마치 ~인 것 처럼'이란 표현처럼 자연의 작용과 '유사한' 어

떤 작용, 즉 자연과의 유비적인 미메시스를 갖는다는 것이다. 이런 의미에서 미적예술은 자연의 모습을 지녀야만 하며 자연의 활동과 결과를 닮아야만 한다.

자연은 '아름다운 형식들' 즉 질서 잡힌 법칙으로 그 자신을 예술작품처럼 찬탄받게 만들기 때문에 예술과 자연은 유비적 관계를 갖는데 칸트는 도덕판단과의 유비에 의거하여 자연미의 우위성을 정당화한다. 여기서 가장 자유로운 예술의 산물은 마치 자연처럼 보이거나 자연의 지시를 따르는 것처럼 보인다. 그러한 지시는 천재를 통해서 이루어지며 이에 의해서 자연으로부터 규칙들을 부여받는다. 그 결과 자연은 예술을 통해 자신을 새기고 자신을 반성하는 굴절작용을 하는데 이것은 반성적 판단력의 원리로서 이 속에 미메시스의 은밀한 원리가 작용한다. 따라서 미메시스는 예술에 의한 자연의 모방이 아니라 자연의 창조적 생산력에 참여하는 것이다.

미와 쾌적의 구분에 대한 비판

데리다는 앞에서 새소리를 흉내 내는 사람의 예에서 지적했듯이 칸트가 신체의 기관인 성대를 어떻게 사용하는가에 따라 아름다움과 몰취미를 위계적으로 구분했다고 생각한다. 이러한 위계적 구분은 칸트가 미와 쾌적을 구분하는 데서도 분명히 드러난다. 『판단력 비판』에서 그는 아름다움을 느끼는 것을 '취미판단 Geschmacksurteil'이라고 간주하는데 이것은 쾌·불쾌의 감정을 가지고 어떤 것을 아름답거나 또는 아름답지 않다고 판정하는 능력을 의미한다. 칸트는 취미판단의 특성을 자세히 논하기 위하여 우리에게 만족을 주는 것을 '쾌적快適', '미美', '선善'의 세 종류로 구분한다. 그에 의하면 쾌적이란 '감각에 있어서 감관을 만족시켜 주

는 것'을 뜻하는데, 이러한 감각적인 만족은 동물적인 쾌락과 연결된다. 이에 비해 미적인 만족은 실제로 대상을 취해 이익이나 향락을 얻으려고 하지 않는 '무관심적 만족'이며, 선에 의한 만족은 보다 높은 이성적 가치를 추구하는 관심과 결합된 실천적 만족을 뜻한다. 칸트가 만족을 이처럼 세 가지 유형으로 구분하고 위계적 가치를 대비하는 것은 미적 만족의 고유성을 논하기 위한 것이다.

'구강'의 사례와 만족의 구분

칸트는 감각적 만족인 쾌적을 설명하기 위하여 '미각', 즉 '맛보기'를 예로 드는데, 데리다는 이를 구강口腔과 관련된 사례로 분석한다. 원래 '취미판단'에서 독일어로 '취미Geschmack'라는 말은 '미각', '맛'의 의미를 지닌다. 칸트가 살았던 18세기, 영국과 프랑스의 미학에서 크게 유행한 '취미taste, goût'라는 용어 또한 일반적으로 맛을 지각하는 감각, 즉 미각이라는 말에서 유래된 것이다. 그로부터 취미는 미를 느끼는 마음의 능력, 미적 가치를 확실하게 판단하는 기능인 '좋은 취미bon goût' 등으로 발전한 것이다.

칸트는 쾌적과 미, 또는 선을 대비하기 위하여 쾌적이 주는 만족의 예를 미각과 연관시켜 들고 있다.

> 극히 일상적인 대화에서조차 우리는 쾌적한 것과 선한 것을 구별하고 있다. 미각을 돋우기 위해 양념이나 조미료를 이용하여 만든 요리에 대해 우리는 주저 없이 '이 요리는 쾌적하다(맛있다)'고 말하면서 또한 이 요리가 선한 것(좋은 것)은 아니라는 사실을 인정한다. 왜냐하면 그러한 요리가 비록 직접적으로 감관(미각)을 만족시키기는 하겠지만, 간접적으로는, 다시 말해 그 결과를 내다보는 이성의 관점에서 보자면, 만족스럽지 못하기 때문이다.[6]

데리다는 칸트가 미와 쾌적을 구분하면서 무관심적 만족과 감각적 만족을 대비시키는 관점을 비판한다.

칸트의 입장에서 보면 쾌적한 것은 감관에 만족을 주는 쾌락적인 것이다. 그러나 이러한 만족의 취향은 개인마다 다르므로 보편성을 가질 수 없고 특정한 것에 관심을 갖는 '경향성Neigung'을 지닌다. 이러한 경향성이 자유롭고 무관심한 미적 판단과 다르다는 것을 설명하기 위하여 칸트는 미각을 예로 든다.

> 쾌적한 것에서 나타나는 경향성의 관심에 관해서라면, 누구나 시장이 반찬이라고 말하고, 식욕이 왕성한 사람들에게는 먹을 수 있는 것이면 무엇이나 다 맛이 있다고 말한다. 따라서 그와 같은 만족은 취미에 따른 선택을 증명하는 것이 아니다.[7]

미와 선과는 달리 쾌적한 것은 개별적인 감정에 근거하는 만족이므로 보편성을 갖기 어렵다. 쾌적한 것에 대한 만족이 이처럼 개별적인 판단에 근거하다는 것을 설명하기 위하여 칸트는 미각을 사례로 든다.

> 쾌적한 것과 관련하여 우리는 자신의 판단이 개인 감정에 근거하고, 또 개인 감정에 의거하여 어떤 대상이 자기에게 만족을 준다고 언명하므로, 그 판단의 타당성이 오직 자기 자신에게만 국한됨을 인정한다. 그러므로 어떤 사람이 '카나리아 섬의 포도주는 쾌적하다(맛있다)'고 말해야 한다고 주의를 줘도, 그는 그것을 기꺼이 받아들일 것이다.[8]

여기서 칸트는 좀 더 고차적인 차원의 취미와 동물적 만족에 가까운 감각적 향락을 대비한다. 그는 고양된 감성을 갖춘 목소리, 혹은 이념적인 소비와 관련된 구강의 범례성L'exemploralité과 먹고

마실 때 한갓된 감관적 감각의 향락에만 집념하는 사람들의 구강
적 향락을 대조한다. 데리다는 여기서 칸트가 무관심적 맛보기와
관심적 미각을 이처럼 대비하면서 양자가 질적으로 서로 다른 것
임을 강조하지만 이것들은 사실상 분리할 수 없는 것이라고 판단
한다. "입은 맛보기를 하는 장소일 뿐만 아니라 로고스를 발하는
장소이기도 하다. 즉 입은 신적인 것이 들어오고 나가는 장소이자
향락을 맛보고 역겨운 것을 토해내는 장소이기도 하다."[9]

이처럼 데리다는 결코 분리되서는 안 되는 신체의 장소가 위계
적 가치와 의미로 분열되는 것을 비판하는 것이다.

• 경제의 관점에서 본 미메시스론

데리다의 「에코노미메시스」는 주로 칸트의 『판단력 비판』을 분
석하는데, 겉으로 드러나지는 않지만 어떤 경제적 · 정치적 관점
과 이해관계가 스며들어 있다고 생각되는 칸트의 언급들을 주목
한다. 여기서 말하는 경제란 특정한 의미의 정치 경제가 아니라 가
장 일반적인 의미에서의 경제를 의미하는데, 데리다는 이것을 분
석하면서 칸트 미학에 내재해 있는 틀지우기와 경계를 해체하려
고 시도한다.

데리다는 칸트의 『판단력 비판』 속
에서 어떤 정치 경제가 작용하고
있다는 것을 밝힌다.

노임기술과 자유로운 기술의 구분

칸트는 미적 판단이 순수하고 객관적이려면 사적인 이해관계
와는 무관해야 한다고 생각하고 이를 무관심성으로 명명한다. 이
러한 주장을 핵심으로 하는 칸트의 미학은 경제와는 무관하게 보
이지만 경제와 연관되는 대목이 칸트 미학 곳곳에서 발견되고 있
다. 데리다는 그 내용이 때론 편파적이고 무리한 논리를 갖는다고
비판하고 있는데 그 대상은 칸트가 기예를 구분하면서 보수의 문

제와 연관시킨 두 부분이다. 한 곳은 칸트가 노임기술과 대립되는 자유로운 기술을 정의하는 부분이고, 다른 한 곳은 미적예술이 어떤 다른 목적을 바라지 않고 보수에 관계없이 스스로 만족과 고무를 대가로 기능한다는 부분이다. 칸트는 이 같은 방식으로 보수를 순수한 미적 예술로부터 제외시킨다. 이런 맥락에서 넓은 의미의 예술Kunst은 수공적 기술을 포함하기 때문에 다음과 같이 경제적 측면에서 구분된다.

기예技藝: Kunst는 수공手工: Handwerk과도 구별된다. 전자는 자유로운 기예라고 일컫고, 후자는 노임勞賃기예Lohnkunst라고 일컬을 수 있다. 사람들은 전자를 마치 그것이 단지 유희로서, 다시 말해 그 자신만으로 쾌적한 작업으로서 합목적적으로 성과를 거둘(성공할) 수 있는 것처럼 보고, 후자는 그것이 노동으로서, 다시 말해 그 자신만으로는 쾌적하지 못하고(수고스럽고) 오직 그것의 결과(예컨대 노임)로 인해 유혹적인 작업으로서, 그러니까 강제적으로 부가될 수 있는 것으로 본다.[10]

미적 예술이 자유로운 기예여야 한다는 칸트의 생각은 미적 예술을 경제와 연관시키는 다른 한 곳에서도 발견된다.

예술은 하나의 보수를 받는 과업으로서 그 크기가 일정한 척도에 따라 판정되고 강제되고 또는 지불되는 노동이 아니라는 의미에서 자유로운 기예일 뿐만 아니라, 또한 마음이 종사함에도 그 경우에 어떤 다른 목적을 바라다보지 않고서 (보수와 무관하게) 충족과 고무됨을 느낀다는 의미에서 자유로운 기예인 것이다.[11]

다음 구절들은 미적 예술에서 정신이 어떤 다른 목적, 특히 보수를 바라지 않고 몰두해야 한다는 칸트의 생각을 반영한다. 그에 의하면 예술은 자유로운 기술로서 노임기술인 수공과 구별된다.

자유로운 기술은 유희에 근거하고 노임기술은 노동에 근거한다는 점도 양자의 차이를 명확히 드러낸다. 데리다는 칸트의 이러한 논리를 확대하여 다음과 같은 명제를 도출한다. 1. 자유로운 인간인 예술가는 경제적 인간이 아니다. 2. 자유로운 인간(無경제)은 인간의 노동(노동의 경제)을 이용할 수 있어야 한다. 3. 노임기술과는 달리 자유로운 기술의 자유로운 유희는 향락을 제공한다. 이를 바탕으로 데리다는 칸트가 자유로운 기술과 수세공을 노임과 관련하여 대립시키는 것은 적절하지 못하고 또한 이들 간의 대립을 그릇되게 이용한다고 비판한다.

자유로운 기술과 노임기술은 경제적 측면에서 구분된다.

자유로운 기술과 노임기술은 서로 무관한 것이 아니다. 자유로운 기술은 보수를 받고 고용되어 노고와 열성을 다하는 노동 없이 그 자체의 자유로움 안에서는 자유로운 기술이 산출될 수 없다.[12]

시인과 웅변가의 구분

칸트는 미적 예술과 보수를 받는 예술을 이렇게 위계적으로 구분한 것처럼 시인과 웅변가도 마찬가지로 구분한다.

시인을 천재 예술가로 보는 칸트의 시각에는 경제미메시스의 관점이 스며 있다.

모든 예술 가운데 시예술이 최상의 지위를 주장한다. (…) 시예술은 마음으로 하여금 자유롭고 자발적이며 자연규정으로부터 독립적인 자신의 능력을 느끼게 함으로써 마음을 강화시켜준다. (…) 시예술은 그것이 임의로 생기게 한 가상과 더불어 유희하되, 그럼에도 이 가상을 가지고 기만하지는 않는다. (…) 웅변술은, 그

것이 설득하는 기술, 다시 말해 아름다운 가상을 통해 속이는 기술辯論術로 이해되고, 순전한 능변(달변과 화술)으로 이해되지 않는 한에서는, 일종의 변증술이고, 변증술이란 웅변가의 이익을 위해 사람들의 마음을 판정에 앞서 사로잡아 이들에게서 자유를 빼앗는데 필요한 만큼의 것만을 시예술로부터 빌려 쓰는 것으로, 그러므로 이것은 법정을 위해서도 설교단說教壇을 위해서도 권장할 만한 것이 못된다.[13]

여기서 미적 예술을 생산하는 시인은 경제와는 무관한 듯이 보이지만 데리다는 여기에 칸트의 천재론을 연관시켜서 경제미메시스의 재작동 가능성을 지적한다. 칸트는 시인을 신과 유비적인 관계에서 천재라는 최고의 지위를 부여한다. 즉 천재시인은 신으로부터 목소리를 하사받았기에 신의 목소리를 가지며 신은 시인을 통해 그 자신을 나타내어 양자 간에 무한한 협정을 맺는다. 시인과 신과의 사이는 무한한 경제미메시스의 순환이 지속되는 것이다. 데리다는 이처럼 칸트의 천재에 대한 시각을 시인과 신의 관계에 비유하여 풍자한 것이다.

칸트의 천재론과 경제미메시스

천재의 생산은 모방이 아니라 타고난 재능을 통해 자연이 부여한 임무를 수행하는 것과도 같다.

칸트에게 천재는 자연이 부여한 타고난 재능이다. 자연은 천재를 통해 예술에 '규칙'을 부여하는데, 천재가 예술에 규칙 혹은 모범을 부여하는 방식은 자연을 모방하는 것이 아니라 자연이 천재에게 들어와 명령하는 방식이다. 천재는 규칙을 예술에 부여하고 모범을 생산하는데, 이때 그는 단지 자연의 대리인이기 때문에 그의 행위를 통해 획득할 수 있는 비개념적인 규칙은 모방적인 것이 아니다. 천재는 습득하지 않고 자유롭게 모방을 하는데 이것은 신

神적 자유에 의해서 가능한 것이다. 천재는 아무것도 모방하지 않으므로 천재의 생산은 신의 생산적인 자유와 동일시된다. 미적 예술과 자연, 천재를 둘러싼 이 모든 논의는 위계적으로 특징된다. 데리다에 의하면 천재는 자연이 자신에게 부여한 임무를 수행하는 자연의 비서 역할을 담당하는 것 같고, 그러한 천재의 작업은 모방적인 재생산을 금지하며 비개념적 규칙을 형식화한다. 이런 천재의 창작방식은 존재하는 것의 모방으로 이해된 미메시스와는 관계를 끊는다. 이에 대한 대표적인 사례가 시詩다.

천재와 시인

천재에 의한 생산을 자연과의 유비적 미메시스로 보는 관점은 또 다른 경제적 순환을 나타낸다. 칸트는 천재에 대해 논하면서 그가 살던 시기에 재위했던 프로이센의 프리드리히 대왕의 시 한편을 인용하고 있다.

대왕은 한 편의 시에서 다음과 같이 심회를 표현하고 있다. 불평 없이 생을 떠나자. 그리고 아무런 회한도 없이. 그때에도 아직 우리의 선행으로 가득 찬 세상을 남겨두고. 그처럼 태양은 하루의 운행을 마친 후에도, 아직 온화한 빛을 하늘에 펴는데, 태양이 대기에 던지는 마지막 빛살은 이 세상의 안녕을 위한 마지막 탄식이다. 이렇게 그는 생애의 마지막에서도 하나의 상징속성을 통해 그의 세계시민적 마음씨의 이성이념에 생기를 불어넣고 있다.[14]

천재시인은 적어도 인간의 정치 경제 내에서는 보상되지 않을지라도 신에 의해 후원되고 자본을 공급받으며 잉여가치를 생산한다. 이는 시적인 상업인데, 신과 시인과의 사이에는 위계적인 유

비관계가 존재한다. 당시 태양왕으로 불려졌던 프리드리히 대왕은『판단력 비판』에 거의 유일한 시인으로 인용됨으로써 이윤을 얻는다. 데리다는 이처럼 신적 목적론과 관련된 어떤 정치 경제가 신과 자연의 유비를 통해 칸트의 미학에 내재해 있다고 보고 있다.

> 시인은 (…) 그의 진정한 상업은 그를 노임기술이 아닌 고매한 자유와 연결시킨다는 것을 망각하지 않도록 태양왕, 혹은 계몽된 - 계몽하는 군주, 시인-신의 유사어인 시인-왕으로부터 수당을 받는다. 즉 프리드리히 대왕으로부터, 문학작품을 위한 일종의 국가기금을 받는데, 그것은 자유경제에서 겪는 수요와 공급의 고초를 줄여준다. (…) 경제미메시스Economimesis는 손해보지 않고 그것의 이득을 남길 수 있다.[15]

자연과 신의 유비

앞에서 살펴 보았듯이 시는 미적 예술의 최고봉으로서 생산적 구상력에 나타나는 유희의 자유를 극단에까지 이끌어가고, 여기에 미메시스가 개입한다. 자연은 신적 목적론을 기반으로 하는 인간관을 위해 기능하는데, 자신의 지령을 예술에 새김으로써 제2의 자연을 생산하는 인간인 천재의 상황과 유비적 관계를 갖는다. 이 유비적 관계는 다른 예술가들에게 규칙을 지정함으로써 제2의 자연을 창조하는 천재와 준칙을 천재에게 명령하는 제1의 자연, 그리고 제1의 자연을 창조하고 모범과 규칙으로서 사용하는 원형적 모델을 생산하는 신에 의해서 만들어진다. 예술의 규칙과 도덕적 규칙, 미감적 질서와 도덕적 질서는 유비적 규칙으로 이루어져 있고 이런 유비는 그 자체가 보충대리의 법칙에 의해 지배되며 내면에 보충의 운동과 같은 무언가를 함축하고 있다.

칸트 미학에 내재된 인간중심적 관점과 신적 목적론

데리다는 칸트의 미학에는 인간중심적 테마뿐만이 아니라 존재신학적인 테마가 늘 함축되어 있다고 본다. 그것은 칸트가 인간-신을 높이 세우고 동물과 인간 사이에 인간학적인 경계선을 긋기 때문이라는 것이다. 따라서 미적 기술(예술)의 작품은 언제나 인간의 작품이 된다. 칸트는 기술을 자연과 구분하여 미적 기술을 '자유에 의한 자유로운 생산'으로 파악하는데 이러한 기술은 언어를 지닌 자유로운 인간 존재가 갖는 기술 외에는 어떠한 기술도 없는 것으로 간주하기 때문에 동물성 일반은 제외된다. 데리다는 칸트가 무관심성을 통해 미의 자율성을 주장하면서 더 나아가 이를 다시 도덕적 관심과 결부시켜 자연의 생산이 예술적 생산보다 도덕적으로 더 이윤을 가져다준다는 경제적 관계를 함축적으로 제시하고 있다고 본다. 미적 예술은 무관심적 만족에 도덕적 관심을 야기시키는데 데리다는 이것을 기이한 동기 부여라고 본다. 이러한 무관심성에 의한 관심은 자연의 흔적이나 기호와 필연적인 관계를 갖는데 이 속에서 자연은 아름다운 형식을 통해 우리에게 기호를 남긴다. 그러나 아름다운 형식은 아무것도 의미하지 않으며 어떠한 확정된 목적도 지니지 않는다. 그렇지만 그것은 신이 자연의 생산에 쓴 흔적을 필적으로 남긴 암호화된 기호들인 것이다. 이런 의미에서 칸트는 우리가 미에서 취하는 자연의 흔적과 기호를 개념적 학문의 객관성으로 규제해서는 안 된다고 전제한다. 왜냐하면 그 텍스트 안에는 자연에 부가되는 신적 목적론이 개입되어 있기 때문이다. 자연의 스펙터클 안에 신이 주어지고, 자연을 창조한 신의 미를 닮은 '능산적 자연'의 미만이 유일한 미인 것이다.

데리다는 칸트의 미학이 자연의 생산을 예술적 생산보다 더 우위에 두는 신적목적론을 내포하고 있다고 본다.

예술과 미메시스

예술가는 생산적인 자연의 활동을 모방한다.

여기서 미메시스는 두 존재들 사이의 유사성이나 동일화의 관계에 의한 사물의 재현이 아니다. 자연의 산물을 예술의 산물로 재생산하는 것이 아니다. 그것은 두 가지 산물 사이의 관계가 아니라 두 가지 생산 사이의 관계이며 두 가지 자유liberté의 관계다. 따라서 예술가는 자연의 사물들 혹은 소산적 자연natura naturata을 모방하는 것이 아니라, 능산적 자연natura naturans의 활동, 즉 퓌지스physis의 작용을 모방하는 것이다.[16] 데리다는 자연이라는 신적인 예술가와 인간이 서로 교류한다는 의미에서 '상업commerce'이라는 표현을 쓴다.

미메시스는 대상을 복사하는 모방이 아니다.

이 모든 것은 신적 예술가와 인간적 예술가 사이의 상업적 관계를 전제로 한다. 그리고 이러한 상업적인 것은 엄밀한 의미에서 참으로 하나의 미메시스인데, 그것은 놀이이며, 위장이며, 무대 위에서 타자와 동일화되는 것이지만 대상을 복사copie하는 모방이 아니다. 진정한 미메시스는 두 생산 주체 간의 관계이지 생산된 사물 간의 관계가 아니다.[17]

미메시스는 생성을 통해 이루어지는 형상의 자유로운 놀이다.

미메시스는 근원 없이 존재하며, 세계를 만들어내는 일종의 생성활동이다. 따라서 미메시스적인 놀이는 아무것도 설명하지 않고, 단지 생성을 통해 이루어지는 형상의 자유로운 놀이일 뿐이다. 데리다는 이처럼 고정되어 있다고 여겨지는 '존재'를 '생성'으로 역동하게 하고, 미메시스가 통념상의 '모방' 내지 '사실주의적 재현'과 연관된 것이 아니라 사물 자체 내지 자연을 그 모습의 현전 속에 제시하는 것으로 파악한다. 이것은 그리스적 관점에서 '스스로 생성하는 자연의 움직임'으로서의 미메시스를 의미한다.

• 해체론과 예술철학

데리다는 『회화에서의 진리』(1978)에서 해체론적 글쓰기를 통해 칸트, 헤겔, 하이데거 등 관념론 미학을 본격적으로 비판한다. 먼저 그는 예술적 영역의 자율성과 토대를 구축했던 『판단력 비판』을 다시 언급하면서 자율미학을 대변하는 칸트의 예술론을 해체하고, 예술에 간섭하는 철학적 이론화 작업의 결함을 지적한다.

이를 통하여 데리다는 이성 중심의 건축술적 욕구로부터 예술을 해방하려고 한다. 건축술이란 무엇을 설명하기 위해 잘 짜인 철학적 구조물 내에서 차근차근 정돈하고 체계화해서 종국적으로 '이것은 무엇이다'라고 규정하는 방식을 뜻한다. 이에 대해 해체론은 예술을 탈이론화, 탈심미화, 탈영역화, 탈인간화하려는 것이다. 해체론은 예술을 인간의 소유욕과 독점욕으로부터 해방하고, 이론적 체계 속에서 길들여지기 이전의 원시적 예술의 모습을 찾는다. 왜냐하면 원시적 예술에는 규정하기 어려운 것, 표상불가능한 것, 형상화하기 어려운 것의 표현에서 성립되는 숭고의 체험이 잠재하기 때문이다. 이론적 사유가 이성의 건축술적 욕구와 짐짓기의 욕망에서 비롯한다면 해체론은 이론적 사유가 쫓아냈던 주술적 요소들을 다시 불러들이는 것이다. 따라서 해체론은 예술론으로 환원되지 않는 예술의 비밀과 그 탈이론적 존재방식을 긍정하고 예술을 일정한 영역과 울타리에 가두어야 했던 이유를 재서술하여 그 울타리와 틀로부터 벗어나게 만들려는 전략을 지닌다.

예술작품을 구분짓는 틀과 '파레르곤'

『회화에서의 진리』 첫 장에서 데리다는 칸트가 『판단력 비판』의 한 부분에서 언급한 '파레르곤parergon'의 개념을 부각시킨다. 칸트는 미적 예술을 논하면서 미적 예술은 어떤 실용적인 목적도

데리다는 예술에 간섭하는 철학적 이론화 작업의 모순을 지적하면서 관념론 미학의 체계를 허문다.

가지지 않고 오로지 그 형식에 의해 만족을 준다고 생각하고 예술품에 부속되는 '장식parerga: parergon'조차 그 형식에 의해서만 취미의 만족을 증대시킨다고 논한 바 있다.

> 사람들이 장식물附帶裝飾, Parerga이라고 부르는 것조차도, 다시 말해 대상의 전체 표상에 그 구성요소로서 내적으로 속해 있는 것이 아니라, 단지 외적으로 부가물로서 속하여 취미의 흡족함을 증대시켜주는 것조차도 이것을 단지 그 형식에 의해서만 하는 것이다. 가령 회화의 틀, 또는 조상彫像에 입히는 의복 또는 장려한 건축물을 둘러싸고 있는 주랑과 같은 것이 그러하다. 그러나 장식물이 그 자신 아름다운 형식을 가지고 있지 못하면, 그 장식물이 황금의 액자처럼 한갓 자신의 매력(자극)에 의해서 회화가 박수를 받도록 하기 위해 만들어진 것이라면, 그럴 경우에 그러한 장식은 치장물Schmuck이라 일컬어지고, 진정한 미를 해친다.[18]

데리다는 안과 밖이 나누어지기 어려운 '파레르곤'을 통해 칸트가 틀지운 개념적 규정성을 해체한다.

칸트가 '파레르곤'을 예로 든 것은 이것이 액자의 틀처럼 예술작품에 외적으로 부가되는 장식물의 역할을 하기 때문이다. '파레르곤'이란 말은 테두리, 울타리, 경계와 유사한 의미를 지니고 있고, 액자나 그림의 틀 같은 것은 작품(에르곤)의 부속물이자 장식물(파레르곤)에 불과하다. 그러나 장식으로서의 틀은 작품 외적 요소이지만 예술작품의 세계와 외적 세계를 경계짓는 중간지대로서 그 어디에도 귀속되지 않는 것이다.

데리다의 해체론은 이러한 그림틀의 기능을 예시하면서 주변적인 것과 밖에 있는 것이 동시에 중심과 안에 있을 수 있다는 것을 일깨운다. 안과 밖, 그리고 중심과 주변은 그 울타리에도 불구하고 대리적 보충관계에 있게 된다. 이를 통하여 데리다는 칸트의

예술론이 설정하는 예술작품의 안과 밖이 칸트의 이론적 의도에도 불구하고 서로 배타적이라기보다는 긴밀하게 소통하고 있음을 지적하면서 칸트가 틀지운 개념적 규정성의 해체를 시도한다. 모든 규정성은 둘레가 있고 경계가 있어야 하는데 이를 해체한다는 것은 틀을 가진 에르곤ergon을 해체한다고 볼 수 있다. 칸트가본 것처럼 어떤 사물이 순수하고 고유하며 자율적이라는 것은 규정된 틀과 테두리 안에 들어가 있을 때만 가능하다. 그런 의미에서 개념적 사유와 이론적 건축술은 틀짓기이고, 그러한 건축술을 해체하면서 사물을 탈이론적이고 탈개념적인 영역으로 해방하려는 것이 해체론인 것이다.

칸트 예술론의 건축학적 구조

칸트는 미적 체험을 개념으로 환원되지 않는 반성적 판단의 형식으로 규정한다. 칸트의 미적 체험의 특질은 그것이 무관심한 만족을 준다는 점과 형식적 합목적성을 지니면서도 어떠한 외적 목적에도 종속되어 있지 않다는 데 있다. 그러므로 미적 체험에서는 사적인 이해관계, 사물의 유용성, 그리고 인식론적 판단이나 실천적 판단에 개입하는 관심이 모두 배제된다.

데리다는 칸트가 미적 체험의 고유한 특성과 권리를 확보하기 위해서 건축했던 구조물은 그 자체의 모순에 의해서 균열이 일어나고 있는 것으로 본다. 이러한 틈과 균열을 밝혀내려고 하는 데리다는 언뜻 지나치기 쉬운 『판단력 비판』의 세부 내용이나 사례에 주목하고 여기서 모순과 논리적 불일치를 찾아내어 이를 비판적으로 재구성함으로써 칸트의 담론체계 전체를 취약하게 만든다. 이것이 데리다가 취한 해체론적 전략이고 이것은 아름다움의 자율성을 확보하려 했던 근대 심미주의 미학에 종지부를 찍는다. 나

해체론은 관념론 미학이 그 자체로 지닌 모순과 균열을 들추어냄으로써 체계 전체를 허문다.

아가서 데리다는『회화에서의 진리』에서 예술작품의 의미를 확정지으려는 모든 이론적 시도를 해체한다.

• 전통적 재현관의 해체: 회화에서의 진리

데리다는 세잔이 언급한 '회화에서의 진리'를 화두로 전통적 재현관에 드리운 형이상학의 그림자를 제거하고자 한다.

『회화에서의 진리』[19]의「복원」이라는 장에서 데리다는 전통적 재현관에 드리운 형이상학의 그림자를 벗겨내려고 한다. 이 책의 화두는 세잔이 쓴 편지 구절에 나타난 어귀로, 만년의 세잔이 자신을 추종했던 문필가이자 화가인 에밀 베르나르에게 '회화에서의 진리'에 대해 언급한 것이다. "나는 당신에게 회화에서의 진리를 빚지고 있네. 그리고 그것을 이야기해 주리다." 세잔의 말에서 '빚지고 있다는 것'은 갚아야 할 어떤 것이 있다는 의무감을 느끼게 한다. 나타난 현상의 배후에 있는 의무감을 주체중심적 사고와 연결시키면서 이 주체중심적인 사고를 교묘하게 해체하는 것이 데리다의 메타비평의 전략이다. 이를 위해 그는 반 고흐의 〈끈이 달린 구두〉에 대한 하이데거의 견해와 이에 대한 미국 미술비평가 마이어 샤피로와의 논쟁을 논의의 소재로 삼는다.

담론의 배후에 가려진 주체중심적 사고의 해체

반 고흐의 구두 그림에 대한 하이데거의 해석은 농촌 삶에 귀속된 존재의 그림자를 반영한다.

일찍이 하이데거는 예술작품의 진리는 보이는 것을 단순히 재현하는 데 있는 것이 아니라 작품 안에서 '존재론적 진리'를 드러낸다는 사실을 설명하기 위해 고흐의 구두 그림을 한 예로 택했다.[1-1 참조] 그림에 재현된 것은 누가 신었을지 모를 낡은 구두 한 켤레뿐이다.

하이데거는 이 구두를 보고 농촌 아낙네의 삶의 세계를 느꼈고 그 세계를 파토스를 실어 향토적 감성으로 표현한 바 있다.[20] 대지의 습기와 풍요함, 들일의 노동과 근심, 탄생과 죽음 등 하이데거가 고흐의 구두 그림을 보며 투여했던 감성에는 농촌 삶에 귀속

된 존재의 그림자가 드러난다.

한편 저명한 미술사가인 마이어 샤피로는 고흐의 구두 그림을 언급한 하이데거의 글을 보고 실증적 자료를 바탕으로, 이 구두 그림은 당시 도시 사람이었던 반 고흐가 자기의 구두를 그린 것이라고 확신한다. 그래서 샤피로는 하이데거가 신발의 주인을 착각했다는 것을 확인시켜 신발을 정당하게 주인(도시 사람인 반 고흐)에게 돌려주려고 한다. 데리다는 고흐의 구두 그림을 둘러싼 이런 논쟁은 작품의 의미를 어떤 주체로 귀속시켜야 하는지에 대한 고민을 함축하고 있다고 생각한다. "그 구두는 명백히 예술가 자신의 구두 그림이며, 농부의 구두가 아니다"[21]라고 주장하는 샤피로는 '그의' 구두에서 반 고흐의 '얼굴'을 보고 있는 것이다.[22] 이것은 그 구두를 '누가 소유하는가?'에 대한 일종의 소유권에 대한 물음이고 정당한 소유권을 가진 주체에게 작품의 의미도 궁극적으로 귀속되어야 한다는 일종의 심적 '부담'[23]을 느끼게 만든다. 그러한 마음의 빛은 무의식적으로 샤피로의 한 친구에게 가 있다.

하이데거와 샤피로의 논쟁은 작품의 의미를 어떤 주체로 귀속시키려는 욕구를 반영한다.

데리다는 이러한 샤피로의 의도에는 또 다른 인물의 그림자(주체)가 개입된다고 생각한다. 원래 샤피로는 한 친구의 권유에 의해 하이데거의 에세이에 관심을 갖게 되었다. 그는 콜롬비아대학의 동료교수를 지냈던 독일계 유태인 쿠르트 골드슈타인이다. 일찍이 그는 1933년 나치에 수감되어 암스테르담에서 1년을 보내다가 독일을 탈출해서 미국으로 망명했고 이후에 실어증에 걸려 사망한다. 샤피로는 그의 장례식에서 추도사를 하는데, 하이데거를 알게 해 준 이 친구에 대한 마음의 '빚'을 갚으려는 샤피로의 의도가 골드슈타인과 같은 떠돌이 도시인에게 신발을 되찾아 주고자 하는 '복원' 조치로 나타난다고 보인다. 그래서 데리다는『회화에서의 진리』에서 하이데거와 샤피로의 에피소드 부분을 '복원'이라고

데리다는 작품 속에 개입되는 주체중심적인 사고를 해체하고자 한다.

제목을 붙인 것이다. 즉 데리다는 "누구에게, 무엇으로 빚을 갚기 위하여, 그 구두를 돌려주고 반환해야 하는지"[24]에 대한 이런 채무감을 주체 중심적인 사고의 반영으로 파악한다.

해체론적 글 읽기의 목적

해체론적 글읽기의 목적은 이론가들의 담론 배후에 숨겨진 관심과 동기를 드러내는 것이다.

위에서 언급한 에피소드는 예술에 대한 담화가 작품 '외적인 것'을 포함하는 관심과 밀접하게 연결되어 있다는 것을 함축한다. 철학자와 미술사학자들이 회화의 미적 진실에 대한 담론의 배후에 가려진 숨겨진 관심과 동기를 드러내는 것이 이 글의 해체적 읽기의 목적인 것이다. 『회화에서의 진리』에서 데리다가 행한 해체적 읽기를 보자. 그는 진리가 그림 위에 숨김없이 모습을 드러내는 일은 전혀 없다고 여기고 진리를 말해야만 할 '빚'이 없는 회화를 상상하면서 그것이 바로 회화의 진리라고 생각한다. 세잔이 베르나르에게 '회화의 진리'에 대해 말해줄 것이라고 약속했다면 데리다는 회화 속에는 그 어떠한 고정된 진리도 없을 것이라고 말한다.[25] 이 같은 맥락에서 하이데거가 고흐의 구두 그림을 통해 이야기한 것도 회화의 진리였고, 샤피로가 구두의 소유주를 '복원' 조치하고자 한 것도 회화의 진리를 위한 것이었다고 볼 수 있다. 데리다에 따르면 예술작품 속의 진리는 작품 속에 현전하는 것이 아니라 그것은 작품 속에 존재하면서 동시에 부재한다. 따라서 회화에 의미를 강요하지 말고 스스로 의미가 생기게 하는 것이 필요하다. 즉 데리다의 의도는 '회화의 진리'로서 '작품의 의미'를 규정하고자 하지 말고 예술작품이 열어주는 다양한 해석의 가능성에 주목하라는 것이다.

더 읽을 책

김상환, 『해체론 시대의 철학』, 문학과 지성사, 1996

김형효, 『데리다의 해체철학』, 민음사, 1993

마르틴 하이데거, 오병남·민형원 옮김, 『예술작품의 근원』, 예전사, 1996

이주영, 「유사성의 새로운 유형과 예술적 실재의 자율성」, 『미학예술학연구』, 제28집, 2008년 12월, pp.145–182

임마누엘 칸트, 김상현 옮김, 『판단력 비판』, 책세상, 2005

임마누엘 칸트, 백종현 옮김, 『판단력 비판』, 아카넷, 2009

자크 데리다, 김성도 옮김, 『그라마톨로지』, 민음사, 1996

자크 데리다, 김보현 옮김, 『해체』, 문예출판사, 1996

프레데릭 제임슨, 윤지관 옮김, 『언어의 감옥: 구조주의와 형식주의 비판』, 까치, 1990

Jacques Derrida, *De la Gramatologie*, Les Éditions, 1967

Jacques Derrida, *La Véritéen peinture*, Flammarion, Paris, 1978

Jacques Derrida, "Economimesis", in *Mimesis: des articulation*, Aubier–Flammarion, 1975, pp.57–93

제13강 주

1) 프레데릭 제임슨, 윤지관 옮김, 『언어의 감옥: 구조주의와 형식주의 비판』, 까치, 1990, ii

2) 같은 책, pp.28-29 참조

3) Jacques Derrida, "Economimesis", in: *Mimesis: des articulation*, Aubier-Flammarion, 1975, pp.57-93. 데리다의 미메시스론은 텍스트의 해석과 해체로 집중되기 때문에 크게 해석학의 흐름에 넣기도 한다.

4) Immanuel Kant, *Kritik der Urteilskraft*, B73, 임마누엘 칸트, 백종현 옮김, 『판단력 비판』, 아카넷, 2009, p.247

5) Immanuel Kant, 같은 책, §45, 179, 임마누엘 칸트, 같은 책, p.337

6) Immanuel Kant, 같은 책, §4, 12, 임마누엘 칸트, 김상현 옮김, 『판단력 비판』, 책세상, 2005, p. 22

7) Immanuel Kant, 같은 책, §5, 16, 임마누엘 칸트, 같은 책, p.26

8) Immanuel Kant, 같은 책, §7, 18-19, 임마누엘 칸트, 같은 책, p.28

9) Jacques Derrida, "Economimesis", 앞의 책, p.79

10) Immanuel Kant, 위의 책, §43, 175, 임마누엘 칸트, 백종현 옮김, 『판단력 비판』,

아카넷, 2009, p.334

11) Immanuel Kant, 같은 책, §51, 206, 임마누엘 칸트, 같은 책, p.359

12) Jacques Derrida, "Economimesis", 위의 책, p. 63-64

13) Immanuel Kant, 같은 책, §53, 215-216, 임마누엘 칸트, 같은 책, pp.365-366

14) Immanuel Kant, 같은 책, §49, 196, 임마누엘 칸트, 같은 책, pp.350-351

15) Jacques Derrida, "Economimesis", 같은 책, p.72

16) 같은 책, p.67. 아리스토텔레스가 이야기했던 '자연'(φυσισ)의 개념을 로마인들은 '나투라'(natura)로 번역했다. 그리스적 표현과 비슷하게 이 '나투라'라는 표현은 한편으로 가시적 사물들 전부를, 다른 한편으로는 자연물의 생성원리, 자연물을 산출하는 힘을 뜻했다. 중세 때는 전자를 '능산적 자연'(natura naturans), 후자를 '소산적 자연'(natura naturata)으로 구분하였다. 이 시대에 자연은 두 가지 의미를 갖고 있는데 하나는 자연물들의 원천으로서의 자연 즉 자연의 지고한 규범이나 패턴인 것이요, 다른 하나는 그러한 규범과 패턴의 산물로서의 자연이다. 더 나아가 중세의 몇몇 사상가들은 능산적 자연은 창조주이며, 소산적 자연은 피조물이라는 생각을 발전시켰다.

17) 같은 책, p.68 참조

18) Immanuel Kant, 같은 책, §14, 43, 임마누엘 칸트, 같은 책, p.223

19) "Je vous dois la vérité en peinture, et je vous la dirai." Jacques Derrida, La vérité en peinture, Flammarion, 1978, p.6에서 재인용.

20) Martin Heidegger, "Der Ursprung des Kunstwerkes", in Holzwege, Vittorio Klostermann, Frankfurt am Main, 1977, p.19 참조. 마틴 하이데거, 오병남·민형원 옮김, 『예술작품의 근원』, 예전사, 1996, pp.37-38

21) Jacques Derrida, 앞의 책, p.297에서 샤피로의 말 재인용.

22) 같은 책, p.303

23) 같은 책, pp.310-311 참조

24) 같은 책, p.294

25) 같은 책, p.8

새로운 실재론을 위하여
질 들뢰즈

• 들뢰즈 철학의 특징과 사유 여정

들뢰즈는 오늘날의 프랑스 형이상학을 대표하는 사람이다. 그는 스피노자, 니체, 베르그송의 존재론을 흡수하면서 현대의 존재론을 상징하는 '차이의 존재론'을 제시한다. 1969년 그는 가타리와 만나 '노마돌로지(유목론)'를 전개하면서 철학과 비철학 사이를 자유롭게 왕래하며 토대와 기원이 없는 글쓰기의 세계를 보여주었고 전체성을 배격하면서 개체성과 다수성을 주목한다.

들뢰즈의 철학은 동일성이나 코드의 도식성을 깨뜨리고 등장하는 새로운 기호개념을 예시한다. 여기서 그의 생명의 철학은 생명의 의미를 천착하고 옹호하는 일종의 존재론이 된다. 그의 철학은 다양성의 논리나 차이 자체의 생성 논리를 중시하지만 정합성이나 초월적 기원이 없기 때문에 토론이나 논쟁의 발판이 되지 않는다. 이를 통하여 그의 철학은 주체 없는 사유와 의미에 대해 묻지 않는 순수한 사유의 이미지를 보여주고 있는 것이다.

들뢰즈의 철학사상에서 니체, 칸트 그리고 스피노자는 중요한 축을 형성하고 있다. 들뢰즈에게 미친 니체의 영향은 『니체와 철학』(1962)[1]에 나타난다. 이 책은 니체에 대한 단순한 주석서가 아

Gilles Deleuze (1925-95)

프랑스의 철학자. 구조주의, 정신분석학, 마르크스주의 등을 폭 넓게 섭렵했다. 그의 철학은 스피노자, 니체, 베르그송의 존재론을 바탕으로 생명과 생성을 중시하는 새로운 존재론을 제시한다.

니라 들뢰즈 생성운동의 어떤 중요한 지점으로 이해할 수 있다. 그 다음 해에 펴낸 『칸트의 철학』(1963)[2)]에서 그는 칸트 3비판서의 체계를 분석하는데 지성, 상상력, 이성이라는 세 가지 근원적인 능력이 칸트의 규정에서 어떻게 형성되었는가를 탐구한다. 이를 바탕으로 그는 『베르그송주의』(1966)[3)]에서 차이의 존재론을 극대화하고 첨예화한다. 또 『자허마조흐 소개』(1967)[4)]에서는 새디즘과 매저키즘의 미적 가치를 문학의 예술적 표현을 통해 밝히고, 나아가 새디즘과 매저키즘의 문제를 단순한 성적 변태성을 넘어서서 인간관계일반을 포함하는 포괄적인 문제로 확대하는 시도를 한다. 수년간 지속된 스피노자에 대한 그의 관심은 『스피노자-실천철학』[5)]을 통해 표현되는데, 여기서 그는 스피노자를 유물론, 비도덕론, 무신론의 성향을 가진 철학자로 파악하고, 스피노자주의를 삶과 파토스적 투쟁을 드러내는 내재성의 철학으로 탐구한다.

『차이와 반복』(1965)[6)]에서 들뢰즈는 서구철학의 양대 지적 전통인 관념론과 경험론의 한계를 극복하는 독창적인 사유를 전개한다. 특히 그는 이 책에서 '노마드Nomade'라는 개념을 부각한다. '노마드'는 '유목민'이라는 라틴어로 원래는 초원지대에서 가축을 기르며 옮겨 다니는 사람을 의미한다. 들뢰즈는 이 개념을 특정한 가치와 삶의 방식에 얽매이지 않고 끊임없이 자신을 바꾸어 새로운 자아를 찾아가는 철학적 개념으로 사용한다. 여기서 노마드는 공간적인 이동만이 아니라 사유의 여행, 즉 정신적으로 새로운 영역을 개척해나가는 창조활동을 의미한다.

그의 중요한 저작인 『의미의 논리』(1969)[7)]는 기본적으로 존재의 문제를 다루는데 여기서 존재는 사건인 동시에 의미를 내포하고 또한 물질적 측면과 탈물질적 측면을 가진다. 들뢰즈는 그런 존재론을 통해 물질의 차원과 문화의 차원을 동시에 다룰 수 있는 포

괄적인 사유틀을 모색한다.

이런 모색은 정신분석학자 가타리와의 공동작업을 통해서 구체화되는데『앙티 오이디푸스』(1972)[8]가 그것이다. 이 책에서 저자들은 기존의 정신분석적 방법을 비판하면서 니체주의적 틀 안에서 프로이트와 마르크스를 통합하고, 정신분석과 정치학의 상호관계에서 현대적 삶을 조명한다.『카프카, 소수문학을 위하여』(1975)[9]에서 저자들은 카프카가 그려내고 있는 20세기적 악몽 같은 현실의 분석을 통해 시대의 전체주의적 성향과 인간을 억누르는 폭력에 대해 밝히고자 한다. 이에 의하면 카프카의 문학적 매력은 소수집단의 귀속감을 통해 거대집단문학의 억압성을 드러내는 아이러니에 있다는 것이다.

가타리와 들뢰즈가 공동으로 작업한『천 개의 고원』(1980)[10]에서는 '리좀rhizome'과 '유목론nomadology'과 같은 독창적인 사유가 전개된다. 리좀은 '근경根莖', 뿌리줄기 등으로 번역되는데, 줄기가 뿌리처럼 땅속으로 뻗어 나가는 줄기식물을 뜻한다. 뿌리와 줄기의 구별이 모호하며 수평으로 자라면서 덩굴을 뻗고 새로운 식물로 자라나는 리좀은 중심이 없는 불연속적인 표면으로 형성된다. 들뢰즈와 가타리는 수목모델과 리좀모델을 대비하면서, 계통화하고 위계화하는 통일적 구조를 가진 수목을 근대성의 표상방식으로, 이에 대해 언제나 새로운 접속을 가능하게 하면서 이질적이고 다양한 것을 허용하는 리좀은 탈근대의 표상방식으로 파악한다.

들뢰즈는 문학, 회화, 영화 등 예술의 영역에서도 탁월한 이론서를 남긴다.『프랜시스 베이컨: 감각의 논리』(1981)[11]는 베이컨의 회화세계를 분석하며 예술에 대한 그의 생각을 집약적으로 피력한다. 여기서 그는 미술은 재현의 체계가 아니라 생성과 감각의 힘을 보여주어야 한다고 주장한다. 이어 1983년부터 1985년까지 출

간된 영화에 대한 연구서인『영화 1: 운동-이미지』,『영화 2: 시간-이미지』[12]에서 들뢰즈는 현대영화와 그 영화가 만들어내는 이미지의 특성을 분석한다. 들뢰즈의 예술관은 그와 가타리의 마지막 공동저작인『철학이란 무엇인가?』(1991)[13]에 잘 드러난다. 여기서 들뢰즈는 예술은 궁극적으로 카오스 속에서 구상을 만들어내고 감각을 발현시킴으로써 다른 문화적 영역과 차별화되는 가치를 만든다는 점을 역설했다.

• 플라톤적 모방론의 전복과 시뮬라크르

'시뮬라크르'는 개념으로 파악되지 않는 순수생성의 세계다.

프랑스 후기구조주의 철학자들은 예술을 현실의 재현으로 보는 전통적인 생각을 해체한다. 이는 플라톤에 근거하고 있는 전통적인 모방론을 전복시키는 방향으로 나아간다. 이 방향과 맥락을 같이하는 들뢰즈의 재현관은『의미의 논리』에 잘 나타나 있다. 이 책의「플라톤과 시뮬라크르」[14] 장章에서 들뢰즈는 플라톤의 모방론을 재해석하면서 '시뮬라크르'의 개념을 부각한다.

시뮬라크르simulacre의 현대어는 그리스어의 '판타스마phantasma'에 해당되는데 현대철학의 반 플라톤주의를 함축하고 있는 표현으로서 자주 거론되고 있다. 플라톤에게 판타스마, 즉 시뮬라크르는 원본의 형상을 나눠가지지 않은 복사물로서 인식적 가치도, 또 진리와도 아무 상관이 없다. 하지만 들뢰즈는 복사물을 원본으로부터 분리시키며 복사물의 자율성을 강조함으로써 플라톤의 모방론을 전복시킨다. 그는 시뮬라크르를 플라톤처럼 퇴락한 복사물로 간주하는 것이 아니라 원본과 복사본, 모델과 재생산을 동시에 부정하는 긍정적 잠재력을 숨기고 있는 복사물로 본다. 들뢰즈의 철학은 이 시뮬라크르를 중시하며 개념으로 파악되지 않는 순수생성의 세계, 감각과 질료의 세계에 대한 사유를 전개한다.

복사물은 유사성을 통해 원본을 상기시킨다. 그러나 들뢰즈에 의하면 유사성은 어떤 외적인 관계로 이해되는 것이 아니다. 그것은 한 사물과 다른 사물에 관한 것이기보다는 한 사물과 그의 형상에 관한 것인데 이 형상은 내적인 본질을 구성하는 관계들과 비례를 갖추고 있다. 이것을 들뢰즈는 복사물의 유사성을 예로 들어 설명한다. "한 사물의 복사물은 그 사물의 형상과 닮은 한에서 그 사물과 유사하다고 말할 수 있다"[15]는 것이다. 복사물이 형상을 나눠가진다는 점에서 유사하다는 말은 플라톤적인 복사물을 지칭할 때 적용되는데[16] 플라톤의 모방론에 의하면 내적이고 정신적인 유사성은 그 사물의 존재론적 정당성을 규정하는 잣대가 된다. 복사물은 형상에 따라(내적으로 그리고 정신적으로) 모델화될 때 비로소 형상과 비슷해지는 것이다. 예컨대 한 사물은 본질에 근거하는 한에서 그러한 성질을 갖게 되는 것이다.

모방에서 유사성은 복사물이 그 사물의 형상과 닮을 때 성립된다.

형상을 분유하고 있는 존재물에도 여러 위계단계가 있는데 그중 원본과의 유사성이 없는 복사물을 시뮬라크르라고 일컫는다. 들뢰즈는 플라톤이 소피스트에서 언급한 바와 같이 두 종류의 이미지를 구분한다. 하나는 형상과의 유사성을 인정받은 존재들로 복사물들–도상들les copies-icônes이고, 다른 하나는 형상과 유사하지 않은 일종의 타락한 이미지들인 시뮬라크르–환상les simu-lacres-phantasmes들이다.[17] 플라톤은 복사물이나 도상이 형상과의 유사성을 지니고 있다면 잘 구축되었다고 보는데 복사물과 시뮬라크르의 차이도 원상인 형상과 관계를 맺느냐 아니냐에 달려 있는 것이다. 왜냐하면 "복사물은 유사성을 부여받은 복사물이며 시뮬라크르는 유사성이 없는 이미지"[18]이기 때문이다. 이런 의미에서 시뮬라크르는 '복사물의 복사물'이며 원상으로부터 무한히 떨어진 도상, 무한히 느슨해진 유사성이라고 말할 수 있다.

시뮬라크르는 원본과 유사성이 없는 복사물이다.

이미지가 형상, 또는 원상과 유사한 것은 플라톤적인 복사물의
특징이다. 시뮬라크르는 복사물들의 유사성의 원천이 되는 '동일
자le Même 모델'과 관련시켜 정의하는 것이 어려운 복사물이다. 시
뮬라크르 역시 유사성의 효과를 만들지만 그것은 원상의 유사성
과 관련된 것이 아닌 전혀 다른 수단들에 의해서다. 시뮬라크르
의 모델은 비유사성의 원천이 되는 타자'Autre의 모델로 볼 수 있
다.[19] 시뮬라크르는 일종의 생성으로서 들뢰즈의 표현에 의하면
일종의 '광적인 생성un devenir-fou'으로 동일자나 유사한 것을 교묘
히 피해버리는 그러한 생성이다. 다시 말하면 결코 동등한 것이 성
립하지 않는 혼돈이다. 재현의 세계 내에서는 본질이냐 외관이냐,
원본이냐 복사본이냐의 구분이 가능한데, 오늘날의 세계는 이런
것들이 전복되어 '우상들의 황혼crépuscule des idoles'이 이루어진
일종의 카오스의 세계가 되었다. 이 세계 속에서 시뮬라크르는 퇴
락한 복사물이 아니며 원본과 복사본, 모델과 재생산을 동시에 부
정하는 긍정적 잠재력을 함축한다. 따라서 플라톤주의의 타파는
'시뮬라크르들을 기어오르게 하는 것faire monter les simulacres'[20]
이며 '도상들icônes이나 복사물들copies 사이에서 시뮬라크르들의
권리droit를 인정하게 하는 것이다. 시뮬라크르는 표면으로 부상하
여 동일자와 유사자, 모델과 복사물들을 그릇됨(시뮬라크르)의 잠재
력에 의해서 제압한다.

이러한 시뮬라크르를 산출하는 행위인 '시뮬라시옹Simulation'
은 환영phantasme 그 자체이지만 공허한 환영이 아니며, 어떤 효과
를 산출하는 힘을 가진 환영이다.[21] 시뮬라시옹은 자신들의 차이
를 시작도 끝도 없는 혼돈 속에서 발산하는 '계열들séries'로서 '중
심'에 대해 언제나 탈중심적이며 이심적excentrique이다. 시뮬라크
르는 원본을 모방하는 '모조품le factice'과 같은 것이 아니다. 왜냐

하면 모조품은 언제나 복사물의 복사물로 남기 때문이다.

이처럼 이미지가 형상과 관련을 맺고 있는가 아닌가에 따라 복사물의 성격은 크게 둘로 나뉜다. 이미지가 형상을 분유하고 있다면 그들은 근거 있는 쪽의 진정한 이미지들이지만 복사 이미지가 원상인 이데아를 통하지 않고 '전범典範'인 이 이데아에 반항해서 이미지의 자율성을 주장하면 그것은 시뮬라크르가 된다. 그러나 이런 이분법적 구분은 궁극적으로 제거되어야 한다. 니체식으로 표현하면 '플라톤주의의 전복'으로 볼 수 있는데, 요지는 '본질'과 '외관'의 세계라는 이분법적 구분은 폐기해야 한다는 것이다.

• 회화와 감각의 논리
회화는 '형상'을 이끌어낸다.

들뢰즈의 예술론은 『프랜시스 베이컨: 감각의 논리』[22]에서 언급되고 있는데 특히 회화 장르를 집중적으로 다루고 있다. 그는 회화의 본질이 감각을 전달하는 데 있다고 보고 회화가 무엇을 보여주는가와 관련하여 기존의 재현과는 다른 재현관을 피력한다.

그에 의하면 재현이란 일반적으로 한 이미지가 보여주는 대상과 그 이미지 사이의 관계를 의미한다. 이러한 재현은 회화에서는 '구상적인 것'을 의미하는데 구상적인 것은 사람들이 어떤 것을 표현할 때 흔히 사용하는 익숙한 이미지로 구성되어 있다. 들뢰즈는 이를 '클리셰le cliché'라고 하는데 이 말은 '상투적인 것', 또는 '판에 박힌 것'을 뜻한다. 예술가가 자기 자신만의 독창적인 이미지로 대상을 생생하게 느낄 수 있게 표현하려면 '클리셰'를 피해야 한다. 따라서 위대한 화가들은 대상의 진정한 변형을 이루기 위해 판에 박힌 것을 없애고자 온갖 과감한 변형을 시도하는데 이 시도를 통해 나온 이미지를 들뢰즈는 '형상le figure'이라 부른다.

예술가는 상투적인 이미지가 아니라 자신만의 독창적인 이미지로 대상을 변형시켜야 한다.

형상은 화가가 창조해낸 새로운 형태다.

상투적인 구상적 이미지를 벗어나기 위해 많은 현대 작가들이 시도한 방법은 추상으로 나아가는 길과 형상으로 나아가는 길로 나뉜다. 추상은 '순수한 형태la forme pure'를 지향하는 것, 즉 일반적으로 이야기하듯이 대상을 순수한 형태로 환원시키는 것을 의미한다. 또 다른 방법은 대상으로부터 '순수하게 형상적인 것'을 추출해내는 것이다.[23] 들뢰즈는 후자의 방법을 더 선호하는데, 그 이유는 '형상'을 추구하는 방법이 더 생생한 감각의 힘을 보여준다고 생각하기 때문이다. 형상과 구상적인 것은 대립한다기보다는 극히 복잡한 내적관계를 가지기 때문에 형상에서 나타난 것이 구상적인 것처럼 보일지라도 그것은 화가가 창조해낸 새로운 형태로 보아야 한다.[24]

형상을 만들기 위해 시각적 총체는 자유로운 터치들로 분해되고 변형되고 이러한 터치들이 통일되고 조화되어 형상을 이루는데, 이것을 들뢰즈는 '다시 발견하고 재창조된 구상a figuration retrouvée, recrée'이라고 한다. 이 구상은 원래의 대상과 동떨어진 모습을 보여주는 것 같으나 대상으로부터 순수한 형상을 추출해서 보여주기 때문에 대상과 닮아 있다는 것이다. 즉 형상을 이루는 방법은 대상과는 '닮지 않는 방식'으로 닮도록 노력해야 한다.[25]

기하학적 추상과 액션 페인팅

들뢰즈는 구상 너머, 그 이면에 형상이 솟아나야 한다고 주장한다. 그러나 현대회화에서는 전통적인 구상을 벗어난 다양한 형상화 방식이 발전해 왔기 때문에 구상을 포기하기가 쉽지만 다른 한편은 범람하는 사진적 이미지가 사람들의 뇌리에 강력하게 침투해 있어 구상 이미지의 강한 유혹에 빠질 우려도 있다. 이러한 유혹을 이겨내는 간단한 방법은 추상으로 가는 것이다. 들뢰즈

는 기하학적 추상과 서정적 추상을 구별하는데 그가 추상이라고 이야기하는 것은 주로 기하학적 추상이며 서정적 추상은 액션 페인팅을 뜻한다. 기하학적 추상은 구태의연한 구상을 피하는 나름대로의 효율적 방법으로 몬드리안의 사각형 위주의 기하학적 구성이 그 대표적인 예다.[14-1] 이러한 추상은 카오스를 단번에 뛰어넘는 깔끔하고 쉬운 방법이지만 '집약적인 정신의 노력'을 통해 금욕적이고 정신적인 '구원'을 추구하는 길이기도 하

14-1 피에트 몬드리안, 〈빨강,파랑, 노랑의 구성〉, 1929
현대회화는 판에 박힌 구상적 이미지로부터 벗어나기 위하여 추상을 추구한다. 몬드리안의 기하학적 추상은 지적인 길로 나아간다.

다.[26] 더구나 이 방법에서는 감각을 느끼게 하는 개성적인 터치, 즉 들뢰즈가 '손적인 것le manuel'이라고 부르는 터치도 약화시키는 면이 있다. 들뢰즈는 이러한 회화를 '손 없이' 두뇌를 써서 셈을 하는 지적이고 수학적인 회화로 본다. 셈을 하는 데는 손의 터치가 아니라 손가락이 필요하기 때문에 들뢰즈는 기하학적 추상이 손가락을 가지고 작가가 의도한 상징적인 코드를 만들어내는 회화라고 말한다.[27]

기하학적 추상이 감각에 강하게 어필하지 못하는 가장 큰 약점은 카오스 속에서 '구도'를 이끌어내고자 하는 '긴장'과 '투쟁'이 부족하다는 점이다. 추상적인 것은 강렬한 감각을 보여주기에는 너무 '지적인' 길을 택한다. 반면에 이러한 기하학적인 추상과는 성격이 다른 추상인 서정 추상은 손적인 것이 그림 전체에 난무하여 그야말로 대혼란을 일으킨다. 액션 페인팅과 같은 서정추상에는 무질서가 창궐하기 때문에 카오스 속에서 구도를 이끌어내는 진정한 형상화가 미흡한 것이다.[14-2] 이런 문제점을 하나의 스토리

14-2 잭슨 폴록, 〈루시퍼〉, 1947 _들뢰즈에 따르면 액션페인팅과 같은 서정적 추상은 카오스로부터 구도를 이끌어내기 어렵다.

형상은 감각으로 환원되는 형태다.

14-3 폴 세잔, 〈사과와 오렌지〉, 1895-96 _세잔이 그린 사과는 대상의 생생한 실존을 느끼게 한다.

를 도입함으로써 해결하려는 경우도 많은데, 들뢰즈는 회화 속에 어떤 스토리가 개입되는 것을 비판적으로 본다.[28]

형상은 감각을 직접 전달한다

들뢰즈는 감각이 무엇보다도 신체 속에 있다고 본다. 여기서 신체란 인간의 신체가 아니라 어떠한 대상이든 대상의 생생한 실존을 느끼게 하는 그러한 신체, 예컨대 사과의 신체와도 같은 그러한 신체를 가리킨다. 그려지는 것은 대상의 외관이 아니라 대상의 감각이고 대상의 신체이며[14-3] 그것은 작가가 강렬한 감각을 통하여 체험한 신체인 것이다. 이렇게 체험된 신체는 보는 이의 정서에 강하게 호소하는데, 들뢰즈는 이를 '신경시스템을 직접 건드린다'[29]라고 말하고 있다. 형상은 전달하고자 하는 바를 번거롭게 우회하지 않고 직접 전달하는 것으로, 감각으로 환원되는 형태이며 구상은 대상으로 환원되는 형태다. 여기서 대상은 감각을 통해 다른 차원으로 전환된다. 따라서 감각을 통해 형상을 받아들인다는 것은 두뇌를 통해 인식적으로 대상을 받아들이는 것이 아니라 신체를 통해 대상을 변형시키는 것이다.

유기체적 재현을 떠난 회화의 형상

베이컨의 회화에서는 표현적인 터치와 질감, 그리고 거의 반추상에 가깝게 변형되고 왜곡된 형태를 통해서도 무엇인가가 재현되었다고 볼 수 있다. 왜냐하면 그러한 형태들은 웃고 있거나 외치는 인물, 앉아 있거나 누워있는 인물의 모습을 희미하게 어떤 재현된 형태들로 나타내기 때문이다.[14-4] 그렇지만 들뢰즈는 이러한 형태들은 기존의 구상방식이 아니라 일차적인 구상을 중화시킴으로써 만들어진다고 생각한다. 여기서 일차적인 구상이란 시각적인 유사성을 중시하는 구상이라고 할 수 있는데 이로부터 변형된 형태는 강렬하게 감각과 정서에 호소하기 위해서 어느 정도 구상을 유지한다. 이로부터 더 나아간 회화는 우리가 일상적으로 알고 있는 합리적인 이미지인 유기체적인 재현을 벗어난다. 화가는 유기체적 재현을 떠나 형상을 추출하면서 눈에 비치는 시각적 이미지를 그대로 옮겨 놓는 것이 아니라 일상의 삶 속에서 전혀 가능하지 않은 형태로 바꾸어 놓는다. 이로써 신체의 각 부위는 흩어져서 새롭게 결합되고 그러한 형태에서 더 이상 유기체적 신체는 찾을 수

14-4 프랜시스 베이컨, 〈살코기가 있는 그림〉, 1946
베이컨이 그의 회화에서 어느 정도 재현된 이미지를 활용하더라도 그 방식은 기존의 구상회화로부터 벗어나 있다.

14-5 프랜시스 베이컨, 〈인물 연구〉, 1971
14-6 프랜시스 베이컨, 〈이사벨 로스톤의 초상〉, 1966
베이컨의 인물화는 변형되고 새롭게 결합된 신체를 통해 강렬한 감각을 전달한다.

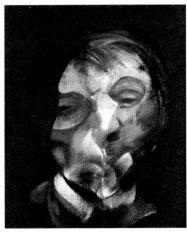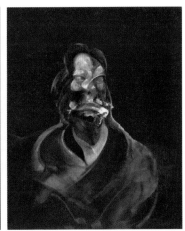

없게 된다. 이러한 회화야말로 신경시스템에 직접 호소하고 또 강렬한 감각을 전달할 수 있다고 생각하는 것이다.[14-5, 6]

회화는 '재현'이 아닌 '현존'을 이끌어낸다.

형상이란 대상에 대한 상투적인 유사 이미지를 전달하는 것이 아니라 작가의 강렬한 정서를 통해 체험한 대상이 독창적으로 변형되어 다시 만들어지는 것이다. 이는 대상을 그대로 재현하는 것이 아니라 다시 만들어서 보여주는 것을 의미하며 외적으로는 그 어디에도 없지만 진정으로 존재하던 대상의 실존을 보여주는 것이다. 이를 들뢰즈는 '재현'이 아닌 '현존'이라고 부른다. "회화는 재현 아래서 재현을 넘어 직접 현존을 이끌어내길 제안한다."[30] 현존이란 작가가 객관대상을 참고하여 만들어낸 새로운 실재이며 바로 이 지점에서 객관세계로부터 자유로운 예술의 자율성이 확보된다.

닮지 않은 방식으로 닮은 유사성

화가는 대상을 자신의 것으로 체화하고 재창조하면서 대상의 실재를 생생하게 포착하고 전달한다.

이렇게 들뢰즈가 선호하는 회화는 원본 모델도 없고 재현해야 할 스토리도 없는 상태에서 신경시스템에 직접 작용하는 회화다.[31] 그러나 그는 유사성을 거부하는 것이 아니며 기존의 회화에서 보이는 대상의 유사성과는 다른 유사성을 추구하는 것이다. 그의 회화 언어는 닮지 않은 유사성, 동일성을 염두에 두지 않는 유사성이다.[14-7, 8] 이런 작업을 위해서는 고정적인 것으로 여겨지는 형태를 과감하게 해체하고 재조합하여 이룬 변형과 재창조가 중요하다. 특히 대상을 자기의 것으로 체화해서 다시 만들어내는 '전유專有'가 중요하다. 여기서 중요한 것은 이미 주입된 이미지, 상투적인 이미지에 얽매이지 않고 대상의 실재를 나름대로 생생하게 포착해서 전달하는 것이다. 왜냐하면 대상의 실재는 고정된 것이 아닐 뿐더러 실재라는 것이 있는지 없는지 알 수 없으며 사실 있다

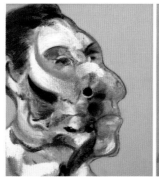
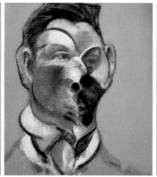
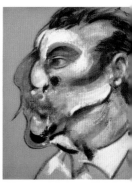

하더라도 알기 어렵기 때문이다. 대상의 실재는 우리의 관념 속에서 만들어지며 그 관념은 우리가 어떻게 생각하느냐에 따라서 얼마든지 바뀔 수 있다. 이런 의미에서 들뢰즈는 실재란 추상적인 관념에서 나타나는 것이 아니라 우리의 전 감각에서 나타나는 것으로, 개념으로 파악될 수 있는 것이 아니라고 생각한다. 진정한 사유란 고착되어 있는 개념이 아니라 변화무쌍하게 유동하는 이미지와 같은 것이기에 들뢰즈는 사유를 이미지의 사유로 본다. 진정한 이미지란 이미 만들어진 상태의 이미지를 우리가 받아들이는 것이 아니라 우리 자신 속에서 끊임없이 창조하는 그러한 이미지다.32) 그래서 그는 재현을 '창조'나 '생성'이라는 말로 대신한다.

14-7 조지 다이어
14-8 프랜시스 베이컨, 〈조지 다이어에 대한 세 연구〉, 1969
이 인물 초상은 닮지 않은 방식으로 대상과 닮아 있다.

미술은 생성을 표현한다

화가의 참된 작업방식은 대상을 그대로 모방하는 것이 아니다. 들뢰즈는 예술적 세계가 가진 고유성과 창조적 성격을 생성이라는 개념으로 설명하는데, 미술을 재현의 체계가 아니라 생성을 표현하는 감각적 존재로 본다. 새로운 실재는 예술작품 고유의 세계에서 솟아나고, 그 세계는 객관적 지시 대상을 갖지 않는다. 즉 객

미술은 재현의 체계가 아니라 생성을 표현하는 감각적 존재다.

관세계의 대상과 작품 세계의 요소는 직접 연결되지 않고 자아나 주체, 혹은 인간이라는 개체를 넘어서 존재한다는 것이다. 들뢰즈는 기존의 대상세계로 환원될 수 없는 차이의 논리를 통해 예술적 세계 고유의 특성을 설명하면서, 그 세계가 수용자의 감각과 정서에 호소한다는 점에서 예술적 매체 고유의 감각을 더욱 중요하게 부각한다.

화가는 대상의 본질을 압축적으로 재구성해서 보여주고 형상을 통해 대상이 가진 힘을 보여준다. 이를 통해 그는 주관이 전유한 대상의 새로운 모습을 강조한다. 이는 모방과 표현의 종합을 이룬 방식으로, 대상의 이미지를 그대로 베낀다는 의미에서가 아니라 실재의 모습 그 자체를 보여준다는 점에서 나름대로의 진정한 재현방식이라고 볼 수 있다. 들뢰즈는 미술이 지시 대상을 갖지 않으며 자아나 주체, 혹은 인간이라는 개체를 넘어서 존재하며, 재현의 체계가 아니라 생성을 표현하는 감각적 존재라고 파악한다. 이것은 현대에 확장된 미메시스론의 새로운 계승으로, 실재를 대체한 이미지가 아니라 실재의 모습 그 자체를 보여주려는 것이다.

화가는 형상을 통해 실재의 모습 그 자체를 보여주려고 한다.

새로운 리얼리티의 획득과 미메시스의 확장

들뢰즈는 회화를 리얼리티의 모방이 아니라 리얼리티의 생성으로 본다. 그 방법은 화가가 전통적 재현 방식에서 벗어나 선과 색을 통해 순수하게 형상적인 것을 보여주는 데 있다. 회화는 대상을 전유해서 획득한 감각의 힘을 표현한다는 관점에서 들뢰즈는 오늘날의 회화가 어떻게 의미의 모호성과 상대주의로 인한, 또 이지적인 측면이 강화된 연유로 인한 감각의 약화를 극복하고 새로운 리얼리티를 보여줄 수 있는가를 설명한다. 이를 통하여 그는 재현된 대상이 원본과 닮지 않았으면서도 닮은 느낌을 주는 '형상'

을 추구하는 방법에 의하여 회화가 오히려 실재를 생생하게 전달해 주고 있다고 주장한다. 그의 회화론은 모방론과 표현론이 종합된 새로운 회화의 존재론을 예고하는데, 구상도 아니고 추상도 아닌 '형상'을 추구하는 방법으로 전통적인 재현방식과는 다른 유사성이 부각된다. 이 같은 들뢰즈의 회화적 재현론은 한편으로 전통적 재현을 파괴하는 것처럼 보이지만 다른 한편으로는 기존의 재현체계의 많은 도식을 깨고 새로운 실재를 가정한다는 점에서 확장되고 발전된 재현론(미메시스론)으로 볼 수 있다. 그러한 점에서 들뢰즈는 실재를 결코 알 수 없다거나 예술이 실재와는 아무 상관이 없다거나 실재로부터 벗어나 있다고 보는 다른 프랑스 이론가들과 차이를 보인다.

• 영화론

들뢰즈는 『영화 1: 운동-이미지』[33])에서 기호학의 영향을 반영한 영화론을 펼친다. 그는 영화를 이미지들과 기호들의 구성이라고 정의함으로써 영화적 개념을 이미지들의 유형과 그 유형들 각각에 상응하는 기호들의 관점에서 파악한다. 이런 해석은 영화기호학에서는 익숙한 내용이지만 들뢰즈는 영화의 기호이미지가 담아내야 할 어떠한 진리모델도 인정하지 않는다. 그는 특히 비합리적인 커트를 통해 만들어지는 현대영화와 그 영화가 만들어내는 이미지의 특성을 주목한다. 들뢰즈는 영화에서 현실세계를 재현하는 것에 가치를 두지 않고, 보이지 않는 정신적 차원을 열어젖히는 이미지에 가치를 부여한다. 이런 이미지를 들뢰즈는 시간 관계의 지각을 통하여 직접적으로 시간을 드러내는 이미지라고 한다.

현대 영화의 많은 이미지는 총체성을 기반으로 체계적으로 구조화되지 않으며 합리적인 해석이 불가능하다. 예컨대 웰즈, 레네,

들뢰즈는 새로운 실재론을 토대로 미메시스에 대한 확장된 견해를 보여준다.

뒤라스의 영화들은 더 이상 세계나 주체에 의존하지 않는다. 그 대신 절단된 것 사이의 틈들인 비합리적인 커트들이 재연결됨으로써 이미지가 생성된다. 들뢰즈는 니체와 로브그리예로부터 새로운 묘사와 서사의 가능성을 발견한다. 로브그리예는 세계를 이미 만들어진 상태로 받아들이는 것이 아니라 끊임없이 창조하고 지우고 다시 창조한다. 그는 이를 새로운 리얼리즘이라고 부른다. 현대영화에서는 더 이상 이미지들의 연합이 아니라 이미지들 사이의 틈이 중요해진다. 이에 따라서 전체는 틈 속으로 이행하는 바깥의 권력이 되며, 사유는 사유할 수 없는 것이며, 고유한 비합리적인 사유 너머에 길을 내주게 된다.

• 예술의 역할

들뢰즈의『철학이란 무엇인가?』[34]는 예술의 고유성을 다른 문화의 영역과 비교하여 규명한다. 이에 의하면 철학, 과학, 예술은 문화의 중요한 세 축인데, 철학은 개념을 통하여 사건을 발현시키며, 예술은 감각들과 더불어 기념비들을 세우며, 과학은 기능들에 의하여 사물의 상태를 구축한다. 인간은 이 세 영역을 통하여 어떤 질서를 카오스로부터 이끌어낼 수 있는 것이다.

예술은 감각과 정서에 호소한다

예술은 감각적 매체를 수단으로 새로운 것을 생성한다.

예술의 고유한 역할과 의의는 감각을 보여준다는 점에 있다. 들뢰즈는 예술적 세계의 고유한 특성이 기존의 대상세계로 환원될 수 없고, 그 세계는 감각적 매체를 수단으로 수용자의 감각과 정서affect에 호소함으로써 나타난다는 점을 주장한다. 예술은 철학, 과학과 더불어 문화의 주요 영역을 이루고, 이 세 영역은 세상사의 혼돈스러움 속에서 의미 있는 형식을 만들어 보여주는 것이다. 여

기서 혼돈스러운 세상사는 '카오스chaos'라 하고 의미 있는 형식은 '구상構想, plan'이라고 한다. 이 '구상'은 예술가, 철학자, 과학자들이 카오스와 싸워 획득한 것으로, 카오스를 정리하고 헤쳐 나갈 수 있는 '계획', '설계도'나 '지도'와 같은 의미를 갖는다. 철학, 과학 그리고 예술은 각기 다른 방식으로 카오스에서 '구상'을 이끌어내는데,[35] 예술은 있는 그대로의 상태를 정돈하거나 규정하는 것이 아니라 새로운 것을 생성시키는 중요한 역할을 한다.[36]

> 철학은 개념들concepts을 통하여 사건들événements을 발현시키며, 예술은 감각들sensations과 더불어 기념비들monuments을 세우며, 과학은 기능들에 의하여 사물의 상태를 구축한다.[37]

들뢰즈는 예술이 할 수 있는 가능성을 특히 강조하는데, 이것은 예술이 구상(설계도)을 만들어서 카오스를 정돈함으로써 이루어진다. 그 구상은 획일적인 것이 아니라 무한히 다양한 성격을 가진다.[38] 이런 가능성은 감각에 기반하는데, 예술이 이 역할을 수행하는 것이다. 들뢰즈는 이를 '감각의 존재를 세운다'라고 표현하면서 감각을 무한한 혼돈으로서가 아니라 오히려 카오스와 투쟁하여 카오스를 물리치는 '밝힘'으로 파악한다.

> 정녕 예술은 카오스와 투쟁한다. 하지만 그것은 그러한 투쟁에서 일순간에 카오스를 밝혀내는 하나의 비전, 하나의 감각을 발현시키기 위함이다.

> 예술은 카오스 속에 침잠하는 것이 아니라 이렇게 카오스 속에서 비전이나 감각을 만들어내는 고안된 '구상'인 것이다.[39]

예술은 카오스 속에서 구상을 만들어내고 감각을 발현시킨다.

더 읽을 책

질 들뢰즈, 주은우 · 정원 옮김, 『영화 1』, 새 길, 1996

질 들뢰즈, 이정우 옮김, 『의미의 논리』, 한길사, 1999

질 들뢰즈 · 펠릭스 가타리, 이정임 · 윤정임 옮김, 『철학이란 무엇인가?』, 현대미학사,
1995

질 들뢰즈, 하태환 옮김, 『프랜시스 베이컨: 감각의 논리』, 민음사, 1995

Gilles Deleuze, *Cinema 1: L'Image-Mouvement*, Éditions de Minuit, 1983

Gilles Deleuze, *Cinema 2: L'Image-temps*, Éditions de Minuit, 1985

Gilles Deleuze, *Logique du sens*, Éditions de Minuit, 1969

Gilles Deleuze, Francis Bacon, *Logique de la sensation vol.2*, Éditions de Minuit,
1981

Gilles Deleuze, Félix Guattari, *Qu'est-ce que la philosophie?*, Éditions de Minuit,
1991

제14강 주

1) Gilles Deleuze, *Nietzsche et la philosophie*, P.U.F., 1962. 질 들뢰즈, 이경신
옮김, 『니체와 철학』, 민음사, 1998

2) Gilles Deleuze, *La philosophie de Kant*, P.U.F., 1963. 질 들뢰즈, 서동욱 옮김,
『칸트의 비판철학』, 민음사, 1995

3) Gilles Deleuze, *Le Bergsonisme*, P.U.F., 1966. 질 들뢰즈, 김재인 옮김, 『베르그
송주의』, 문학과 지성사, 1996

4) Gilles Deleuze, *Présentation de Sacher Masoch*, Éditions de Minuit, 1967.
질 들뢰즈, 이강훈 옮김, 『매저키즘』, 인간사랑, 1996

5) Gilles Deleuze, *Spinoza-Philosophie pratique*, Éditions de Minuit, 1981. 질
들뢰즈, 박기순 옮김, 『스피노자의 철학』, 민음사, 1999

6) Gilles Deleuze, *Différence et répétition*, P.U.F., 1969

7) Gilles Deleuze, *Logique du sens*, Éditions de Minuit, 1969. 질 들뢰즈, 이정우
옮김, 『의미의 논리, 한길사, 1999

8) Gilles Deleuze, *L'anti-Œdipe*, Éditions de Minuit, 1972

9) Gilles Deleuze, *Kafka-pour une littérature mineure*, Éditions de Minuit,
1975. 질 들뢰즈 · 펠릭스 가타리, 조한경 옮김, 『소수집단의 문학을 위하여-카프카
론』, 문학과 지성사, 1992

10) Gilles Deleuze, *Mille plateaux*, Éditions de Minuit, 1980

11) Gilles Deleuze, Francis Bacon, *Logique de la sensation vol. 2*, Éditions de Minuit, 1981. 질 들뢰즈, 하태환 옮김, 『프랜시스 베이컨: 감각의 논리』, 민음사, 1995

12) Gilles Deleuze, *Cinema 1: L'Image-Mouvement*, Éditions de Minuit, 1983. 질 들뢰즈, 주은우 · 정원 옮김, 『영화 1』, 새 길, 1996 ; Gilles Deleuze, *Cinema 2: L'Image-temps*, Éditions de Minuit, 1985

13) Gilles Deleuze, Félix Guattari, *Qu'est-ce que la philosophie?*, Éditions de Minuit, 1991. 질 들뢰즈 · 펠릭스 가타리, 이정임 · 윤정임 옮김, 『철학이란 무엇인가?』, 현대미학사, 1995

14) Gilles Deleuze, *Logique du sens*, Éditions de Minuit, 1969, pp.292–307 ; Platon et le simulacre 참조

15) 같은 책, p.296 참조

16) 들뢰즈는 "플라톤적인 복사물은 유사한 것이다(La copie platonicienne, c'est le Semblable)"라고 말한다. 같은 책, p.299 참조

17) 같은 책, p.296. Platon, Sophiste, 236b, 264c

18) "La copie est une image douée de ressemblance, le simulacre une image sans ressemblance." 같은 책, p.297

19) 같은 책, p.297 참조

20) 같은 책, p.302 참조

21) 시뮬라시옹은 어떤 효과를 산출할 수 있는 잠재력을 가리킨다(La simulation désigne la puissance de produire un effet). 같은 책, p.304 참조

22) Gilles Deleuze, Francis Bacon, *Logique de la sensation vol. 2*, Éditions de Minuit, 1981

23) 같은 책, p.6 참조

24) "회화 이전의 첫 번째 구상적인 것이 있다. 그것은 화가가 시작하기 이전에 판에 박힌 것과 가망성으로서의 그림 위에, 화가의 머릿속에, 화가가 그리고 싶은 것 속에 있다. 그리고 이 첫 번째 구상적인 것을 사람들은 완전히 제거할 수가 없다. 사람들은 언제나 그것의 무언가를 간직한다. 하지만 두 번째의 구상적인 것이 있다. 이번에는 형상의 결과로서, 회화적 행위의 효과로서 화가가 획득한 것이다. 왜냐하면 형상의 현존, 그것이 바로 재현의 회복이고 구상의 재창조이기 때문이다(이것은 앉아있는 사람이다. 이것은 소리치는 혹은 웃는 교황이다)." 같은 책, p.62 참조

25) "닮도록 하여라. 단 우발적이고 닮지 않는 방법을 통해(faire ressemblant, mais par des moyens accidentels et non ressemblants)." 같은 책, p.63 참조

26) "추상은 이 길들 가운데 하나일 것이다. 그러나 이것은 심연 혹은 혼돈을, 그리고 손적인 것 역시도 최소한으로 축소해 버리는 길이다. 이 길은 우리에게 일종의 금욕주

의(ascétisme), 정신적인 구원(salut spirituel)을 제안한다. 집약적인 정신의 노력을 통해서 추상은 구상적인 소여들의 위로 비상한다." 같은 책, p.67 참조

27) "추상적인 시각 공간은 고전적인 재현이 여전히 포함하고 있던, 촉각적인 숨겨진 긴장들을 더 이상 필요로 하지 않는다. 그러나 그로부터 추상회화는, 커다란 형태적인 대비들을 좇아, 돌발흔적을 전개하기보다는 상징적인 코드를 만들어낸다는 논리가 나온다. 추상회화는 돌발흔적을 코드로 대체하였다. 이 코드는 '손가락적'인데, 손적이라는 의미에서가 아니라 셈을 하는 손가락적이라는 의미에서다. 사실 '손가락들'은 대비되는 용어들을 시각적으로 재규합하는 단위들이다. 따라서 칸딘스키에 따르면, 수직적-하얀색-활동성, 수평적-검정색-정체성 등으로 코드화된다." 같은 책, p.67 참조

28) 이것은 들뢰즈가 인용한 러셀의 말에 잘 나타나 있다. "우리는 결코 그것을 알 수 없을 것이고 알기를 기대하지도 말아야 한다." 같은 책, p.105

29) "une peinture touche directement le système nerveux" 같은 책, p.28 참조

30) 같은 책, p.37 참조

31) 같은 책, p.84 "회화는 재현 아래서 재현을 넘어 직접 현전(présence)을 추출하기를 제안한다."

32) 들뢰즈는 그의 영화론에서도 현실세계의 재현에 가치를 두지 않고 보이지 않는 정신적 차원을 열어 젖히는 이미지를 찾고자 한다.

33) Gilles Deleuze, *Cinema 1: L'Image-Mouvement*, Éditions de Minuit, 1983. 질 들뢰즈, 주은우 · 정원 옮김, 『영화 1』, 새 길, 1996 ; Gilles Deleuze, *Cinema 2: L'Image-temps*, Éditions de Minuit, 1985

34) Gilles Deleuze, Félix Guattari, *Qu'est-ce que la philosophie?*, Éditions de Minuit, 1991. 이 책은 들뢰즈가 가타리와 함께 쓴 만년의 저작이다.

35) "세 구상들은 그들의 요소들과 더불어 환원불가능하다. 즉 철학에서의 내재성(im-manence)의 구상, 예술에서의 구성(composition)의 구상, 과학에서의 지시관계 혹은 정돈의 구상: 개념의 형태, 감각의 힘, 인식의 기능: 개념들과 개념적 인물들, 감각들과 미학적 형상들, 기능들과 부분적 관찰자들이 그러하다." 같은 책, p.204

36) "미학적 형상들은 (…) 감각들(sensations), 다시 말해 지각들(percepts)과 정서들, 풍경들과 얼굴들, 비전들(visions)과 생성들(devenirs)이다." 같은 책, p.167

37) 같은 책, 187f.

38) 예술가는 카오스로부터 다양성들(variétés)을 만들어내는데, 그 방법은 우리가 지각한 것을 비슷하게 복제함으로써가 아니라 비유기체적 구성을 구상하는 가운데, 지각의 존재, 감각의 존재를 세움에 의해서다. 같은 책, p.190 참조

39) 같은 책, p.192 참조

모방에서 시뮬라크르로
장 보드리야르

• 소비의 사회와 기호의 체계

소비의 사회와 기호의 체계 속에서 만들어진 허구적 실재

보드리야르는 사회, 기호학, 그리고 대중 매체에 대한 성찰을 토대로 우리가 허구적 실재 속에 살고 있음을 이론화한다. 그의 이론에서 기호가 중요한 역할을 하는데 이것은 원래 우리가 실재를 지칭하고 받아들이는 수단으로 사용한 것으로 사람들은 기호가 실재를 재현한다고 믿어왔다. 그러나 보드리야르는 기호가 리얼리티와 어떠한 연관성도 없다고 보고 이러한 기호 안에서 우리가 지금까지 의미라고 믿었던 것이 허구라는 사실을 주장한다. 이런 견해는 후기구조주의자들의 인식론과 맥을 같이 한다. 보드리야르의 사상적 편력의 주요단계를 대변하는 핵심개념 중의 하나가 시뮬라크르simulacre다.

보드리야르는 『소비의 사회』(1970)에서 현대사회를 소비의 사회로 간주하면서 사람들은 사물의 도구적 기능보다 상품의 기호적 가치를 소비한다고 주장한다. 『기호의 정치 경제학 비판』(1972)에서는 기호의 체계 속에서 만들어진 허구적 실재가 진정한 실재를 대체한다는 견해가 부각된다. 여기서 보드리야르는 마르크스

Jean Baudrillard (1929-2007)
프랑스의 철학자, 사회학자. 대중 문화와 미디어, 소비사회를 분석하는 이론을 펼쳤다. 보드리야르는 기호가 리얼리티와 어떠한 연관성도 없다고 보면서 모사된 이미지가 현실을 대체하는 시뮬라시옹 이론을 제기하였다.

의 생산개념 위주의 가치이론을 비판한다. 이에 의하면 사용가치는 교환가치와 마찬가지로 이미 추상적 가치이며 또 교환가치와 동시에 만들어지는데 이 사용가치 역시 어떤 물신화된 사회관계로부터 자유롭지 못하며, 어떤 거짓된 자명성을 띠는 욕구체계의 추상적 관념인 것이다. 물신숭배는 속임수이며 미혹이고 개인의 경제적 욕망 역시 조작된 충동의 표현이다. 소비사회체제 안에서 상품은 어떤 구체적 필요성을 만족시키는 기능이나 사용가치 때문에 소비되는 것이 아니라 사회적 신분이나 차별적 개성을 보여주는 기호로서 소비된다.[1] 소비란 기호를 흡수하고 기호에 의해 흡수되는 과정이다. 그 과정 속에서 개인은 허구적 존재가 된다. 소비 사회에서 소비의 진정한 주체는 개인이 아니라 기호의 질서이고 여기에서 존재하는 것은 개인이나 사물이 아닌 기호인 것이다. 따라서 현실의 각 사건은 거대한 기호체계의 한 부분이 되며, 가상의 기호학적 현실은 현실세계의 실재성을 소멸시킨다. 이런 과정을 보드리야르는 『시뮬라크르와 시뮬라시옹』(1981)에서 시뮬라크르라는 개념으로 부각한다.

기호로서 대변되는 현대적 사물의 진리와 팝아트

팝아트는 현대적 사물과 상품의 진리가 상표라는 것을 제시한다.

보드리야르는 오늘날에는 지시 대상이 소멸하고 현존하지 않는 현실의 환상적인 환영만이 존재한다고 본다. 이것을 단적으로 보여주는 예술이 팝아트인데 이것은 보드리야르가 70년대에 쓴 『소비의 사회』(1971)에 예고된다.[2] 이 책에서 이미 보드리야르의 '시뮬라크르' 개념과 하이퍼리얼리티의 개념이 나타나고 대중매체의 지배력이 지난 시대와 일으키는 존재론적 단절이 예시된다. 그는 대중매체가 지배하는 소비사회에서 사물의 의미를 물으면서 실재가 이미지들과 기호들의 안개로 사라지면서 사물의 내면

적 실체성이 증발해버림을 비판한다. 이것은 현대적 사물의 진리
는 도구가 아니라 기호에 의해서 조작되며 이러한 소비사회의 현
실은 팝아트에서 가장 충실히 반영된다는 것이다. 팝아트의 본성
은 사물과 상품의 진리가 마크(상표)라는 것을 재인식하는 데 있는
데 마크는 교환가치를 대변한다. 그런데 소비대상으로서의 사물
의 의미는 사용가치에 근거하는 것이 아니라 교환가치에 의거하
기 때문에 교환가치는 사용가치의 구체성을 은폐하고 왜곡시킨
다. 여기서 사물의 물신숭배 현상이 일어나고 이로부터 사물에 응
축된 노동의 구체성이 추상화되고 자본주의 문화가 필연적으로
초래하는 소외의 본질이 배태되는 것이다.

소비란 기호를 흡수하고 기호에 의해 흡수되는 과정이며 이 속
에서 개인의 존재란 허구가 된다. 따라서 소비사회에서 소비의 진
정한 주체는 개인이 아니라 기호의 질서이고 그 안에서 존재하는
것 역시 개인이나 사물이 아닌 기호다. 이런 가상의 기호학적 현실
은 현실세계의 실재성을 소멸시켜서 대중매체의 영향력이 커질수
록 코드의 요소들의 조합에 의해 산출된 완전한 인조품인 '새로운
실재(네오리얼리티)'가 도처에서 현실을 대체하게 한다. 이 속에서
침몰하는 것은 실재의 세계이며 새롭게 떠오르는 것은 '허구적인
실재pseudo-réel'의 세계다. 이 기호화의 과정에서 각각의 사건은 거
대한 기호체계의 한 부분이 되며 실재세계를 증발시키는 시뮬라
시옹 과정의 요소가 된다. '허구적인 실재'는 현실을 넘어서는 우
월성을 갖게 되어 현실의 모델이자 추상적 패러다임이 된다는 점
에서 현실보다 더 현실적이고 실재보다 더 실재적인 것이 된다. 보
드리야르는 이것을 '네오리얼리티'라고 했다가 후에 '하이퍼리얼
리티'라는 말로 대치한다.

디지털 테크놀로지와 시뮬라시옹

오늘날 인터넷과 SNS의 발달로 무한한 소통의 자유가 가능해지면서 인간정신 또한 경계를 넘어 확장되고 있다. 이것은 디지털 테크놀로지에 의해 가능한데 특히 디지털 미디어가 발달함에 따라 미디어에 의해 재현되는 이미지가 과거의 재현방식과는 현격하게 달라진 것에 기인한다. 이것을 디지털 재현이라 하는데 이런 디지털 재현방식은 실재와는 점점 관계가 없는 자율적인 공간 속에서 자기 참조적인 이미지로 나타난다. 즉 기존의 재현방식이 주어진 대상과 유사함을 추구하거나 대상을 재해석하거나 변경하더라도 어느 정도 원본을 참조하면서 이루어진다면 디지털 재현방식은 원본 없는 실재를 만들어내는 것이다. 보드리야르는 이것을 시뮬라시옹simulation이라고 하는데 이것은 실제 대상을 모방하는 것이 아니라 스스로 모델을 만들어내는 자기 창조적인 과정으로 특징된다. 이로부터 이미지가 원본을 지시하거나 참조하는 과거의 기호학적 문화와는 뚜렷이 구별되는 새로운 시공간이 펼쳐진다. 보드리야르는 이로부터 파생된 현실을 '하이퍼리얼hyperréel'이라 하는데 이 개념은 '과실재過實在'로 번역될 수 있다. 여기서 '과실재'란 단순한 허상虛想이 아니라 실재를 초과하고 넘어선다는 뜻을 함축한다.

과실재가 보여주는 이미지와 현실은 실재와는 아무런 관계가 없으면서 실재보다 더 실재적이다. 이는 지시 대상과는 무관한 자율적 기호의 체계 안에서 만들어지는 새로운 종류의 실재로서 가상현실의 공간이 그 대표적인 예다. 가상현실은 더 이상 그것이 재현할 실재의 참조물이 불필요하기 때문에 시뮬레이션에 의해 만드는 것이 가능한데 종종 실제 사물보다 더 탁월한 면모를 가지거나 실제 현실에 영향을 미치는 경우도 많다.

• 모방에서 시뮬라크르로

『시뮬라크르와 시뮬라시옹』에서 보드리야르는 대상으로부터 해방된 자율적 기호의 체계 안에서 새로운 종류의 실재가 잉태되고 있음을 강조하고 이러한 실재를 '하이퍼리얼리티'라고 명명한다. 이러한 생각을 바탕으로 보드리야르는 상당히 급진적 성향의 재현론을 주장하는데 그 핵심은 플라톤적 모방론의 위계적 질서를 전복시키는 시뮬라크르의 구축에 있다. 모방으로부터 시뮬라크르로 가는 과정에는 다음과 같은 네 단계의 이미지가 있다.[3]

자율적 기호의 체계 안에서 새로운 종류의 실재가 만들어진다.

첫 번째 이미지는 선량한 모습을 하고 있는데, 신성을 재현하는 데 주로 쓰였던 이러한 이미지는 깊은 사실성을 반영한다. 두 번째 이미지는 나쁜 모습을 띠고 있는데, 이러한 이미지는 깊은 사실성을 감추고 변질시킨다. 첫 번째 단계와 두 번째 단계까지는 이미지가 실재를 선하게 드러내건 나쁘게 드러내건 간에 이미지의 배후에 실재를 전제한다. 세 번째의 이미지 속에는 실재가 존재하지 않지만 마치 존재하는 것처럼 연출하는데 이것은 마법의 계열에 속한다. 마지막 네 번째 것은 어떻게 나타나든지 사실성과는 전혀 무관한 이미지로 이 단계의 이미지는 자기 자신의 순수한 시뮬라크르적 특성을 갖는데 이런 시뮬라크르의 작용이 시뮬라시옹이다. 이 시뮬라시옹의 작용으로 이미지는 리얼리티로부터 점차 멀어지다가 결국 실재와 아무런 관계도 갖지 않게 된다.

시뮬라크르는 어떠한 사실성과도 무관한 이미지다.

시뮬라시옹과 하이퍼리얼리티

시뮬라시옹에서는 어떤 기호도 지시 대상이 없으며 또한 어떤 실체도 원본이 되지 않는다. 원본이 무엇인지 알 수 없다는 점에서 시뮬라시옹은 추상적 이미지에 비견되지만 추상적 이미지는 사실성은 결여되어 있으나 여전히 원본을 전제로 하고 있다는 점에서

'하이퍼리얼리티'는 원본도 사실성도 없는 실재다.

차이가 있다. 이에 반해 시뮬라시옹은 이미지가 원 실체를 가정하지 않고, 스스로 실체인 이미지 혹은 모델을 만든다. 이 속에서 우리가 실재라고 생각하는 것은 기호체계에 의해 구성된 허구일 뿐이며 모든 복사물들이 궁극적인 실체로서 가정하는 지시 대상은 사라진다. 그렇지만 사라진 지시 대상들은 기호체계 속에서 인위적으로 부활되며 실재는 그의 기호들로 대체된다. 원본도 사실성도 없는 실재인 '하이퍼리얼리티'에서는 실재와 상상이 구별되지 않으며 만들어진 모델들은 실재와 교환되지 않고 자체의 세계 내에서만 순환된다. 신神조차 이러한 시뮬라크르에 지나지 않는다.

• 시뮬라시옹과 팝아트
시뮬레이터로서의 앤디 워홀

워홀은 대중매체의 이미지를 활용하여 시뮬라크르로 가득한 오늘날의 상황을 나타낸다.

보드리야르는 팝아트가 소비사회의 현실을 가장 충실히 반영하는 예술이라고 생각한다. 그의 후기 저작인 『예술의 음모』[4]는 시뮬라크르의 이미지로 가득한 오늘날의 현실을 대변하는 팝아트를 설명한다. 보드리야르는 여러 팝아티스트 중에서 앤디 워홀을 '재능 있는 위대한 시뮬레이터'[5]로 보는데 그 이유는 워홀이 대중매체를 통해 나타난 원본 없는 이미지를 누구보다도 탁월하게 만든 작가이기 때문이다.

팝아트는 예술이 지금까지 추구해왔던 진지함, 독창성, 유일무이성 등의 가치를 부정한다.

워홀의 작품은 대중들이 즐겨 소비하는 흔하고 평범한 상품의 이미지[15-1]와 스타[15-2], 그리고 유명 인사들의 이미지를 기계적으로 반복해서 실크스크린으로 만들어낸다. 가장 진부한 일상적인 것을 작품의 소재로 하여 반복해서 베껴낸다는 것은 예술이 지금까지 추구해왔던 많은 가치, 즉 진지함, 독창성, 유일무이성 등을 부정하는 행위다. 이러한 경향이 왕성하게 일어났던 60년대 초엽에 예술은 지금까지 예술사에서 추구되던 기존의 길과는 다른 중

대한 변화에 직면한다. 보드리야르에 의하면 누구보다도 워홀이 예술사의 중요한 한 획을 긋는 계기 역할을 한 것으로 보인다.

> 예술이 매우 중요한 변화의 움직임에 걸려들 때, 앤디 워홀은 변화에 앞서 정면으로 부딪칠 줄 안 유일한 예술가였다고 생각됩니다. 그의 작품을 특징짓는 모든 것, 평범한 것의 출현, 기계적인 몸짓과 그 이미지, 특히 그의 우상숭배 (…), 그 모든 것은 그에게 평범한 사건이 되고 있습니다.[6]

시뮬라크르의 유희와 진실

워홀은 일상세계에 떠도는 흔한 이미지, 대중들의 뇌리에 각인된 스타들의 판에 박힌 이미지들을 반복적으로 만들었는데 이런 이미지들은 실재와는 아무 상관이 없는 시뮬라크르에 불과하다. 그의 이미지들은 기존의 예술이 추구해왔던 것을 '파렴치하게' 부정하고 실재에 대한 '완전한 불가지론 不可知論'을 암시적으로 보여준다. 보드리야르는 그의 작업이 기성의 가치관에서 볼 때 '파괴적인 것'이지만 거기에는 우울하지 않은 '환희에 찬 유희'가 있다고 파악한다. 왜냐하면 그 세계는 궁극적으로 예술이 실재로부터 완전히 해방된 시뮬라크르들의 유희를 보여주기 때문이다. 이런 점에서 보드리야르는 워홀이 전통적인 미학과 예술의 가치관으로부터 우리를 해방했다고 평가한다.

15-1 앤디 워홀, 〈100개의 캔〉, 1962
15-2 앤디 워홀, 〈마릴린 먼로〉, 1967 _워홀의 예술은 실재로부터 완전히 해방된 시뮬라크르들의 유희를 보여준다.

> 예술의 주체인 예술가를 전멸시키고 창조적 행위에 정신을 집중하지 않는 데까지 나아간 것은 워홀입니다.[7]

예술의 세계는 이미지로 구성된 시뮬라크르 속에 자리 잡고 있고, 그 세계는 예술이 늘 추구했던 어떤 유토피아도 추구하지 않는다. 왜냐하면 그 세계는 유토피아라는 말 자체가 의미하듯 이미 그 어디에도 없는 곳에 자리 잡고 있기 때문이다. 그렇기 때문에 워홀은 예술의 유토피아적 특성 역시 무화시키고 있다고 보인다.

그가 즐겨 다루었던 소재로서 대중 스타 리즈 테일러[15-3]나 믹 재거의 얼굴, 정치적 유명인사로서 레닌[15-4]이나 마오쩌둥의 초상, 공포나 재난을 상징하는 이미지로서 사형집행용 전기의자[15-5]나 자동차 사고 현장[15-6] 등이 있다. 그 이미지들은 어떤 의미도 부가되지 않은 채 철저한 무관심 속에서 만들어졌다. 워홀은 그 이미지들에 대해 아무 말도 하지 않고 대중매체에 떠도는 바로 그 상태대로의 이미지를 순진하게 보여주기만 한다. 대중매체가 이미지들에 부가시키는 수많은 의미가 그 이미지에는 존재하지 않는다.

그런 이미지들에서는 작가의 정신적 특성은 결코 발견될 수 없다. 그것은 마치 백치가 세상을 보는 듯한 순진무구한 이미지이기 때문이다. 바로 그 때문에 정신적 가치를 감각적으로 드러낸다는 예술의 미적인 특성은 완전히 사라져버린다. 이런 점이 다른 팝아

15-3 앤디 워홀, 〈초기의 화려한 리즈〉, 1963
15-4 앤디 워홀, 〈레닌〉, 1986
워홀이 반복적으로 만들어 낸 대중스타나 유명인사의 이미지는 실재와는 아무 상관이 없는 시뮬라크르들이다.

티스트들에 비해 워홀을 돋보이게 만드는 점인데, 그것은 그의 작품에서 미학의 해체로 나타난다.

　같은 팝아티스트들 중에서도 폐품의 아상블라주를 즐겨 다루었던 라우셴버그는 이 폐물을 다시 미학적 논의로 확대하고 있다. 그 뿐만 아니라 만화의 이미지를 회화로 확대시킨 리히텐슈타인도 이러한 이미지의 미학적 가능성에 관심을 갖고 있다.[15-7] 이에 반해 워홀은 실체나 비실체의 문제에 관심을 갖는다. 보드리야르에 의하면 워홀과 같은 예술가는 시뮬라크르의 진실을 알고 그 진실 속에서 태어난 작가로서, 이데올로기에 중독되지 않은 채 이 세계를 있는 그대로 알고 있는 작가로 평가된다.

　그는 세계를, 즉 스타와 폭력의 세계를 있는 그대로 받아들이고 있습니다. 그런데 이 세계 위에서, '미디어'는 추잡스런 감언이설을 늘어놓고 있지요. 우리를 죽이는 것은 바로 그것입니다![8]

　오늘날 매체의 발달로 이미지의 무한한 복제가 가능하고 더 이상 지시 대상이 없는 이미지가 제작되는 현실에서 시뮬라크르의

이미지는 원본을 대체한다. 복사본이 원본에 기반한 논리적인 재현의 모든 체계는 원본 없는 복사물의 무한한 자기증식 속에서 사라지게 된다. 전통적 재현관을 완전히 바꿔놓은 이러한 보드리야르의 생각은 오늘날의 변화된 예술의 현실적 상황을 논의하는 데 많은 시사점을 준다. 특히 이런 시사점은 디지털 테크놀로지가 만들어내는 이미지 분석에 매우 효과적이다.

• 이미지의 폭력

팝아트의 이미지를 바라보는 보드리야르의 시각은 이미지에 대한 그의 철학을 반영한다. 보드리야르는 이미지의 폭력에 대해 논하면서 오늘날은 모든 것이 이미지 형태로 나타나며 이미지가 과도해짐으로써 오히려 리얼리티가 실종되고 있다고 비판한다. 이 과정에서 이미지 자체도 현실과 결탁하여 현실의 사용목적에 따라 고증, 증언, 재난과 폭력의 메시지, 도덕적, 교육적, 정치적, 광고성 등으로 이미지가 왜곡되고 변형되어 활용됨으로써 이미지로서의 고유한 자신의 존재를 상실하게 된다. 이를 보드리야르는 이미지에 가해진 폭력으로 규정한다. 이미지를 실제적 목적에 활용하기 위해 사람들은 이미지에 의미를 퍼부어서 이미지를 죽이고 있는데 이미지에 의미가 부가되면 될 수록 감동이 줄어든다. 이 때문에 이미지가 지닌 내용이 우리에게 충격을 주려면 이미지가 그 자체로 존재해야 하는 것이다. 그런데 이미지를 실어 나르며 의미를 부가하는 미디어는 이미지에 폭력을 가해 '실재'의 폭력을 중화시킨다. 보드리야르가 우려하는 것은 그러한 폭력이 실재를 사라지도록 한다는 바로 그 점이다. 오늘날 사람들은 모든 실재가 이미지가 되어야 한다는 강박관념을 가지고 이미지를 제시하고 의미를 끌어내려고 하지만 이로 인해 대부분 실재가 사라지는 대가

를 치른다. 심지어 상상하기에도 끔찍한 폭력적인 현실을 드러내면서도 실재적인 본질은 해체시키기도 한다. 이렇게 이미지가 활용되면서 사람들은 현실의 세계에 거대한 무관심을 보이게 된다.

특히 이미지에 가해진 새로운 유형의 폭력과 왜곡은 합성 이미지인데 대개 미디어 테크놀로지에 의한 것으로 컴퓨터의 디지털 계산방식으로 실험실에서 트릭 촬영되어 수정, 합성된 사진이나 르포가 대표적인 사례. 보드리야르는 이러한 이미지들은 합성 과정에서 지시 대상이 더 이상 존재하지 않게 되어 이미지의 상상력을 고갈시킨다고 본다. 그 결과 이러한 이미지들은 리얼리티로부터 떠나 가상현실로 넘어가버리며 다시 돌아오지 않는다. 이런 사실들을 바탕으로 보드리야르는 사진 이미지가 현실대상을 즉각적으로 존재하게 하던 마술적인 환상은 종결되었다고 주장한다.

• 재현의 위기와 시뮬라크르 이론

오늘날 종종 거론되는 재현의 위기는 이론적으로 세 가지 방향에서 제기되는데, 첫째는 예술과 매체의 영역, 둘째는 철학의 영역, 그리고 셋째는 기호학의 영역이다.[9] 예술과 매체의 방향에서의 재현의 위기는 사라졌거나 또는 사라져 가는 준거의 위기로 가정된다. 즉 디지털과 대중매체 속에서 이미지의 세계가 실재로부터 끊임없이 멀어지게 된다는 것이다. 미디어에서 재현의 위기는 특히 정치 담론의 진실성 여부가 의문시되는 데서 나오는데, 사건과 사실을 옮기는 담론과 옮겨진 담론이 서로 불협화음이 되는 위기가 좋은 사례다. 이 속에서 현실과 가상, 환상의 경계가 점점 모호해지고 미디어는 권력에 의해 조작되고 이미지는 날조되는 것이다.[10] 두 번째 방향은 철학적 관점인데, 오늘날 후기구조주의와 해체주의적 사유는 전통적 가치체계와 질서를 해체하며 실재

를 객관적으로 재현한다는 것이 더 이상 가능하지 않다고 판단한다. 후기구조주의자들은 형이상학, 자기동일적 주체, 그리고 전통적 가치기준인 진리를 비판함으로써 실재는 알 수 없다는 입장을 보여주고 이로부터 재현의 위기가 나타난다. 세 번째 방향은 기호학적 입장으로, 기호가 재현 능력과 지시 대상을 상실하고 자기지시적이 되면서 재현의 위기가 나타난다는 것이다.[11] 재현에서 해체된 언어 자신은 그 자체로 파편화됨으로써 지시 대상과 어떠한 규정적 관계도 갖지 않는 순수하고 단순한, 유동하는 기표로 전락되고 의미 자체를 붕괴한다. 그렇기 때문에 언어는 대상을 재현할 힘을 상실하고 텍스트는 실재를 재현할 수 없게 된다. 기호학적으로 보면 재현의 위기는 극복이 불가능하다고 여겨지지만 텍스트를 읽는 주체들이 그 속에 담긴 현실을 읽으면서 진정한 현실에 점점 접근하려는 해석의 노력에 의해 재현의 위기를 극복할 가능성은 존재한다.[12]

재현의 위기와 관련하여 매체와 이미지의 문제를 집중적으로 다루는 보드리야르의 시뮬라크르 이론은 많은 시사점을 준다. 이에 의하면 현실에 개입하는 권력과 공모하여 미디어를 통해 이미지가 날조되는데 그 결과 이미지는 실재와는 아무 상관없는 시뮬라크르가 되어 현실에 직접 영향을 준다는 것이다. 그러나 예술적 가상실재는 현실에 직접 영향을 미치지 않는다. 상식적인 사람이라면 누구나 영화나 소설, 그림에서 보여지는 세계가 참이 아니라는 것을 알고 있다. 그러나 시뮬라크르는 단지 거짓으로 꾸미기만 하는 것이 아니다. 예를 들어 병病의 시뮬라크르를 보면, 단지 '병이 난 체하기' 하는 것만이 아니라 병의 징후를 직접 만들어내어 현실에 영향을 미침으로써 가상이 현실을 대체하고 만들어내기까지 하는 것이다.

이런 점들을 종합해 보면 실재는 파악하기 어렵고, 따라서 실재는 재현할 수 없다. 사실상 복잡하게 얽혀 있는 오늘날의 객관현실을 고려하면 이를 전체적으로 파악하고 재현하는 것은 극히 어렵고 불가능한 일일 수 있다. 그러나 인간이 사실상 물리적으로 실재하는 현실 속에 살면서 실재는 알 수 없다고 생각하는 것은 역설적이기도 하다. 이러한 태도는 현실의 방향성을 알 수 없는 가운데, 삶의 의미와 가치기준이 해체된 속에서 인간의 정신적 삶이 편안하게 정주할 수 없다는 생각을 함축적으로 반영하는 것이다.

더 읽을 책

장 보드리야르, 배영달 옮김, 『사물의 체계』, 백의, 1999

장 보드리야르, 이상률 옮김, 『소비의 사회: 그 신화와 구조』, 문예출판사, 1991

장 보드리야르, 이규현 옮김, 『기호의 정치 경제학 비판』, 문학과 지성사, 1992

장 보드리야르, 하태환 옮김, 『시뮬라시옹』, 민음사, 1992

장 보드리야르, 배영달 편저, 『예술의 음모』, 백의, 2000

Jean Baudrillard, *Le système des objets*, Denoel-Gonthier, Paris, 1968

Jean Baudrillard, *La sociétéde consommation*, Gallimard, Paris, 1970

Jean Baudrillard, *Pour une critique de l'économie politique du signe*, Gallimard, Paris, 1972

Jean Baudrillard, *Simulacres et simulation*, Édition Galilée, Paris, 1981

Jean Baudrillard, *Le complot de l'art*, Sens &Tonka, Paris, 1996

제15강 주

1) 장 보드리야르, 이규현 옮김, 『기호의 정치 경제학 비판』, 문예출판사, 1992, pp.142-154 참조

2) Jean Baudrillard, *La société de consommation*, Gallimard, Paris, 1970. 장 보드리야르, 이상률 옮김, 『소비의 사회: 그 신화와 구조』, 문예출판사, 1991,

pp.163-175 참조

3) Jean Baudrillard, *Simulacres et Simulation*, Édition Galilée, 1981, p.17 참조

4) Jean Baudrillard, *Le complot de l'art*, Sens&Tonka, 1996. 장 보드리야르, 배영달 편저, 『예술의 음모』, 백의, 2000

5) 같은 책, p.58

6) 같은 책, p.57

7) 같은 책, p.59

8) 같은 책, p.63

9) Winfried Nöth, "Crisis of Representation?" in *Semiotica* 143 (1-4), 2003, pp.9-15 참조

10) 이러한 방향의 연구는 다음 논문들을 참조. 이도흠, 「현실의 재현과 진실 사이의 거리」, 『문학과 경계』, 2004년 봄호, pp.9-21; 이도흠, 「현실 개념의 변화와 예술텍스트에서 재현의 문제」, 『미학예술학연구』, 제20집, 2004, pp.241-263

11) 빈프리드 뇌트는 기호가 자신을 지시하는 자기준거적인 기호도 기호작용이 가능하고 생산적인 효과를 낼 수 있기 때문에 기호학이론은 이를 재현의 형식으로 인정해왔고, 재현의 위기를 불러올만한 어떠한 이유도 없다고 이야기하고 있다. Winfried Nöth, 위의 논문, p.15

12) 이도흠, 「현실의 재현과 진실 사이의 거리」, 위의 논문, pp.18-21 참조

색인